KB008989

난생 처음 한번 들어보는

클래식 수업

5 쇼팽·리스트,
피아노에 담은 우주

사회평론

난생 처음 한번 들어보는 클래식 수업 5
_ 쇼팽·리스트, 피아노에 담은 우주

2020년 12월 7일 초판 1쇄 펴냄
2023년 1월 25일 초판 5쇄 펴냄

지은이 민은기

대표 권현준
책임편집 고명수 이상연
편집부 노현지 윤다혜 강민영 임수현
마케팅 정하연 김현주
경영지원 나연희 주광근

디자인 씨디자인
그림 강한
교정 박수연
인쇄 영신사

펴낸이 윤철호
펴낸곳 ㈜사회평론

등록번호 10-876호(1993년 10월 6일)
전화 02-326-1544(마케팅), 02-326-1543(편집)
팩스 02-326-1626
주소 서울시 마포구 월드컵북로 6길 56
이메일 naneditor@sapyoung.com

ⓒ민은기, 2020

ISBN 979-11-6273-138-3 03600

책값은 뒤표지에 있습니다.

사전 동의 없는 무단 전재 및 복제를 금합니다.
잘못 만들어진 책은 구입하신 서점에서 바꾸어 드립니다.

난생 처음 한번 들어보는

클래식 수업

5 쇼팽·리스트,
피아노에 담은 우주

민은기 지음

피아노의 숲에
초대합니다

- 5권을 열며

안녕하신가요? 2년 전 두려움과 설렘으로 시작했던 『난생 처음 한번 들어보는 클래식 수업』이 어느새 다섯 번째입니다. 모든 게 긴 여정을 함께해주시는 독자 여러분 덕입니다. 그 사랑과 응원 없이는 애초에 이 길을 나서지도 못했을 겁니다. 늘 감사드립니다. 이번 수업의 주제는 피아노 음악입니다. 저에게 피아노는 다른 악기들보다 훨씬 친숙한 악기입니다. 유일하게 제대로 연주할 수 있는 악기이기도 하고요. 그래서 수업을 준비하는 게 이전보다는 수월해 조금 서둘러 반년 만에 독자 여러분을 다시 찾아올 수 있게 되었습니다.

● ● ●

개인적인 이야기 하나 할까요. 어렸을 적 저희 집에는 일본제 업라이트 피아노가 한 대 있었습니다. 어머니가 쓰시던 거였지요. 돌아가신 저희 어머니가 종종 애정과 자부심 가득한 눈으로 피아노를 바라보셨던 게 기억나곤 합니다. 그 피아노는 지금으로 치면 벽을 가득 채우는 초대형 TV만큼이나 대단한 것이었습니다. 그 시절 우리나라에서 집에 피아노를 가진 사람은 흔하지 않았으니까요. 어머니의 시대에

피아노는 개인의 문화·예술 소양뿐 아니라 선진 문물에 대한 접근 기회, 재력, 사회적 지위 등과 연결되는 것이었고 피아노를 집에 가지고 있다는 사실은 강력하게 교양과 재력을 뽐낼 방법이었습니다. 그런데 우리나라만 그랬던 것은 아닙니다. 유럽에서도 미국에서도 사정은 비슷했습니다.

음악에는 사람들의 마음과 사상, 그리고 그 사회의 욕망과 꿈이 모두 담겨 있기 마련이죠. 그래서 피아노 음악에도 왠지 모를 세련됨과 우아함이 묻어나는 게 당연하다는 생각이 듭니다. 훌륭한 작곡가가 만든 음악은 항상 음표의 총합 그 이상이지요. 우리가 거장을 기억하고 존경하는 이유입니다.

피아노는 만들어질 당시부터 지금까지 대다수 작곡가가 가장 선호했던 악기입니다. 처음 나왔을 때는 아주 혁명적인 최첨단 기계라 이전의 악기들과 비교가 안 될 정도의 다양한 표현을 쉽게 들려줄 수 있었기 때문이지요. 그만큼 피아노 음악을 작곡한 음악가들은 정말 헤아릴 수 없이 많습니다. 그래서 지금까지의 수업에서 단 한 명의 음악가를 집중적으로 공부했던 것과 다르게 이번에는 두 사람을 택했습니다. 바로 쇼팽과 리스트가 그 주인공이에요.

사실은 이 두 사람을 고르기도 쉽지 않았습니다. 각자의 개성으로 피아노의 세계를 아름답게 가꿔온 작곡가가 너무나 많으니까요. 사람마다 취향이나 선호가 갈릴 수 있으니 그 많은 작곡가들 중에서 쇼팽과 리스트가 가장 위대하다거나 중요하다고 주장하지는 않겠습니다. 다만 분명한 사실은 두 사람만큼 피아노를 사랑한 작곡가는 찾기 힘들

다는 겁니다.

쇼팽과 리스트는 같은 시기에 활동했던 음악가입니다. 한 살 차이인 두 사람은 파리에서 만나 친구가 되었죠. 두 사람의 오랜 연인끼리도 서로 가깝게 지냈고요. 하지만 둘의 성격이 워낙 달라 그 우정은 그리 오래가지는 못했습니다.

어려서부터 병약했던 쇼팽은 극도로 섬세하고 예민한 사람이었습니다. 모두에게 친절하긴 했지만, 사교성이 없었고 극히 내향적이었죠. 연주도 대형 콘서트홀이 아니라 소수의 지인이 모인 살롱에서 하는 걸 선호했어요. 그렇게 자기를 드러내길 꺼렸는데도, 그 음악을 들은 사람은 누구나 그의 매력에 빠져들었습니다. 그래서 언제 어디서나 쇼팽을 아끼고 진심으로 사랑하는 친구들이 많았어요.

쇼팽과 달리 리스트는 대규모 청중을 열광하게 만들고 그들의 환호를 받길 즐겼습니다. 청중은 강인한 체력에서 뿜어져 나오는 리스트의 엄청난 에너지와 신의 경지에 이른 기교에 압도되어 정신을 잃곤 했죠. 리스트는 유럽을 누비며 폭넓은 사람들과 교제하며 유럽 음악계의 거물로 활약했어요. 쇼팽처럼 평생 피아노에 '올인'하지 않고 새로운 장르와 양식을 끊임없이 시도했고요.

수종이 다양해야 숲이 아름답듯, 이토록 다른 쇼팽과 리스트의 개성이 오늘날처럼 찬란하고 풍성한 피아노의 숲을 만들었습니다. 분명 독자 여러분도 그 숲의 매력에 푹 빠지리라 확신합니다. 자, 이제 우리를 피아노의 숲에 데려다줄 두 음악가, 쇼팽과 리스트를 만나러 갈까요?

민은기 드림

차례

클래식 수업을
더 생생하게 읽는 법

1. 음악을 들으면서 읽고 싶다면

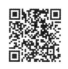

방법 1. QR코드 스캔:

특별히 중요한 곡의 경우 ☞ QR코드가 있습니다.

코드를 스캔하면 음악을 들으실 수 있는 페이지로 연결됩니다.

참고 QR코드 스캔 방법 (아래 방법은 스마트폰 기종에 따라 달라질 수 있습니다)

❶ 네이버, 다음 등 포털 사이트 앱 설치

❷ 네이버 검색 화면 하단 바의 중앙 녹색 아이콘 클릭 ⋯▸ 렌즈 ⋯▸ QR/바코드
다음 검색창 옆의 아이콘 클릭 ⋯▸ 코드 검색

❸ 스마트폰 화면의 안내에 따라 QR코드 스캔

방법 2. 공식사이트 난처한+톡 www.nantalk.kr

공식사이트에서 QR코드로 들을 수 있는 음악뿐만 아니라
스피커 표시 🔊가 되어 있는 음악 모두를 들을 수 있습니다.

위치 메인화면 ⋯▸ 난처한 클래식 ⋯▸ 음악 감상

2. 직접 질문해보고 싶다면

공식사이트에서는 난처한 시리즈를 읽으면서 궁금했던 점을
직접 질문할 수 있습니다.
좋은 질문은 책 내용에 반영할 예정입니다.

3. 더 풍부한 정보를 얻고 싶다면

클래식 음악에 대한 더 많은 이야기들이 궁금하시다면
공식사이트에 방문해주세요. 더 풍성하고 재미있는 클래식 이야기들을
만나보실 수 있습니다.

※ QR코드는 일본 및 여러 나라에서 DENSO WAVE INCORPORATED의 등록상표입니다.

일러두기

1. 본문에는 내용 이해를 돕기 위한 가상의 청자가 등장합니다. 청자의 대사는 강의자와 구분하기 위해 색글씨로 표시했습니다.

2. 미술 작품의 캡션은 작가명, 작품명, 연대 순으로 표기했습니다. 독서의 편의를 위해 본문에서는 별도의 부호로 표시하지 않았습니다.

3. 단행본은 『』, 논문과 신문은 「」, 음악 작품집은 《》, 음악 작품과 영화는 〈〉로 표기했습니다.

4. 외국의 인명, 지명은 국립국어원 어문 규정의 외래어 표기법을 따랐습니다. 다만 관용적으로 굳어진 일부 용어는 예외를 두었습니다.

5. 성경 구절은 『우리말 성경』(두란노)에서 발췌했습니다.

I

여든여덟 건반의
오케스트라
- 피아노의 탄생과 발전

피아노라는 작은 오케스트라

19세기에는 음악이 지금처럼 언제나 곁에 있지 않았다.

사람들은 편하게 음악을 듣고 싶어 피아노라는 기계를 만들었다.

그때부터 피아노는 방 안의 작은 오케스트라로서

친구처럼, 연인처럼 애정을 속삭였다.

모두가 피아노에 주목했던 시기, 쇼팽과 리스트가 태어났다.

두 거장은 피아노라는 기계에 영혼을 불어넣었다.

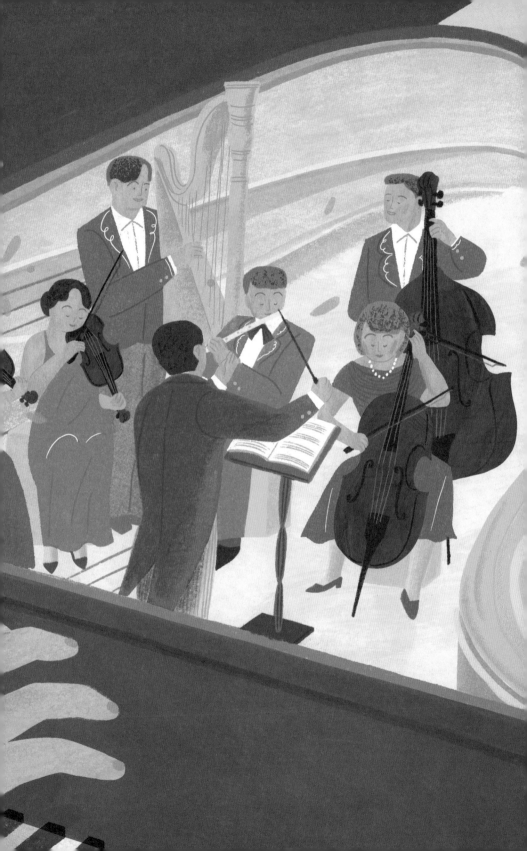

어떠한 악기도
감정, 정서, 상상, 공상의 세계에서
피아노만의 언어를
대체하거나 충족시킬 수 없다.

– 레오폴드 고도프스키

01
새 시대가
열리다

#악기의 분류 #피아노의 발명과 개량

이번 강의는 쉬운 질문으로 시작하고 싶습니다. 일단 첫 번째 질문이에요. 피아노를 좋아하나요?

음, 글쎄요. 음악을 듣는 건 좋아해요.

직접 악기를 다뤄본 적은 없나요?

어렸을 때 리코더나 실로폰은 연주해봤어요.

아마 성장한 시기와 환경에 따라 답이 다를 겁니다. 학교에서 하모니카나 멜로디언을 가르치던 시절도 있었지요. 요새 학생들은 제가 어렸을 때보다 훨씬 다양한 악기를 만날 거예요. 초등학교 음악 수업에서 핸드벨이나 오카리나 같은 독특한 악기도 종종 다룬다는군요.
하지만 가장 기본적인 악기가 피아노라는 사실은 어떤 세대든 동의할 것 같아요. 많은 사람이 처음으로 배우려는 악기기도 하고요. 왜

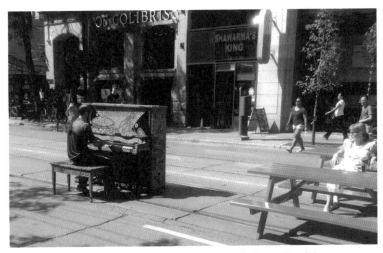

거리에 놓인 피아노를 연주하는 사람
피아노는 대중에게 가깝고 익숙한 악기로 오랫동안
자리매김하고 있다.

하필 피아노일까요?

그냥 많이 보급되었기 때문이 아닐까요?

많이 보급되었다는 건 그만큼 여러 사람이 두루 좋아한다는 뜻이겠
죠. 대체 왜 사람들은 피아노를 이렇게 좋아하는 걸까요? 덩치도 크
고, 가격도 일반 가정에서 감당하기엔 만만치 않잖아요.

피아노가 인기가 많은 이유

이번 강의는 이 질문에 답하면서 문을 열고자 합니다. 흔하디 흔한
피아노가 얼마나 탁월한 기계인지 먼저 알려드릴 거예요. 그리고 나

서 피아노에 인생을 바친 두 거장의 삶과 작품을 살펴보려 합니다. 현대인에게 가장 사랑받는 피아노 음악 작곡가인 프레데리크 쇼팽, 시대를 풍미했던 최고의 피아니스트 프란츠 리스트 그리고 피아노라는 악기까지, 이 셋이 이번 강의의 주인공입니다.

쇼팽의 이름은 많이 들었어요. 그에 비해 리스트는 잘 모르고요.

쇼팽의 인기는 전 세계에서 엄청나죠. 인생을 다룬 영화도 많을 뿐만 아니라 영화에 쇼팽의 작품이 배경음악으로 널리 쓰이지요. 〈피아니스트〉, 〈트루먼 쇼〉 같은 영화부터 최근 작품으로는 〈작은 아씨들〉에서도 들을 수 있어요. 영화를 본 사람이라면 음악으로 장면을 기억할 만큼 깊은 인상을 남기죠. 리스트는 그보단 덜 알려져 있는 것 같아요. 그렇지만 당대에는 리스트가 더 영향력 있는 유명 인사였고, 피아노를 넘어 지휘자와 교육자로서의 명망도 높았습니다.

둘이 같은 시대 음악가였군요. 그게 언제쯤인가요? 모차르트나 베토벤이 살던 때보다는 지금과 가까울 것 같은데요.

네, 쇼팽과 리스트가 활동했던 19세기 초반부터 20세기 중반까지를 흔히 낭만주의 시대라고 이야기합니다. 모차르트와 베토벤은 앞선 고전주의 시대의 음악가고요. 베토벤이야 낭만주의 시대로 넘어가는 다리를 놓았으니 그 시대에 머무른 음악가는 아니지만요.

새로운 시대를 연다는 건 대단한 거잖아요.

그렇습니다. 쇼팽이나 리스트 같은 훌륭한 낭만주의 시대 음악가들조차 베토벤이 새로이 제시한 길을 따라가는 동시에 그 그림자에서 벗어나고자 애썼어요. 일단 맨 처음 질문으로 돌아갈까요? 왜 피아노가 이토록 중요하고 또 자주 보이는 악기가 되었는지 말입니다.

연주하기 쉬운 악기

좀 시시한 질문일 수도 있겠지만, 피아노를 연주하려면 어떻게 해야 할까요?

어… 피아노 앞에 앉아서 건반을 누르면 되는 것 아닌가요?

우문현답이네요. 그게 피아노라는 악기가 대중화된 큰 이유 중 하나예요. 건반을 누르기만 하면 바로 소리 낼 수 있기 때문에 피아노 연주는 진입장벽이 낮습니다. 누구나 1년만 열심히 배우면 〈엘리제를 위하여〉 같은 소품 정도는 칠 수 있죠.

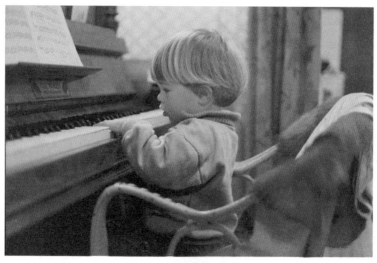

피아노를 치는 아이
건반을 누르기만 하면 소리를 낼 수 있는 피아노는
누구든 쉽게 시작할 수 있는 악기다.

다른 악기는 얼마나 걸리는데요?

대중화되기로는 피아노에 버금가는 악기인 바이올린의 경우 1년을 배워도 제대로 활을 다루기가 어려워요. 1년 만에 베토벤의 아름다운 작품을 연주한다는 건 꿈에서나 가능한 일이죠. 그렇지만 피아노로는 어린아이도 금세 일정 수준의 연주를 할 수 있어요. 소리를 내는 데 큰 힘이 들지 않으니까요. 악기를 들 필요 없이 편하게 앉아서 손가락으로 건반만 누르면 되죠. 그러니 마음만 먹으면 하루 8시간씩 연습할 수도 있습니다.

반면 트럼펫 같은 관악기는 연속 1시간 연습도 힘들어요. 무거운 악기를 들고 입으로는 계속 바람을 불어넣느라 체력이 어마어마하게 소진되기 때문이죠. 직업병도 피아니스트의 경우가 비교적 덜 심각합니다. 예를 들면, 바이올린을 연주할 때는 비대칭한 자세를 유지해야 하기 때문에 신체 여기저기가 망가지곤 하는데, 피아니스트는 아니니까요.

확실히 처음 배우는 사람들에게 좋은 악기겠어요.

배우기 쉬운 게 다라면 이렇게나 중요한 악기가 되지는 않았을 겁니다. 악기로서 장점이 또 있죠. 바로 탁월한 표현력이에요. 한 대의 피아노만으로 오케스트라 음악을 표현할 수 있을 정도입니다.

네? 어떻게 피아노가 오케스트라를 대신하죠? 아무리 그래도 겨우 악기 한 대인데요…

한 명의 오케스트라

현대 피아노는 88개의 건반으로 7옥타브 반이나 되는 소리를 냅니다. 7옥타브 반은 보통 사람이 들을 수 있는 가장 낮은 음부터 가장 높은 음까지의 범위예요. 아래 그림에는 여러 악기들이 내는 음높이가 표시돼 있어요. 피아노가 얼마나 넓은 음역을 소화하는지 한눈에 알 수 있지요.

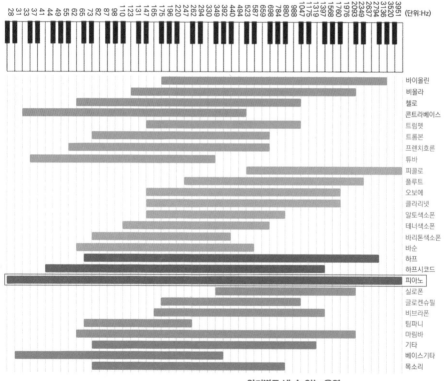

악기별로 낼 수 있는 음역
피아노는 현존하는 어쿠스틱 악기 중 음역이 가장 넓다.

와, 다른 악기랑 비교도 안 되네요.

게다가 음의 크기, 길이, 음색까지 비교적 쉽게 조절할 수 있어요. 페달로 미묘한 뉘앙스도 표현할 수 있고요. 숙련된 피아니스트라면 열 손가락과 두 발만으로 자기가 음악으로 표현하고 싶은 거의 모든 효과를 내는 게 가능한 거죠.

그 말은 와닿지 않는데요. 누가 치든 피아노 소리는 비슷하지 않나요?

이번 강의에서 피아노 음악을 함께 듣다 보면 생각이 달라질 겁니다. 아주 풍부한 소리를 느낄 수 있을 테니까요. 이제까지 수많은 음악가가 피아노란 기계를 사랑해 그 가능성을 끌어내는 다양한 방법을 발전시켜왔습니다. 그 사랑은 모차르트부터 시작돼, 베토벤을 거쳐 우리의 주인공 쇼팽과 리스트에 이르러서 절정을 맞이했지요. 피아노가 나온 이후 작곡가 대부분이 악기 중에 피아노를 최우선 순위에 뒀어요. 수많은 피아노 음악이 나왔고 다른 악기를 위해 만들어진 곡들도 피아노 음악으로 많이 편곡했습니다. 특히 리스트는 오케스트라를 위한 베토벤의 교향곡을 모두 피아노곡으로 재탄생시키는 놀라운 업적을 이뤘죠.

아니, 교향곡을 피아노곡으로 만드는 게 가능한가요?

그걸 제일 잘 할 수 있는 사람이 리스트일 거예요. 피아노와 오케스트

라를 다 잘 알아야 하는 데다, 교향곡 중에서도 베토벤의 교향곡은 복잡하고 길거든요.

한 명의 피아니스트가 수십 명으로 구성된 오케스트라를 대신할 수 있다니 경제적인데요.

사실 완전히 대신할 순 없죠. 피아노곡과 원곡의 차이가 쏠쏠한 재미를 주긴 하지만요. 그래도 이런 편곡 덕에 녹음 기술이 없었던 시대의 피아노는 녹음기 역할까지 했어요.

녹음기요? 피아노가 전자기기도 아닌데요?

정확히 표현하자면, 듣고 싶은 오케스트라 음악을 피아노만으로 들려줄 수 있었다는 거죠. 음반이나 유튜브가 없던 시대 잖아요? 19세기까지만 해도 대규모 오케스트라 공연이 흔하지 않았기 때문에 교향곡을 들을 기회는 손에 꼽았습니다.

지금은 스마트폰만 있으면 되는 데….

어쨌든 편곡을 하면 오케스트라

조지 버나드 쇼
1925년 노벨문학상을 받은 아일랜드의 극작가 겸 소설가. "내 언젠가는 이 꼴 날 줄 알았지"라는 묘비명으로도 잘 알려져 있다.

로 연주해야 하는 작품을 언제든 피아노와 연주자 한 명으로 들을 수 있게 돼요. 물론 원곡과 똑같진 않아도 갈증을 해소하기엔 충분했겠죠. 극작가 버나드 쇼는 "피아노의 발명이 음악에 끼친 영향은 인쇄술의 발명이 시에 끼친 영향에 견줄 만하다"고 말했습니다.

피아노 덕에 사람들이 음악에 쉽게 접근할 수 있었단 거군요.

맞아요. 그래서 피아노를 '음악을 향한 열망이 쌓아 올린 테크놀로지의 기적'이라고 표현하곤 하죠.

열망은 알겠어요. 그런데 테크놀로지라 할 것까진 없지 않을까요?

피아노의 내부를 들여다보면 무슨 말인지 이해할 수 있을 거예요. 보통 정교한 게 아니거든요.

피아노는 최첨단 발명품이었다

피아노는 형태에 따라 그랜드 피아노와 업라이트 피아노로 나눕니다. 그랜드 피아노는 콘서트홀에서 볼 수 있는 커다란 피아노인데, 모든 피아노는 원래 그렇게 생겼었어요. 몸집이 워낙 크니까 가정집이나 피아노 학원같이 좁은 공간에 둘 수 있도록 세워놓은 게 업라이트 피아노고요. 말 그대로 업라이트는 영어로 일으켜 세웠다는 뜻입니다. 그랜드든 업라이트든 내부는 오른쪽의 사진처럼 수많은 현과 온갖

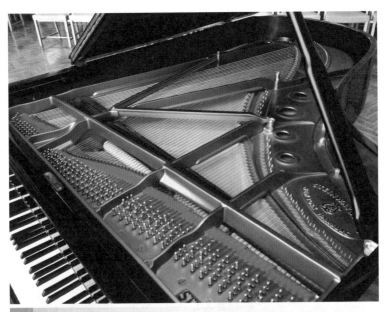

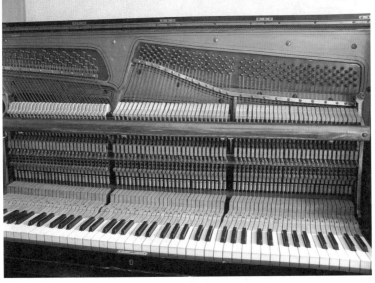

(위)그랜드 피아노의 내부
(아래)업라이트 피아노의 내부

새 시대가
열리다

부품으로 가득합니다. 둘 다 펠트로 된 망치가 현을 두드려 소리를 내는 건 같은데 차이점이라면 그랜드의 경우 밑에 있던 망치가 올라와 줄을 때리고 중력에 의해 떨어진다는 거예요. 반면 업라이트는 인위적인 용수철 장치로 망치를 되돌립니다. 때문에 그랜드 피아노의 소리가 업라이트보다 자연스럽고 좋아요.

안이 엄청 복잡하네요.

크리스토포리가 제작한 피아노
사진의 피아노는 현존하는 가장 오래된 피아노로, 현재 미국 뉴욕 메트로폴리탄미술관에 소장 중이며, 연주 가능한 상태로 보존되어 있다. 현대 피아노보다 건반의 개수가 적고 페달이 없다.

기계라고 부를 만하죠? 실제로 피아노의 발명과 개량 과정에는 당대의 첨단 기술이 들어갔습니다.

피아노를 발명한 사람은 1700년경 활동한 이탈리아의 악기 제작자 바르톨로메오 크리스토포리입니다. 그 전에도 클라비코드나 하프시코드 같은 현을 이용한 건반 악기가 있긴 했지만, 현을 망치로 때리는 건반 악기는 크리스토포리의 피아노가 처음이었어요. 최초의 피아노 중 세 대가 지금도 남아 있습니다. 왼쪽 사진이 그중 한 대예요.

현을 망치로 때려서 소리를 낸다니… 낭만적인 악기라고 생각했는데 뭔가 사나운 느낌인데요.

피아노가 막 세상에 나왔을 당시에는 피아노포르테라 불렸습니다. 피아노는 '여리게', 포르테는 '세게'를 의미하니까 셈여림을 조절할 수 있는 장점을 내세운 이름이죠. 하지만 초창기 피아노는 음의 크기가 너무 작아서 주목을 끌지 못했어요. 개량을 거듭한 결과 18세기 중반부터 무대의 최강자가 됩니다.

피아노는 어떤 악기일까

하나 짚고 가죠. 악기의 종류를 말할 때 보통 현악기, 타악기, 관악기, 건반 악기로 나누잖아요. 그럼 피아노는 어디에 속할까요?

당연히 건반 악기 아닌가요?

방금 현을 망치로 때려서 소리를 낸다고 했으니 타악기가 아닐까요?

어, 그런 것 같기도 하네요.

그뿐이 아니에요. 망치로 때려서 결국엔 현을 울리니까 현악기로도 볼 수 있겠죠?

이렇게 겹쳐도 괜찮은 건가요?

확실히 이상하죠. 이 악기 분류는 관습적으로 굳어진 것일 뿐 과학적인 분류법이 아니에요. 지금은 호른보스텔-작스 분류법을 보편적으로 사용합니다. 이 체계를 고안한 학자들인 호른보스텔과 작스의 이름을 땄지요. 여기서는 '무엇이 울리며 소리가 나는가'를 기준으로 악기를 나눕니다.
북과 트라이앵글을 예로 들어볼까요? 기존의 분류론 둘 다 타악기입니다. 그렇지만 어디가 울리는지를 기준으로 삼으면 완전히 다르게 분류돼요. 북의 경우 통을 감싼 막이 울립니다. 트라이앵글은 자기 몸 전체가 울리고요. 그래서 호른보스텔-작스 분류법에 따르면 북은 막울림악기, 트라이앵글은 몸울림악기예요. 오른쪽 그림에서 큰 틀을 볼 수 있습니다.

이 분류로 따지자면 피아노는 줄울림악기겠네요.

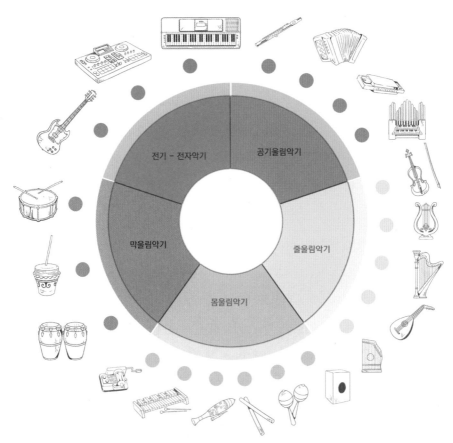

호른보스텔-작스 분류법에 따라 분류한 악기들

맞아요. 우리나라 악기인 가야금과 같은 종류죠.

가야금과 피아노가 같은 종류로 묶일 수 있다니 생각도 못 했어요.

그럴 거예요. 기존 분류와 달리 이 체계로는 유럽 외의 지역에서 발달한 가야금과 같은 민속악기도 포괄해 좀 더 합리적으로 분류할 수 있지요.

더 큰 소리, 더 빠른 연주를 위해

피아노는 더 큰 소리를 낼 수 있도록, 그리고 더욱 섬세한 연주를 할 수 있도록 개량되었어요. 특히 큰 변화가 세 번 있었죠.
아래 사진과 같이 기존의 목재 틀을 대신해 철제로 된 프레임을 내부에 장착한 게 첫 번째 변화였습니다.

왜 철제 프레임으로 바꾼 건가요?

간단합니다. 기본적으로 목재는 습도와 온도 변화에 민감해서 시간이 지나면 자꾸 뒤틀린다는 문제가 있어요. 그런 데다가 피아노 속에 현을 팽팽하게 당겨 고정해야 하잖아요? 점점 더 넓은 음역을 소화하기 위해 건반 수가 늘어나면서 현의 개수가 늘어났고, 당연히 프레임에 가해지는 힘도 따라 세졌어요. 나무로는 그 장력을 버틸 수가 없었지요.

얼마나 세면 나무로는 안 될 정도였나요?

현대 그랜드 피아노에 작용하는 현의 장력을 재보면 약 30톤에 달한다고 해요. 물 3만 리터를 들어올릴 수 있는 힘이죠.

그랜드 피아노의 철제 프레임

나무로는 버티지 못할 수밖에 없겠네요.

네, 게다가 소리가 더 크게 나도록 만들기 위해서도 현을 기존보다 더
팽팽하게 당겨야 했고요. 철제 프레임이 몸체가 계속 비틀리고 마는
문제를 해결해줘서 음량을 키울 수 있었던 겁니다.
그러고 얼마 지나지 않아 두 번째 혁신이 일어납니다. 1820년 세바스
티앙 에라르라는 프랑스의 피아노 제작자가 이중 이탈 장치를 발명해
요. 한 건반을 누르고 난 후 그 건반이 완전히 제 위치로 돌아오기 전
에 같은 건반을 다시 누를 수 있도록 해주는 장치입니다.

그 기능이 전에는 없었던 건가요?

그렇습니다. 누른 건반이 제자리로 돌아오기까지 기다려야 했어요.

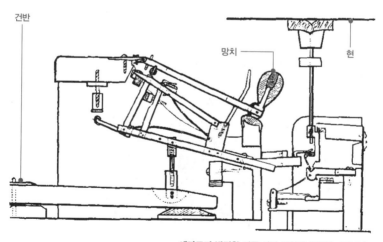

에라르가 발명한 이중 이탈 장치의 드로잉, 1884년

당연히 요즘 같은 빠른 연주가 불가능했지요. 그러니 이중 이탈 장치의 발명은 피아니스트들에겐 일대 혁명이었겠죠? 맘껏 속주를 펼칠 수 있게 되었으니까요.

 흔히 〈열정 소나타〉라 불리는 베토벤의 〈**피아노 소나타 23번 f단조**〉

이 음악은 언젠가 현실이 될 거야…!

에서 베토벤이 요구했던 고도의 기교들은 이 시기의 피아노로는 실현할 수가 없었어요. 이중 이탈 장치의 최대 수혜자인 프란츠 리스트가 나타나서야 곡을 처음 제대로 연주했고 그 가치를 세상에 알렸습니다. 이 곡이 만들어진 게 1806년이고 이중 이탈 장치가 발명된 건 1820년이니 시간 차이가 상당하죠.

베토벤은 미래의 피아노곡을 작곡한 셈이네요.

존재할 수 없었던 소리를 창조했으니 대단하죠. 청력을 거의 잃은 상태가 상상력을 자유롭게 했을지도 몰라요. 또 베토벤이 워낙 피아노의 개량에 관심이 많았거든요. 에라르에게도 여러 조언을 했다는 걸로 미루어 보아 에라르가 언젠가 자기 곡을 연주할 수 있는 피아노를 만들어낼 거라고 믿었던 듯싶어요.

피아노가 우리 곁으로 스며들기까지

아까 큰 변화가 세 번이었다고 했죠? 마지막 중요한 혁신은 미국에서 활동하던 피아노 제작자 헨리 스타인웨이의 손에서 나왔어요.

아니, 소리도 키웠고 빠르게 연주할 수 있게도 된 거잖아요. 그다음에는 또 무엇을 개량했나요?

원래 피아노 건반은 5옥타브 정도였습니다. 피아노 속 현들이 모두 일

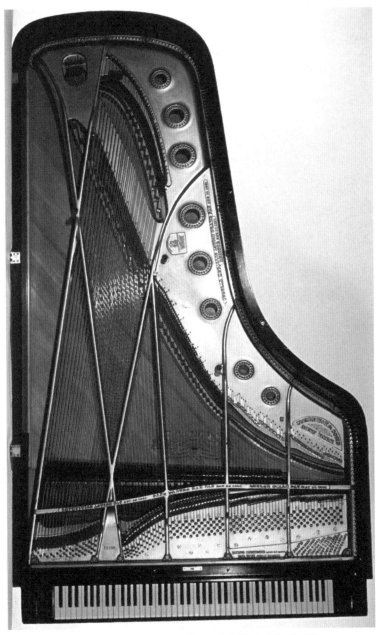

현을 교차해 배치한 스타인웨이 피아노

릴로 나란히 배치되어도 무리 없는 사이즈였지요. 그런데 음역을 확대해서 7옥타브까지 늘리려고 보니 저음부의 현이 너무 길어지고 말았던 겁니다. 그 현을 다 일렬로 배치하려면 악기의 몸체가 엄청나게 커질 수밖에 없었고요. 이를 해결하기 위해 스타인웨이는 왼쪽 사진처럼 현을 교차시켜 피아노의 크기를 줄일 수 있었습니다. 말로 설명하면 간단하지만 처음 생각해내긴 쉽지 않은 아이디어였죠.

그러게요. 이렇게 피아노 속에 기술이 많이 적용되었으리라곤 짐작도 못 했어요.

앞서 언급했던 업라이트 피아노가 이즈음에 발명됩니다. 그게 피아노 열풍에 본격적으로 불을 지폈어요. 그랜드 피아노보다 소리의 깊이는 떨어져도 부피가 획기적으로 줄고 가격이 저렴해졌으니까요. 마침 프랑스 혁명 이후 대중이 교양을 열망하면서 유럽 전역에서 피아노에 대한 수요가 폭증한 참이었고요. 평민층의 신분 상승 욕구 때문이

헨리 스타인웨이의 초상, 1891년경
독일에서 태어난 가구업자 하인리히 슈타인베크는 미국 맨해튼으로 이주해 헨리 스타인웨이로 이름을 바꾼 후 전설적인 피아노 제작사 '스타인웨이 앤 선스'를 차렸다. 오늘날까지도 수많은 프로 연주자들이 이곳에서 제작된 피아노를 사용한다.

었죠.

피아노가 사회·경제적 수준의 척도로 여겨진 건 먼 유럽의 얘기만이
아닙니다. 20~30년 전쯤 우리나라에서도 중산층 가정이라면 거실에
피아노 한 대 정도는 있어야 한다고 생각했으니 말이에요.

그러게요. 많은 아이들이 피아노 학원에 다녔어요.

피아노를 연주할 줄 아는 게 부와 교양의 상징이라 믿었던 시절을 우
리도 거쳐온 거지요. 어쨌든 업라이트 피아노가 발명되고 피아노 열
풍이 분 덕에 유럽에서도 우리나라에서도 대중이 음악을 쉽게 접할
수 있게 되었다는 사실은 부인할 수 없을 겁니다.

피아노란 악기 자체를 오래 소개했네요. 그럼 피아노가 사회에 돌풍
을 일으켰던 19세기, 이 악기에 온 생을 바쳤던 두 사람을 만나러 갈
까요?

필기노트

01. 새 시대가 열리다

쇼팽과 리스트는 낭만주의 시대의 피아노 음악을 대표하는 거장이다. 피아노가 발명된 시기에는 녹음 기술이 발전하지 않아 대규모 오케스트라를 들을 기회가 극히 드물었다. 피아노는 폭넓은 음역을 표현할 수 있기 때문에 오케스트라나 녹음기를 대신할 수 있었고 사람들의 '듣고 싶은 열망'을 충족시켜주었다.

피아노가 사랑받는 이유	누구나 쉽게 배울 수 있음. ⋯ 바이올린이나 트럼펫과 다르게 피아노는 앉아서 손가락만으로도 편하게 소리 낼 수 있음. 한 대로 오케스트라의 효과가 가능. ⋯ 현존하는 악기 중 가장 넓은 범위의 음을 낼 수 있고 음의 크기와 길이, 음색까지 조절 가능. 녹음기가 없어 아무 때나 음악을 들을 수 없던 시대에 오케스트라 연주를 대신할 수 있었음. 참고 "피아노의 발명이 음악에 끼친 영향은 인쇄술의 발명이 시에 끼친 영향에 견줄 만하다". (버나드 쇼)
줄울림악기	악기를 분류하는 다양한 방식이 존재. ⋯ 대표적인 체계는 호른보스텔–작스 분류법으로 '무엇이 울리며 소리가 나냐'를 기준으로 삼음. **피아노의 정의** 건반 악기 건반을 눌러 소리를 냄.(통상적) 줄울림악기 망치로 현을 울려 소리를 냄.(호른보스텔–작스 분류법)
피아노의 발명	크리스토포리 18세기에 활동한 이탈리아 악기 제작자. 피아노포르테 피아노 발명 당시의 이름. 초창기에는 음의 크기가 너무 작아 잘 사용되지 않음.
피아노의 3대 개량	❶ 철제 프레임 장력을 견딜 수 있게 되어 음량을 키울 수 있었음. ❷ 이중 이탈 장치 1820년 프랑스 피아노 제작자 세바스티앙 에라르가 고안. 빠른 연주를 가능하게 함. ❸ 현의 교차 배치 미국 피아노 제작자 헨리 스타인웨이가 설계. 음을 7옥타브로 늘리면서도 본체의 크기를 축소.

피아노의 세계에 뜬 두 큰 별

건반 위에도 시간은 흐른다.

리스트와 쇼팽은 모두

당대 최고의 피아니스트이자 작곡가다.

몇백 년이 흐른 지금 리스트가 화려한 연주 스타일을 지닌

당대의 스타 피아니스트로 기억되고 있다면,

쇼팽은 부드러운 선율을 가진 아름다운 피아노곡을 쓴 작곡가로

지금까지 큰 사랑을 받고 있다.

피아노에는 잘못된 음이 없다.

- 텔로니어스 멍크

02
피아니스트들의 피아니스트

#콩쿠르 #비르투오소

세상의 모든 피아니스트에게 제일 좋아하는 피아노 음악가를 두 명 꼽으라고 한다면 이들의 이름이 가장 많이 나올 거라고 확신합니다. 쇼팽과 리스트, 200년 전에 살았던 음악가들인데도 여전히 엄청난 사랑을 받고 있지요. 이 둘의 피아노에 대한 열정은 많이 닮았지만 연주 스타일이나 삶은 전혀 달랐습니다.

닮은 만큼 다른 두 피아니스트

둘은 19세기 초 1년 차이로 태어났어요. 참고로 쇼팽이 리스트보다 연상이고요. 쇼팽은 폴란드, 리스트는 헝가리 출신입니다.

동유럽 국가들이네요.

네, 유럽의 중심이 아닌 변방에서 태어나 자란 거죠. 당시는 영국, 프랑스, 오스트리아 같은 나라가 큰소리치던 시대예요. 다른 변방 국가들

은 산전수전을 겪어야 했지요. 앞으로 차차 설명하겠지만, 이런 상황이 둘의 음악에 큰 영향을 미칩니다.

또 다른 공통점은 둘 다 생전에 큰 인기를 누렸다는 거예요. 쇼팽은 주로 골수 팬들의 사랑을 받았다면 리스트는 국제적으로 대단한 팬덤을 형성했다는 차이가 있지만요. 리스트의 인기는 요즘 연예인과 비슷했어요. 심지어 20대 때 이미 전기가 발간될 정도였으니까요.

19세기에도 그런 연예인이 있었군요.

유명인을 이용해 어떻게든 돈벌이로 삼는 엔터테인먼트 산업은 자본주의가 발명된 이래 늘 존재해왔습니다. 현대의 대중음악 시장까지 포함해서요. 수많은 음악가가 오늘날까지도 인간이 아니라 상품으로 만들어지고 있죠.

그런데 왜 지금은 쇼팽이 리스트보다 유명해진 건가요?

리스트가 쓴 「내 친구 쇼팽」의 영문판 표지
리스트는 자신보다 한 살 많은 쇼팽을 음악가로서 존경하고 동경했다. 쇼팽 사후에는 직접 전기를 써서 1852년에 출간하기도 했다.

사람들이 쇼팽의 피아노 작품을 워낙 좋아하거든요. 살았을 적에 얼마나 인기가 있었든 오래 남는 건 작품입니다. 쇼팽은 일찌감치 작곡가로 인정을 받았어요. 반면 젊은 시절의 리스트는 피아노를 잘 치는 연주자였을 뿐이고요.

리스트의 작품은 별로인가 보죠?

초기 피아노 작품 중에서는 기교를 뽐내는 데에만 치중해 예술성이 높다고 말하기 어려운 작품이 꽤 있습니다. 대신 쇼팽이 피아노곡에만 매진한 것과 달리 리스트에게는 오케스트라곡이나 합창곡 등 다양한 장르를 작곡했다는 강점이 있죠. 나중에는 표제 교향곡이라는 새로운 장르까지 개척하며 음악사에 큰 업적을 남겼어요.

여러 장르를 종횡무진하다 보니 벽을 뛰어넘었나 보네요. 그럼 피아노곡만 쓴 쇼팽보다 더 대단한 음악가라고 할 수 있는 걸까요?

오로지 피아노만 바라본 쇼팽

그건 아니죠. 쇼팽이라는 작곡가의 정체성이자 강점이 피아노에 집중되어 있는 것뿐입니다. 클래식의 주요 작곡가라 할 수 있는 사람 중에서 한 악기에만 모든 역량을 쏟아부은 건 쇼팽이 유일해요. 그래서인지 확실한 독창성이 있습니다. 쇼팽의 곡만큼은 듣자마자 "쇼팽의 곡이구나!"라고 알아챌 수 있지요.

색깔이 분명하다는 뜻인가요?

곡에 쇼팽의 지문이라 할 법한 특징이 묻어 있어요. 프랑스의 소설가인 앙드레 지드는 그걸 아래처럼 표현했습니다.

피아노 치는 쇼팽은 늘 즉흥 연주하는 모습이었다고 한다. 끊임없이 자기 생각을 조금씩 조금씩 탐색하고, 지어내고, 발견해가는 것처럼 보였다는 말이다. (중략) 쇼팽은 제안하고, 가정하고, 넌지시 말을 건네고, 유혹하고, 설득한다. 그가 딱 잘라 말하는 일은 거의 없다.

「쇼팽 노트」(앙드레 지드 저, 임희근 역, 포노출판사)에서 인용했습니다.

뭔가 멋있는데요. 자기 주장을 강요하지 않고 넌지시 던진 속삭임만으로 듣는 사람을 설득한다는 거잖아요.

바로 그거예요. 현란하진 않아도 아주 섬세하고 은밀하게 마음을 움직입니다. 통속적으로 느껴지기도 하지만 동시에 우아하고 귀족적이에요. 피아노의 시인이라고 불리며 대중에게 사랑받는 이유지요.

오직 쇼팽의 곡만으로 경쟁하다

쇼팽에 대한 사랑을 실감할 수 있는 단적인 예가 쇼팽 국제 피아노 콩

여든여덟 건반의
오케스트라

쿠르예요. 쇼팽 콩쿠르는 피아니스트의 등용문 중 최고의 권위를 자랑하는 경연이죠.

저도 그 대회는 들어봤어요.

1927년부터 5년마다 폴란드 바르샤바에서 개최되어온 경연이라 하니 굉장히 역사가 오래됐죠? 쇼팽 콩쿠르가 열릴 때면 현장에서 보기 위해 폴란드로 향하는 클래식 팬들도 많습니다. 아래 사진은 1937년 열린 쇼팽 콩쿠르에서 폴란드 피아니스트 비톨트 마우추진스키가 연주하는 모습입니다. 이 경연의 독특한 점은 오직 쇼팽의 곡으로만 겨루어야 한다는 거예요.

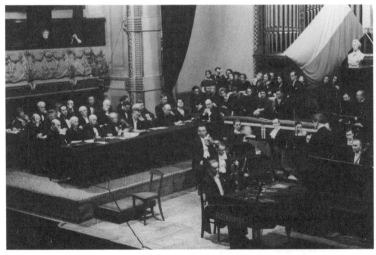

1937년 개최된 쇼팽 콩쿠르의 결선 무대
2차 세계대전이 터지기 전 마지막으로 열린
쇼팽 콩쿠르다. 5년마다 열리는데 1942년에는
전쟁으로 인해 개최되지 못했고 1949년에 재개됐다.

그럼 거의 100년 가까운 세월 동안 모든 참가자가 쇼팽의 곡만 친 거 아니에요?

심지어 결선에서는 딱 두 곡, 그러니까 〈피아노 협주곡 1번 e단조〉 Op.11 아니면 〈피아노 협주곡 2번 f단조〉 Op.21 중 하나를 골라야 해요. 그런데도 전 세계인이 주목합니다. 날고 긴다는 젊은 피아니스트들이 어떻게 연주하나 궁금해하면서요.

우리나라에서는 2015년에 피아니스트 조성진이 우승을 하면서 클래식에 관심이 없던 사람들에게까지 쇼팽 콩쿠르가 잘 알려졌죠. 조성진의 결선 영상은 온라인상에서 큰 화제가 되었고요.

제가 다 자랑스러워요.

콩쿠르, 음악을 사랑하는 이들의 축제

놀라운 쾌거지요. 이 대회에서 우승하면 바로 세계 최고의 반열에 오르는 거니까요. 하지만 한편으로는 1등을 했다는 사실에만 관심이 모이는 듯해 아쉽기도 했습니다. 아름다운 음악 그 자체가 아닌 경쟁과 성과가 우선시되는 것 같아서요. 음악은 기술이기도 하지만 아름다움의 영역에도 속하기 때문에 1등이 2등보다 절대적으로 우월하다는 의미는 아니거든요. 실력보다 취향의 문제일 수 있고요.

그러네요. 확실히 1등만 주목했던 것 같아요.

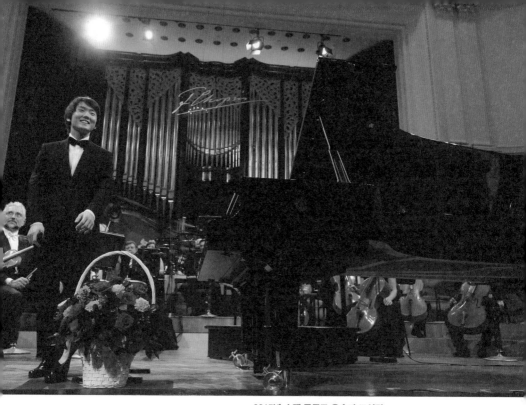

2015년 쇼팽 콩쿠르 우승자 조성진
17회 쇼팽 콩쿠르에서 우승하고 폴란드
대통령으로부터 직접 메달을 받았다.
한국인으로서는 최초, 아시아인으로서는 세 번째
우승이다.

조금만이라도 콩쿠르를 줄 세우기 위한 경연장이 아니라 음악을 즐기는 자리로 여겼으면 좋겠어요. 청중뿐 아니라 연주자도 마찬가지로요. 여담이지만, 얼마 전 피아노 콩쿠르를 중심으로 펼쳐지는 온다 리쿠의 소설 『꿀벌과 천둥』을 읽었는데 참가자끼리 날 세워 싸우는 것만 다루지 않고 서로의 연주에 오롯이 감탄하는 장면도 많이 나오더라고요. 소설 속 피아노 콩쿠르 현장은 정말이지 아름답고 진정성 있는 음악의 공간이었습니다.

결국 음악이 먼저라는 말씀이죠?

물론이에요. 또 실제로 음악과 피아노를 사랑하는 사람이어야만 그 큰 무대에 설 수 있었을 거예요. 전 세계에서 그런 사람들이 모이는 자리라니 엄청난 축제 아닌가요? 시간이 될 때 쇼팽 콩쿠르의 연주를 한 번 찾아 들어보세요. 생생한 현장감과 함께 연주자들의 열정이 절 절히 전해올 거예요. 각자 조금씩 다른데 전부 아름답습니다.

그런데 연주를 잘한다는 기준이 뭔지 아직 모르겠어요. 기교를 많이 발휘한다고 좋은 건 아니죠?

리스트, 피아니스트의 기준이 되다

네. 기교 외에도 아주 많은 요소가 있어요. 그래도 관객의 눈에는 화려한 손놀림으로 빠르게 건반을 두드리는 연주가 멋있어 보이는 게 사실이죠. "손가락이 어떻게 저런 식으로 움직여?"라며 보자마자 놀랍거든요. 마치 서커스를 보고 감탄하듯 말이에요.

음악을 몰라도 그런 피아니스트의 연주는 재밌게 볼 것 같아요.

기술적으로 뛰어난 연주자를 비르투오소라고 부르는데, 피아노의 비르투오소 하면 많은 사람들이 리스트의 이름을 맨 처음으로 떠올립니다. 참고로 비르투오소란 '고결한'이란 뜻의 이탈리아어예요. 그 방면에서는 리스트를 따를 자가 없었어요. 재능을 타고난 데다 체력도 좋아서 폭풍 같은 연주로 청중들의 눈과 귀를 완전히 사로잡았지요. 반면 쇼팽은 평생 몸이 약해서 격렬한 연주를 어려워했고요.

쇼팽은 섬세했고 리스트는 화려했다는 거군요.

쇼팽과 리스트의 차이를 확인할 수 있는 곡을 직접 들어보세요. 둘다 모차르트 오페라 〈돈 조반니〉에 나오는 음악을 편곡해서 만든 곡이거든요. 〈돈 조반니〉의 아리아 〈자, 손을 잡읍시다〉를 편곡한 쇼팽의 **〈'자, 손을 잡읍시다' 주제에 의한 변주곡〉 Op.2**, 그리고 〈돈조반니〉의 아리아 몇 개를 엮어 편곡한 리스트의 **〈동 쥐앙의 회상〉**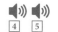

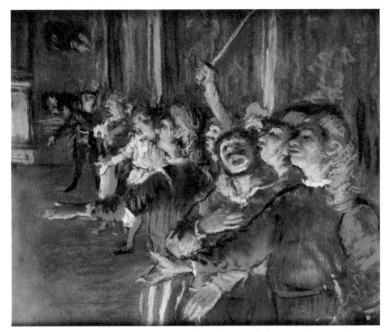

에드가 드가, 오페라 〈돈 조반니〉의 무대, 1876년
모차르트가 1787년에 작곡한 오페라 〈돈 조반니〉는
19세기에도 인기를 끌어 무대에서 상연되곤 했는데,
이 그림은 1876년 프랑스 파리 오페라에서 공연된
〈돈 조반니〉의 무대를 담아냈다. 쇼팽과 리스트가
모두 〈돈 조반니〉를 편곡했다는 데서도 인기를 어느
정도 엿볼 수 있다.

S.418입니다.

여기서 잠깐 두 작곡가의 작품번호를 짚고 넘어가면 좋겠네요. 쇼팽
작품 뒤에는 다른 작곡가처럼 오푸스(Opus), 약자로는 'Op.'를 붙입니
다. 리스트도 오푸스 번호가 있긴 합니다만 그보다는 1966년에 험프
리 설이라는 사람이 정리한 설 번호(Searle Number), 약자로는 'S.'를 더
많이 써요.

리스트는 연주뿐 아니라 무대를 장악하는 능력도 뛰어났죠. 아무리

단출한 피아노 공연이라 해도 '무대'에는 연주 외에 여러 요소들이 작용합니다. 리스트는 악기 배치, 조명, 연주자의 자세나 막간의 멘트 같은 것들로 자기 무대를 드라마틱하게 만들 줄 알았어요.
피아노 뚜껑을 열고 연주한 최초의 피아니스트가 바로 리스트예요. 곡을 전부 외워서 연주하는 것도 마찬가지고요.

그런 규칙을 처음에 누군가 만들었을 거란 생각을 못 했는데… 피아노 공연의 기준을 리스트가 만들었군요.

무대 위에 피아노가 놓인 방향도 바꿨어요. 그 전에는 연주자가 청중을 바라보며 연주를 했거든요. 피아노에 연주자의 모습이 가려질 수

리스트가 바꾼 피아노의 방향

밖에 없는 배치였죠. 그러다 리스트가 처음으로 연주자의 옆모습을 볼 수 있도록 피아노를 90도 돌려 놓은 겁니다. 그렇게 배치를 바꾸면 현란하게 움직이는 손가락이나 선율을 타고 들썩거리는 몸을 관객들이 온전히 볼 수 있으니까요.

또 있습니다. 당시까지만 해도 하나의 음악회를 혼자서 소화하는 경우는 없었어요. 리스트는 이 역시도 바꿔놓았습니다. 역사상 최초로 단독 콘서트를 했을 뿐더러 청중에게 "지금은 이러한 제목의 곡을 치겠습니다", "신청곡 있나요?" 등의 질문을 하며 말을 걸었죠. 이런 단독 콘서트를 '이야기하다'라는 의미의 'recite'를 이용해 '리사이틀(recital)'이라 부르기 시작했고요.

부러움과 질투심 사이

리스트는 굉장히 당당하고 외향적인 성격 같아요.

맞아요. 주목받는 걸 좋아했고 활기찼죠. 공연할 때는 광기 어린 듯한 모습까지 보였대요. 친구인 쇼팽은 이런 리스트에 대해 모순된 두 가지 반응을 보였는데 허세 가득한 기교만 부린다면서 경멸하는 한편 그 체력과 생기를 부러워했습니다. 쇼팽은 끝까지 리스트처럼 대형 콘서트장에 걸맞은 연주를 하지 못했거든요. "리스트가 내 곡을 연주하는 방식을 그대로 훔치고 싶어"라고 동료 작곡가에게 편지를 쓴 적도 있습니다.

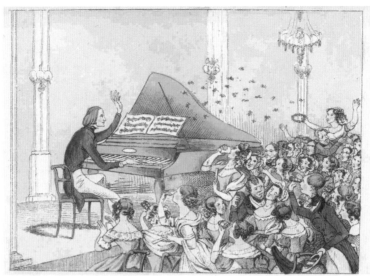

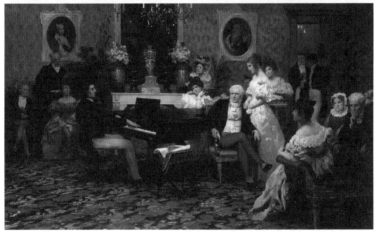

(위)테오도어 호제만, 연주회 중인 리스트, 1842년
(아래)헨드리크 시에미라즈키, 연주 중인 쇼팽,
1887년
리스트가 주로 커다란 콘서트장에서 연주하는
스타일이었다면 쇼팽은 작은 살롱에서 연주하는 걸
선호했다. 쇼팽은 음 하나하나를 섬세하게 들려주는
스타일이었기에 넓은 공간에서는 자기가 하고 싶은
음악이 온전히 전달되지 않는다고 생각했다.

무시하면서도 부러워하다니. 복잡한 감정이네요.

리스트의 연주 스타일에 동의하지는 않았지만 압도적인 연주 능력까지 부정한 건 아니었다는 얘기죠. 연주 스타일뿐 아니라 성격조차 쇼팽은 리스트와 정반대였어요. 쇼팽과 오랜 기간 함께했던 연인조차 쇼팽을 전혀 이해할 수 없다고 말했을 정도로 본심을 털어놓지 않는 내향적인 사람이었습니다.

이렇게 스타일이 전혀 다른 두 사람은 각자의 방식으로 피아노란 악기에게 사랑을 듬뿍 주며 피아노의 역사를 다시 썼습니다. 그러기까지 어떤 일이 있었을까요? 두 사람의 어린 시절을 보러 19세기 초의 유럽 변두리로 걸음을 슬슬 옮겨봅시다.

쇼팽과 리스트는 유럽의 변방 국가 출신에다 한 살 터울로 태어나 많은 공통점
이 있었다. 그러나 몸이 약하고 정치적으로는 보수적인 쇼팽과 정력적이고 진
보적인 리스트는 전혀 다른 삶을 살았다.

쇼팽과 리스트의 공통점	쇼팽은 폴란드, 리스트는 헝가리 출신. ⋯ 당시 폴란드와 헝가리 모두 유럽의 변방으로 두 사람은 산전수전을 겪어야 했음.
피아노만 바라본 쇼팽	클래식 주요 작곡가 중 유일하게 한 악기에만 집중. 누구나 고유한 특징을 알아볼 만큼 독창성이 있음. 현란하지 않지만 섬세하다는 평가. 참고 〈'자, 손을 잡읍시다' 주제에 의한 변주곡〉 Op.2
화려한 기교를 뽐냈던 리스트	탁월한 재능과 체력, 주목받기를 좋아하는 성격을 타고났음. 당대 유럽에서 연예인과 같은 독보적 인기를 끌었음. 역사상 최초로 단독 콘서트를 열었음. 참고 〈동 쥐앙의 회상〉 S.418
음악을 위한 경쟁, 콩쿠르	폴란드에서는 5년마다 쇼팽 국제 피아노 콩쿠르를 개최하고 있음. 2015년에 조성진이 우승해 한국에서도 널리 알려짐. ⋯ 차가운 경쟁의 현장이라고 생각할 수 있지만 참가자들과 클래식 팬들이 음악을 즐기는 축제기도 함.
리스트가 만든 피아노 리사이틀	지금까지도 이어지는 피아노 공연의 기준을 세움. ❶ 리사이틀 역사상 최초로 단독 공연을 열었음. 공연 중 청중에게 말을 검. 이야기한다(recite)는 뜻으로 리스트의 단독 공연을 '리사이틀(recital)'이라 부름. ❷ 무대에서 피아노를 놓는 방향을 바꿈 관중들이 피아니스트의 모습을 볼 수 있게 됨.

II

폴란드의 쇼팽,
헝가리의 리스트
- 성장과 교육 과정

폴란드의 리듬은 언제나 쇼팽의 곁에

어린 쇼팽은 폴란드의 민속음악인 폴로네즈, 마주르카와 사랑에 빠진다.
폴란드 고유의 리듬과 화성은 쇼팽의 음악에 큰 영향을 끼쳤다.
쇼팽은 자신이 태어난 폴란드의 모든 것을 온 마음을 다해 사랑했다.
폴란드는 언제나 그의 사랑에 더 크게 화답했다.

쇼팽이 고무하는 정서는
그의 조국 땅을 밟을 때에만 온전하게 드러난다.

- 프란츠 리스트

01

바르샤바에 내린
'작은 모차르트'

#민족주의 #폴란드 춤곡

쇼팽이란 음악가는 조국 폴란드와 떼어놓고 생각하기 어렵습니다. 쇼팽에 대한 폴란드인들의 자부심 역시 엄청나요. 젊은 시절 쇼팽이 연인에게서 받은 편지에 이런 구절도 나옵니다. "우리는 당신 이름에 폴란드인임을 나타내는 표시가 없는 게 아쉬워요. 만약 그랬다면 당신과 같은 나라 국민이라는 영광을 두고 프랑스인들과 다툴 필요가 없었을 테니까요".

프랑스인요? 그쪽과도 관계가 있나 봐요.

그렇습니다. 아버지가 프랑스인이었거든요. 쇼팽도 폴란드에서 태어났지만 성장한 후에는 내내 프랑스에서 살았고요. '이름에 폴란드인임을 나타내는 표시가 없다'는 편지의 대목에서 짐작할 수 있듯이 쇼팽이라는 성 역시 프랑스식이에요. 폴란드식으로 바꾸면 호핀스키쯤이 되겠죠.

프랑스인 아버지가 폴란드에서 쇼팽을 얻은 거군요?

비슷합니다. 그 가족의 사정을 따라가기 전에 쇼팽이 태어난 19세기 초까지 폴란드를 둘러싼 유럽 국가들의 상황을 간단히 살펴보겠습니다. 당시는 국경이 수시로 바뀌는 격변기였어요. 이런 시대상이 쇼팽 가족의 인생에도 영향을 엄청 끼쳤지요.

바람 잘 날 없는 땅 폴란드

넓고 비옥한 평원에 자리한 폴란드는 과거 동유럽의 전통적인 강대국 이었습니다. 오른쪽 지도에서 폴란드가 막강했던 시절의 영토를 확인 할 수 있어요. 이때 명칭은 폴란드-리투아니아 연합국이지만 사실상 폴란드가 리투아니아를 합병한 거였어요.

지금의 폴란드와 리투아니아에 비해 어마어마하게 크네요.

1610년에는 폴란드 왕 지그문트 3세 바사가 러시아 모스크바를 점령 해요. 그러곤 아들 브와디스와프 왕자를 러시아 군주인 차르로 앉히 죠. 폴란드가 얼마나 막강했는지 감이 오지요? 비록 나중에 자기가 직접 차르에 오르겠다며 변덕을 부린 통에 여기저기서 반발이 일어나 다 잡은 차르 자리를 놓쳤지만 말입니다.

폴란드에 러시아 군주를 맘대로 바꿀 정도의 힘이 있었다니….

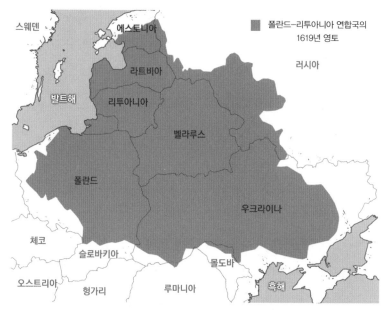

1619년 폴란드-리투아니아 연합국의 영토
국경선은 현대 유럽 기준이다. 붉은색의 폴란드-
리투아니아 연합국과의 크기를 비교해볼 수 있다.

하지만 18세기 들어 상황이 바뀝니다. 힘이 커진 지방 귀족들이 대규모 반란을 일으키며 몰락이 시작됐어요. 곧바로 호시탐탐 폴란드를 노리던 프로이센, 러시아, 오스트리아가 달려들어 영토를 삼등분해 나눠 가졌죠. 이게 1773년의 폴란드 1차분할이에요. 지도에서 나라 이름이 없어지진 않았지만 남의 나라의 식민지가 된 겁니다.

꼭 우리나라 역사를 보는 것 같아요.

왠지 감정 이입이 되지요. 폴란드 국민들은 외세를 물리치고 주권을 되찾기 위해 온 힘을 다했습니다. 당시의 왕 스타니스와프 2세도 절치

부심하고 개혁을 거듭해요. 1791년 5월 3일에는 유럽 최초이자 세계사를 통틀어 두 번째의 성문 헌법을 내놓습니다. 시민과 귀족 사이의 평등함을 강조하는 등 내용은 당시의 기준으로 상당히 민주적이었어요. 정부가 농민을 보호해 귀족의 세력을 누르기 위해 만든 헌법이거든요.

다른 나라의 간섭을 받는 와중에 그런 업적을 세우다니 대단한데요.

문제는 그 개혁으로 세력을 뺏긴 폴란드의 귀족 중 친러 성향의 사람이 많았다는 겁니다. 마치 우리나라의 친일파처럼요. 곧 그 귀족들을 등에 업은 러시아가 폴란드를 침략하자 덩달아 프로이센도 쳐들어옵니다. 결국 1793년에 두 번째로, 2년 후인 1795년에 세 번째로 분할되며 폴란드라는 이름은 지도에서 아예 사라지고 말아요. 1918년

얀 마테이코, 1791년 5월 3일 헌법, 1891년
'1791년 5월 3일 헌법'은 줄여서 '5·3 헌법'으로 불린다. 그림엔 새 헌법에 맹세하기 위해 성 요한 성당으로 들어가는 이들이 그려져 있다. 붉은 망토를 걸친 사람이 스타니스와프 2세다.

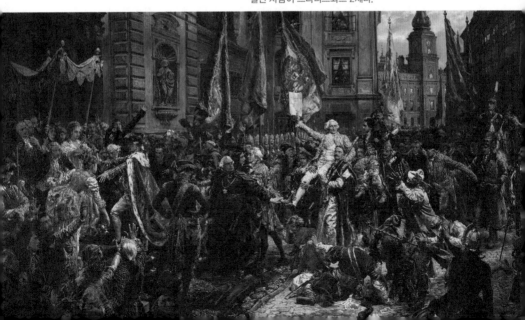

이름을 다시 찾을 때까지 123년 동안 폴란드인은 나라 없는 백성으로 살아야 했지요.

이런 역사가 있어서인지 폴란드 사람들은 애국심이 굉장히 강합니다. 잘 알려진 폴란드 출신 과학자 마리 퀴리가 좋은 예시죠. 러시아의 탄압 속에서도 치열하게 연구해 새로이 발견한 원소에 '폴란드'라는 국가명에서 따온 이름을 붙였지요. 그게 폴로늄이에요.

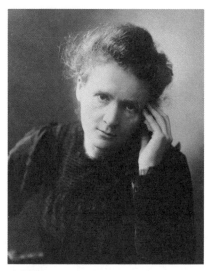

마리 퀴리
폴란드식 이름은 마리아 살로메아 스크워도프스카로, 여성 최초의 노벨상 수상자이자 방사능 연구의 선구자다. 남자만 대학에 다닐 수 있던 폴란드를 떠나 프랑스 파리로 유학 온 뒤 계속 파리에서 활동했기에 프랑스식 이름 마리 퀴리로 알려져 있다.

어떤 마음인지 이해가 가요….

폴란드가 3차분할까지 되고 나서 우리의 주인공 쇼팽이 태어납니다. 핍박받는 식민지의 국민으로 말이에요.

폴란드인이 되고 싶었던 프랑스인

쇼팽의 아버지는 1771년에 프랑스 북동부의 농부 집안에서 태어났

어요. 프랑스에서의 이름은 니콜라였고 나중에 폴란드식으로 이름을 바꿔 미코와이가 되죠. 청년 시절에 프랑스에 와 있는 폴란드 사람들과 가깝게 지내면서 폴란드라는 나라에 호감을 품은 것 같아요.

신기하네요. 프랑스 땅에 폴란드인이 많았나요?

16세기 프랑스 왕과 폴란드 왕이 실제 형제 사이였을 만큼 두 나라는 역사적으로 늘 가까운 관계였습니다. 2차 세계대전 이후 폴란드가 공산주의 국가가 되면서 멀어졌다가 소련이 붕괴했을 때 프랑스가 다시 폴란드를 도와주기도 했고요. 지금도 교류가 활발합니다.
제가 젊은 시절 파리에서 공부했었는데, 그때도 프랑스의 지원으로 유학 온 폴란드 학생들이 많았어요. 덕분에 폴란드 친구를 여럿 사귀었습니다. 그 친구들과 아직까지 연락하며 지내고 있어 얼마 전에 초

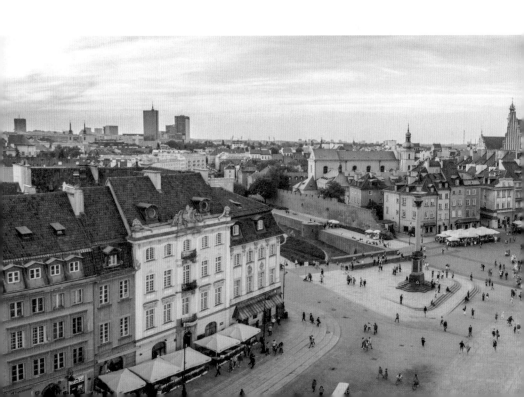

대를 받아 폴란드에 다녀왔어요. 자랑을 좀 하자면 바르샤바 구도심 안에 아파트를 가진 친구가 있어서 거기서 지냈답니다. 외국인들이 인사동 고택을 좋아하는 기분을 알겠더라고요. 그때 폴란드의 문화 수준과 그 자부심에 많이 놀랐지요. 몇백 년 된 옛날 건물들을 잘 복원해 쓰고 있는데 오래된 것을 존중하고 유지하려는 태도가 너무 인상적이었어요.

하지만 아무리 폴란드가 매력적이라도 강대국인 조국을 떠나 식민지로 가다니 쇼팽의 아버지에게 무슨 사연이 있었나요?

프랑스가 강대국이었다지만 미코와이는 가난한 농부였을 뿐입니다.

바르샤바 구시가지
크라쿠프에서 수도를 이전해오면서 16세기부터 발전한 바르샤바는 오늘날까지 폴란드의 수도다. 바르샤바 구시가지에는 수도를 이전한 왕을 기념하는 기둥과 바르샤바의 상징인 인어상이 서 있어 눈길을 끈다. 2차 세계대전 당시 나치에 의해 폐허가 되었지만 전통성을 살리는 방향으로 재건되어 1980년 유네스코 세계문화유산으로 지정됐다.

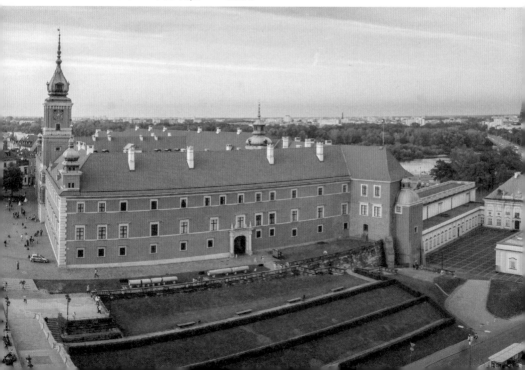

그러다 우연히 폴란드 귀족 얀 아담 베이들리흐와 친분을 쌓는 행운을 얻어요. 그리고 베이들리흐가 귀국할 때 따라 폴란드로 간 거지요.

기회를 꿈꾸며 이민을 택한 거네요.

프랑스가 아주 혼란스러웠을 시기니 몸을 피하려 했던 걸 수도 있어요. 2년 뒤에 프랑스혁명이 일어나거든요. 어쨌든 폴란드에 자리 잡은 미코와이는 베이들리흐의 담배공장에서 3년 동안 경리 직원으로 일하다가 바르샤바 국토방위대에 입대해 대위까지 진급합니다.

대단한데요. 프랑스인인데 폴란드 군인이 됐군요.

부상으로 제대하고 나서는 바르샤바 부근 부잣집에 가정교사로 취직해 프랑스어를 가르쳤죠. 6년간 성실하게 일하다 보니 스카르베크 백작 일가를 교육하는 일을 소개받아요. 그래서 이번에는 스카르베크의 영지인 젤라조바 볼라로 향합니다.

젤라조바 볼라요? 처음 들어보는 지명이에요.

지금도 인구가 채 백 명이 안 되니 당연해요. 미코와이는 거기서 아내가 될 유스티나 크시자노프스카를 만납니다. 유스티나는 부모를 잃고 친척 집안인 스카르베크가에 의탁하고 있었지요. 미코와이가 이름을 폴란드식으로 바꾼 게 이즈음입니다. 그 후 미코와이는 프랑스

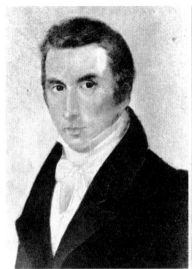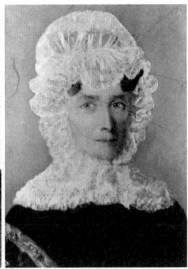

(왼쪽)암브로지 미에로셰프스키, 미코와이 쇼팽의
초상, 1829년
(오른쪽)암브로지 미에로셰프스키, 유스티나 쇼팽의
초상, 1829년

출신임을 드러내지 않았어요. 심지어 아들인 쇼팽에게도요. 정확한
이유야 알 수 없지만 온전히 폴란드인처럼 보이고 싶었던 것 같아요.

프레데리크 프랑수아 쇼팽의 탄생

미코와이와 유스티나는 1806년에 결혼하고 스카르베크 백작의 영지
에 정착해요. 이듬해에 첫딸을, 1810년에는 아들을 낳습니다. 이 둘째
가 바로 우리의 주인공인 프레데리크 프랑수아 쇼팽이죠.
그때 살던 집이 다음 페이지의 사진처럼 남아 있는데 지금은 작은 박
물관으로 꾸며져 있어요. 규모는 작지만 건물이나 주변의 풍경이 정

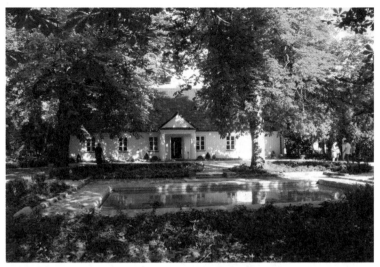

젤라조바 볼라에 있는 쇼팽의 생가
쇼팽은 태어나자마자 가족과 함께 바르샤바로
이주했지만 이후에도 여러 번 고향에 돌아와 휴가를
보내곤 했다.

말 예뻐서 가볼 만합니다. 성수기엔 매일 쇼팽 작품을 들려주는 작은
연주회가 열려요.

사진을 보니 굉장히 한적하고 평화로운 느낌이에요.

아까 말씀드렸듯 아주 작은 마을이니까요. 그래도 쇼팽의 생가 덕분
에 많은 관광객이 오가고 있답니다. 투어 상품도 있더라고요.
쇼팽은 고향에서 유년을 보내지는 않았습니다. 태어나고 얼마 지나지
않아 가족 모두 바르샤바로 이사하거든요. 스카르베크 백작이 빚 때
문에 영지를 떠나면서 미코와이가 가르칠 사람이 없게 되자 바르샤
바에 있던 학교로 직장을 옮긴 겁니다. 그곳이 바르샤바 리체움에

요. 명문 자제들이 다니는 신식 교육기관이었죠. 나중에 쇼팽이 다니는 학교기도 합니다.

그런 학교로 냉큼 직장을 옮길 수 있을 정도였다니 미코와이가 잘 가르치는 선생이었나 봐요.

그 이유도 있겠지만 당시 폴란드 사람들이 프랑스를 워낙 좋아해 프랑스어를 배우고자 하는 사람이 많았기 때문이기도 합니다. 이런 폴란드의 분위기를 이해하려면 설명이 좀 필요해요.

우선 1795년 3차분할 때 폴란드를 나눠 가진 프로이센, 러시아가 한편이 되어 나폴레옹이 이끄는 프랑스와 전쟁을 벌입니다.

바르샤바의 작센 궁전, 1765년
원래 이 지역을 다스리던 다른 영주의 저택이었으나 18세기에 작센 영주가 구입하면서 작센 궁전이라 불렸다. 쇼팽 아버지의 직장이자 쇼팽이 다녔던 바르샤바 리체움은 1804에서 1831년까지 이 가운데 북쪽 건물에 위치해 있었다. 이 건물은 2차 세계대전 당시 파괴됐다.

폴란드 사람들은 나폴레옹을 응원했겠군요.

맞아요. 폴란드로서는 주권을 되찾을 기회였죠. 그러니 당연히 프랑스군에 힘을 보탰고요. 나폴레옹이 승승장구하면서 프로이센-러시아 동맹으로부터 땅을 빼앗아 바르샤바 공국이라는 이름으로 통일시켜준 적도 있었습니다. 안타깝게도 바르샤바 공국은 1807년부터 1815년까지 8년 남짓 유지되다가 빈 회의에서 다시 분할되었지만요. 이때부터 폴란드는 완전히 러시아로 넘어가게 되지요.

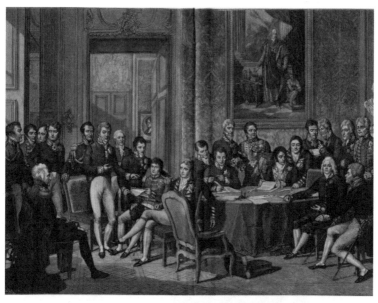

장 바티스트 이사베, 빈 회의, 19세기
빈 회의는 몰락한 나폴레옹을 유배 보낸 후 유럽의
세력을 재편하기 위해 열강들이 주도한 국제회의다.
이를 통해 폴란드의 영토 대부분을 러시아가
차지하게 되었다.

자기네들 힘만으로 통일한 것도 아니고 남의 힘을 빌렸는데 다시 갈라지다니… 역사가 기구하네요.

그렇죠? 이러한 이유로 폴란드에서는 프랑스에 대한 호감도가 높았고 프랑스말을 배우려는 사람도 많았어요. 미코와이는 그 덕을 톡톡히 봤습니다. 사택도 넓고 수입도 좋았죠. 프랑스에선 농부였던 미코와이가 폴란드에서는 꽤 괜찮은 지위에 오른 겁니다.

쇼팽의 교육 환경도 좋았겠어요.

일찍부터 음악을 배울 수 있었지요. 확실하지 않지만 아마 어머니 유스티나에게 피아노를 배운 게 시작이었을 거예요. 그런데 너무 잘 치니까 쇼팽이 다섯 살 때부터 미코와이는 쇼팽의 음악 교육을 친구인 보이체흐 지브니에게 부탁해요. 결과만 보자면 아주 좋은 결정이었습니다.

혼자 피아노를 깨치다

지브니는 피아니스트가 아니라 바이올리니스트였어요. 피아노의 거장으로 손꼽히는 쇼팽이 기초는 피아니스트에게 배우지 않았던 거죠.

그럼 안 좋은 것 아닌가요?

아이러니하게도 그래서 남들이 흉내 낼 수 없는 쇼팽 특유의 독창성이 형성됩니다. 손가락으로 건반을 짚는 방법, 발로 페달을 누르는 테크닉 등을 따라 할 만한 견본이 없었기에 쇼팽은 혼자 연주법을 개발하고 스스로 익혔습니다. 이게 쇼팽 음악의 개성으로 발전하고요.

그 홀씨들을 날려 음악을 만들어보렴!

결과적으로 좋았다는 게 그 뜻이군요.

지브니가 특히 중점을 두고 가르친 건 고전이에요. 쇼팽이 일생 바흐, 하이든, 모차르트를 사랑했던 게 다 지브니가 교육한 덕이죠.

다른 음악 선생은 고전을 가르치지 않았나 보죠?

대부분은 당시에 인기를 끌었던 무치오 클레멘티, 요한 밥티스트 크라머 같은 작곡가의 작품들을 중시했어요. 하지만 지브니는 그런 음악에 깊이가 없다며 싫어했습니다. 쇼팽도 스승의 생각에 전적으로 동의했지요.

음… 음악에 깊이가 있다는 말이 잘 와닿지 않아요.

이해하기 쉽도록 문학에 비유해볼게요. 그럴듯한 예쁜 문구만 나열한 작품과, 투박해도 내용 구성이 충실한 작품 중에서 깊은 감동을 주는 쪽은 후자일 가능성이 높지 않을까요? 음악도 똑같아요. 감각적인 선율이나 화려한 기교로 승부하기보단 구조와 화성의 구성이 탄탄한 작품을 보통 '깊이 있다'고 합니다.

문학에 비유하니까 좀 이해가 될 것 같기도 해요.

일곱 살, 작곡을 시작하다

지브니에게 배운 지 2년 만에 쇼팽은 첫 작품 〈폴로네즈 g단조〉를 출판해요. 1817년의 일이니 일곱 살 때였죠. 정식 발표가 아니라 먼 친척이 개인적으로 인쇄해준 거라 작품번호도 따로 정해져 있지 않지만요.

모차르트도 그랬고 베토벤도 그랬고 어린 나이에 작곡하는 음악가들이 많아서 이젠 신기하지도 않아요….

이 폴로네즈는 심지어 완성도가 꽤 높아서 지금 감상하기에도 괜찮

〈폴로네즈 g단조〉의 악보 표지
프랑스어로 '빅투아르 스카르베 백작 부인께 헌정함. 여덟 살의 음악가 프레데리크 쇼팽 작곡'이라고 적혀 있다. 일곱 살에 작곡해 이듬해 처음 연주한 후 백작 부인에게 헌정했다고 전해진다.

은 수준이에요. 첫 작품이 폴로네즈란 데에서부터 이후 쇼팽의 음악 성향이 어떨지 짐작되기도 하고요.

폴로네즈라는 용어는 처음 들어봐요.

소나타나 교향곡처럼 장르의 일종입니다. 4분의 3박자로 된 춤곡이지요. 기본 리듬을 한번 볼까요?

폴로네즈는 원래 폴란드 농민들이 나란히 줄지어 추는 민속춤이었어요. 쇼팽이 태어나기 20년 전쯤 음악의 형식으로 발전했습니다. 말이 나온 김에 말씀드리자면 쇼팽은 평생 폴로네즈를 총 16곡 작곡했어요. 가장 잘 알려진 폴로네즈는 **〈폴로네즈 A♭장조〉Op.53**예요.

폴란드 춤이라 폴로네즈라고 부르나 봐요. 이 곡에 맞춰서 실제로 폴로네즈를 추기도 했나요?

쇼팽의 폴로네즈는 춤 반주용으로 쓰긴 힘들어요. 앉아서 감상해야 하는 곡이죠. 물론 바탕이 된 춤의 독특한 리듬이나 분위기는 다 녹

코르넬리 슐레겔, 하늘 아래의 폴로네즈, 19세기
폴로네즈는 17세기 폴란드 귀족 사이에서 유행하다
농민층까지 널리 전파된 민속춤이다. 그 춤의
반주곡을 일컫기도 한다.

여냈습니다. 바흐 같은 작곡가가 프랑스 민속춤이나 궁정에서 췄던
춤을 기초로 사라방드나 미뉴에트 같은 건반 악기 음악을 만든 것과
마찬가지지요.

예나 지금이나 폴란드의 자랑

스승인 지브니는 쇼팽을 음악계에 적극적으로 소개했어요. 그 덕
에 쇼팽은 바르샤바 자선협회 창립자의 후원을 받아 여덟 살이던
1818년 2월 24일 첫 연주회를 가졌고 '작은 모차르트'라는 찬사를 얻

으며 금세 유명해집니다.

작은 모차르트라니 고전을 좋아하던 쇼팽으로선 최고의 찬사였겠어요.

이 시기에 맺은 차르토리스키 일가와의 인연은 쇼팽에게 평생 도움
이 됩니다. 차르토리스키가는 폴란드를 통치하던 러시아 황제 알렉산
드르 1세와 가까운, 위세 높은 가문이었어요. 이즈음 쇼팽이 알렉산
드르 1세의 동생이었던 콘스탄틴 파블로비치 대공을 만난 것 역시 차
르토리스키가 덕분일 거예요. 폭력적인 성향으로 악명이 높았던 대공
은 어린 쇼팽의 연주가 화
를 가라앉혀준다면서 자주
불러 연주를 명하곤 했습
니다.

어려서부터 꽤 높은 사람
들과 어울렸군요. 이쯤 되
면 쇼팽도 폴란드 사회의
상류층이라 할 수 있겠죠?

엄밀히 말해 쇼팽은 중산
층 평민이지만 이런 환경
속에서 귀족적인 품행이
몸에 배게 되지요. 또, 당시

조지 도, 콘스탄틴 파블로비치 대공의 초상, 1834년
폴란드에서 폭정을 일삼던 대공은 형인 알렉산드르
1세의 뒤를 이어 러시아 황제가 되었으나 결혼 문제로
겨우 25일간 재위한 후 스스로 물러났다.

폴란드는 다른 유럽 국가와 달리 신분의 장벽이 높지 않았다고 해요. 쇼팽 하면 흔히 떠올리는 세련된 이미지가 이때 만들어집니다.

귀족도 아닌데 귀족마냥 구는 쇼팽을 싫어하는 사람은 없었나요?

오히려 그 반대예요. 쇼팽은 쉽게 싫어할 수 있는 사람이 아니었어요. 지금까지도 폴란드 사람들의 쇼팽 사랑은 유별나죠. 신동이라 불렸을 때부터 쇼팽은 언제나 폴란드의 자랑이었습니다. 현재 폴란드에서 가장 큰 공항의 이름이 아래 사진의 바르샤바 쇼팽 국제공항일 정도니까요.

바르샤바 쇼팽 국제공항
원래 이름은 바르샤바 오케치에 공항이었으나
쇼팽을 기리기 위해 2001년 명칭이 변경되었다.
폴란드에서 이용객이 가장 많은 공항으로 국가에서
운영하는 LOT 폴란드항공의 중심 거점이다.

폴란드의 쇼팽,
헝가리의 리스트

폴란드와 함께 춤을

쇼팽은 열세 살이 되던 1823년 바르샤바 리체움에 입학합니다. 여기서 좋은 친구들을 참 많이 만나요. 티투스 보이체호프스키, 도미니크 제바노프스키, 율리안 폰타나 등 대부분 쇼팽의 집에 기숙하던 지방 유지의 자제들이었죠.

의외로 쇼팽이 또래들과 잘 지냈나 봐요.

내향적인 듯하면서도 농담을 좋아하고 장난기도 많았대요. 대상의 특징을 콕 집어 우습게 흉내 내는 능력이 탁월해 인기가 있었다고 전해집니다. 이 때문인지 쇼팽은 속내를 잘 드러내지 않는데도 평생 친구가 부족하지 않았어요.

리체움에서 사귄 친구 중 도미니크 제바노프스키는 의도하진 않았겠지만 쇼팽 음악의 방향 설정에 큰 기여를 해요. 입학한 다음 해 여름 방학에 이 친구가 쇼팽을 자기 집안의 영지로 초대했는데, 거기서 쇼팽이 처음 폴란드 민속음악을 접하곤 완전히 매료되었거든요.

열네 살에야 자기 민족의 민속음악을 처음 접했다고요?

쇼팽은 태어나자마자 수도 바르샤바로 와서 계속 살았으니 민속음악을 들을 기회가 없었을 겁니다. 우리나라로 비유하면 서울 토박이가 전주로 여행 갔다가 난생처음 판소리를 듣고 충격받은 모양새죠.

(위)마주르카를 추는 사람들
마주르라고도 불린다. 발레에도 마주르카에서
유래한 스텝이 있는데, 주로 군무에 쓰인다.
(아래)크라코비아크를 추는 사람들
크라코비아크를 출 때는 노래도 함께한다.
남성은 모자에 공작 깃털을 꽂는다. 선두에 선 남성
무용수가 부르는 멜로디와 스텝을 다른 무용수들이
뒤따르며 진행된다.

어떤 민속음악을 들었길래 그렇게 매료되었을까요?

그때 접한 음악이 마주르카와 크라코비아크예요. 폴로네즈가 춤이라고 했죠? 마주르카와 크라코비아크도 폴란드 민속춤입니다. 쇼팽은 마주르카를 총 61곡 썼습니다. 크라코비아크의 경우 〈**론도 크라코비아크 F장조**〉 **Op.14** 딱 한 곡 썼죠. 도미니크의 영지에서 본 크라코비아크를 떠올리며 1828년에 작곡한 곡이에요. 두 춤곡의 기본 리듬을 좀 살펴볼까요?

일단 아래는 마주르카의 리듬입니다. 4분의 3박자로, 첫 박은 둘로 나누고 두 번째 박은 온전히 가며 마지막 세 번째 박자에 악센트가 붙죠. 왈츠와 비슷한 느낌이 있어요. 세 박자씩 세면 딱 맞아떨어집니다.

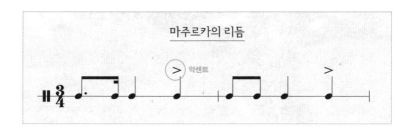

이번엔 크라코비아크의 리듬을 볼게요. 4분의 2박자의 경쾌한 리듬이죠. 3박자의 마주르카와 확실히 느낌이 다릅니다.

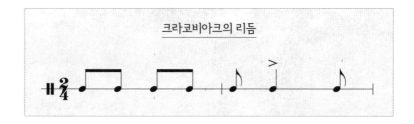

이러한 민족 고유 리듬에 빠져들면서 쇼팽 음악의 색깔이 만들어지기 시작합니다.

감수성이 예민한 청소년기의 경험은 오래가는 것 같아요.

쇼팽은 열다섯이 되던 1825년 〈론도 c단조〉 Op.1를 발표해요. 이번엔 '지인 찬스'가 아니라 출판사를 통해 정식으로 낸 작품이었습니다.

작곡가로서 데뷔한 거네요.

어려서 낸 곡이니 완전히 여물진 않았지만 지금도 많은 연주자들에게 사랑받는 피아노 독주곡이죠. 이 곡을 발표한 이듬해인 1826년 쇼팽은 바르샤바 리체움을 졸업합니다.
출생부터 졸업까지, 어린 쇼팽이 재능을 갈고닦으며 음악의 방향성을 잡아가는 과정을 쭉 따라와 봤는데요. 그럼 이쯤에서 헝가리로 눈을 돌려볼까요? 쇼팽보다 1년 늦게 태어난 리스트는 과연 어떤 유년 시절을 보냈는지 만나러 가봅시다.

쇼팽은 성년이 되자마자 조국을 떠난 후 정치적 상황 때문에 평생 다시 돌아가지 못했지만 한결같이 조국을 그리워했고, 또 깊이 사랑했다. 다양한 폴란드의 민속음악과 바이올리니스트 스승을 두었다는 점은 쇼팽 고유의 음악적 특성을 형성시켰다.

| 프랑스와 폴란드 | **프랑스** 아버지는 프랑스 농민 출신. 폴란드로 이주한 후 쇼팽을 얻음. 쇼팽 본인도 성인이 된 후에는 프랑스에서 생활. |

폴란드 전통적인 동유럽의 강대국이었으나 18세기 들어 식민지로 전락. 프랑스의 힘을 빌어 잠깐 영토를 되찾았으나 빈 회의에서 다시 빼앗긴 이후 123년 동안 식민지였음.
독립에 대한 열망이 컸던 폴란드인들은 과거에 도움을 줬던 프랑스인에 대한 호감이 컸음. 덕분에 쇼팽의 아버지는 프랑스어 교사로서 좋은 대우를 받음.
⋯▶ 지금까지도 폴란드인은 애국심이 강함.

바르샤바의 신동

보이체흐 지브니 쇼팽의 어린 시절 스승.
❶ **바이올리니스트**
스승이 바이올리니스트였기 때문에 쇼팽은 본인만의 연주법을 형성.
❷ **당시에는 인기가 없던 고전음악을 중요하게 가르침.**
작곡하는 데 고전음악의 영향을 크게 받았음.
❸ **쇼팽이 '작은 모차르트'로 널리 알려지는 데 기여함.**
러시아 황제 일가와 가까운 차르토리스키가와 연을 맺게 되어 후일 여러 도움을 받음.

민속음악에 매료된 쇼팽

청소년 시절 폴란드인들의 핏속에 흐르는 민족 고유의 춤곡 리듬과 선율의 가치를 발견하고 폴란드인 음악가로서의 정체성이 굳어짐.
폴란드 민속춤곡의 영향을 받은 곡들
❶ **폴로네즈**
예 〈폴로네즈 g단조〉, 〈폴로네즈 A♭장조〉 Op.53
❷ **마주르카** 4분의 3박자. 왈츠와 비슷한 느낌이 있음.
❸ **크라코비아크** 4분의 2박자.
예 〈론도 크라코비아크 F장조〉 Op.14

두 사람의 손을 잡고

혜성 아래에서 태어난 리스트는
밤하늘이 사랑하는 아이답게 화려하게 반짝인다.
누구보다 빠르게 배웠던 어린 리스트는 두 명의 음악가를 만나 발돋움한다.
즉흥적이고 역동적인 집시음악과 과학적이고 체계적인 스승의 가르침은
리스트를 새로운 음악의 세계로 이끈다.

한 번이라도
가난하고 고독한 신세를 경험해본 자는
시간이 지난 다음에도
타인의 가난과 고독을 더 잘 이해한다.

- 로베르트 발저

02
혜성의 축복을 받은
가난한 신동

#헝가리인 #집시음악 #카를 체르니

쇼팽 하면 폴란드가 바로 떠오르는 것처럼 리스트 하면 헝가리라는 나라가 떠오르기 마련이에요. 그 정도로 헝가리는 작곡가 리스트의 정체성에 중요한 부분을 차지합니다.

헝가리? 오스트리아?

아버지가 폴란드인이 아니라 프랑스인이었던 쇼팽과 마찬가지로 리스트 역시 뿌리는 헝가리에 있지 않았어요.
리스트의 증조할아버지 제바스티안 리스트는 오스트리아 동북부에서 태어났고 독일어를 쓰는 사람이었습니다. 노이지들러 호수 근처에서 일하는 소작농이었다 하고요. 다음 페이지의 지도를 보면 이 호수는 오스트리아와 헝가리의 경계에 위치해 있어요. 이 부근은 과거부터 자주 국경선이 왔다갔다 하던 곳이었대요. 그러다 증조할아버지 때에 와선 헝가리 영토로 넘어간 듯합니다.

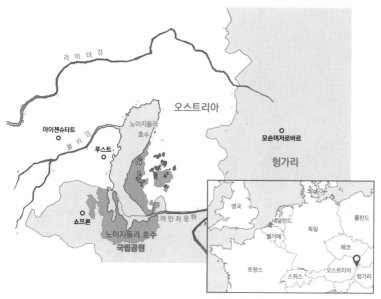

노이지들러 호수의 위치

그래서 헝가리인 집안이 된 거군요.

할아버지인 게오르크 아담 리스트는 25년 동안 교사 생활을 하다가 괴팍한 성격 때문에 해고당한 후에는 목재 하적장의 노동자로 살았습니다. 어쨌든 리스트의 음악 재능은 할아버지로부터 내려온 것 같아요. 유명 인사가 된 손자의 덕을 보긴 했어도 예순을 훌쩍 넘긴 나이에 교회 지휘자와 오르가니스트로 활동했다고 하니까요.

딱히 내세울 만한 가문은 아니네요.

따지자면 농노의 후손인 거죠. 나중에 대스타가 된 리스트를 귀족 혈

통으로 만들기 위해 대중이 이런저런 조작을 시도한 적이 있었어요. 농노의 후손에게 가슴 뛰며 설레는 걸 받아들일 수 없었나 봅니다.

우습네요. 계급이 뭐라고….

막상 리스트 본인은 자기 출신에 큰 관심을 두지도, 자격지심을 갖지도 않았답니다. "귀족이 되는 것이 귀족으로 태어나는 것보다 훨씬 더 값진 것이다"라고 말하기도 했고요. 비슷한 말을 했던 베토벤처럼요. 리스트의 아버지 아담은 1791년, 열넷이라는 이른 나이에 독립해요. 그러곤 성의 철자를 'List'에서 'Liszt'로 바꿉니다.

성을 왜 바꿨나요?

진정한 헝가리인으로 거듭 나기 위해서지요. 독일식이 었던 원래 성을 마자르식 표기로 바꾼 거거든요. 마자르는 헝가리를 세운 민족이죠. 마자르인과 헝가리인은 거의 동의어처럼 쓰입니다. 리스트라는 이름에도 헝가리인이라는 정체성이 담겨 있는 거예요.

아담 리스트의 초상, 1817년

리스트의 아버지 역시 쇼팽의 아버지와 비슷한 이유로 개명을 했네요.

둘 다 그 민족 공동체의 일원이 되고 싶어 했던 것 같아요.
독립한 아담은 혼자 힘으로 대학에 진학했다가 중도에 그만두고 에스
테르하지 공작의 영지에서 일을 시작해요. 자신의 아버지와 마찬가지
로 음악에 재능이 있었던 건지 거기서 하이든과 음악 활동을 하기도
합니다.

하이든이요? 제가 아는 그 작곡가 하이든 맞나요?

에스테르하지 궁전
하이든을 후원했던 니콜라우스 에스테르하지 공작의
궁전으로 노이지들러 호수의 남쪽에 위치해 있다.
로코코 양식으로 지어져 '헝가리의 베르사유'라고도
불린다. 이 궁전에서는 1778년 한 해에만 무려
242회의 음악회가 열렸다.

맞습니다. 흔히 '교향곡의 아버지'라 불리는 작곡가죠. '놀람 교향곡', 그러니까 〈교향곡 94번 G장조〉는 너무 유명하고요. 하이든이 지휘하던 오케스트라에서 아담 리스트가 첼로를 연주했다는 기록이 남아 있어요. 헝가리의 가장 부유한 귀족 가문인 에스테르하지 가문이 하이든을 악장으로 고용하고 있던 시절 아담은 공작가의 토지관리인이었거든요. 그러다 보니 서로 연이 닿은 겁니다.

오케스트라에 들어갔을 정도면 아담도 첼로 실력이 괜찮았나 보네요.

1811년 서른다섯 살이던 아담 리스트는 스물두 살의 아나라는 여성과 결혼해요. 아나는 여덟 살 때 부모를 잃고 빈에서 하녀로 일했던 경력이 있는 걸로 보아 딱히 교육은 받지 못한 것 같아요. 비누 제조업자인 동생을 따라 에스테르하지의 영지에 갔다가 우연히 아담과 만나 부부의 연을 맺게 됩니다.

아나 리스트의 초상, 1833년경

들어보니 쇼팽의 집안보다 궁핍했던 것 같아요.

그런 느낌이 드는 것도 사실이지요. 이 가난한 부부는 작은 결혼식을 올린 후 라

이딩에 정착해요. 그리고 아홉 달이 흐른 1811년 10월 22일에 아들을 얻었죠. 그게 바로 우리의 또 다른 주인공 프란츠 리스트입니다.

라이딩에서 차로 채 1시간이 안 되는 거리에 방금 언급한 에스테르하지 가문의 본거지인 아이젠슈타트가 있어요. 지금도 하이든 페스티벌이 열리는 곳이죠. 오른쪽 아래의 지도를 보면 아이젠슈타트와 라이딩 모두 오늘날 오스트리아 영토 쪽의 노이지들러 호수 근처에 자리하고 있어요. 그런데 앞에서 이 주변의 국경선이 자주 바뀌었다고 했잖아요? 라이딩과 아이젠슈타트 둘 다 오스트리아에 속할 때도 헝가리에 속할 때도 있었습니다.

리스트가 태어났을 땐 헝가리 땅이었던 건가요?

그렇습니다. 하지만 주민 대부분이 독일어를 썼다고 하니 문화적으로는 오스트리아 쪽에 더 가까웠던 듯해요. 오스트리아는 독일어 문화권이거든요. 리스트도 마찬가지로 헝가리어가 아닌 독일어를 썼습니다. 아버지 쪽 조상은 독일어권에서 건너왔고 어머니인 아나는 아예 오스트리아인이었으니 당연했겠죠. 리스트는 평생 독일어와 프랑스어를 주로 구사했어요.

그런데도 헝가리 사람이라는 점이 정체성에 영향을 줬다고요?

어린 시절부터 뼛속 깊이 폴란드인이었던 쇼팽과 달리 리스트는 좀 늦게 헝가리인이라는 정체성을 찾아요. 나이가 들어 애국심이 커졌죠.

폴란드의 쇼팽,
헝가리의 리스트

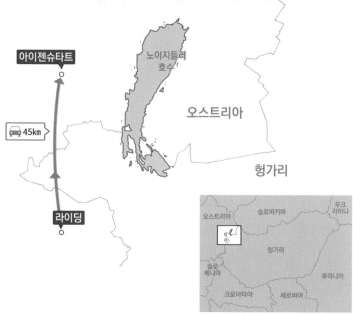

(위)리스트 생가와 프란츠 리스트 콘서트홀
라이딩에는 리스트의 생가가 보존되어 현재
박물관으로 쓰이고 있다. 그 바로 옆에는 프란츠
리스트 콘서트홀이 현대 양식으로 지어져 있다.
리스트 페스티벌이 열릴 때마다 연주회가 개최된다.
(아래)아이젠슈타트와 라이딩의 위치

혜성의 축복을 받은
가난한 신동

리스트의 발자취를 따라가다 보면 그 계기가 된 사건이 나올 거예요.

대혜성의 해에 태어난 천재

리스트는 귀한 자식이었습니다. 그 시대엔 어려서 형제를 잃어 외동이 된 경우는 많지만 리스트처럼 아예 형제가 없었던 사람은 드물어요. 그래서 부모는 리스트에게 애정과 관심을 쏟으며 비록 가난했어도 교육은 제대로 하려 했죠.

리스트가 태어난 1811년에 대혜성이 하나 관측되었습니다. 이 혜성은 톨스토이의 소설 『전쟁과 평화』에도 등장하는데 아나는 대혜성의 해에 위대한 인물이 태어난다는 집시의 예언을 굳게 믿었대요. 아들 리스트가 기적을 일으킬 인물이라고 여겼다는군요.

저라면 너무 부담스러울 것 같아요….

다행히도 이 기대에 리스트가 바로 응답합니다. 천재적인 초견 능력과 뛰어난 암기력으로 말이죠.

암기력은 알겠는데 초견은 뭔가요?

악보를 처음 보고 연주할 수 있는 능력을 말합니다. 평생에 걸쳐 리스트의 손꼽히는 재주였죠.

여섯 살 무렵에는 아버지의 피아노 협주곡 연주를 한 번 듣고 그 복

윌리엄 블레이크, 벼룩의 유령(부분), 1820년경
영국의 시인이자 화가인 윌리엄 블레이크가 그린
'벼룩의 유령'의 배경에 있는 별은 1811년의 대혜성을
표현한 걸로 추정된다.

잡한 멜로디를 식사 자리에서 흥얼거렸다는 일화가 전해와요. 음악도
안 배운 어린아이가요.

부모로선 정말로 대혜성의 기운을 받은 아이가 아닐까 싶었겠어요.

리스트는 아무리 긴 악보라도 정확히 외워서 칠 수 있었어요. 이런 기
억력을 마치 사진을 찍는 듯한 기억력이라는 뜻으로 '포토 메모리'라
표현하지요.

앞서 피아니스트가 악보를 달달 외워 연주하는 관행을 리스트가 시작했다고 했죠? 피아니스트만 그래요. 바이올린 같은 단선율 악기 연주자들도 다 악보 펴놓고 연주합니다. 그러면서도 무시무시한 난이도의 연습곡을 만들어놨으니 피아노를 전공하는 학생들로서는 세상에서 리스트가 가장 원망스럽다는 불평을 할 만하죠. '포토 메모리'를 가진 리스트 때문에 엄한 후배들이 고생입니다.

참고로 아담은 베토벤의 열광적인 팬이라 집에 초상화를 걸어놓을 정도였다고 해요. 이런 환경의 영향인지 리스트는 베토벤의 계승자가 되기를 꿈꿨습니다.

악보를 숨겨도 전혀 문제가 없잖아?

베토벤의 계승자요? 무슨 자격이 따로 있는 건가요?

그건 아니고요, 베토벤이 워낙 거장이니까 음악 좀 한다는 사람들은
베토벤의 후계자로 인정받고 싶어 했다는 뜻이에요. 리스트도 마찬
가지입니다. 실제로 후대의 사람들이 리스트를 베토벤과 같은 성향의
음악가로 분류하곤 해요. 활활 타는 불같은 모습이 비슷하거든요.

집시음악에 매료된 가톨릭 신자

성장하면서 리스트는 자기 음악의 고유한 색깔 두 가지를 결정합니다.
하나는 가톨릭, 나머지 하나는 집시음악으로요. 신앙심은 아버지에게
고스란히 물려받았어요. 아버지는 성직자가 되려고 했을 정도로 독실
한 신자였으니까요. 리스트 역시 청소년기에 파리 신학교 입학을 고민
했죠. 나중 일이긴 합니다만 쉰두 살엔 속세를 떠나 가톨릭 수도사가
됩니다.
물론 좀 독실하긴 했어도 당시 사람에겐 신앙심이야 특이한 게 아니
에요. 정말 독특한 건 집시음악에 큰 관심을 두었다는 겁니다.

유럽 대륙을 떠돌아다니는 그 민족을 말씀하시는 건가요?

네, 맞습니다. 집시라는 이름은 이집트인을 가리키는 '이집션'에서 유
래했어요. 지금은 인도에서 온 민족으로 밝혀졌지만 과거에는 이집트
인이라 생각했거든요. 집시라는 단어가 주는 선입견을 없애기 위해 요

혜성의 축복을 받은
가난한 신동

새는 '롬인'이라고 바꿔 부르는 추세입니다. 일단 여기서는 익숙한 이름으로 부르겠습니다.

집시에 대해 나쁜 선입견이 있나요?

아무래도 집시 같은 유랑 민족은 정착민에게 배척받기 쉬워요. 그런데다가 집시는 다른 민족과 섞이지 않은 채 고유의 규범과 문화를 고수해왔으니 핍박이 더했지요. 유럽으로 넘어온 지 600년이 흐른 지금도 이질적이고 폐쇄적인 공동체를 유지하고 있습니다.

많은 이에게 눈엣가시 같았겠군요.

춤추는 롬 무용수들
흔히 집시라고 불리는 롬인들은 현재 동유럽에 가장
많이 살고 있으며 그 외에도 중앙아시아, 서유럽,
아메리카와 오스트레일리아 등지에 퍼져 있다.

그래서 과거 유럽의 여러 통치자가 집시 무리를 강제로 정착시키려 했죠. 프로이센의 프리드리히 2세나 신성로마제국의 마리아 테레지아가 대표적이에요. 반인륜적인 인종 청소도 여러 번 당했습니다. 가장 잘 알려진 건 나치가 저지른 학살이고요. 2차 세계대전 때에만 70만 명가량의 집시가 죽었어요. 유대인 다음으로 피해자가 많죠.

한스러운 역사를 가진 민족이네요…. 그게 음악에도 드러나나요?

확실히 집시음악은 정말 슬퍼요. 동시에 격렬하고 역동적이며 즉흥성이 강하죠. 또, 집시는 손재주가 굉장히 뛰어난 걸로 오래전부터 유명한데 그게 음악에서도 탁월하게 발휘됩니다. 많은 집시들이 연주를 생계 수단으로 삼아 살아왔어요.

집시음악이라는 장르나 형식이 있나요?

집시 특유의 한이 바탕에 깔려 있는 점은 다 비슷하지만 집시음악이라는 형식이 따로 있는 건 아니에요. 집시는 유럽 전역에 흩어져 현지 음악을 밑거름 삼아 노래하고 연주하죠. 그래서 지역에 따라 종류가 다양합니다.
예를 들어 스페인 지역에서는 플라멩코 같은 화려한 테크닉의 기타 음악이 유명합니다. 그리스 위쪽에 위치한 알바니아 지역에서는 클라리넷, 바이올린, 아코디언 등을 함께 연주하는 쿰파니아 음악을 주로해요. 마케도니아를 비롯한 발칸반도 지역에선 관악기를 사용하는 브

라스 밴드가 성행하죠.
리스트가 살던 헝가리 지역
에서는 집시음악이 바이올
린 위주로 발달했습니다. 특
히 리스트는 야노스 비하
리라는 집시 음악가를 아
주 좋아했어요. "그가 바이
올린을 켤 때마다 마술적인
음색이 마치 눈물처럼 우리
귀를 매혹시킨다"라고 표현
하기도 했고요. **비하리가**

야노스 도나트, 야노스 비하리의 초상, 1820년
야노스 비하리는 집시 출신으로는 이례적으로
오스트리아 황제의 초대를 받아 연주할 정도로 명망
높은 음악가였다.

작곡한 곡은 지금도 연주
됩니다. 들어보면 열정 넘치던 어린 리스트가 왜 매료됐는지 알 것 같
기도 해요.

극단의 조화

집시음악은 터키, 아랍, 인도부터 루마니아나 그리스, 독일, 네덜란드,
프랑스, 스페인 등 유럽 곳곳의 음악에 큰 영향을 미칩니다. 우리의 리
스트가 태어난 헝가리 역시 예외는 아니었죠. 1847년 리스트가 작곡
한 **〈헝가리 랩소디〉 S.244 No.2**는 집시음악을 바탕으로 하는 대표
적인 곡입니다.

엄청 화려하다가 갑자기 슬퍼지는데요. 그러다 마지막엔 또 되게 신나고 빨라요.

바로 그 반전이 이 곡을 이해하는 데 중요한 **'라수'**와 **'프리스'**입니다. 집시 특유의 춤곡 중 하나인 차르다시 형식을 따른 건데요, 차르다시에서 라수는 장엄하고 느릿한 도입 부분을, 프리스는 격렬하고 빠른 부분을 뜻해요. 〈헝가리 랩소디〉의 악보를 한번 볼까요? 다음 페이지의 위 악보가 라수, 아래 악보가 프리스 부분입니다.

악보를 봐도 뭐가 뭔지 잘 모르겠어요.

혜성의 축복을 받은
가난한 신동

라수 부분의 악보

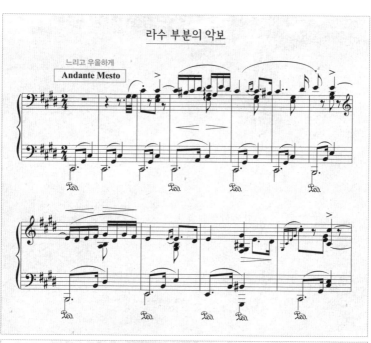

프리스 부분의 악보

여기서는 처음에 적힌 빠르기말에 주목해보세요. 위 악보의 Andante Mesto(안단테 메스토)는 느리고 우울하게 연주하라는 뜻이에요. 프리스 부분 악보의 Vivace(비바체)는 빠르게 연주하라는 지시고요. 이 곡은 그나마 라수에서 프리스로 좀 천천히 넘어가는 편이에요. 보통 집시음악에선 전환이 더 극적이고 급하죠.

차르다시의 뿌리가 된 **베르분코시**라는 헝가리 고유의 춤곡에서도 라수와 프리스를 발견할 수 있습니다. 베르분코시를 출 때 주로 집시음악가들이 반주하면서 헝가리 음악에 집시의 성격이 들어간 거지요.

모차르트 부자를 꿈꾸며

리스트의 아버지는 천재 아들을 성공시키려는 열망이 컸어요. 모차르트의 아버지처럼요. 그래서 고용주인 니콜라우스 에스테르하지 공작에게 지원을 요청합니다. 처음엔 아들의 연주를 들어달라는 간단한 부탁이었지만 시간이 지날수록 점점 요구가 커져요.

어떤 큰 요구를 했는데요?

아들이 능력을 펼칠 수 있도록 음악의 중심지인 빈으로 직장을 옮겨달라 했다는군요. 에스테르하지 가문은 워낙 부유해서 빈에도 터전이 있었으니까 불가능한 일은 아니었죠. 얼마나 집요했던지 공작의 사냥터까지 쫓아다니며 졸랐대요.

정도가 심한 것 같은데요. 그런 요구를 고용주가 들어줄까요?

당연히 허락하지 않았어요. 그래도 공작이 리스트의 재능을 인정해서 아버지에게 1년 휴직을 시켜줘요. 교육비를 댈 테니 그동안 부자가 함께 빈에 다녀오라면서요. 이렇게 드디어 빈으로 갈 수 있었습니다.

휴직에 후원까지…. 오늘날 기준으로도 진짜 좋은 고용주 아닌가요?

그만큼 어린 리스트의 재능이 특출났던 거겠죠? 아무리 부유해도 아주 밑지는 거래를 하려 들진 않았을 테니까 말이에요. 공작은 총 1,500플로린을 후원했습니다. 리스트가 음악뿐 아니라 이탈리아어와 프랑스어를 배우고 음악회나 오페라에도 자주 참석할 수 있을 정도로 큰돈이었죠.

체르니를 만나다

1819년 여덟 살의 나이로 아버지와 같이 빈에 도착한 리스트는 곧바로 카를 체르니라는 사람을 찾아갑니다. 체르니, 피아노를 배웠다면 많이 들어봤을 이름이죠. 연습곡집으로 워낙 유명해 피아노 테크닉의 아버지라 불립니다.

아, 솔직히 연습곡이라 하니 지겹기만 할 것 같아요.

빈의 크리스마스 시장 풍경
1996년에 유네스코 세계문화유산에 등록된
빈 역사 지구에는 빈 국립 오페라 극장이 있어
수많은 작곡가가 머물며 명곡을 남겼던
음악의 도시다운 명성을 자랑한다. 음악뿐만 아니라
문화적으로도 발달한 빈에서는 연말에 20개가 넘는
크리스마스 시장이 열리는데,
그중 빈 시청사 광장 앞에서 열리는 시장이 유명하다.
그 맞은편에는 모차르트가 공연한 바 있는
부르크 극장이 자리해 볼거리가 많다.

혜성의 축복을 받은
가난한 신동

사실 연습곡이라고 불리는 작품 대부분이 참 재미없긴 해요. 선생님이 악보 위에 빈 동그라미를 열 개쯤 그려 놓고는 곡을 한 번 칠 때마다 하나씩 칠하라고 숙제를 내주면 하기 싫어서 많이들 몰래 하나씩 더 칠하고 그랬을 겁니다. 피아노를 배우면서 바이엘, 하농, 체르니 같은 연습곡집에 질려 다신 악보조차 쳐다보지 않게 되는 경우도 많죠. 특히 우리

카를 체르니의 초상
오스트리아의 음악 교사 겸 피아니스트이자 작곡가. 특히 연습곡을 모은 책으로 유명하다. 베토벤의 제자다.

나라에서는 몸이 기억할 때까지 무작정 반복 학습을 시키니까 더 그래요.

음, 꼭 그렇게까지 해야만 좋은 연주를 할 수 있는 걸까요?

분명 악기 연주를 위해선 훈련이 필요하지만 아이들에게는 음악의 즐거움을 알아가는 게 더 중요해요. 모두가 전문 연주자라도 될 듯이 너무 심각하게 훈련시킬 필요는 없습니다. 오히려 놀이처럼 음악을 가르쳐야 한다고 생각해요.

예를 들면 핸드벨 교육 같은 게 있죠. 핸드벨로 두 옥타브짜리 곡을

연주하려면 총 열두 명이 나란히 서서 한 사람당 두 개씩 종을 맡으면 돼요. 혼자서 모든 음을 책임지는 게 아니라 여럿이 나누니 일단 기교를 익혀야 하는 부담이 없죠. 한편으로 자기가 맡은 음의 종을 흔들 타이밍을 놓치지 않기 위해 악보에 집중하다 보면 악보 읽는 실력과 리듬감이 기가 막히게 좋아져요. 협동심도 좋아지고요. 그래서 요새는 핸드벨 수업을 하는 학교들이 많이 생겼어요. 천편일률적이었던 학교 음악 교육에 변화가 일어나는 듯합니다.

저도 배워보고 싶네요. 열한 명을 모으는 게 힘들긴 하겠지만….

잠시 이야기가 샜는데 체르니를 만난 리스트에게 다시 돌아갑시다.

혜성의 축복을 받은
가난한 신동

리스트는 체르니를 만나서 초견과 즉흥 연주 테스트를 받아요. 그 이야기는 체르니의 자서전에 아래와 같이 적혀 있어요.

"아이의 연주는 체계가 없었고 손가락은 건반 위에서 되는 대로 움직였다. 그럼에도 재능은 놀라웠으며 연주가 자연스러웠다. 아이에게 초견 연주를 시키고 나서는 하늘이 내린 피아니스트라는 사실을 확신하게 되었다".

아버지 어깨가 으쓱했겠는데요.

심지어 리스트의 집안이 풍족하지 않은 걸 알아차린 체르니는 수업료까지 받지 않았다고 해요. 이런 체르니의 호의에도 체재비가 떨어진 리스트 부자는 1년 만에 라이딩으로 돌아올 수밖에 없었죠. 하지만 아무래도 리스트의 재능을 꽃피우려면 빈에 있는 게 좋다고 판단한 아담은 결국 2년 후인 1822년 초에 직장을 완전히 그만두고 리스트와 함께 빈으로 이주해요.

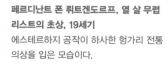

페르디난트 폰 뤼트겐도르프, 열 살 무렵 리스트의 초상, 19세기
에스테르하지 공작이 하사한 헝가리 전통 의상을 입은 모습이다.

아들의 재능만 믿고 결단을 내린 거네요.

이때 가서는 아예 체르니의 집 근처에 머물면서 매일 저녁마다 수업을 받았다고 합니다. 수업료는 여전히 무료였고요.

스승으로서도 가르쳐보고 싶은 재능이었나 봐요.

체르니는 리스트를 대충이 아니라 정말 엄격하게 가르쳤어요. 기초부터 다시 다져야 한다며 처음엔 시키는 곡 외엔 절대로 못 치게 했다죠. 기초가 완성되고 나서야 비로소 바흐, 베토벤 등 대작곡가들이 쓴 작품을 치는 걸 허락했어요.

체르니의 교육법이 상당히 체계적인 거 같긴 한데 숨이 턱턱 막히는걸요.

리스트는 스승을 믿고 버텼죠. 그 믿음은 보상을 받았습니다. 14개월 정도를 그 밑에서 배우면서 놀라운 도약을 했어요. 체르니를 정말 존경한 리스트는 훗날 가는 곳마다 스승의 이름을 거론하며 은혜를 잊지 않았다고 해요.

체르니는 제자의 앞길을 터주려는 노력을 아끼지 않았습니다. 대표적인 예가 어린 리스트를 디아벨리 변주곡 프로젝트에 소개해준 겁니다. 빈에서 활동하던 출판인이자 음악가인 안톤 디아벨리가 베토벤을 포함한 작곡가 51명에게 자신이 작곡한 테마를 변주한 곡을 의뢰해 만

혜성의 축복을 받은
가난한 신동

'피아노 테크닉의 조상 카를 체르니' 계보도
19세기 말에 창간된 미국의 음악 전문 잡지 『더 에튀드』 1927년 4월호에 실린 삽화로 체르니를
중심으로 한 피아니스트의 계보를 보여준다.
리스트의 스승이기도 한 카를 체르니는 현대 피아노 테크닉의 아버지로서 당대뿐만 아니라 이후의
피아니스트들에게도 많은 영향을 줬다.

든 작품집이죠.

리스트는 〈디아벨리 변주곡〉 S.147을 써 최연소 작곡가로 작품집에 이름을 올렸습니다. 스승인 체르니 역시 참여했고요. 당시 디아벨리가 낸 출판본에서는 리스트를 '헝가리에서 태어난 11세의 소년 프란츠 리스트'라 소개하고 있어요. 들어보면 아직은 체르니의 양식을 모방한 느낌이 나요.

어쨌든 열한 살에 처음으로 자기 이름을 걸고 작품을 세상에 내놓은 거네요. 그것도 쟁쟁한 대가들과 함께요.

세상에 나온 신동

체르니는 제자가 피아니스트로서도 완벽하게 데뷔할 수 있도록 심혈을 기울였어요. 마침내 1822년 12월 1일, 열한 살의 리스트는 첫 무대에 오릅니다. 빈의 음악계는 일제히 환호했지요. 『알게마이네 무지칼리셰 차이퉁』과 같은 음악 잡지에서는 '작은 헤라클레스'나 '구름에서 떨어진 젊은 거장' 같은 표현을 써가며 새로운 신동의 등장을 환영했습니다.

마치 요즘 기획사 연습생의 데뷔를 보는 것 같네요.

체르니는 여기서 그치지 않고 자기 스승인 베토벤과 자기 제자인 리스트가 함께하는 무대까지 기획해요. 베토벤이 즉석에서 주제를 주면 리스트가 그걸 변주하는 장면을 연출하고 싶었던 거죠.

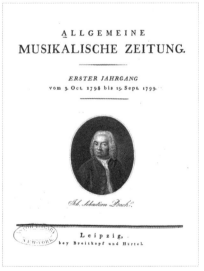

『알게마이네 무지칼리셰 차이퉁』 첫 호의 표지
19세기 독일어권 음악계의 매우 중요한 주간지로, 1798년부터 발행되었다. 창간호의 표지는 요한 제바스티안 바흐가 차지했다.

상상만 해도 멋진데요?

하지만 아쉽게도 베토벤이

응하지 않아 불발되었습니다. 대신 체르니는 개인적으로 리스트의 연주를 베토벤에게 선보이는 자리를 따로 마련해주었다고 해요. 1823년 4월의 일로 추정됩니다.

아직 열두 살일 때잖아요? 자신의 영웅을 직접 만난 리스트는 얼마나 가슴이 뛰었을까요.

세상을 다 가진 기분이었겠지요. 세간에서는 리스트의 연주를 들은 베토벤이 이마에 입을 맞춰줬다는 이야기도 합니다만 아무래도 초기 전기 작가들의 과장일 것 같아요.

어쨌든 아들의 가능성을 확인한 리스트의 아버지는 판을 더욱 크게 벌입니다. 그 옛날 모차르트처럼 월드 투어를 시작한 겁니다. 1823년 5월 조국인 헝가리를 시작으로 독일의 뮌헨, 아우구스부르크, 슈투트가르트, 오늘날의 프랑스 스트라스부르크를 거쳐 1823년 12월 11일 파리에 도착합니다. 그 시대 문화의 중심지 파리에 리스트가 쇼팽보다 조금 더 먼저 발을 디딘 거죠.

쇼팽도 파리로 오나요?

네, 머지않아 둘은 파리에서 만나게 돼요. 리스트가 화려한 데뷔를 하고 월드 투어를 도는 동안 쇼팽은 무엇을 하고 있었을까요? 다시 폴란드의 쇼팽에게 돌아갈 채비를 하며 이번 강의를 마무리하겠습니다.

폴란드의 쇼팽,
헝가리의 리스트

리스트의 집안은 대대로 오스트리아와 헝가리의 경계 지역에서 살았다. 독일어 문화권에서 살았던 리스트는 헝가리어를 쓰지 못했으나 헝가리인으로서 자부심이 높았다. 리스트의 아버지는 아들의 천재성을 알아보고 빈으로 데려가 체르니에게 교육받게 한다. 리스트는 열한 살의 나이로 세상에 이름을 날린다.

헝가리 말을 못하는 헝가리인	**리스트의 가족** 증조할아버지 대에 터전이 헝가리의 영토가 됨. 리스트의 아버지는 이른 나이에 집을 떠나 이름을 헝가리식으로 바꿈. 음악 재능이 뛰어나 한때 하이든과 같이 활동함. ⋯▶ 농노의 후손이라 가난한 환경에서 자랐으나 리스트의 가족들 또한 음악 재능이 출중했다고 전해짐.
	라이딩 리스트가 태어난 라이딩은 헝가리에 속해 있으나 오스트리아 문화권이었기에 리스트 본인은 헝가리 말을 하지 못했음. ⋯▶ 어린 시절에는 그렇지 않았지만 점차 애국심을 갖게 됨.
혜성의 기운을 받아 태어난 천재	**초견 능력** 리스트는 악보를 한 번 보면 바로 연주를 할 수 있었음. 부모는 외동인 리스트가 '혜성의 기운을 받은 아이'라고 생각해 가난한 형편임에도 전폭적인 지원을 했음.
집시음악	집시는 유랑 민족으로 역사상 많은 박해를 받았음. 집시의 음악은 슬프지만 격렬하고 역동적이라는 특징이 있음.
	라수와 프리스 집시음악에서는 느리고 우울한 라수와 빠르고 격렬한 프리스로의 전환이 두드러짐. 집시의 춤곡인 차르다시에서 유래한 특징임. ⋯▶ 리스트는 집시음악에 큰 영향을 받음. 예 〈헝가리 랩소디〉 S.244 No.2
체르니에게 받은 가르침	**체르니** 당대부터 명망 높았던 피아노 테크닉의 아버지. 체르니는 리스트의 재능을 알아보고 무료로 리스트를 가르침. ⋯▶ 엄격하고 체계적인 체르니의 교육으로 열한 살에 데뷔한 리스트는 전 유럽적인 주목을 받음. 참고 〈디아벨리 변주곡〉 프로젝트에 최연소로 참여.

III

혁명의 시대, 격동의 파리
- 사회 변화와 예술가

먼 고향 땅으로 돌아갈 수는 없지만

빈에 도착한 쇼팽은 떠나온 고향 땅에서 혁명이 일어났다는 소식을 전해 듣는다.
다시는 돌아갈 수 없었던 바르샤바를 염려하는 마음,
그곳에 두고 온 사람들을 그리는 마음을 담아 만든 듯한 노래는
아직도 널리 울려 퍼진다.
쇼팽의 에튀드는 연습을 위한 기능적인 음악이지만
피아노를 배우는 사람뿐만 아니라 듣는 누구나 쉽게 사랑에 빠질 만큼 아름답다.

저 전차, 자동차, 모든 바퀴가 어디로 흘리워가는 것일까?
정박할 아무 항구도 없이,
가련한 많은 사람들을 싣고서

- 윤동주

01
도약을 위한 시

#로베르트 슈만 #쇼팽 에튀드 #11월의 밤

곧 만나볼 청년 쇼팽과 리스트는 피아노에 몸과 마음을 바쳐가며 치열하게 살았습니다. 그 불타는 열정을 다 설명하려면 이번 강의는 좀 길어질 것 같군요.

타고난 천재라 젊은 시절부터 많은 걸 이룬 걸까요?

더 나은, 더 아름다운 연주를 위해

쇼팽과 리스트는 둘 다 엄청난 노력파였어요. 피아니스트는 결코 낭만적이기만 한 직업이 아니랍니다. 가끔 보면 사람들은 예술을 한다는 걸 멋지다고만 생각하는 듯해요. 영화와 드라마에선 선망 어린 시선을 한몸에 받는 연주자나 번뜩이는 영감으로 글을 써 내려가는 작가의 모습이 많이 등장하죠. 하지만 그 경지에 다다르기 위해 얼마만큼 뼈를 깎는 고통을 견뎠는지는 잘 보여주지 않습니다.

그러게요. 예술가라고 하면 천부적인 소질을 보여주거나 영감을 펼쳐내는 모습이 떠오르긴 해요.

연주자들은 악기를 더 잘 다루기 위해 끝없이 연습해요. 그중에서도 피아노 연주는 운동 능력과 밀접하게 관련됩니다. 특히 신체 조건을 잘 고려해야 하죠. 가장 중요한 건 손가락이에요. 곧 자세히 살펴볼 테지만 다섯 손가락의 성격이 모두 다르기 때문에 손가락마다 갖고 있는 강점은 살리되 약점은 보완해야 해요. 생각하는 그대로 건반을 터치하는 건 그만큼이나 어려운 일입니다. 그러니 손가락을 자유자재로 다루는 연주자는 정말 대단하지 않나요?

무대에서 피아노를 치는 어린이
실제로 우리나라의 피아노 교육은 운동 능력을
중시하는 편이다. 특히 기초 단계에서는 손가락을
자유자재로 움직일 수 있도록 하는 테크닉 훈련이
교육의 중심을 이룬다.

손가락마다 성질이 다를 거라는 생각은 전혀 못 했어요.

그런 관점에서 본다면, 오늘날 피아니스트들은 백이면 백 연습곡을 통해 피나는 훈련을 거친 사람들입니다. 모든 연습곡 중에서 쇼팽의 연습곡만큼 피아니스트들에게 소중한 교본도 없을 거예요. 피아노로 도달할 수 있는 최대한의 가능성을 끊임없이 탐색한 쇼팽이니까요.

쇼팽의 연습곡 얘기를 본격적으로 시작하기 전에 일단 1826년 바르샤바 리체움을 졸업한 열여섯 살의 쇼팽을 차근차근 따라가 볼까요?

새로운 만남과 영원한 이별

쇼팽은 1826년 9월에 바르샤바 음악원에 입학해요. 이 음악원은 현재도 오른쪽 사진처럼 운영 중입니다. 당시에는 세워진 지 5년 정도 된 신생 학교였는데 설립에 힘을 쏟은 사람들이 모두 쇼팽과 관련되어 있어요. 특히 설립자인 유제프 엘스너는 스승 지브니의 지인으로 이미 몇 년 전부터 쇼팽의 멘토 역할을 해왔죠. 지브니가 자신은 더 이상 가르칠 게 없다며 엘스너를 소개해줬거든요.

새로운 스승이네요. 엘스너도 지브니처럼 좋은 영향을 줬나요?

다행히도 그랬습니다. 모든 장르를 섭렵한 작곡가였다고 해요. 비록 작곡으로 큰 성공을 거두진 못했지만 훌륭한 지도자였지요. 엘스너는 지브니와 마찬가지로 쇼팽의 독창성이 훼손되지 않도록 세심하게 지도했어요. 그렇다고 마냥 풀어놓은 건 아닙니다. 일주일에 여섯 시간 이상 쇼팽에게 집중 수업을 했으니까요.

막시밀리안 파얀스, 유제프 엘스너의 초상, 1853년경
바르샤바에 위치한 폴란드 국립 극장의 수석 지휘자기도 했다. 쇼팽은 자신의 〈피아노 소나타 1번 c단조〉 Op.4를 엘스너에게 바쳤다.

(위)바르샤바 음악원, 1939년
(아래)오늘날의 바르샤바 음악원

1819년 설립된 바르샤바 음악원은 1830년
러시아에 의해 해체되었다가 1918년 폴란드가
독립한 후에 다시 문을 열었다.
1979년부터 쇼팽 음악 대학을 공식 명칭으로
바꿨다. 현재까지 폴란드 최고의 명문 음악 학교이며,
유럽을 통틀어 가장 큰 음악 학교 중 하나다.

재능도 뛰어난데 스승도 훌륭하고 훈련까지 철저했으니… 음악가로
성장하기에 부족한 게 없었네요.

아쉽지만 쇼팽에게도 부족한 게 하나 있었습니다. 바로 건강이었죠.
병약한 몸이 평생 쇼팽을 괴롭혔어요.
음악원에 입학한 다음 해인 1827년 비극이 일어나요. 쇼팽이 아끼던
여동생 에밀리아가 유명을 달리합니다. 사인은 결핵으로 추정되고요.
여동생이 어린 나이에 죽은 게 쇼팽에게는 상당한 트라우마가 돼요.
게다가 자신도 폐가 좋지 않다는 진단을 받았지요. 앞으로도 폐 질환
은 계속 쇼팽의 발목을 잡습니다.

당시에는 결핵이 무서운 병
이었다면서요.

맞아요. 결핵으로 죽는 사
람이 정말 많았어요. 쇼팽
도 평생 공포심을 가진 채
살 수밖에 없었습니다. 선천
적으로 약한 몸, 그리고 여
동생의 이른 죽음이 이후
쇼팽의 삶과 음악에 그림자
처럼 영향을 미치게 되지요.

에밀리아 쇼팽의 초상, 1826년경
에밀리아 쇼팽은 문학적 재능이 뛰어나 희곡을
쓰는 걸 즐겼지만 열다섯 살의 어린 나이에 세상을
떠났다.

슈만, 그 굴곡진 삶에 대해

쇼팽의 작품은 거의 피아노곡이긴 하지만 어렸을 땐 오케스트라곡도 조금 썼어요. 피아노와 오케스트라가 협주하는 첫 작품이 이 시기에 나옵니다. 그게 앞서 이미 들은 〈'자, 손을 잡읍시다' 주제에 의한 변주곡〉이에요.

모차르트의 〈돈 조반니〉 아리아를 변주한 것 맞죠?

네, 쇼팽과 리스트의 스타일을 비교하며 들었던 곡이죠. 쇼팽은 1827년 말부터 이듬해 초까지 휴가를 보내던 중에 이 곡을 작곡했어요. 출판과 초연은 좀 늦은 1830년에 이루어집니다. 그런데 이 작품을 다시 이야기하는 이유가 있어요. 이 곡을 듣고 슈만이 유명한 칼럼을 썼기 때문입니다.

슈만이요? 이름은 들어본 것 같아요.

독일 출신의 로베르트 슈만은 낭만주의 시대의 대표적인 작곡가 중 한 명이에요. 집안의 요구로 법대에 진학했다가 피아니스트가 되고 싶어 대학을 그만두죠. 그 후 무리하게 피아노를 연습하다 손가락을 다치는 바람에 작곡가로 전향했습니다. 역경이 있긴 했지만 스무 살 때 첫 작품을 발표하면서 성공적으로 데뷔했고요.

피아니스트의 꿈은 좌절됐어도 작곡가가 되었다니 다행이에요.

슈만은 아름다운 곡을 여럿 쏟아냈습니다. 특히 시에 음악을 더한 장르인 가곡을 300곡 이상 썼죠. 그 외에도 피아노곡, 실내악곡, 그리고 교향곡까지 장르를 가리지 않고 수많은 명곡을 남겼습니다.

슈만은 작품뿐 아니라 굴곡진 인생사로도 잘 알려져 있죠. 슈만의 스승은 명망이 높은 음악 교육자 프리드리히 비크였는데 슈만이 비크의 딸 클라라와 사랑에 빠집니다. 슈만보다 아홉 살 어린 클라라는 당시 전 유럽에 이름이 자자한 스타 피아니스트였어요. 비크가 심하게 반대하자 슈만은 부모의 동의 없이도 결혼할 수 있게 해달라는 소송까지 내서 결혼에 성공합니다.

대단한 러브스토리군요.

안타깝게도 비극적인 러브스토리기도 하죠. 결혼한 후 얼마 되지 않아 슈만이 정신병을 앓기 시작하거든요. 조현병과 더불어 조증 상태와 울증 상태를 오가는 양극성 기분 장애에 시달렸습니다. 양극성 기분 장애는 흔히 조울증이라 해요. 페이지를 넘겨 도표를 보시면 슈만이 만든 작품 수가 연도별로 나와 있어요. 상태에 따라 아주 많이 차이 납니다. 조증 상태일 땐 미친 듯 곡을 쓰다가 울증 상태가 찾아오면 아무것도 못 하는 일이 반복된 거죠. 슈만은 오늘날에도 정신의학에서 양극성 기분 장애를 이야기할 때 대표적으로 언급되는 케이스라고 해요.

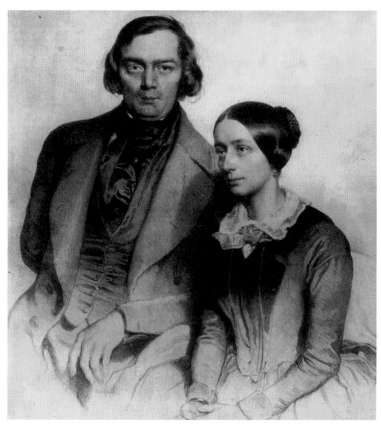

에두아르트 카이저, 로베르트와 클라라 슈만 부부의 초상, 1847년
클라라 슈만은 낭만주의 시대 최고의 피아니스트 중 하나로, 열한 살 때부터 61년이나 피아노 콘서트를 계속 이어갔으며 결혼 전에는 작곡가로도 주목받았다.

도표를 보니 정신병원에서 사망했다고 나와 있네요….

네, 조현병도 양극성 기분 장애도 완치되는 병이 아니거든요. 환청과 환각에 시달리다 1854년 라인강으로 투신해 자살을 시도한 뒤에는

스스로 정신병원에 들어갑니다. 거기서 결국 세상을 떠나요.

아, 너무 안타까워요.

현대 의학에서는 조울증을 잘 관리만 한다면 오히려 창의성을 발휘하는 데 도움이 된다고 이야기합니다. 제대로 치료받을 수만 있었어도 슈만 본인은 물론 클라라 역시 훌륭한 작품을 더 많이 남겼을 거예요. 클라라는 투병하는 남편과 일곱이나 되는 아이들을 홀로 뒷바라지하느라 돈을 벌 수 있는 연주회를 전전해야 했으니까요. 당연히 작품에 집중할 수 없었지요.

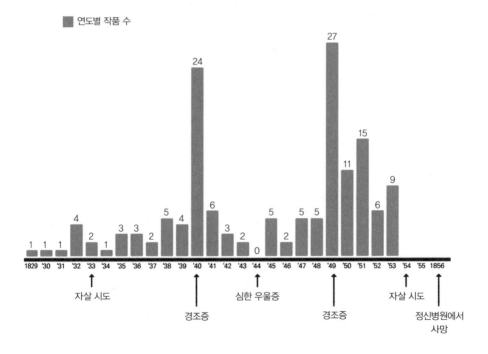

"여러분, 모자를 벗으십시오"

그런데 아까 슈만이 칼럼을 썼다고 하지 않으셨어요? 작곡도 하고 글도 쓴 건가요?

맞아요. 슈만은 작곡가로서 큰 발자취를 남겼지만 음악비평가로도 활발히 활동했어요. 음악 잡지 『노이에차이트슈리프트 퓌어 무지크』를 창간했고, 앞서 꼬마 리스트의 데뷔를 다룰 때 나왔던 『알게마이네 무지칼리셰 차이퉁』에도 평론을 실었습니다.
슈만의 평론은 대단히 문학적이면서 독창적인 스타일을 자랑해요. 활발한 '플로레스탄'과 명상적인 '오이제비우스'라는 가상의 화자 둘을 대담하도록 시키는 등 특이한 시도를 했죠.

가상의 화자라… 연극을 보는 것처럼 재미있었을 것 같아요.

슈만은 플로레스탄과 오이제비우스의 서명을 악보 여기저기에 적어뒀어요. 학자들은 이걸 조현병의 징후라고 해석하기도 합니다.
쇼팽에 대한 평론으로 돌아올까요? 슈만이 1831년에 쇼팽의 작품 〈자, 손을 잡읍시다 주제에 의한 변주곡〉에 대해 쓴 글은 큰 화제가 됩니다. "여러분, 모자를 벗으십시오. 여기 천재가 나타났습니다"라는 마지막 한 줄은 그야말로 압권이었죠.

엄청난 극찬인데요?

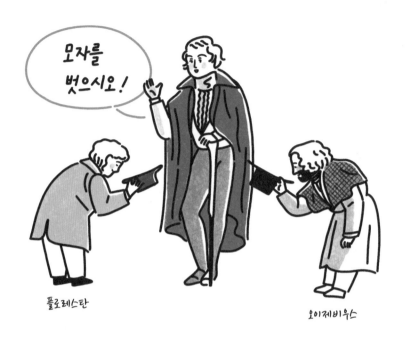

플로레스탄

오이제비우스

쇼팽이라는 이름의 도장을 음악계에 꾹 찍은 순간이지요. 정작 쇼팽은 그다지 흥분하지 않았다고 해요. 친구에게 보낸 편지에서 "독일인의 상상력은 끝이 없군"이라고 겸연쩍어했고요.

사실 이 곡이 쇼팽의 다른 곡에 비해 특별히 돋보이는 작품은 아니에요. 적어도 오케스트라 부분의 작곡은 좀 미숙한 편입니다. 피아노 협주곡은 보통 피아노와 오케스트라가 "한 번은 네가, 이번엔 내가" 하는 식으로 주제를 주고받으면서 긴장감을 자아내야 하는데 이 곡에서 오케스트라는 오직 피아노를 위해 반주를 깔아줄 뿐이에요. 그럼에도 피아노 부분이 너무 훌륭합니다. 우아하고 시적이죠.

슈만이 그 부분에서 천재의 싹을 알아본 게 아닐까요?

(왼쪽)『알게마이네 무지칼리셰 차이퉁』에서 슈만이 쇼팽에 대해 쓴 평론, 1831년
슈만의 가장 유명한 평론은 쇼팽에 대해 쓴 1831년의 글과 브람스에 대해 쓴 1853년의 글이다. 둘
모두 새로운 천재의 탄생을 기뻐하며 경탄하는 내용을 담고 있다.
(오른쪽)『노이에차이트슈리프트 퓌어 무지크』의 창간호, 1834년
로베르트 슈만과 훗날 장인이 되는 프리드리히 비크, 피아니스트 크리스티안 루트비히 슌케가
공동으로 창간했다.

그럴 거예요. 예술에 법칙 같은 건 없으니까요.

파가니니에게 매혹되다

쇼팽은 1828년 9월에 독일 베를린으로 여행을 떠나요. 오늘날로 따지
면 좀 더 큰 도시에서 보고 배우며 자극을 얻기 위한 현장 견학을 간
셈입니다. 경비는 아버지의 친구인 야로츠키 교수가 대줬고요.

워낙 재능이 빛나서 그런지 도와주는 사람도 많았군요.

🔊
15
그렇죠. 하지만 쇼팽은 베를린에서 헨델의 칸타타 〈**성 세실리아 축일을 위한 찬가**〉 무대 외에는 별다른 인상을 받지 못했다고 하네요.

수준이 워낙 뛰어났던 만큼 웬만한 건 눈에 안 찼나 봐요.

오히려 바르샤바로 돌아왔을 때 쇼팽의 작품 세계에 중요한 불씨를 던진 사람이 등장합니다. 바로 니콜로 파가니니였어요. 쇼팽은 바르샤바에서 1829년 5월부터 6월까지 열 번이나 열린 파가니니의 연주회를 단 한 번도 빠지지 않고 관람했답니다.

파가니니란 이름은 들어보셨나요? 이탈리아 제노바 출신의 바이올린 연주자이자 작곡가예요. 고난도 바이올린 곡의 대명사라 할 만한 파
🔊
16
가니니의 〈**바이올린 협주곡 2번 b단조**〉 3악장은 워낙 유명하니 아마 들어봤을 거예요. TV 프로그램에 나오는 바이올린 영재들도 많이 연주하더라고요. 서툴긴 하지만요.

저도 들어본 것 같아요.

파가니니의 기교는 너무 압도적이었기 때문에 상상력을 절로 자극했어요. 악마에게 영혼을 팔았다는 소문이 무성했죠. 소설가들도 한 마디씩 보탰습니다. 『프랑켄슈타인』을 쓴 메리 셸리가 "그의 연주는 나를 히스테리 상태로 몰아간다"라고 말했고 『적과 흑』으로 잘 알려진 스탕달은 아예 악마를 연상하는 단어를 마구 사용하면서 파가니니에 대한 뜬소문을 주도했지요.

기교가 아무리 대단하다 해도 어떻게 악마라는 소문까지 날 수가 있었을까요?

외모도 한몫했습니다. 치아가 별로 없었던 데다 극단적으로 마른 몸이 완전히 비뚤어져 양쪽 어깨 높이마저 달랐다죠. 몸이 이렇게 변형

리처드 제임스 레인, 니콜로 파가니니의 초상, 1831년
광기 어린 파가니니의 표정과 마치 서커스를 구경하듯 주위를 둘러싼 사람들의 모습에서 당시 파나니니의 이미지를 짐작할 수 있다.

된 건 분명히 압도적인 기교를 연주해내기 위해 지독하게 연습한 탓일 거예요. 파가니니가 당대에 어떤 존재였는지 느낄 수 있는 일화를 얘기해볼게요. 어느 날 나폴레옹의 여동생인 엘리자 보나파르트가 파가니니에게 현 하나만 가지고도 연주할 수 있냐며 도발했다고 합니다. 그러자 파가니니는 정말로 G현 하나만으로 연주하는 곡을 써와요. 이 장면을 본 사람들은 파가니니가 옛 애인을 살해하고 그 창자를 꼬아 현을 만들었다는 괴담을 퍼뜨렸습니다.

그래도 19세기인데 이런 터무니없는 괴담이 먹혔나요?

예나 지금이나 대중이 참 좋아할 만한 소재죠. 파가니니는 그렇게 만들어진 이미지 탓에 죽어서도 편히 쉬지 못했습니다. 악마와 결탁한 자라며 아무도 자기네 땅에 매장하지 못하게 했거든요. 살아 있을 땐 그렇게 서커스 구경하듯 좋아했으면서 말입니다. 어디에도 묻힐 수 없었던 파가니니의 시신은 방부 처리된 상태로 바다 위를 떠돌다 사후 4년 만에 고향 제노바로 돌아와요. 그마저 임시로 납골당에 안치됐죠. 36년이 지난 후에야 교회 묘지에 제대로 묻힐 수 있었습니다.

파가니니에게 쇼팽이 대체 무슨 영향을 받았나요?

쇼팽이 파가니니의 음악 자체를 주목한 건 아니에요. 그 음악은 오히려 이후의 리스트에게 큰 영향을 줍니다. 쇼팽은 파가니니의 기교를 향한 열정에 자극을 받아요. '얼마나 노력해야 저 정도로 연주할 수

**연기하는 바이올리니스트 콘이 파가니니로 분한
뮤지컬 〈파가니니〉의 한 장면**
악마와 결탁했다며 니콜로 파가니니의 매장을
불허하는 교단에 맞서 아버지의 명예를 지키기 위해
투쟁하는 아들 아킬레의 이야기를 담은
우리나라 창작 뮤지컬이다.

있지?'라는 감탄에서 출발해 '아, 기교를 훈련할 수 있는 연습곡을 작
곡해야겠다'라는 데까지 이르죠. 파가니니의 활이 역사적인 연습곡의
불씨가 된 겁니다.

무엇보다 아름다운 연습곡

연습곡은 에튀드라고도 합니다. 에튀드는 '공부'라는 뜻의 프랑스어예
요. 물론 쇼팽이 작곡하기 이전에도 피아노를 위한 에튀드가 여럿 있
었죠. 하지만 '쇼팽 에튀드'가 발표된 다음부터는 에튀드의 의미가 달
라져요.

그게 대단한 에튀드였기 때문인가요?

그렇습니다. 연주회에서 들어도 손색이 없을 정도로 뛰어난 작품성을 연습곡에 담아냈거든요. 갖가지 기교가 손에 익도록 연습하면서 동시에 시적인 표현까지 넣었죠. 연습곡이란 재미없던 장르가 쇼팽 덕에 예술로 승화한 겁니다. 바꾸어 말하면 쇼팽에게는 '연습'이라는 아이디어가 창작의 영감이 된 거예요. 쇼팽의 영향으로 이후의 여러 음악가들이 음악적으로도 훌륭한 연습곡을 많이 작곡했습니다.

쇼팽은 파가니니를 처음 본 그 해 10월부터 11월까지 불과 몇 주 안에 네 곡의 에튀드를 써냈어요. 그 곡들이 〈에튀드〉 Op.10 No.8부터 No.11까지입니다.

쇼팽《에튀드》에는 1833년에 출판한 Op.10의 12곡과 1837년에 출판한 Op.25의 12곡, 작품번호 없이 출판된 3곡, 이렇게 모두 27곡이 있어요. 참고로《에튀드》 Op.10은 쇼팽이 리스트에게 헌정한 작품이랍니다.

그러니까 Op.10과 Op.25는 한 곡이 아니라 연습곡 모음이라는 거죠?

그렇죠. 작품집의 한 곡 한 곡은 대부분 2~3분, 긴 것도 5분이 채 넘지 않는 짧은 소품이고요.

한 곡 한 곡이 그렇게 짧은데 어떤 기술을 익힐 수 있나요?

연습곡 하나마다 피아니스트에게 필요한 핵심 기술 하나씩을 훈련할 수 있어요. 예를 들어 Op.10 No.5에서는 처음부터 끝까지 검은 건반만 쳐요. Op.10 No.11에서는 한 옥타브를 넘는 아주 넓은 범위의 화음을 집중적으로 연습합니다.

직접 훈련 커리큘럼을 짠 거네요. 피아노 선생님 같아요.

좋은 선생님이라면 가르치는 과목을 빠삭하게 아는 건 기본이잖아요?《에튀드》를 처음 작곡하던 해에 쇼팽은 겨우 열아홉 살이었어요. 그런데도 피아노를 잘 치는 데 어떤 연습이 필요한지 나름대로 머릿속에 딱 정리가 되어 있었다는 사실이 대단하죠.

손가락은 절대 맘대로 움직이지 않아

아까 말했듯이 악기 연주와 운동 능력은 절대 떼려야 뗄 수 없는 관계예요. 연주를 잘하려면 신체 단련이 필수입니다. 몸을 맘대로 움직인다는 게 의외로 꽤 어려워요. 최근에 드럼을 배워봤는데 손목과 팔꿈치를 제어하기가 너무 힘들더라고요. 특히 저는 오른손잡이라 왼손이 원하는 대로 따라주질 않아서 애를 먹었습니다. 팔과 다리를 따로 독립적으로 움직이기도 쉽지 않더군요.

피아노는 손가락만 움직이면 되니까 좀 쉽지 않을까요?

아래 그림을 보면서 다섯 손가락의 특징을 하나하나 분석해보면 마음대로 손가락을 놀린다는 게 얼마나 불가능에 가까운지 알 수 있을 거예요.

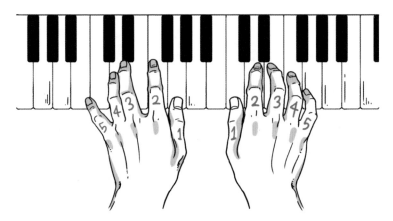

피아노를 치는 열 손가락

혁명의 시대,
격동의 파리

보통 피아노를 가르칠 때는 엄지를 1번, 검지를 2번, 중지를 3번, 약지를 4번 그리고 소지를 5번 손가락이라 합니다. 이 중 가장 힘이 센 손가락은 몇 번일까요?

당연히 1번 아닐까요?

그렇습니다. 손가락이 붙어 있는 모습을 보면 이해할 수 있어요. 가만히 보면 1번은 나머지 네 손가락과 비교해 생김새나 위치가 아예 다르지요? 하지만 힘이 좋은 만큼 단점도 많아요. 1번 손가락을 한번 움직여보세요. 생각보다 섬세하게 다루기가 쉽지 않습니다. 거칠고 둔하지요. 그래서 피아니스트의 1번 손가락에 대해 흔히 '튼튼한 머슴으로 태어났지만 연약한 귀족이 되어야 한다'고들 하죠. 생긴 대로 힘자랑만 하지 말고 약하고 섬세하게 칠 수 있도록 훈련해야 한다는 겁니다. 2번 손가락도 볼까요? 이 손가락은 어떤 특징이 있나요?

평상시에 가장 많이 쓰는 손가락 아닐까요. 뭘 누르려 할 때 제일 먼저 나가는 것 같아요.

맞아요. 2번 손가락은 가장 유능한 손가락이죠. 특별한 훈련을 거치지 않아도 맘대로 잘 움직여주는 편이에요. 모두가 2번 같으면 얼마나 좋을까요? 2번은 전체 손의 균형과 방향을 잡아주는 역할도 합니다. 1번과 나머지 손가락들이 균형 있게 갈라지기 위한 키를 바로 이 2번이 쥐고 있는 거예요.

3번 손가락은 가장 깁니다. 힘도 좋아요. 그런데 2번에는 없는 심각한 약점이 있죠. 손바닥이 아래로 가게 쫙 편 후 다른 손가락은 고정시킨 채 3번 손가락만 위아래로 움직여보세요.

잘 안 되는데요. 다른 손가락이 같이 움직여요. 특히 4번이요.

그게 3번의 단점이지요. 독립적이지 못해요. 손의 가운데에 있어 중심을 잘 잡을 것 같지만 정작 움직여보면 자꾸 다른 손가락과 같이 움직이려 드는 거죠. 반응도 느리고요.
그러니 애물단지라 할 만한 4번은 어떻겠어요. 한번 움직여볼까요? 다른 손가락은 가만히 둔 상태로요.

한 손가락만 움직이는 게 어렵네요. 옆의 손가락이 무조건 따라 흔들려요.

힘은 센 편인가요?

아뇨. 생각해보면 손가락 한두 개만 써야 할 때 4번을 쓴 적은 거의 없는 것 같아요.

그렇죠. 힘도 약하고, 정확하게 건반을 누르거나 세기를 조절하기가 어렵습니다. 오히려 5번보다도 힘들죠. 5번은 힘이 세지는 않더라도 날카롭게 소리 내긴 의외로 편하거든요.

하긴 그러네요. 맨 끝에 있으니 세게 쳐야 할 때 아예 손 전체에 힘을 실어 꽝 눌러버리면 되고요.

이렇게 성질이 천차만별인 다섯 손가락은 저마다 약점이 다르기 때문에 약한 부분을 보강하지 않으면 곤란한 상황이 발생합니다. 예를 들어 세게 쳐야 하는 음을 힘이 약한 4번으로 짚어야 하는 상황이 생길수 있어요. 아니면 오른손이 연주하는 고음역대 선율보다 왼손이 연주하는 저음역대 선율을 더 부각해야 할 때도 있고요. 이게 오른손잡이에게는 상당히 부자연스러운데 그렇다고 이런 표현들을 모두 피해갈순 없잖아요. 그럼 음악이 얼마나 뻔해지겠어요?

쇼팽은 이렇게 피아니스트에게 필요한 기술을 모두 알았고 그걸 훈련할 수 있도록 작곡까지 했다는 거군요. 그것도 열아홉 살에요.

그럼 본격적으로 쇼팽 에튀드를 요모조모 뜯어볼까요? 쇼팽이 피아니

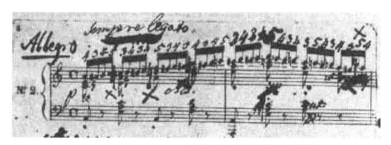

쇼팽의 친필 악보에 적힌 손가락 번호
〈에튀드 a단조〉 Op.10 No.2의 악보에 쇼팽이 직접 손가락 번호를 적어놓았다.

스트들에게 어떤 연습이 필요하다고 생각했는지 알 수 있답니다.

반전의 어려움

 쇼팽이 맨 처음 쓴 연습곡은 〈에튀드 F장조〉 Op.10 No.8입니다. 오른쪽 악보가 시작 부분이에요. 표시한 음은 주선율에 해당합니다.

악보는 봐도 잘 모르겠어요.

음악을 들으며 같이 보면 이해가 쉽습니다. Op.10 No.8의 포인트는 왼손이 저음역에서 주선율을 연주한다는 겁니다. 오른손은 고음역에서 반주를 맡고요. 보통 주선율이 고음역대에 있는 것에 비하면 특이하지 않나요? 오른손이 멜로디를 치고 왼손이 '도솔미솔' 하며 깔아주는 게 일반적이니까요.

그런데 연습해야 그게 가능한 건가요?

네, 왼손으로 생동감 넘치게 변화하는 멜로디를 연주하기가 만만치 않거든요. 사실 이전 시대에는 왼손이 정말 단순한 반주만 했습니다. 현대로 올수록 점점 비중이 커져 왼손도 화려하게 활약하는 곡이 많이 나와요. 그런 작품을 잘 연주하려면 훈련이 필요했던 겁니다.

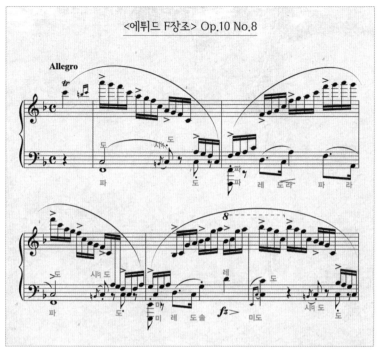

〈에튀드 F장조〉 Op.10 No.8

명료하고 고르게, 검은 건반만

이번엔 **〈에튀드 G♭장조〉 Op.10 No.5**를 볼까요? 이 곡은 〈말할 수 없는 비밀〉 같은 영화나 다양한 드라마 등에서 많이 나왔던 곡이라 친숙할 수도 있어요.

다음 페이지의 악보를 보니 굉장히 어려워 보여요.

막상 쳐보면 의외로 쇼팽 에튀드 중에선 난이도가 높은 곡은 아니에 요. 아주 빠른 템포에 분위기도 경쾌해서 폼 잡기 좋죠. 이 곡은 G♭장

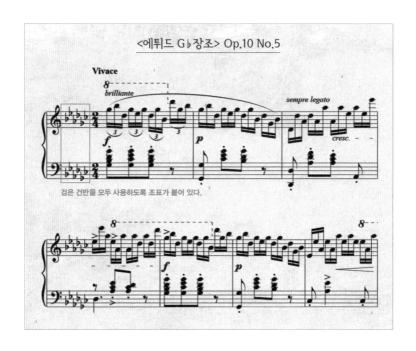

<에튀드 G♭장조> Op.10 No.5

검은 건반을 모두 사용하도록 조표가 붙어 있다.

조 특성상 처음부터 끝까지 주로 검은 건반만 치게 되어 있어요. 그래서 곡의 별명도 '흑건'입니다. 프랑스에서는 '흑진주'라고도 불러요.

검은 건반만 따로 연습시키는 이유가 있나요?

건반 크기도 작고 끝이 약간 둥근 모양이라 손이 잘 미끄러지기 때문에 검은 건반이 흰 건반보다 짚기가 불편하거든요. 그래서 이 곡을 칠 땐 양손의 소리를 모두 명확하면서 고르게 내는 게 관건이죠.

한 곡 한 곡 다 분명한 학습목표가 있네요.

감정의 파도를 부르는 템포 루바토

〈에튀드 E장조〉 Op.10 No.3도 훑어볼게요. 이 곡 역시 별명이 있어
요. '이별의 곡'이라고들 부릅니다.

앞에 들었던 연습곡보단 덜 어려울 것 같아요.

템포가 느려서 더 그렇게 느껴질 거예요. 하지만 연주는 의외로 까
다롭습니다. 일단 오른손이 주선율을 노래하는 동시에 반주까지 해
요. 그런데 반주보다 주선율의 음역이 높다 보니 손가락 중 제일 약하
고 제어가 힘든 오른손 4번과 5번이 전체 음악을 이끌게 되지요. 즉 4,

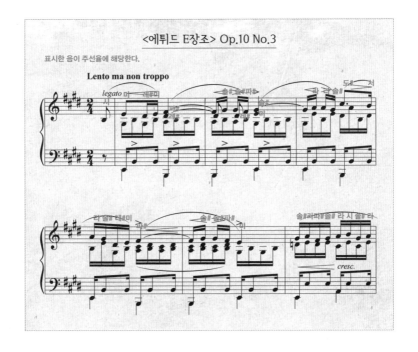

5번의 능력을 끌어올리고 1, 2, 3번 손가락을 부드럽게 복종시키는 연습입니다. 또한 아주 서정적인 곡인 만큼 '템포 루바토'에도 신경을 써주어야 해요.

앞에 템포라는 단어가 붙는 걸 보면 혹시 빠르기인가요?

연주자가 자유롭게 템포를 조절하라는 걸 말합니다. 보통 그냥 줄여서 루바토라 해요. '루바토'는 '도둑맞은'이라는 뜻의 이탈리아어입니다. 원래 지정된 빠르기에서 시간을 훔쳐낸다는 의미죠. 낭만주의 음악 중에서도 쇼팽의 트레이드 마크예요.

정말로 빠르기를 연주자 맘대로 바꿔도 된다는 건가요?

물론 백 퍼센트 자유로운 건 아니에요. 정해진 템포를 조금씩 밀고 당기면서 연주하는 식입니다. 좀 과장되게 표시하긴 했지만 아래 악보를 보면 알 수 있어요. 템포 루바토로 연주한다면 음 길이를 기계적으로 지키지 않고 임의로 특정 음을 살짝 늦게 칠 수 있습니다. 그만큼 빨리 칠 수도 있고요.

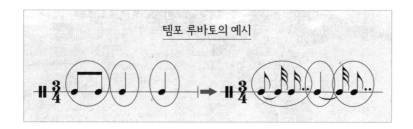

템포 루바토의 예시

왜 굳이 악보와 다르게 치라는 건가요?

연주자 자신의 고유한 표현력을 발휘해보라는 거죠. 표현력 또한 연습을 통해 길러야 하니까요. 이름이 낯설 뿐이지 루바토는 우리 주변에서 자주 찾아볼 수 있어요. 노래를 부를 때 꼭 원곡의 리듬보다 길게 끌면서 멋을 부리는 친구들이 있잖아요? 그게 루바토의 원리입니다.

아, 그렇게 말씀하시니 뭔지 알겠어요.

노래도 멋 부림이 과하면 느끼하잖아요? 쇼팽은 루바토라 해도 주선율에만 자유를 췄어요. 반주는 정확한 박자로 연주하길 원했지요. 지나치면 감정 과잉으로 느껴질 수 있다면서요. 그 미묘한 정도를 잘 지키는 게 Op.10 No.3에서 연주자가 통과해야 할 관문이에요.

내가 붙인 이름 아니라고!

에튀드 하나하나가 모두 보석 같은 곡이라 빠짐없이 소개하고 싶은 마음이 굴뚝같지만 마지막으로 정말 유명한 곡 딱 하나만 보겠습니다. 바로 〈에튀드 c단조〉 Op.10 No.12, '혁명'이라는 제목으로 잘 알려진 곡입니다.

악보부터 엄청 역동적이네요. 혁명이라는 제목이 잘 어울리는데요?

말이 나온 김에 이야기하자면, 쇼팽이 붙인 제목은 아니에요. 사실 쇼팽은 한 번도 자기 곡에 이름을 붙인 적이 없습니다. 솔직한 의견으로는 후대의 사람들이 이런 식으로 제목을 붙이는 것조차도 찬성하지 않았을 거예요.

이 곡을 듣고 누군가는 절망을, 누군가는 격렬한 열망을 떠올릴 거예요. '혁명'이라는 제목은 모든 가능성을 막아버립니다. 쇼팽이 피아노의 시인이라고들 하지만 시를 피아노로 번역했던 건 아니에요.

그렇지만 그런 제목이 붙게 된 이유는 있지 않을까요?

이 곡을 썼던 시기가 러시아군이 혁명이 일어난 바르샤바를 무력으로 진압했던 때긴 해요. 이 소식을 들은 쇼팽이 굉장히 분개했던 것도 사실입니다. 그렇다고 쇼팽이 음표로 일기를 쓰진 않았죠. 예나 지금이나 사람들은 예술가가 당시에 겪었던 상황과 그에 대한 마음을 작품과 연결 짓고 싶어 하지만 음악을 작곡가가 의도하지 않은 테두리에 가두는 건 좋지 않다고 생각해요. 다시 곡으로 돌아가 보죠. 좀 전에 이 곡이 역동적으로 느껴진다고 했지요?

악보를 보니 갑자기 음표들이 아래로 아주 빠르게 떨어지는 것처럼 보여서요.

그 연습을 하기 위한 곡입니다. 이렇게 연주하려면 양손이 몇 개의 옥타브를 넘나들며 민첩하게 움직여야 해요. 저음에서 고음까지 단번에 풀쩍 뛰어 멀리 있는 건반들을 눌러야 하는 부분도 많고요.

이런 식의 쇼팽 에튀드가 스무 곡 넘게 있다는 거네요. 실제 연습한 것도 아닌데 상상만으로 까마득해요.

그런데 심지어 피아노 건반을 잘 친다고 다가 아니랍니다. 피아노에는 건반만큼이나 중요한 게 있어요. 페달이지요.

피아노의 영혼은 페달에 있다

페달을 밟는 걸 페달링이라고 해요. 절대 단순한 기술이 아닙니다. 어떤 타이밍에 얼마만큼 길게 밟는지가 곡 전체에 큰 변화를 불러일으켜요. 페달링으로 인해 음이 매혹적으로 변할 수도 있지만 지저분해질 수도 있죠. 음색이 풍부해지는 게 아니라 뒤죽박죽으로 섞여버릴 수도 있고요.

흔히 페달을 피아노의 영혼이라고 해요. 연주자는 페달링을 통해 어떤 음은 강조하고 어떤 음은 뒤로 보내면서 곡을 점차 입체적으로 만듭니다. 흙덩이를 이리저리 주물러 형상을 선명히 빚어내듯요.

오른쪽 그림을 보면서 페달의 기능을 하나씩 살펴볼까요? 맨 오른쪽에 있는 페달은 서스테인 페달 또는 댐퍼 페달이라고 해요. 초심자가 특히 좋아하는 페달입니다. 이걸 누르면 현의 진동을 막고 있던 댐퍼

가 현에서 떨어지면서 진동이 자연히 사라질 때까지 음이 길게 이어져요. 그럼 노래방에서 에코 효과를 잔뜩 넣은 듯 멋지게 들립니다. 하지만 남용하면 음색이 몹시 지저분해지죠. 아름다운 물감이라도 여러 색을 섞으면 탁해지는 것처럼요.

가장 왼쪽에 있는 페달은 소프트 페달이라고 부릅니다. 내부 장치 전체를 약간 오른쪽으로 옮겨 망치가 현을 덜 치도록 만들기 때문에 음을 작고 부드럽게 해줘요.

오른쪽은 길게, 왼쪽은 부드럽게. 그럼 가운데는 뭔가요?

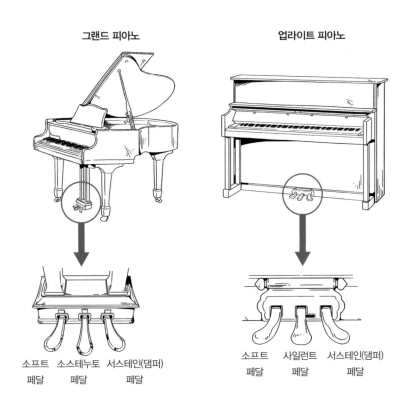

그랜드 피아노

업라이트 피아노

소프트 소스테누토 서스테인(댐퍼)
페달 페달 페달

소프트 사일런트 서스테인(댐퍼)
페달 페달 페달

그랜드냐 업라이트냐에 따라 다릅니다. 업라이트 피아노에서는 사일 런트 페달이라는 이름이에요.

조용히 만들어주는 건가요?

맞습니다. 업라이트는 가정용이라 소리를 줄이는 기능이 필요하거든 요. 이 페달을 누르면 망치와 현 사이에 천 조각이 끼어들어 소리가 크 게 울리지 못하게 막아줍니다. 누른 상태로 고정해놓을 수도 있고요. 그랜드 피아노 가운데에는 대신 소스테누토 페달이 있습니다. 이 페달 은 페달을 밟기 전까지 쳤던 특정 음을 끌지요.
예를 들어 '도' 건반을 누른 상태로 소스테누토 페달을 밟으면 손을 떼 어도 페달을 밟고 있는 한 '도' 음이 유지됩니다. 밟은 상태에서 새로 친 음의 길이에는 변화를 안 주고요. 즉 소스테누토 페달을 이용하면 앞서 친 특정 음을 배경으로 다른 음을 칠 수 있는 겁니다.

음, 잘 모르겠지만 초보자가 쓰기에 어렵다는 건 알겠어요.

사실 모든 페달링은 다 어렵습니다. 언제 누를지를 결정하는 것도 어 렵고 언제까지 밟고 있을지 결정하는 건 더 어렵죠. 악기, 청중 수, 장 소에 맞춰 페달링이 달라져야 하니 그야말로 연주자의 감각에 따라 엄청난 차이가 나요. 쇼팽의 에튀드 중에서는 아예 페달 표시가 없는 곡도 있는데 그건 누르지 말라는 게 아니라 연주자의 판단에 맡긴다 는 이야기예요. 마지막으로 본 Op.10 No.12도 그런 곡입니다.

악기나 청중 같은 요소도 고려해야 한다니 신기하네요. 확실히 아무나 잘할 수는 없겠어요.

그래서 피아노 배우는 학생들은 선생님이 어디서 페달링할지 적어준 악보를 보물처럼 들고 다니지요.

연주에 답은 없어

그런데 연습곡이라도 쇼팽 에튀드는 일반인에게 많이 어려운 편이죠?

사람마다 어렵다는 기준이 천차만별이긴 하지만 피아노 전공자가 아니라면 연주하기 힘든 곡이 몇 개 있죠.

결국 길고 지루한 연습 과정을 다 견뎌낸 사람만 쇼팽의 아름다운 곡들을 제대로 연주하며 즐길 수 있겠군요.

저도 예전엔 어쩔 수 없는 일이라고 생각했어요. 그러던 중 프랑스 유학 시절 우연히 어린 학생들의 피아노 발표회에 갔다가 생각이 바뀌었죠. 한 아이가 느릿느릿 바흐의 파르티타를 연주하는 걸 보고 말입니다. 우리나라 아이들과 달리 손가락 훈련이 되어 있지 않은 채 바흐 선율의 긴 호흡을 즐기고 있더라고요.

그게 어려운 건가요?

아디다스에서 출시한 랑랑 기념 스니커즈
중국 출신 피아니스트 랑랑을 기념하는 한정판
스니커즈. 현시대 최고의 비르투오소 중 하나인
랑랑은 어린 시절 지옥 같은 훈련을 강요하던 아버지
때문에 자해까지 했었다고 자서전에서 밝혔다.

테크닉에만 매달려선 그런 태도로 치는 게 불가능하죠. 그 차이를 만
드는 건 교육이에요. 어려서부터 피아노를 배운 저 역시 대학교에 입
학하기 전까지 선생님과 '음악'에 대한 감상을 나눈 적이 거의 없어요.
"해가 뜨는 걸 상상해봐", "마치 부스러지는 흙을 손에 가득 담은 느낌
이 들지 않니?" 같이 고차원적인 비유는 대학교 가서 처음 들었습니
다. 그 전엔 타자기처럼 빠르게 건반을 치는 연습만 했지요. 프랑스에
는 초보부터 프로까지 국공립 음악원의 교수에게 레슨을 받는 시스템
이 있기 때문에 어린아이들도 모두 '음악적으로' 연주하는 방법을 배
울 기회가 많습니다.

연주할 때도 상상력이 필요하군요….

물론입니다. 그런 자유로운 감상 없이 어떻게 피아노로 시를 쓰고 말을 거는 피아니스트가 탄생할 수 있겠어요? 아무리 재능 있는 아이라도 기계처럼 연주 속도만 높이는 교육 방식으로는 즐거움을 잃어 그만두기 십상이지요.

한 바퀴 돌아 포젠으로

잠시 옆길로 샌 이야기가 여기까지 왔네요. 다시 바르샤바의 쇼팽에게로 돌아갈까요?
〈에튀드〉를 작곡하기 시작하던 1829년에 쇼팽은 바르샤바 음악원을 졸업합니다. 그리고는 친구들과 잠시 국경을 넘어 빈으로 놀러 가요. 마치 우리나라 학생들이 수능 끝나면 다 같이 어디 놀러 가는 것과 비슷하죠?

그렇게 표현하니까 정말 어린 학생 같아 보이는데요.

아직 열아홉 살이었으니 어렸죠. 누구나 처음 멀리 여행을 갔을 때 그러하듯 쇼팽도 이 여행 덕에 우물 안 개구리 신세를 벗어나게 돼요. 내친김에 빈 외에 체코 프라하, 독일 드레스덴, 폴란드 브로츠와프 등 유럽 곳곳을 돌며 견문을 넓힐 수 있었죠. 여행을 마치고 바르샤바로 돌아와서는 드디어 중요한 제안을 받아요.

이 시기 폴란드 땅에는 포젠 대공국이라는 나라가 있었어요. 폴란드가 분할되었을 때 서쪽 땅을 차지한 프로이센이 세운 나라였죠. 당시 포젠의 총독은 안토니 헨리크 라지비우였는데 이 사람이 쇼팽을 자기 영지로 초청합니다.

지금으로 따지면 졸업하자마자 취업한 거네요.

라지비우 공은 예술 전반에 관심이 많았습니다. 쇼팽 외에도 괴테, 베토벤, 파가니니 등을 초대하기도 했고요. 라지비우 공 또한 작곡부터 악기 연주는 물론 직접 노래까지 했을 정도로 음악에 열정적이었죠. 특히 첼로를 잘 켰다고 합니다.

영지에 가서 뭘 했나요?

연주도 하고 라지비우 공과 그 딸인 반다 공주에게 피아노를 가르치기도 했습니다. 이들을 위해 피아노와 첼로가 잘 어우러지는 〈서주와 화려한 폴로네즈〉 Op.3라는 작품도 썼어요.

안토니 헨리크 라지비우와 루이제 라지비우의 초상, 1789년
라지비우 공은 폴란드 내 여러 극장의 주요 후원자였다. 부인인 루이제 라지비우는 1830년 포젠 대공국의 수도에 처음으로 여학생을 위한 공립학교를 열었다. 베토벤은 〈서곡 C장조〉를 라지비우 공에게 헌정하기도 했다.

혁명의 시대,
격동의 파리

포즈난 구시가지와 시청
폴란드 서부의 도시로, 프로이센이 점령하던
시기는 독일어 명칭인 포젠이라 불렸으나 현재는
폴란드식인 포즈난으로 불린다. 포즈난은 지금까지
폴란드에서 문화적으로 중요한 도시다.

도약을 위한 시

첼로를 잘 켰던 라지비우 공이 정말 좋아했을 것 같아요.

쇼팽이 피아노 외에 가장 좋아했던 악기가 첼로예요. 그게 이 시기에 만난 라지비우 공 덕이란 추측이 많습니다. 이 곡 말고도 쇼팽은 라지비우 공에게 〈피아노 트리오 g단조〉 Op.8를 헌정했죠. 피아노와 바이올린, 첼로를 위한 삼중주곡으로 쇼팽의 작품 중 유일하게 바이올린을 위해 쓴 곡입니다.

이 곡을 출판한 이후에 쇼팽은 친구에게 바이올린 대신 비올라를 썼어야 했나 후회하는 내용의 편지를 써요. 비올라의 음색이 첼로와 더 잘 어울렸을 거라는 생각에서였죠. 다른 시대를 살았던 쇼팽 같은 천재도 과거의 선택을 되짚는 걸 보면 조금 더 친숙하게 느껴지기도 합니다.

피아노 협주곡, 불변의 결선 곡

이듬해인 1830년 쇼팽은 생일을 전후해 잇달아 피아노 협주곡 2개를 만들어 세상에 내놓습니다. 바로 〈피아노 협주곡 1번 e단조〉와 〈피아노 협주곡 2번 f단조〉였어요. 작곡과 초연은 〈피아노 협주곡 2번 f단조〉가 먼저였지만 출판은 〈피아노 협주곡 1번 e단조〉가 더 빨랐습니다.

유명한 곡들인가요?

수업을 시작하면서 언급했었죠. 쇼팽 콩쿠르의 결선 지정곡이거든요.

그런데 협주곡이 정확히 뭔가요?

협주곡이란 한두 명의 특정 악기 연주자가 오케스트라와 함께 연주하는 곡을 뜻해요. 즉 피아노 협주곡은 피아니스트 한 명이 오케스트라와 호흡을 맞춰 연주하는 곡입니다.

이 두 곡은 화려한 기교가 필요한 부분이 많아 피아니스트의 테크닉을 돋보이게 하려는 의도가 꽤 두드러집니다. 쇼팽 자신이 연주하기 위해 쓴 작품이라는 점을 떠올리면 자신의 실력을 뽐내고 싶은 마음

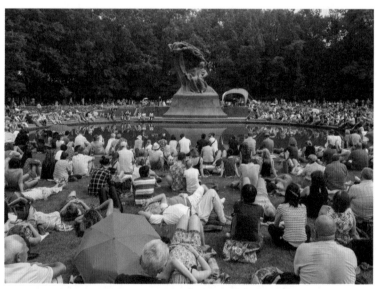

쇼팽 콘서트를 즐기는 바르샤바 시민들
바르샤바 시내에서 가장 큰 공원인
와지엔키 공원에서는 매해 5~9월 일요일마다
쇼팽 콘서트가 열린다. 시민들은 잔디밭에 앉거나
누워 쇼팽의 곡을 듣는다. 이 콘서트는 50년 넘게
꾸준히 이어지고 있어 폴란드인에게 쇼팽이 어떤
존재인지 되새겨준다.

이 있었던 것 같아요. 아직 스스로를 작곡가보다 피아니스트라 여겼다는 생각도 듭니다. 그만큼 연주하기가 몹시 어렵기에 불변의 콩쿠르 결선 곡이 됐겠지만요.

하긴 날고 긴다는 피아노 신동들이 최고를 겨루기 위해 선보이는 곡이니까 얼마나 어려울지 대강 짐작이 가네요.

쇼팽이 젊고 체력이 괜찮았을 때라 이런 비르투오소의 면모를 보일 수 있지 않았나 싶어요. 이 무렵 쇼팽은 드디어 조국을 떠나기로 마음먹어요. 쇼팽은 1830년 10월 고별 연주회에서 이 중 〈피아노 협주곡 1번 e단조〉를 초연하기도 했습니다.

오, 드디어 더 넓은 물에서 헤엄치러 나가는 건가요?

제대로 활동하기 위해 보다 넓은 세상으로 진출하기로 한 거죠. 더는 여행이나 견학이 아닙니다. 첫 번째 행선지는 이전에 이미 한 번 가본 적 있던 빈이었고요.

리스트도 빈에 갔던 걸 보

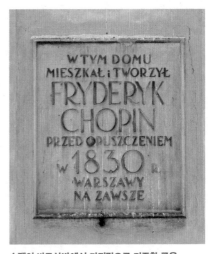

쇼팽이 바르샤바에서 마지막으로 거주한 곳을 기념하는 표지판
쇼팽은 1830년 이후 세상을 떠날 때까지 조국 폴란드에 돌아오지 못했다.

면 당시 빈이 확실히 음악의 중심지이긴 했나 봐요.

스승인 엘스너와 음악원 동료들이 떠나는 쇼팽을 바르샤바 바깥까지 배웅해요. 이때 친구들이 엘스너가 특별히 작곡한 칸타타를 부르면서 절대 조국 폴란드를 잊지 말라고 당부했다는 이야기가 전해집니다.

상상해보니 마치 영화 속 한 장면처럼 애틋하네요.

이렇게 떠난 쇼팽은 죽을 때까지 폴란드에 돌아오지 못합니다. 당시엔 그 사실을 아무도 몰랐지만요.

일주일 차이로 갈린 운명

빈으로 가는 여정은 티투스라는 친구와 함께했습니다. 그러면서 중간에 브로츠와프, 드레스덴, 프라하 같은 도시를 잠시 거쳐요.
그중 브로츠와프에서 둘이 협주곡 연주회를 보러 갔다가 사건이 하나 벌어집니다. 중간 휴식 시간에 쇼팽이 무대로 올라가 비어 있는 피아노를 잠시 연주했대요. 그걸 본 피아니스트가 "나는 저 사람 앞에서 피아노를 칠 수 없다"며 연주를 포기했다는군요.

친구 따라간 오디션에 자기 혼자 덜컥 붙어버린 연예인 이야기 같아요.

피아니스트가 그렇게 가버리는 바람에 무대는 자연스럽게 쇼팽의 차

브로츠와프 시청과 광장
폴란드 남서부에 위치한 도시 브로츠와프는
아홉 명의 노벨상 수상자를 배출한 브로츠와프 대학
과 아름다운 도시 경관으로 유명하다.
2019년 유네스코 문학 도시로 지정되었다.

지가 되었고, 쇼팽은 즉석에서 자기가 작곡한 〈피아노 협주곡 1번 e단
조〉를 오케스트라와 함께 연주했어요. 사실 젊은 피아니스트에게 자
기 곡을 오케스트라와 협주할 무대가 흔치 않은데, 역시 쇼팽 정도로
실력이 출중하면 이런 행운도 일어나는 것 같아요.

그 후 빈에 도착해 티투스와 셋집을 얻고 금세 빈의 유명 인사들과도
교류를 시작합니다. 체르니 같은 음악가나 베토벤의 주치의로 유명한
요한 밥티스트 말파티 같은 인물을 만났죠. 모든 일이 잘 흘러가나 했
더니 도착한 지 딱 일주일 만인 1830년 11월 29일 바르샤바에서 봉기

가 일어났다는 소식을 듣게 돼요.

봉기라니… 대체 무슨 일이 일어난 건가요?

폴란드의 사관생도들이 자기 땅을 식민 지배하는 러시아에 맞서 반란을 일으킨 겁니다. 이 사건을 '사관학교 혁명' 혹은 '11월의 밤'이라 불러요.

몸은 타국에 묶여

그때 폴란드를 다스리던 총독은 콘스탄틴 파블로비치 대공이었어요. 콘스탄틴 대공의 이름은 한 번 등장한 적이 있어요. 러시아 황제의 동생으로 어린 쇼팽에게 연주를 자주 요청했던 사람이죠. 콘스탄틴 대공은 힘들게 만들어진 폴란드 헌법을 깡그리 무시한 채 맘대로 국정을 운영했어요. 거기다가 심지어 폴란드 국민을 자기 나라, 즉 러시아의 적으로 대했습니다. 국정 요직에 있는 폴란드인은 다 내쫓고 그 자리에 러시아인을 앉혔지요.

일본이 조선을 점령하고 자기 나라 사람이나 친일파를 주요 직책에 앉힌 것과 비슷하군요.

사관학교 혁명의 불씨는 콘스탄틴 대공이 폴란드군의 사령관에 오른 일이었습니다. 일단 러시아 사람이 군대의 우두머리가 된 것만 해도

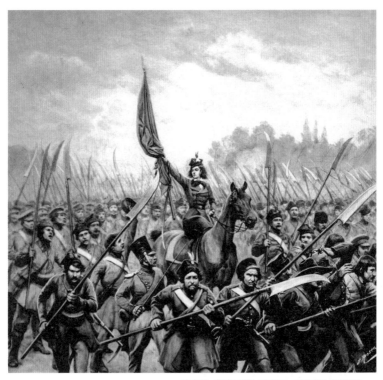

**얀 로센, 폴란드군을 지휘하는 에밀리아 플라테르,
19세기경**
폴란드의 잔 다르크라고도 불리는 에밀리아
플라테르는 1830년부터 1831년까지 앞장서서
혁명군을 지휘했다.

폴란드 사관생도들로서는 받아들일 수 없었을 텐데 심지어 폭군이었
잖아요. 결국 1830년 11월 29일에 반란군을 모아 콘스탄틴 대공의 거
처를 습격해요. 콘스탄틴 대공은 놀라서 여장까지 한 끝에 궁을 간신
히 탈출해 피신을 했죠. 이렇게 초반에는 좋았어요. 봉기 다음 날 무
장한 시민들이 합류해 러시아군을 바르샤바 밖으로 쫓아내기까지 합
니다.

빈에 있던 쇼팽도 고향 소식을 들었겠죠?

그럼요. 심지어 함께 지내던 친구 티투스는 혁명에 동참하기 위해 바르샤바로 돌아갔어요. 쇼팽도 같이 가서 한몫 거들고 싶어 했는데 그때 티투스가 "너는 빈에 남아서 네가 해야 할 일을 하라"며 쇼팽을 말렸다는군요.

폴란드를 빛낼 신동이니 큰 뜻을 이루라고 마음을 써준 거네요.

하지만 그 말을 실현하기에 폴란드인 음악가에게 이 시기 빈이 녹록한 환경은 아니었어요. 당시 빈은 신성로마제국 이후 들어선 오스트리아 제국의 수도였는데, 오스트리아는 러시아와 친밀했던 터라 빈의 사람들은 완전히 러시아 편을 들었으니까요. 그러니 오스트리아의 수도인 빈에 머물렀던 폴란드인은 당연히 배척을 당했습니다. 쇼팽도 연주회를 열 수 없었던 건 물론 사교계 사람들로부터도 점차 냉대를 받았죠.

친구도 떠난 와중에 쇼팽이 굉장히 힘들었겠어요.

맞아요. 쇼팽은 그 해 아주 우울한 연말을 보냈어요. 러시아 차르로부터

스물세 살 쇼팽의 초상
사관학교 혁명이 일어났을 당시 쇼팽은 스무 살로, 이 모습보다 세 살가량 어렸을 것이다.

하사받았던 다이아몬드 반지를 홧김에 팔아버리고 대신 폴란드의 상징이 들어간 물건들을 잔뜩 샀다고 해요.

쇼팽에게 그렇게 충동적인 면도 있었군요.

쇼팽뿐 아니라 모든 폴란드 사회가 강렬한 민족의식으로 불타고 있었던 때였어요. 워낙 마음이 불안정해서인지 이때 작곡한 곡들은 수준이 들쭉날쭉합니다. 그래도 나름대로 새로운 장르에 도전해보기도 했어요. 바로 당시 가장 잘나가던 장르인 왈츠입니다.

우아한 왈츠의 도시에서

왈츠요? 춤 말인가요?

맞아요. 그 춤을 반주하는 음악도 왈츠라고 해요. 18세기 말부터 빈에서 그야말로 거대한 열풍을 불러일으켰지요.

특별히 왈츠가 유행한 이유가 있었나요?

프랑스혁명으로 전 유럽에 사회 변혁의 소용돌이가 일 때 빈의 귀족들은 자포자기식 향락에 빠져 있었어요. 왈츠는 그런 빈의 분위기를 반영한 춤이었습니다. 호화롭게 턱시도와 드레스를 차려입은 남녀가 흥겨운 리듬에 몸을 맡긴 채 세상 시름을 잊는 거죠. 왈츠는 시종 둘

(왼쪽)요한 슈트라우스 1세
요한 슈트라우스 1세는 왈츠 작곡가로 성공했으나 정작 아들이 음악가가 되는 건 심하게 반대했다.
그럼에도 많은 자식들이 음악가가 되었다.
(오른쪽)요한 슈트라우스 2세
요한 슈트라우스 2세는 아버지를 넘어서는 성공을 했다. 수많은 명곡을 남겼으며, 왈츠를 예술로
끌어올린 일등공신이다.

이서 껴안고 춤을 추니 신체 접촉이 많아요. 그 전의 춤들은 아무리
커플 댄스라고 해도 손잡고 나란히 행진하는 정도였거든요. 그러니 당
시에는 왈츠가 굉장히 쾌락적인 유흥거리였던 겁니다.

저한테 왈츠는 고상하고 우아하게만 느껴졌는데 신기하네요.

왈츠의 인기는 어마어마해서 덩달아 반주곡의 인기까지 드높아졌습
니다. 쇼팽이 빈에 머물 적 음악계의 큰 화제가 '왈츠의 아버지'라 불리
던 요한 슈트라우스 1세의 신곡 발표였을 정도로요. 요한 슈트라우스

1세의 아들 요한 슈트라우스 2세는 한술 더 떠 '왈츠의 왕'이라 불리며 더 큰 인기를 끕니다. 이 부자가 빈의 왈츠를 꽉 붙잡고 있었죠. 특히 〈아름답고 푸른 도나우〉나 **〈봄의 왈츠〉** 같은 요한 슈트라우스 2세의 왈츠들은 워낙 유명해서 들으면 바로 알 거예요.

아, 그러네요. 많이 들어본 음악이에요.

지금도 빈의 왈츠 사랑은 유난해요. 새해를 빈에서 맞으면 정말이지 독특하고 놀라운 경험을 할 수 있습니다. 딱 1월 1일로 넘어갈 때 공영방송에서 요한 슈트라우스 2세의 왈츠가 나와요. 우리나라에서 보신 각종 치는 모습을 중계하는 것처럼요. 거리에서도 12시 땡 치는 순간 시민들이 짝을 지어 왈츠를 춘답니다.

정말 낭만적일 거 같아요. 꼭 보고 싶네요.

빈 필하모닉 오케스트라의 신년음악회도 마찬가지예요. 전 세계 클래식 음악계에서 손꼽히는 중요한 행사인데 언제나 프로그램의 중심은 요한 슈트라우스 부자의 왈츠가 차지해요.

쇼팽 역시 빈의 분위기에 영향을 받았던 겁니다. 이후 1833년에 **〈화려한 대왈츠〉** Op.18라는 작품을 써요.

이 곡에 맞춰 왈츠를 출 수 있겠네요?

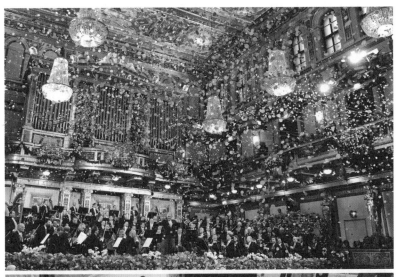

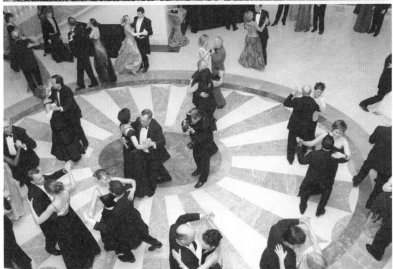

(위)빈 신년음악회
매년 1월 1일마다 개최되는 빈 필하모닉 오케스트라
의 신년음악회에서는 빈에서 주로 활동했던
작곡가들의 작품이 연주된다. 1941년에 시작해
지금까지 이어져오고 있으며, 전 세계 40여 국으로
중계된다.
(아래)왈츠를 즐기는 빈 시민들

네, 쇼팽의 왈츠 중 가장 화려하고 경쾌한 곡이죠. 사실 쇼팽은 자기가 쓴 왈츠를 맘에 안 들어 했어요. 20곡 넘게 작곡했지만 생전에 자기 의지로 출판한 건 8곡뿐이었습니다. 나머지는 죽은 뒤 출판됐고요.

자기가 듣기에도 별로였나 봐요.

아까 마음이 불안정해서 이 시기에 발표된 쇼팽의 작품 수준이 들쭉날쭉하다고 했죠? 솔직히 구성 면에서 충실하지 못한 작품들도 있어요. 그래도 제 생각엔 기본적으로 모두 매혹적이고 우아합니다. 리듬과 선율이 유려하고요. 다른 작품과 비교해서 부족해 보이는 것뿐이에요.

아픈 마음을 안고 파리로

쇼팽은 점점 빈에서 마음이 떠납니다. 우리나라로 비유한다면 3.1운동이 한창인 와중에 일본과 친한 외국 도시에 유학을 온 조선인 음악가 처지잖아요. 그래서 당시 음악계의 중심으로 떠오르던 프랑스 파리에 가기로 마음을 정합니다.
하지만 러시아가 폴란드를 통치하던 때라 폴란드인인 쇼팽은 러시아 대사관의 허락을 받아야만 출국할 수 있었어요. 설상가상으로 목적지인 프랑스는 러시아와 적대국이었으니 러시아에서 허가를 내줄 리가 없었죠.

타국에서 꼼짝없이 오도 가도 못하는 신세가 된 건가요?

그래서 꾀를 부렸어요. 영국에 갈 건데 파리를 경유한다는 거짓말을 해서 간신히 출국 허가를 받아냅니다. 이렇게 1831년 7월 20일 마침내 빈을 떠나요. 빈부터 파리까지는 1200킬로미터가 넘는 거리라 곧바로 갈 순 없었고 중간에 린츠, 잘츠부르크를 거쳐 뮌헨에 잠시 머물렀죠. 그때 가진 연주회에서 〈피아노 협주곡 1번 e단조〉와 **〈폴란드 민요에 의한 환상곡〉 Op.13**을 선보여 아주 큰 성공을 거둬요.

빈에서 맺힌 한이 조금은 풀렸겠네요.

그렇죠. 폴란드를 떠난 후 외국에서 거둔 첫 성공이니 의미가 꽤 컸을

쇼팽이 빈을 떠나 파리로 갔던 경로

슈투트가르트 국립 극장
인구는 많지 않아도 문화가 발달한 도시로, 국립 극
장에는 오페라단과 발레리나 강수진이 수석무용수로
활약하던 국립발레단이 상주한다. 슈투트가르트
음악 대학이나 국립 극장은 유럽에서도 손꼽힌다.

겁니다.

쇼팽이 뮌헨을 떠나 독일 남부에 위치한 슈투트가르트에서 머물던 때
도 바르샤바에서는 투쟁이 계속되고 있었어요. 그런데 갑자기 바르샤
바로부터 슬픈 소식이 날아옵니다.

뭔지 알 것 같아요. 혹시 혁명이 실패했나요?

맞아요. 애국심으로 똘똘 뭉친 폴란드 민병대도 4만 명으로 적지 않
은 수였지만 러시아에서 새로 20만 대군을 파병하자 도저히 상대가
되질 않았어요. 폴란드는 패전의 대가를 혹독하게 치르죠. 무자비한

러시아군은 바르샤바 시내를 돌며 폴란드 아이들을 무차별적으로 납치했다고 합니다. 아래 그림처럼요.

비참함이 사람들의 표정과 몸짓에 그대로 드러나요….

쇼팽도 충격이 컸어요. 슈투트가르트에서 이 소식을 듣고 쓴 일기를 보면 침략자에 대한 분노와 자신의 무력함에 대한 절망, 그리고 폴란드에 있는 가족 걱정으로 가득해요. 이때 작곡한 곡이 앞서 들었던 〈에튀드 c단조〉, 일명 '혁명'입니다.

기억나요. 다시 떠올려보니 울분으로 몸부림치는 것처럼 느껴지네요.

하지만 망명자로 전락한 스스로의 처지가 아무리 괴로워도 가던 길

바르샤바에서 아이들을 납치하는 러시아군, 19세기

을 멈출 수는 없었어요. 슈투트가르트는 경유지일 뿐이었으니까요. 우여곡절 끝에 쇼팽은 프랑스로 입국해 파리에 발을 딛습니다. 이 시기 파리에는 이미 리스트가 뿌리를 내리고 있었어요. 신동 피아니스트였던 리스트가 그동안 어떻게 성장했을까 궁금하죠? 쇼팽이 파리로 오는 과정을 설명하는 새에 10년이 흘렀으니 다시 시계를 거꾸로 돌려볼까요? 1823년 말, 파리에 막 도착한 리스트의 뒤를 쫓아갑시다.

필기노트

파가니니의 초인적인 기교를 듣게 된 쇼팽은 여러 편의 에튀드를 작곡했다. 바르샤바 음악원을 졸업한 뒤에는 조국을 떠나 빈에서 왈츠라는 형식과 조우한다. 적국인 오스트리아 빈에서 차별받던 쇼팽은 마침내 파리로 향한다.

바르샤바 시절	**바르샤바 음악원** 새로운 스승인 유제프 엘스너를 만남. 이 시기 여동생이 죽어 평생 트라우마에 시달림. **로베르트 슈만** 낭만주의 시대 유명한 작곡가이자 평론가. 평생 양극성 기분 장애로 고통받음. 쇼팽이 작곡한 〈'자, 손을 잡읍시다' 주제에 의한 변주곡〉을 듣고 천재라고 극찬.
훈련을 위한 에튀드	파가니니의 초인적인 기교를 활용한 연주회를 보고 여러 편의 에튀드를 작곡함. 쇼팽 에튀드는 연습곡이면서 예술성을 자랑함. **에튀드별 학습목표** ❶ **각 손가락 고유의 특징을 반영** 손가락 다섯 개의 성질이 천차만별이기 때문에 여러 종류의 훈련이 필요. 예 〈에튀드 F장조〉 Op.10 No.8, 〈에튀드 G♭장조〉 Op.10 No.5(흑건) ❷ **템포 루바토** 연주자가 템포를 조절하는 것. 원래 지정된 빠르기에서 시간을 훔쳐낸다는 의미. 예 〈에튀드 E장조〉 Op.10 No.3(이별의 곡) ❸ **페달링** 세 가지 페달로 음악을 입체적으로 만듦. 예 〈에튀드 c단조〉 Op.10 No.12(혁명)
폴란드를 떠나다	**포젠 공국**에서 학교를 졸업하고 라지비우 공의 영지인 포젠 공국에서 피아노를 가르침. 이 시기 화려한 기교가 돋보이는 피아노 협주곡 두 곡을 발표함. 이 두 곡은 쇼팽 콩쿠르 결선 곡이기도 함. 예 〈피아노 협주곡 2번 f단조〉, 〈피아노 협주곡 1번 e단조〉 **빈**에서 바르샤바에서 사관학교 혁명이 일어나 적대국인 오스트리아에서 차별받음. 왈츠 춤곡 여러 편을 발표함. 예 〈화려한 대왈츠〉 Op.18

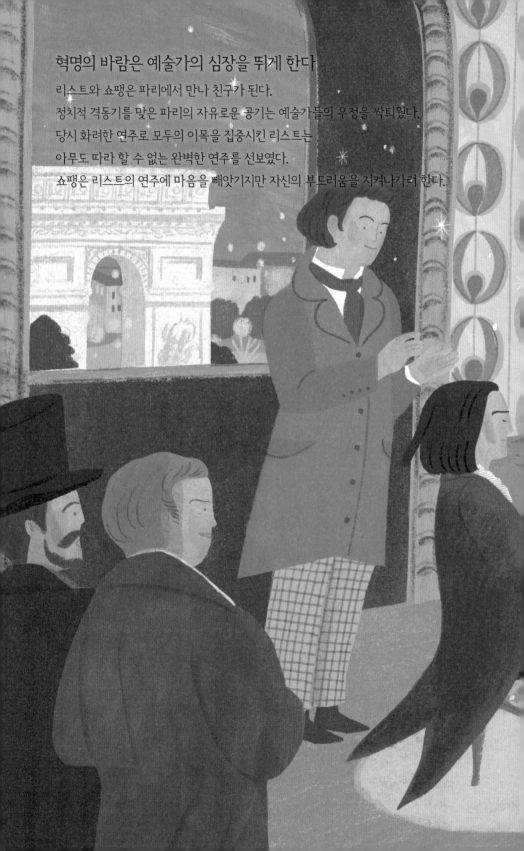

혁명의 바람은 예술가의 심장을 뛰게 한다

리스트와 쇼팽은 파리에서 만나 친구가 된다.
정치적 격동기를 맞은 파리의 자유로운 공기는 예술가들의 우정을 싹틔웠다.
당시 화려한 연주로 모두의 이목을 집중시킨 리스트는
아무도 따라 할 수 없는 완벽한 연주를 선보였다.
쇼팽은 리스트의 연주에 마음을 빼앗기지만 자신의 부드러움을 지켜나가려 한다.

탄식하는 바람, 한숨짓는 갈대,
향기로운 대기의 가벼운 향기,
들리고, 보이고, 숨쉬는 그 모든 것이 다 같이 말해주길,
'그들은 서로 사랑했다!'라고.

- 알퐁스 드 라마르틴

02
혼란의 대도시에서

#에라르 피아노 #〈환상교향곡〉 #표제 교향곡

월드 투어의 일환으로 파리에 도착한 리스트 부자는 호텔을 잡고 짐을 풀었습니다. 우연하게도 호텔 건너편에 피아노 제작사가 하나 있었어요. 그 회사의 이름이 에라르였죠.

어? 어디선가 들어본 것 같아요.

이중 이탈 장치를 발명한 사람의 성이 바로 에라르였습니다. 피아노의 표현 능력을 한껏 끌어올린 장치였지요.

파리의 첫인상

마침 에라르가 그 장치를 발명한 지 얼마 되지 않은 때였어요. 아버지 아담은 열두 살의 리스트와 최첨단의 피아노를 보러 갑니다. 이 새로운 피아노로는 누른 건반이 다 올라오기 전에 다시 치는 게 가능했으니 음들을 아주 빨리 연타할 수 있었어요. 피아노 연주에 목숨 건 리

스트로서는 놓칠 수 없었을 겁니다.

리스트처럼 인정받는 연주자가 자기 피아노를 보러 와줘서 제작자도 뿌듯했겠어요.

그렇잖아도 일이 잘 풀리려는지 에라르는 리스트에게 피아노를 제공해주는 대신 리스트를 '에라르의 예술가'로 홍보하겠다면서 후원을 제안합니다. 오늘날로 따지면 일종의 PPL이었죠. 에라르는 1년 후엔 리스트의 영국 투어에 동행하기도 했어요.

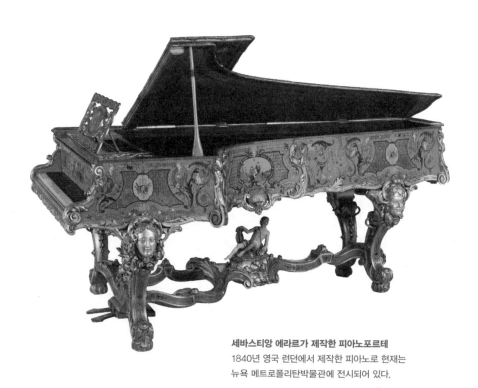

세바스티앙 에라르가 제작한 피아노포르테
1840년 영국 런던에서 제작한 피아노로 현재는 뉴욕 메트로폴리탄박물관에 전시되어 있다.

확실한 후원자를 만났군요. 리스트 가족이 경제적으로 여유롭지 않았다던 기억이 나는데….

돈은 없어도 아버지의 교육열은 높았다고 했죠. 아담이 리스트를 굳이 파리까지 데리고 온 건 원래 연주 활동 때문만은 아니었어요. 파리 음악원에 아들을 입학시켜 더 배우게 할 셈이었지요.

이미 신동으로 유명했는데 왜 더 공부시키려고 했을까요?

오늘날의 파리 음악원 건물
정식 명칭은 파리 국립 고등 음악무용원으로,
역사상 최초로 설립된 대중적 음악 전문 학교다.
1795년 개교한 이래 수많은 거장을 배출했다.

세계 최초의 음악 전문 교육 기관인 파리 음악원은 그때부터 이미 명성이 자자했거든요. 세워진 이래 200여 년간 프랑스에서 활동한 음악가 중 파리 음악원을 거치지 않은 사람이 없다고 해도 과언이 아니에요. 현재까지도 전 세계의 음악 신동들이 몰려드는 최고의 음악 학교입니다. 그런데 정작 리스트가 지원했을 때는 원장이 입학을 허가하지 않습니다. 외국인이라는 이유에서였어요.

리스트를 거절한 원장이 누군지 몰라도 보는 눈이 없네요.

당시의 원장은 루이지 케루비니라는 당대 명망 높은 오페라 작곡가로 아이러니하게도 이탈리아 출신 외국인이었어요. 케루비니는 마리 앙투아네트가 가장 좋아한 작곡가였는데 프랑스혁명의 불길 속에서도 숙청을 피했습니다. 그러곤 용케 살아남아 공화정 시기를 잘 넘겨요. 이번엔 나폴레옹이 나타나자 나폴레옹 찬가를 쓰면서 아부했죠. 거의 처세술의 왕이었어요. 파리 음악원 원장이 되었을 땐 이미 예순둘이었는데도 19년을 더 원장 자리에 머물렀답니다.

E. H. 슈뢰더, 루이지 케루비니의 초상, 19세기경
이탈리아 출신이지만 20대 후반부터 파리에 뿌리내리고 프랑스인의 입맛에 맞춘 화려한 오페라를 주로 써냈다.

자기도 이탈리아인이면서 리스트를 외국인이라고 차별했다니.

그래서 지금까지 리스트를 입학시키지 않은 원장이라는 오명을 남기게 됐죠.

스타의 탄생

리스트가 음악원에는 못 들어갔어도 파리 음악계에는 아무 문제없이 성공적으로 데뷔했어요. 파리에 도착해 4개월 동안 공공연주회를 38번이나 가질 만큼 큰 관심을 모았으니까요. 리스트의 얼굴이 그려진 판화가 파리 시내의 서점에 도배되었죠. 이 시기 걸렸던 판화에서는 아래의 초상화보다 서너 살 더 앳된 얼굴이었을 거예요. 어쨌든 열두 살이라는 나이에 벼락 스타가 된 겁니다.

옛날 문구점에 연예인 브로마이드나 엽서가 걸려 있었던 게 생각이 나요.

완전 연예인이었죠. 결국 파리에서 1년만 머물다 빈으로 돌아가려고 했던 계획을 바꿔 아예 파리에 남기로 결정합니다. 이후 파리가 리스트에게 제2의 고향이 되었어요.

**샤를 에티엔 피에르 모트,
리스트의 초상, 1827년**
초상 속 리스트는 열여섯 살가량으로 파리에 막 도착한 당시보다 서너 살 정도 나이가 많다.

파리 사람들이 자기를 사랑해줬으니 돌아가고 싶지 않았나 봐요.

그 이유도 있었겠지만 이때가 유럽 전역의 음악가들이 파리에 모여들던 시기라는 게 더 중요해요. 리스트가 빈으로 돌아가지 않았다는 사실은 19세기 초반부터 음악의 수도가 빈에서 파리로 옮겨갔다는 걸 의미하기도 합니다. 굳이 예술이 아니라 도시계획과 건축이라는 측면에서 봐도 당시 파리는 전성기를 달리고 있었어요. "19세기는 파리를 아름답게 만들었으며 빈을 손상시켰다"라는 말도 나왔지요.

19세기 중반, 런던에서 깔끔하게 정리된 현대 도시의 편리함을 맛봤던 나폴레옹 3세가 오스만 남작을 파리 시장으로 앉힌 후 파리 개조 사업을 명령했어요. 원래 파리의 골목길은 비위생적이고 얼기설기 얽혀 있었는데 이때 완전히 탈바꿈해서 오늘날의 파리가 되었습니다.

오늘날 파리의 방사형 도로

혁명의 시대,
격동의 파리

1800년대에요? 생각보다 되게 이르네요.

파리 개조 사업은 큰 성공을 거뒀어요. 대로, 근대적 하수 시설, 아파트가 생긴 데다 도시공원이 조성됐습니다. 길을 넓히고 오수를 처리하면서 위생 면에서 이전과는 비교할 수 없는 발전을 이뤘고요. 무엇보다 왼쪽 사진 속의 개선문을 중심으로 하는 그 유명한 방사형 도로가 이 시기에 만들어졌습니다.

"예술에 대한 회의와 신동 혐오증"

그런데 리스트도 쇼팽처럼 작곡을 했나요?

물론입니다. 작곡가 데뷔는 쇼팽보다 조금 늦었지만요. 열다섯 살이었던 1826년에 《12개의 연습곡》 S.136이라는 첫 연습곡집을 출판해요. 이 연습곡집 자체는 그리 중요하진 않지만 지금까지도 극악의 난이도로 유명한 《12개의 대연습곡》 S.137과 《초절기교 연습곡》 S.139의 토대가 되죠. 젊은 시절의 리스트는 연주자로서의 정체성이 훨씬 강했기 때문인지 연주자가 돋보이는 곡을 많이 썼어요.

연주도 잘하고 작곡도 잘하고 아주 그냥 자신만만했겠어요.

글쎄요, 10대 초반의 나이에 파리를 주름잡는 스타가 됐지만 청소년기의 리스트는 내향적이었습니다. 또 너무나 고독했고요.

어… 의외인데요?

아버지는 아들 뒷바라지하려고 권력자들에게 매달리고, 체르니 같은 선생님에게 레슨비도 못 내서 공짜로 레슨을 받았으니 가난으로 인한 열등감이 안 생기는 게 이상하지요. 그래서 기를 제대로 못 폈던 것 같습니다.

연주회로 돈을 벌지 않았을까요?

연주회를 많이 가졌어도 그렇게 번 돈이 가족을 다 책임질 정도는 아니었습니다. 그걸 어떻게 알 수 있냐면, 당시 어머니 아나도 역시 파리에 머무르려 했는데 돈이 없어서 아들을 두고 고향으로 돌아갈 수밖에 없었거든요. 엄마와 떨어진 어린 리스트가 얼마나 외롭고 슬펐겠어요? 위로가 필요했던 리스트는 이때부터 종교에 심취하더니 중세 기독교 서적을 끼고 다니는 말수 없는 청년으로 자라요.

겉으론 화려한 삶을 사는 듯 보이는 스타들이 우울증을 앓기 쉽다는 이야기와 겹쳐지네요.

비슷하죠. 아들이 워낙 위축되고 지쳐 있으니까 아담이 보다 못해 파리 북쪽 볼로뉴쉬르메르에 있는 온천에 가서 스트레스나 좀 풀고 오자고 합니다. 그런데 마음을 가볍게 비우자고 떠난 여행이 비극으로 끝날 줄 누가 알았을까요?

무슨 일이 일어났나요?

여행지에서 아담이 장티푸스에 걸려요. 병세가 심각해져 환각과 심한 정신착란에 시달리다가 세상을 떠나고 맙니다. 어린 아들과 단둘이 간 여행지에서 말이에요. 그때 리스트는 겨우 열여섯 살이었어요. 슬픔에 빠질 시간도 없이 아는 사람 하나 없는 타지에서 아직 어린 나이에 혼자 아버지의 죽음을 수습해야 했던 겁니다.

아… 너무 안쓰러워요. 홀로 슬픔과 공포를 어떻게 견뎠을까요.

감당할 수 없는 충격을 받았는지 아버지의 장례식마저 불참해요. 이

후 여섯 달 동안의 행적에 대해 아무런 정보나 기록이 없습니다. 아주
밑바닥까지 내려가 슬럼프를 겪었을 거라 추측만 하죠.

어린 나이에 생활은 어떻게 혼자서 꾸렸나요?

장 비뇨, 소년 리스트의 초상, 1826년
이 그림 속 열다섯 살의 리스트는
연주자로 화려하게 성공하고 첫 연습곡집도 냈지만
동시에 심한 무기력증에 시달렸다.

어머니 아나가 리스트를 보살피기 위해 파리로 옵니다. 하지만 아나가 돈을 벌 만한 곳이 없었으므로 결국 리스트가 어머니까지 먹여 살려야 했어요. 그래서 귀족 대상으로 피아노 레슨을 시작합니다.

월드 투어는 더 이상 못 한 건가요?

네, 투어도 그만뒀습니다. 10년이 지난 1837년 이때를 회고하면서 그 이유를 "예술에 대한 회의와 신동 혐오증"이라고 표현했죠. 굉장한 무기력증에 시달렸던 것 같아요. 레슨이 없을 땐 종일 흡연과 음주로 하루를 지새웠다고 합니다.

밑바닥에서 길어내는 영감

왜 불운은 언제나 동시에 닥치는 걸까요? 나쁜 일이 이 시기에 정말 많이 터집니다. 파리 유력 귀족의 딸 카롤린 드 생크리크와 연애를 하나 싶더니 그 집안의 반대로 헤어져야 했죠. 슬픔을 못 이겨 신학교에 입학하려고 하니 받아주지를 않았고요. 정신 차린 뒤 연주회 무대에 올랐다가 유명 음악평론가에게서 심한 악평을 듣기도 합니다.

아직 어린 청년에게 가혹하네요. 인터넷 기사에 달린 악플도 견디기 힘들다던데 유명 평론가의 악평이라니….

그 일로 큰 충격을 받고 신경쇠약증을 앓게 돼 한동안 칩거해요. 신문

에 리스트가 사망했다는 오보가 실릴 정도로 두문불출했죠.

그래도 오늘날에는 이 시기의 고통이 리스트라는 음악가의 진로에 긍정적인 역할을 했다고들 말해요. 이때 리스트가 문학과 철학 분야의 책을 엄청나게 읽거든요. 빅토르 위고의 연극이나 다니엘 오베르, 조아키노 로시니의 오페라를 자주 봤다고 알려져 있어요. 그러면서 서사를 다루는 극과 극음악에 관심을 가지게 되고요. 리스트 작품 세계를 관통하는 중요한 키워드를 이즈음에 얻은 듯합니다.

상처받고 헤매면서도 책을 읽고 연극을 보러 다녔다니 보통 사람의 활동력은 아닌 것 같아요.

그렇죠. 어떤 어려움이 닥쳐도 일단 자기 자신에게 필요한 무언가를 찾아 하는 성격이었어요. 그 덕분인지 나중에는 유럽 음악계의 제일가는 마당발이 되죠.

한 2년간 두문불출하던 리스트는 **〈오베르 오페라 '라 피앙세'의 티롤 주제에 의한 환상곡〉 S.385**을 발표하며 다시 작곡 활동을 시작합니다. 제목 그대로 다니엘 오베르의 오페라에 나오는 선율을 소재로 피아노곡을 작곡한 거예요.

전에 모차르트 오페라로 피아노곡을 만들지 않았나요?

맞아요. 리스트는 다른 작곡가의 음악을 피아노곡으로 참 많이 만들었어요. 이 같은 작업을 영어로는 패러프레이즈라고 합니다. 원래 '의

역'이라는 뜻인데 음악에서는 기존 작품을 다른 방식으로 개작하는 걸 말하죠.

워낙 피아노를 잘 치는 작곡가라 어렵지도 않았겠어요.

아무튼 리스트가 이 곡을 내놓은 게 1829년이에요. 그리고 이듬해인 1830년, 7월혁명이라는 대형 사건이 파리 전체를 뒤흔듭니다.

7월혁명, 진보와 계몽

우리가 잘 아는 프랑스혁명은 1789년에 일어났어요. 이를 기점으로 패러다임이 완전히 변하는 바람에 프랑스에서는 이후 100년 가까이 변화의 파도가 잦아들 줄 몰랐지요. 정부가 계속 바뀌고 혁명도 몇 차례 더 일어났습니다. 그중 하나가 7월혁명이에요. 절대왕정을 부활시키려 하던 샤를 10세를 몰아내고 선거를 통해 루이 필리프를 왕으로 세운 사건이었습니다. '민중을 이끄는 자유의 여신'이라는 제목으로 유명한 다음 페이지의 그림이 7월혁명을 묘사한 작품입니다.

예술가들은 정치적으로든 사회적으로든 진보적인 경향이 있어요. 이런 격변기의 공기는 예술가의 감성을 자극했지요. 도시의 분위기가 어수선했더라도 예술의 불씨는 꺼지기는커녕 더 활활 타올랐고 리스트 역시 7월혁명이 벌어지자 열렬히 혁명군을 지지했습니다. 파리라는 도시에 팽배한 저항 정신과 계몽사상이 무기력증에 빠졌던 리스트를 깨우는 방아쇠가 되었어요. 리스트뿐 아니라 수많은 작가, 화가, 음

외젠 들라크루아, 민중을 이끄는 자유의 여신, 1830년
들라크루아는 프랑스 낭만주의의 대표적 화가로 쇼팽과 친분이 두터웠다. 빅토르 위고는 이 그림 오른쪽의 권총을 든 소년에게서 영감을 받아 소설 『레 미제라블』의 등장인물 가브로쉬를 창조해냈다.

악가가 혁명을 지지하며 자유와 격정의 중심부로 몰려듭니다.

얼마나 많이 왔는데요?

이 시대 파리 거리를 돌아다니던 예술가의 이름을 읊어보면 입이 딱 벌어질 지경입니다. 시인으로는 하인리히 하이네, 테오필 고티에, 제라르 드 네르발, 알프레드 드 뮈세. 소설가로는 스탕달, 오노레 드 발자크, 빅토르 위고, 조르주 상드. 화가는 들라크루아가 대표적이었죠.

음악가는요?

이 시기 파리는 하이네가 '피아니스트의 이름을 널리 알릴 수 있는 안내판'에 비유했을 정도로 피아니스트의 메카가 됩니다. 탈베르크, 칼크브레너, 모셸레스, 앙리 헤르츠, 마리 플레옐이 활약했거든요. 바이올리니스트로는 파가니니가 우뚝 버티고 있었어요.
작곡계도 엄청났죠. 일단 케루비니, 파에르, 르쉬외르 같은 오페라 작곡가가 파리의 교육 기관을 책임졌어요. 오베르, 에롤드 같은 기성 작곡가부터 이제 막 데뷔한 마이어베어, 베를리오즈, 멘델스존과 같은 젊은 작곡가도 바글바글했고요.

처음 듣는 이름도 많은데 어쨌거나 정말 복작복작했네요. 피 터지는 경쟁의 한복판이었겠어요.

의외로 그런 풍경은 아니었어요. 오히려 똘똘 뭉쳐서 어깨동무하고 다녔지요. 내로라하는 거장들이 어떻게 그토록 친하게 지낼 수 있었을까 지금 보면 신기하긴 합니다. 어쩌면 다들 어렸기에 가능했던 것 같아요. 아집이 생기거나 복잡한 이해관계로 얽히기 전이었으니까요.

듣고 보니 제가 그 시대 예술가라면 파리에 가서 동료를 만나 서로 영감을 주고받고 싶었을 거 같긴 해요.

리스트의 초상, 1830년경
7월혁명이 일어나던 1830년 리스트의 나이는
열아홉 살이었다. 이 시기 리스트가 살던 파리에는 혁
명을 지지하는 수많은 예술가가 몰려들어 서로 어울
렸다.

피아니스트의 메카에서

다시 쇼팽입니다. 쇼팽은 7월혁명이 일어난 다음 해인 1831년 9월 파
리에 도착했어요. 그리고 "이렇게 피아니스트가 많은 도시가 있다니!"
라며 충격을 받았대요. 파리가 워낙 크고 번잡해 처음에는 적응을 못
하고 의기소침했던 듯합니다. 다행히 이미 망명해 있던 폴란드 사람들
이 정신적으로 큰 위안을 주었어요. 그럼에도 하마터면 프리드리히 칼

크브레너라는 음악가에게 이용당할 뻔한 일이 있었죠.

칼크브레너요? 처음 들어보는 이름이에요.

당시에는 유명했습니다. 사실 음악을 잘했다기보단 수완이 좋았죠. 사업으로 큰돈을 벌었고 귀족 출신이 아니었는데도 귀족과 어울리는 걸 즐겼대요. 이 칼크브레너가 파리에 도착한 쇼팽에게 어처구니없는 제안을 합니다. "네가 피아노를 잘 치긴 하는데 너무 기초가 없으니 나한테 3년만 배워라. 그러면 훌륭한 음악가가 되게 해주겠다".

네? 쇼팽한테요? 자신감이 대단한데요.

칼크브레너는 파리에서 손꼽히는 연주자였지만 작곡가로서는 그렇지 않았는데 허영심만은 넘쳐났다고 합니다. 모차르트, 베토벤, 하이든 이후에 전통적인 작곡가의 계보를 잇는 사람은 자신뿐이라고 당당히 말하고 다녔다는군요.

프리드리히 칼크브레너의 초상, 19세기
독일 출신으로 파리에 정착해 활동한 피아니스트다.
쇼팽과 리스트가 등장하기 전까지는
파리 최고의 연주자였다.

쇼팽이 그 허풍을 파악하지 못한 건 아닐 텐데요.

그렇잖아도 소심하던 쇼팽은 대도시 파리의 압도적인 규모와 거기서 잘나가는 수많은 음악가의 모습을 보고 자존감이 꽤 깎였었나 봅니다. 칼크브레너의 제안을 받아들이려 했어요. 심지어 자신의 피아노 협주곡에서 몇몇 악절을 갖다 쓰겠다는 요구까지 들어주려 합니다.

완전 날강도인데요. 설마 칼크브레너 말을 들었나요?

레너드 번스타인
해럴드 숀버그는 번스타인을 내내 혹평했던
음악비평가로 유명세를 얻기도 했다. 숀버그와 대립
각을 세웠던 번스타인은 20세기를 대표하는
지휘자로 역동적인 스타일의 지휘로 유명하다.
오랫동안 뉴욕 필하모닉 오케스트라를 이끌었으며
작곡가, 피아니스트, 저술가 등으로도 활약했다.

다행히 그 사실을 안 옛 스승 엘스너가 쇼팽을 말렸죠. 1971년 음악평론가로서는 최초로 퓰리처상을 받은 해럴드 숀버그는 이렇게 말했습니다. "만약 칼크브레너가 가르쳤다면 19세기의 가장 독창적인 피아노 천재는 망쳐졌을 것이다".

쇼팽의 모습이 꼭 낯선 데 떨어져 두리번거리며 헤매는 아이 같네요.

게다가 폴란드를 떠난 이후 거의 돈을 벌지 못했기 때문에 재정 상태도 점점 나빠졌습니다. 아버지의 직장이었던 바르샤바 리체움이 사관학교 혁명의 여파로 문을 닫으며 실직자 신세가 된 아버지가 쇼팽을 지원할 수도 없는 상황이었고요.

집 나오면 고생이라더니… 유명한 피아니스트였는데 파리에서 연주회를 하면 돈을 벌 수 있지 않았나요?

1832년 2월 26일 꽤 성공적인 첫 연주회를 가지긴 했어요. 리스트와 멘델스존도 객석에 있었답니다. 나중에 리스트는 그 순간을 "쇼팽은 단 한순간도 연주회의 성공에 현혹되어 비틀거리지 않았다. 잘난 척도, 짐짓 겸손한 척도 하지 않았다"라고 회고했죠. 그래도 이런 연주회 몇 번 성공한 걸로 큰돈을 벌 수 없었어요.

그러면 쇼팽은 어떻게 생계를 유지했나요?

결국 리스트와 똑같이 레슨을 시작합니다. 다행히 지인의 소개로 파리의 부유층 자제들을 가르칠 수 있었어요. 이 지인이 바로 라지비우 공의 동생 발렌틴이었습니다. 혹시 라지비우 공이 기억나나요?

라지비우 공이라면 첼로를 연주하던….

맞아요. 포젠의 총독이었지요. 쇼팽은 파리 거리를 걷다가 우연히 발렌틴을 마주쳐 근황을 이야기한 것 같아요. 쇼팽의 형편을 들은 발렌틴은 제임스 로스차일드라는 부호를 소개해줍니다. 로스차일드는 다시 쇼팽을 이곳저곳에 연결해줬고요. 그 덕에 갑자기 쇼팽은 하루 평균 다섯 번 정도 레슨을 할 수 있게 되죠.

그렇게 제자가 많이 들어온 걸 보면 가르치는 실력이 좋았나 봐요.

로스차일드가의 저택
쇼팽은 발렌틴 라지비우의 초대로 이 저택에서
연주한 후 제임스 로스차일드와 친분을 맺고 도움을
얻는다. 후원에 대한 답례로 1847년 제임스의 딸
샬럿에게 〈왈츠 7번 c#단조〉 Op.64 No.2를 헌정했다.

거의 독학으로 피아노 테크닉을 연마한 피아니스트였으니 자신만의 노하우가 있었을 거예요. 무엇보다 귀족들은 상류층의 예의범절이 몸에 밴 쇼팽의 태도와 인품을 특히 좋아했습니다. 완벽주의자였던 데다 깔끔한 편이라 레슨할 때 늘 정장 차림에 모자까지 썼다 하니까요. 그래서인지 쇼팽이 받은 보수는 레슨 1회당 20프랑으로 당시 최고 수준이었죠.

지금 돈으로 따지면 어느 정도였던 건가요?

프랑당 1만 원에서 2만 원 사이라고 계산하면 얼추 맞을 것 같아요. 적어도 회당 약 20만 원 이상의 수업료를 받았다고 볼 수 있지요.

와, 하루에 레슨을 다섯 번 했다면서요? 금방 형편이 폈겠어요.

그랬습니다. 레슨 시작한 지 1년 만인 1833년에는 번듯한 동네로 이사해요. 개인 마차도 샀고 하인도 고용합니다.

젊은 예술가들의 우정

아까 쇼팽이 파리에 처음 왔을 때 한 도시 안에 피아니스트가 너무 많아 놀랐다고 했죠? 다음 페이지의 그림을 보세요. 당시의 음악지 『가제트 뮈지칼』에 '젊은 피아니스트'란 제목으로 실린 그림입니다. 쇼팽과 리스트도 당연히 한 자리씩 차지하고 있고요.

우리의 두 주인공이 모두 성공적으로 파리에 입성했단 증거네요.

맞아요. 여기 서 있는 사람 중 맨 오른쪽이 탈베르크인데, 조금 이따
다시 등장하니 기억해두세요.

그림에 있는 사람들끼리 모두 잘 알았나요?

파리 음악계의 유망주들이었으니 자주 교류했을 거예요. 그림은 이들
을 동시에 모델로 세워놓고 그린 건 아니지만요.

니콜라 외스타슈 모랭, 젊은 피아니스트, 1842년
서 있는 사람은 왼쪽부터 야코프 로젠하인,
테오도르 될러, 프레데리크 쇼팽, 알렉산데르
드레이쇼크, 지기스문트 탈베르크이며 앉아 있는
사람은 왼쪽부터 에두아르 볼프, 아돌프 폰 헨젤트,
프란츠 리스트다.

그렇다면 쇼팽과 리스트의 사이는 어땠나요?

친밀했어요. 인간관계에 능했던 리스트가 먼저 쇼팽에게 친절을 베풀면서 가까워졌죠. 이를테면 파리에 처음 온 쇼팽에게 자기가 아는 사람을 많이 소개해주는 식으로 말이에요. 그러면서 둘은 같이 편지를 쓸 정도로 가까운 친구가 되었습니다.

잠시 쇼팽과 리스트가 같이 쓴 편지를 받아본 한 사람에 대해 살펴볼까요? 독일 출신의 작곡가이자 피아니스트 페르디난트 힐러입니다.

음악가들의 친구

페르디난트 힐러는 프랑크푸르트의 부유한 유대인 가정에서 자랐어요. 가업은 동생이 잇고 힐러는 작곡가가 되었죠.

유명한 작곡가였나요?

당시에는 그랬지만 지금은 음악 작품으로 기억될 정도는 아니에요. 자신이 쓴 편지로 더 유명하죠. 힐러는 같은 시대에 활동했던 여러 예술가들과 친분이 아주 두터웠습니다. 이들과 주고받은 편지 중 일부만 출판했는데도 무려 7권의 책이 되었을 정도로요. 엄청나게 중요한 역사적 기록물이죠.

훌륭한 사람들과 친분을 맺은 것만으로도 역사에 남을 수 있군요.

그뿐만 아니라 음악사에 힐러라는 이름을 지워지지 않게 한 또 다른 사건도 있습니다. 힐러는 어린 시절 스승을 따라 임종을 앞둔 베토벤을 방문한 적이 있었어요. 이때 베토벤의 머리카락을 잘라 평생 보관했죠. 힐러가 죽은 후 이 머리카락은 몇 사람을 거쳐 전해지다가 1994년 소더비 경매에 나왔고, 미국인 아이라 브릴리언트가 7,300달러를 주고

페르디난트 힐러의 초상, 1811년
힐러는 쾌활하고 상냥해서 평생 동안 수많은 음악가와 친구로 지냈다.
그중 특히 멘델스존과 친밀했다.

사요. 그리고 베토벤의 사망 원인을 조사하기 위해 낙찰받은 머리카락을 분석검사합니다. 그 과정에서 베토벤이 납 중독으로 사망했다는 사실이 밝혀지죠. 왜 납 중독이 되었는지는 여전히 밝혀지지 않았지만요.

브릴리언트는 2006년 세상을 떠날 때까지 베토벤 연구와 유품 수집을 이어가다가 산호세 주립대학과 협력해 자기 이름을 딴 베토벤 기념관을 만들었어요. 유럽 대륙 밖에서는 가장 큰 베토벤 기념관입니다.

(왼쪽)베토벤의 머리카락
총 500가닥 정도로, 정상인의 100배 정도 되는 납 성분이 검출되었다.
(오른쪽)아이라 브릴리언트 센터의 내부
아이라 브릴리언트는 섬유 산업에 종사하며 모은 재산을 베토벤 연구에 투자했다. 그렇게 모은
자신의 컬렉션을 산호세 주립대학에 모두 기증해 센터를 만들었다.

낭만주의를 대표하는 마왕

쇼팽과 리스트가 둘이서 힐러에게 쓴 편지에는 이런 말도 나와요. "옆
에 있는 베를리오즈도 너에게 안부를 전한대".
엑토르 베를리오즈도 낭만주의 시대를 이야기할 때 절대 빠뜨려선
안 되는 작곡가예요. 시대를 선도했다고 할 수 있는 표제 교향곡을 처
음으로 작곡한 사람이니까요. 함께 몰려다니던 청년들이 나중엔 다
거장의 반열에 올랐으니 신기한 일이죠.

표제 교향곡은 뭔가요?

문학을 연상시키는 문구나
줄거리를 음악으로 묘사하
는 교향곡을 말해요. 기악
음악에서 이러한 시도는 오
래전부터 있었지만 교향곡
에서는 베를리오즈가 처음
시도를 한 거죠. 교향곡은
역사적으로 줄곧 음악 자체
의 문법에 충실했었거든요.
베를리오즈가 작곡한 최초
의 표제 교향곡을 이해하려

에밀 시뇰, 베를리오즈의 초상, 1832년
베를리오즈는 지나치게 혁신적인 스타일로 인해
생전에 작곡가로서는 인정받지 못하다가
사후에 재평가되었다. 대신 음악비평가로는 활발히
활동했다.

면 우선 베를리오즈 개인과 그 시대 문화를 간단히 알 필요가 있어요.
젊은 시절 베를리오즈의 삶은 한마디로 좌충우돌이었어요. 1803년
저명한 의사의 아들로 태어나 의사가 되기 위한 교육만 계속 받으며
유년을 보냈습니다. 심지어 피아노조차 배운 적이 없다고 해요. 파리
의대까지 들어갔다가 음악을 하고 싶어서 그만두고 스물셋에 파리 음
악원에 입학합니다. 오히려 다른 사람들에 비해 시작이 좀 늦었기에
더 파격적인 형식을 만들어낼 수 있었겠지요. 그런데 재밌는 점은 음
악이 하고 싶어 음악원에 들어갔지만 음악보다는 괴테와 셰익스피어
같은 문학가의 작품에 더 큰 관심을 보였다는 거예요. 특히 괴테의
『파우스트』를 좋아했다고 합니다.

『파우스트』… 제목은 알아요.

쉽게 읽히는 책은 아니죠. 매우 긴 2부짜리 희곡으로 악마, 마법, 환상, 신비 등 낭만주의 예술의 주요 키워드가 모두 등장하는 걸작입니다. 요약하자면 메피스토펠레스라는 악마와 계약을 맺은 파우스트가 인간으로서의 존엄을 지키고 구원받기 위해 필사적으로 노력하는 내용이에요.

악마나 마법이 나오면 낭만주의 예술이라고 할 수 있는 건가요?

낭만주의 문학가들이 그런 소재를 좋아했어요. 현실과는 거리가 먼 환상의 세계를 동경하고 자연의 법칙을 뛰어넘는 초월적 존재에 대한 망념에 탐닉했습니다. 이런 경향은 낭만주의 시대 문학뿐 아니라 음악에까지 커다란 영향을 미쳤죠.
예를 들어볼까요? 슈베르트가 괴테의 시를 원작으로 1815년 작곡한 〈마왕〉은 대표적인 낭만주의 가곡입니다. 아픈 아들과 그 아들을 품에 안고 말을 달리는 아버지, 아들의 영혼을 가져가려는 마왕 세 사람이 노래를 통해 급박하게 대화하지요. 고전의 정통성을 주장하던 이전과는 확실히 달라진 겁니다.

왜 비현실적인 소재가 예술의 주류가 됐을까요?

여러 설명이 가능하겠지만, 당시의 급격한 사회 변화에 대한 반작용일

모리츠 폰 슈빈트, 괴테의 시 '마왕'에 실린 삽화, 19세기
슈베르트의 가곡 〈마왕〉에서는 말발굽 소리처럼 들리는 피아노 선율이 극적인 분위기를 주도한다.

가능성이 커요. 낭만주의가 유행한 18세기 중반부터 19세기 초반까지 현실에서는 어마어마한 변화가 일어났습니다. 시민혁명으로 의식 체계가 뒤집어지는 와중에 크고 작은 전쟁으로 유럽의 국경선도 계속 바뀌었어요. 또, 산업혁명으로 온기 없는 기계들이 늘어나고 도시는 무시무시하게 성장했지요. 이 격동을 받아들이기 버거웠던 사람들은 자꾸만 꿈이나 환상 같은 소재로 도피하고 싶어 했습니다.

〈환상교향곡〉, 최초의 표제 교향곡

베를리오즈는 사랑에 빠져 자살을 시도할 정도로 전형적인 낭만주의

예술가였습니다. 젊은 베를리오즈는 어느 날 연극 〈햄릿〉을 보러 갔다가 아일랜드 출신의 배우에게 첫눈에 반해요. 열심히 쫓아다니며 구애했지만 그 배우는 만나주지 않았죠. 홀로 사랑의 열병을 앓던 베를리오즈는 죽어버리려고 약을 먹어요. 그 결과 며칠 동안 혼수상태를 헤맨 끝에 간신히 깨어나죠. 그때 봤던 환각을 토대로 작곡한 작품이 〈**환상교향곡**〉입니다. 부제는 '한 예술가의 생애'예요.

바로 이 〈환상교향곡〉이 역사상 최초의 표제 교향곡입니다. 표제 교향곡은 쉽게 말해 이야기를 담은 교향곡이에요.

잘 이해가 안 돼요. 음악으로 어떻게 이야기를 들려주죠?

〈환상교향곡〉은 작곡할 때부터 정해진 줄거리에 따라 쓰였어요. 아래 표와 같이 각각의 악장마다 제목과 내용이 연결되어 있죠. 이전까지

〈환상교향곡〉 각 악장의 제목과 내용

악장	제목	내용
1악장	꿈과 열정	청년 예술가의 번민과 열정
2악장	무도회	무도회에서 본 여인에게 반한 청년
3악장	전원의 정경	대답이 없는 여인에게 절망하고 음독자살을 시도
4악장	사형장으로의 행진	복용량이 적어 자살에 실패한 청년은 꿈속에서 여인을 죽이고 단두대에서 사형당함
5악장	마녀들의 밤의 꿈	사형당한 청년의 장례식에 마녀들이 난입해 사특한 축제를 벌이는 꿈

그런 음악은 없었어요. 간혹 후대의 사람들이 멋대로 '운명 교향곡', '영웅 교향곡' 같은 별명을 붙인 적은 있지만요.

내용이 기괴하네요. 환각에, 살인, 사형, 마녀까지….

이 교향곡에서 독특한 건 특히 **'고정 악상'**이에요. 프랑스어로는 '이데 픽스'라고 하는데, 특정한 아이디어를 담은 짧은 선율을 말해요. 교향 곡의 시작 부분에서는 이 고정 악상이 사랑의 열정을 뜻합니다. 그런 데 듣다 보면 점차 연인에 대한 일종의 강박 상태로 느껴져요. "그녀 에 대한 열망이 내 머릿속을 떠나지 않는" 거예요. 이 악상이 후반부 4~5악장까지 끈질기게 나옵니다. "아니, 이 남자는 아직도 이 생각에 집착하고 있는 거야?"라며 질려버릴 만큼요.

으, 같은 말을 계속 중얼거리는 느낌이에요.

후반부로 갈수록 음산하고 광기 어린 분위기가 강해지기 때문에 더 그렇지요. 지금의 우리는 이런 음악적 기법에 알게 모르게 아주 익숙 해요. 바로 영화음악으로 말입니다.

영화음악이요?

영화를 보면 인물이나 상황에 맞는 음악을 지어놓고 해당 장면마다 반복해 들려주잖아요? 예를 들어 영화 〈해리 포터〉 시리즈의 사운드

해리 포터와 헤드위그
해리 포터와 함께 생활하는 올빼미 '헤드위그'의
테마곡 〈헤드위그의 테마〉를 작곡한 존 윌리엄스는
〈해리 포터〉 시리즈 세 편 외에도 〈죠스〉, 〈스타워즈〉,
〈슈퍼맨〉, 〈이티〉, 〈쥬라기 공원〉, 〈라이언 일병 구하기〉
등의 영화에서 수많은 명곡을 남겼다.

트랙 중 〈헤드위그의 테마〉라는 곡도 그런 곡이죠. 가사 없는 기악곡 이지만 이 곡을 들은 우리는 무조건 마법 학교를 떠올릴 수밖에 없죠. 마치 고정 악상처럼요.

관습을 깨뜨리다

〈환상교향곡〉은 현대 오케스트라 음악의 효시라는 점에서도 중요해요. 일단 오케스트라의 규모 자체가 고전주의 시대보다 훨씬 커졌어요. 단순히 규모만 키운 게 아니라 표현도 다채로워졌죠. 똑같은 악기들을 이전과는 다르게 독창적으로 활용했습니다. 천둥소리를 표현하

기 위해 팀파니를 4대나 사용하고, 사형장 장면에서는 섬뜩함을 더하려 더블베이스의 현을 손가락으로 튕겨 소리를 내게 하거나 일부러 호른에 음을 약하게 해주는 장치를 붙여 불게 했죠. 마녀들의 으스스한 춤은 현악기의 활대를 튕겨 표현하고요.

왜 다른 작곡가들은 그런 생각을 못 했을까요?

베토벤 시절까지는 악기들이 함께 연주될 때 잘 어울리게 작곡하려고 노력했거든요. 그런데 베를리오즈는 조화로운 소리보다는 상황을 생생하게 표현할 수 있는 소리를 찾으려 노력한 거예요.

뭔가 악기를 더 도구로 봤다는 느낌이에요.

🔊
[31]

잉글리시 호른
산업혁명 이전에 호른, 트럼펫 등의 관악기는
음높이를 조절하려면 주로 연주자의 기술에 의존해야
했다. 그러나 산업혁명 이후에는 금속세공술이
발달해 악기에 키나 피스톤 장치를 부착할 수 있었고
그 덕에 더욱 손쉬운 연주가 가능해졌다.
또한 처음부터 키만으로 음높이를 조절하는 잉글리시
호른, 튜바, 색소폰 등도 등장했다.

베를리오즈는 만들어진 지 얼마 안 된 악기들을 도입하기도 했어요. 대표적인 악기가 **잉글리시 호른**입니다. 산업혁명 덕에 나온 악기예요. 이전엔 잉글리시 호른의 밸브와 키 같은 복잡한 금속 장치를 만들 수 없었거든요. 이게 〈환상교향곡〉의 우울한 정서를 잘 담아내죠.

피아노의 경우처럼 기술 발전이 음악을 풍요롭게 만들었군요.

꿈꾸는 듯한 〈녹턴〉

다시 우리의 주인공에게로 돌아갈까요? 쇼팽은 데뷔하고 세 달 후인
1832년 5월 어느 자선 연주회 무대에 올라 〈피아노 협주곡 2번 f단조〉
를 연주했어요. 하지만 피아노 소리가 오케스트라에 묻혀 잘 들리지
않았는지 잡지에 혹평이 실립니다. 이때부터 쇼팽은 점점 자신의 연
주에 대한 불안에 시달려요. 리스트에게 보낸 편지에선 무대 공포증
을 호소하기도 하고요.

"나는 군중을 보면 겁이 나고, 그들의 열띤 숨소리를 들으면 숨이 막힐 것 같아.
호기심 어린 눈길을 받으면 몸이 마비되는 것 같고, 그 낯선 얼굴들에 말문이
막혀. 하지만 너는 정말 대중연주회에 맞는 사람이지".

리스트의 무대 체질이 부러웠나 봐요.

그렇다고 해서 쇼팽이 리스트보다 연주를 못했다 할 순 없을 거예요.
다만 리스트와 스타일이 달랐죠. 쇼팽은 살롱에서 선보이기 좋은 섬
세한 연주를 했어요. 그 스타일이 녹턴을 연주할 땐 강점으로 작용합
니다.

녹턴은 아일랜드 출신의 작곡가 존 필드가 고안한 장르로 '밤 야(夜)', '생각할 상(想)'을 써서 야상곡이라고도 해요. 이름 그대로 밤의 정적과 꿈꾸는 듯한 마음을 우아하게 표현한 장르예요.

녹턴이라는 말은 들어봤는데 이렇게 낭만적인 뜻인지는 몰랐어요.

그렇지요. 쇼팽은 1827년부터 죽을 때까지 총 21곡의 녹턴을 썼습니다. 선율에는 아주 은밀하고 사적인 생각과 감정을 담았죠. 그건 당시의 어떤 피아니스트와도 다른 길이었어요. 애초에 피아노는 하프시코드보다 큰 소리를 낼 수 있다는 장점을 내세운 악기였고요. 피아니스트들은 대부분 그 능력을 최대한 발휘하려고 들었습니다. 쇼팽처럼 부드럽고 서정적인 악상을 빚으려 하는 사람은 별로 없었어요. 무슨 뜻인지는 〈녹턴 E♭장조〉 Op.9 No.2를 들어보면 알 수 있을 겁니다.

아, 귀에 익어요. 애절한 장면에 어울릴 것 같네요.

베를리오즈는 쇼팽의 연주를 보고 "공기의 요정이나 물의 요정의 연주를 듣는 것 같았다. 악기로 다가가서 귀를 대보고 싶은 충동을 느꼈다"라고 말했답니다.

리스트 같은 힘은 없었어도 쇼팽은 자기만의 장점이 확실하군요.

**제임스 애벗 맥닐 휘슬러, 검은색과 금색의 야상곡:
떨어지는 불꽃, 1875년**
미국의 화가 제임스 애벗 맥닐 휘슬러는 처음으로
야상곡이라는 음악 용어를 회화에 도입했다.
그는 '부드럽고 분산된 빛, 아주 작은 음, 흐릿한
윤곽의 물체'로 '꿈에 잠긴 분위기의 황혼이나 밤'을
표현한 화풍을 야상곡이라고 칭했다.

리스트, 피아노의 파가니니를 꿈꾸다

알다시피 리스트는 쇼팽과 전혀 다른 길을 선택했습니다. 파가니니의
연주를 처음 본 경험이 결정적인 계기였죠.

다시 나왔네요? 기교가 엄청난 그 바이올리니스트 맞죠?

네, 리스트는 쇼팽보다 3년이 늦은 1832년 4월에 파가니니의 연주를
처음 듣습니다. 이 시기 파리에는 콜레라가 유행하고 있었어요. 콜레
라 극복을 위해 열린 자선 연주회에 파가니니가 동참했는데 리스트는
이때 엄청난 자극을 받습니다. 쇼팽과 리스트는 공통점이 참 많은데
둘 다 파가니니에게 큰 영향을 받았다는 것도 그중 하나예요. 쇼팽은
파가니니를 보고 테크닉의 중요성을 깨달아 《에튀드》를 썼고, 리스트
는 "내가 피아노의 파가니니가 되겠어!"라고 결심했지요.

얼마나 더 잘 치려고…

그 후 미친 사람처럼 혹독한 기교 연습에 매달려요. 그대로 신의 경지
에 오르게 됩니다. 기교에 대한 욕심은 평생 이어지는데요, 한때는 건
반을 누를 때 엄청난 힘이 필요하도록 일부러 개조한 피아노로 연습
하기까지 했죠. 리스트의 말로는 "연습을 한 번 하면 열 번 한 효과가
나는" 피아노였다는군요.

리스트는 새로운 차원의 테크닉으로 무장하고 난 후 영향을 받았던

파가니니의 작품 여럿을 피아노로 패러프레이즈해서 발표했습니다. 가장 유명한 패러프레이즈는 역시 전에 들었던 〈바이올린 협주곡 2번 b단조〉 3악장을 편곡한 **〈라 캄파넬라〉**지요. 아래 악보를 보기만 해도 난이도가 느껴지지 않나요?

처음엔 "좀 빠른가?" 정도였는데 갈수록 엄청난데요.

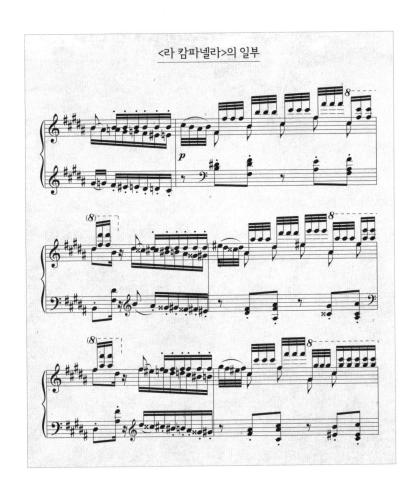

<라 캄파넬라〉의 일부

리스트는 《파가니니 초월연주 연습곡》 S.140이라고 해서 아예 파가니니의 작품들만을 편곡한 연습곡집도 만들었어요. 이게 연주하기 얼마나 어려웠던지 조금 난이도를 낮춰서 다시 내놓습니다. 바로 《파가니니 대연습곡》 S.141이죠. 〈라 캄파넬라〉 역시 후에 나온 《파가니니 대연습곡》에 실린 버전입니다.

리스트는 이런 곡을 연습곡으로 작곡했다는 건가요?

리스트의 연습곡은 쇼팽의 것과는 접근 방식이 달라요. 쇼팽 에튀드처럼 후대의 피아니스트가 차곡차곡 연습할 내용을 담고 있진 않습니다. 대신 화려한 기교와 연주 실력을 자랑할 수 있죠. 지금 들어도 강렬한데 리스트가 처음 연주했을 때는 모두 놀랐을 겁니다.

정말이지 리스트는 연주자로서 천재적이었습니다. 다른 피아니스트에게 미친 영향도 정말 크고요. 심지어 당시 프로 피아니스트들은 쇼팽이 만든 곡조차 백이면 백 리스트의 해석대로 쳤다고 해요. 피아니스트가 선망한 대상, 피아니스트의 피아니스트지요.

게다가 단순히 기교가 탁월했던 게 아니에요. 자신을 주목하게 만들 줄 알았습니다. 그게 리스트를 음악 역사상 최초의 '대중 스타'가 되도록 만들었어요. 그 인기가 리스트를 도리어 가십의 중심에 올려놓기도 하지만 말이에요.

이렇게 파리 음악계 중심으로 들어간 두 피아니스트의 삶에 각각 새로운 사람들이 끼어들기 시작합니다. 어린 스타의 티를 벗고 청년이 된 두 사람이 각자 어떤 일을 겪게 되는지, 이제 슬슬 들여다볼까요?

프랑스혁명 이후 격동했던 파리에는 다양한 예술가가 몰려들었다. 리스트와 쇼팽은 서로 의지하고 교류했으며 영향을 주고받았다. 이 시기의 쇼팽은 녹턴을 비롯해 섬세한 음악을 하고 있었던 반면, 리스트는 화려한 기교를 펼쳐내기 위해 노력하고 있었다.

파리에 도착한 리스트	파리에 도착한 리스트는 피아노 제작자 에라르의 후원을 받게 됨. 연주회를 통해 스타가 되었음.
	연주회의 성공으로도 가난으로 인한 열등감을 극복할 수 없었고, 내향적인 청소년기를 보냄. 장티푸스로 아버지를 잃고 방황함.
	⋯ 이 시기 다양한 극과 극음악에 관심을 가짐. 이는 향후 진로에 큰 영향을 끼침.
	참고 《오베르 오페라 '라 피앙세'의 티롤 주제에 의한 환상곡》 S.385
혁명과 예술가	7월혁명 당대 파리는 정치적 격동기였음. 7월혁명에 고무된 많은 예술가가 파리에 몰려들어 친밀한 관계를 맺음. 리스트와 쇼팽은 물론 베를리오즈나 예술가 마당발로 유명한 힐러 등이 함께 어울려 지냈음.
베를리오즈와 《환상교향곡》	베를리오즈 비교적 늦은 나이에 작곡 활동을 시작했지만 파격적인 형식을 선보임.
	《환상교향곡》 줄거리에 따라 작곡된 최초의 표제 교향곡. 꿈과 악마 같은 환상적 소재를 사용. 격동하는 사회로부터 도피하고자 했던 당시의 시대상이 반영.
	짧은 선율의 고정 악상을 반복함으로써 주인공의 강박을 표현함.
	⋯ 고정 악상은 영화음악에서도 사용됨.
쇼팽과 리스트의 차이	쇼팽의 연주가 부드럽고 서정적이라면 리스트는 강력한 힘과 기교를 과시하는 스타일.

쇼팽의 녹턴 밤의 정적과 꿈꾸는 듯한 마음을 표현한 장르.	**리스트의 연습곡집** 파가니니에 감명받아 작곡하였음. 기교를 뽐낼 수 있지만 차근차근 연습할 만한 교재는 아님.
예 《녹턴 E♭장조》 Op.9 No.2	**예** 《파가니니 초월연주 연습곡》 S.140, 《파가니니 대연습곡》 S.141

IV

사랑의 음표가
오선에 담기다
- 음악적 성취

음악은 사랑을 타고

젊은 리스트와 쇼팽은 누구나 그러하듯이 거부할 수 없는 사랑에 빠진다.
두 사람은 사랑의 기쁨과 슬픔조차 충실하게 오선지에 옮겼다.
리스트는 스위스에서 연인과 함께한 시간에 대한 감상을 음악에 담았고
연인과 헤어진 쇼팽은 아름다운 이별의 왈츠를 남긴다.
두 사람이 남긴 사랑의 기록은 어떤 고백보다 생생하다.

"우리는 그때 뭔가를 강하게 믿었고,
뭔가를 강하게 믿을 수 있는 자기 자신을 가졌어.
그런 마음이 그냥 어딘가로
허망하게 사라져버리지는 않아."

- 무라카미 하루키

01
그가 순례를
떠난 해

#마리 다구 #쇼팽의 발라드 #조르주 상드

피아노의 파가니니가 되겠다던 리스트는 금방 그 경지에 올라섰어요. 강렬하게 피아노를 두들기는 격정 어린 모습에 사람들은 '디오니소스' 라는 찬사를 퍼부으면서 열광했죠. 리스트의 일거수일투족이 주목받 았습니다.

단순한 피아노 연주자가 아니라 연예인이었네요.

네, 게다가 1830년경부터 슬슬 요란한 여성 편력이 시작됩니다. 리스 트가 평생 사귄 사람만 해도 총 26명이라죠. 잘생긴 스타 피아니스트 가 염문설을 뿌리고 다니니 떠들썩한 가십거리가 된 건 당연하고요. 우리에게도 익숙한 동화 작가 한스 크리스티안 안데르센이 친구에게 보낸 편지를 보면 리스트를 '오르페우스'나 '쇠사슬로 묶인 악마'에 비 유하더라고요. 자기보다 어린 이 청년 피아니스트가 여성 관객들을 매료하는 게 부러웠나 봐요.

지금 유명 연예인의 스캔들에 남들이 갑론을박하는 것과 똑같겠죠.

리스트의 수많은 연애사를 통틀어 가장 선명한 발자취를 남긴 사람은 바로 여섯 살 연상의 마리 다구 백작부인입니다.

마리 다구와 사랑에 빠지다

두 사람은 리스트가 스물두 살이던 1833년 한 후작부인의 살롱에서 처음 만났습니다. 당시 마리 다구는 이미 결혼해 아이도 여럿 있었지만 결혼 생활은 별로 행복하지 않았다고 합니다. 열다섯 살 연상의 남편은 자상하긴 했어도 군인이라 집을 자주 비웠어요. 마리는 남편 없이 파리 근교에 정착한 후 살롱을 열면서 지냈죠.

영화 〈송 위다웃 엔드〉의 한 장면
1960년 개봉한 영화로 리스트(왼쪽)와
마리 다구(오른쪽) 사이의 애증 관계를 다뤘다.
아카데미 베스트 오리지널 뮤지컬상과 골든글로브
뮤지컬 부문과 코미디 부문에서 작품상을 받았다.

그러니까 리스트와의 연애는 외도였군요?

당시 파리 상류층에선 드문 일도 아니었어요. 특히 귀족 부인의 살롱에서는 필연적으로 연애 사건이 끊이지 않았죠.

마리 다구와 리스트는 곧 본격적인 연인 관계로 발전합니다. 보통 다구 백작이 갖고 있던 성이나 리스트 어머니의 아파트에서 밀회를 가졌다고 해요. 그러던 중 마리의 첫째 딸이 뇌막염으로 사망하는 일이 생겨요. 그로 인해 목숨을 끊으려 할 정도로 비통해하던 마리는 리스트의 위로와 보살핌 덕에 간신히 절망에서 벗어납니다.

왠지 관계가 더 깊어질 것 같은데요….

맞습니다. 결국 리스트의 아이를 임신하면서 1835년에 남편과 이혼하니까요. 아까 외도가 흔한 일이라고 했지만 임신은 또 전혀 다른 얘기였어요. 심지어 거의 마리가 남편과 아이를 버린 모양새였거든요. 사소한 불장난처럼 여겨진 관계가 엄청난 스캔들로 번져버린 겁니다. 리스트가 워낙 스타였으니 이 소식으로 파리 사교계는 벌통 쑤셔놓은 꼴이 되죠.

그럼 이제 리스트와 마리는 결혼하나요?

결혼할 엄두까지는 못 내요. 대신 시끄러운 파리를 떠나 스위스로 도피합니다. 함께 스위스를 좀 여행하다가 1835년 7월 제네바에 자리를

그가 순례를
떠난 해

잡고 같은 해 12월에 딸 블랑딘을 보죠. 합법적인 부부 사이에서 나온 아이가 아니었던 블랑딘은 사실상 사생아 취급을 받았습니다.

스타 커플이 사랑의 도피처에서 아이까지 낳은 거군요. 팬들의 반응이 궁금해요.

그렇게 도망쳤는데도 리스트의 인기는 변함 없이 높았어요. 사람들이 계속 제네바까지 찾아왔답니다. 그 탓에 둘만의 시간을 뺏긴다고 생각한 마리가 불만에 차 훼방을 놓을 정도였지요.

윌리엄 터너, 제네바 호수와 몽블랑산, 1805년경
장 칼뱅이 수립한 제네바 공화국은 1798년 프랑스에 침공당해 1813년 독립할 때까지 프랑스 영토였다. 1815년부터 스위스 연방에 가입해 리스트가 머물던 시기 역시 스위스 땅이었으며 오늘날도 스위스에 속한다. 그림은 19세기의 제네바의 아름다운 풍경을 잘 보여준다.

헨리 레만, 리스트의 초상(부분), 1839년

음악으로 쓴 순례기

파리에서 제네바로 장소를 옮겼을 뿐 리스트는 음악 활동을 멈추지 않았습니다. 때마침 개교한 제네바 음악원에서 피아노 교수로 일하기도 하죠. 몇 년 뒤 발표하는 모음곡 《여행자의 앨범》 S.156에 수록될 작품들도 열심히 작곡했고요. 이 모음곡은 1855년 《순례의 해》 1권 '첫 번째 해, 스위스' S.160로 다시 출판돼요.

'여행자의 앨범', '순례의 해'… 제목만 보면 무슨 여행기 같네요.

비슷해요. 마치 여행기를 쓰듯 곡을 만든 거거든요. 《여행자의 앨범》에 수록된 곡의 제목에는 〈발렌슈타트 호수에서〉, 〈오베르만의 골짜기〉처럼 특정한 장소가 많이 나와요.

《순례의 해》도 마찬가지예요. 1권은 스위스, 2~3권은 이탈리아 여행을 테마 삼았죠. 1835년 제네바에서 쓰기 시작해 장장 40년에 걸쳐 써낸 시리즈입니다. 리스트의 인생이 담겨 있지요.

《순례의 해》1권에 수록된 곡의 구성

곡 번호	제목	특징
1	빌헬름 텔 성당	스위스의 민족 영웅 빌헬름 텔의 기상을 표현
2	발렌슈타트 호수에서	파도가 치는 모습과 노의 움직임을 묘사
3	파스토랄	민요를 변형해 마을 축제를 묘사
4	샘가에서	실러의 시구 "차가움을 속삭이며 젊은 자연의 여신이 놀이를 시작한다"를 인용
5	폭풍우	격렬한 기상 변화를 묘사
6	오베르만의 골짜기	진실한 인간성과 부르주아의 편안함 사이에서 고뇌하는 인간의 이야기로 스위스를 배경으로 한 동명의 소설에서 영감을 받음
7	목가	시골 정경의 아름다움을 표현
8	향수	민요적 요소를 차용
9	제네바의 종	제네바에서 태어난 딸 블랑딘에게 헌정

왼쪽 표를 통해《순례의 해》1권 '첫 번째 해, 스위스'의 구성을 볼 수 있습니다. 스위스의 평화로운 정경에서 영감을 받았다는 게 느껴지나요? 이 중 아마 〈오베르만의 골짜기〉가 가장 유명할 겁니다.

지금까지 들었던 리스트 곡과는 느낌이 달라요. 훨씬 잔잔한데요.

《순례의 해》에는 평소처럼 기교를 잔뜩 부린 곡도 있지만 리스트가 그간 치열한 연습을 통해 표현해낼 수 있게 된 모든 음악 양식이 다 들어 있어요. 몇 년 전에 나온 무라카미 하루키의 소설『색채가 없는 다자키 쓰쿠루와 그가 순례를 떠난 해』에는《순례의 해》1권의 여덟 번째 곡 〈향수〉가 여러 번 등장해요. 책의 제목도 리스트의 곡집에서 따온 거지요. 소설과 리스트의 곡을 연결해 여러 이야기를 할 수 있겠지만 그건 여러분 각자의 몫으로 남겨두겠습니다. 어쨌든 이 곡은 리스트의 작품 중 손꼽을 만한 걸작이에요.

그런데 순례란 제목이 좀 우스워요. 사랑 때문에 도피한 거면서….

사실 그런 제목이 붙은 데엔 이유가 있어요. 앞에서 리스트가 가톨릭에 심취했다는 이야긴 잠깐 했죠? 마리 다구와 스위스로 떠나기 전에 리스트는 한 신부와 편지를 교환하기 시작했는데, 이 사람이 리스트에게 큰 영향을 미쳤기 때문입니다. 바로 펠리시테 라므네죠.

영적인 멘토와 쌓은 우정

라므네는 프랑스의 사제이자 종교 철학자예요. 1830년에 『미래』라는 급진적인 종교 잡지를 창간해 교황 측과 심하게 불화했죠. 정치와 종교를 분리하고 보통선거를 실시할 것과 신앙과 교육, 출판의 자유를 보장하라는 주장을 펼쳤습니다. 1834년엔 민중의 해방을 다룬 책을 냈다가 사제로서는 불명예스럽게 아예 로마 교황청과 단절되지요.

독실한 가톨릭 신자였던 리스트가 그런 신부를 좋게 생각했나요?

신을 향한 믿음도 깊었지만 리스트는 기본적으로 진보와 혁신을 쫓던 사람이었어요. 진보적이고 혁신적인 성향이 라므네와 서로 잘 맞았을 겁니다.

리스트는 라므네에게 감화되어 서신을 주고받는 한편 직접 만나기도 하며 우정을 쌓았습니다. 《여행자의 앨범》에 실린 곡 중 〈리옹〉을 헌정하기도 했고요. 이즈음부터 영성 가득한 곡을 만들어요. 작법도 달라져서 이 시점에서 청년기를 지나 원숙기로 접어든다고 평가

아메데 드 노에, 펠리시테 라므네의 캐리커처, 1850년
당시 가톨릭 교단에서 라므네를 바라본 시선이 잘 드러나 있다.

하죠. 훗날 리스트가 완성한 걸작 《시적이며 종교적인 선율》 S.173 연작의 출발점이라고 할 수 있는 〈시적이며 종교적인 선율 1〉 S.154 🔊
⑤
역시 이때 쓴 작품입니다.

그럼 아까 순례라는 단어도 나름 신앙심에서 나온 거군요.

남이 보기엔 사랑의 도피였어도 어쨌든 그 여정에서 리스트가 큰 영적 감흥을 받았다는 건 확실해요.

리스트는 화려하고 가벼운 삶을 사는 것 같으면서도 가끔은 엄청 사색적이고 진지해 보여요.

책을 워낙 많이 읽었기 때문에 그런가 싶기도 합니다. 잘 알려져 있진 않지만 나중엔 직접 저작 활동까지 하거든요.
사랑의 도피든 신실한 순례든, 리스트가 스위스에 가 있는 동안 쇼팽은 무얼 하고 있었는지 살펴볼까요? 사랑의 열병이 곧 쇼팽에게도 찾아옵니다.

멘델스존 작곡가 남매

1834년, 스물네 살의 쇼팽은 파리를 잠시 떠나 유럽 여기저기를 돌아다녀요. 일단 5월엔 페르디난트 힐러와 독일 아헨 지방의 음악 축제에 참석했습니다. 이 축제는 아헨뿐 아니라 쾰른이나 뒤셀도르프를 비

롯한 라인강 인근의 여러 도시에서 동시에 열리는 큰 행사였어요. 규모가 규모이니만큼 축제를 총괄하는 총책임자도 따로 뒀죠. 그해에는 뒤셀도르프의 음악 감독이었던 펠릭스 멘델스존이 총책임을 맡고 있었습니다.

이름은 들어봤는데 솔직히 어떤 음악을 썼는지는 몰라요.

멘델스존의 작품 중에 우리나라 방방곡곡에서 들을 수 있는 곡이 하나 있어요. 바로 **〈결혼행진곡〉** 말이에요.

결혼식장에서 나오는 그 곡이요?

맞아요. 보통은 신랑과 신부가 퇴장할 때 연주되지요. 입장할 땐 바그너의 〈결혼행진곡〉을 주로 연주합니다.
멘델스존은 독일의 유서 깊은 유대인 엘리트 집안에서 태어났어요. 할아버지는 뛰어난 계몽주의 철학자 모제스 멘델스존이고 아버지 아브라함 멘델스존은 은행가였죠. 여유로운 집안이라 어려서부터 최고의 선생에게 음악 교육을 받으며 자랐습니다.

요즘 말로 금수저였군요?

그렇습니다. 하지만 아무리 금수저라 해도 재능이 없다면 절대 좋은 성과를 낼 수 없잖아요? 멘델스존은 종종 모차르트에 비교되기도 했

모리츠 오펜하임, 괴테를 위해 연주하는 1830년의 펠릭스 멘델스존, 1864년
괴테는 멘델스존의 연주를 듣고 "멘델스존에 비하면 모차르트는 어린아이에 불과할 것"이라는 말을 남기기도 했다.

던 천재였지요. 아까의 〈결혼행진곡〉은 셰익스피어의 연극 〈한여름 밤의 꿈〉 공연에 쓰기 위해 작곡한 건데, 당시 멘델스존은 겨우 열일곱 살이었어요. 또 이전 세대의 음악에 관심이 많아서, 잊혀가던 바흐를 발굴해 거장의 반열에 올려놓기도 했죠. 거기다가 작품도 놀라운 속도로 빠르게 많이 작곡했어요.

멘델스존에겐 파니 멘델스존이라는 사이좋은 누이가 한 명 있어서 평생 모든 생각과 감정을 나누고 살갑게 지냈죠. 그런데 그 누이가 젊은

나이에 세상을 떠나고 맙니다. 이로 인해 멘델스존은 큰 충격을 받아요. 그때부터 건강이 급속도로 안 좋아져서 결국 파니가 죽은 지 여섯 달 후 서른여덟 살의 나이에 뇌졸중으로 유명을 달리하죠.

너무 안타까워요. 천재가 젊은 나이에 그렇게 가다니….

그렇죠. 요절하지 않았다면 음악사에 남는 작품을 더 많이 쓸 수 있었을 테니까요. 사실 그건 두 남매 모두에게 할 수 있는 말입니다. 파니는 남동생과 마찬가지로 손꼽히는 재능이 있었거든요. 클라라 슈만과 함께 19세기 최고의 여성 클래식 음악가에 들 만큼 연주와 작곡 실력이 좋았습니다. 어린 멘델스존이 파니를 자신의 음악적 롤모델로 삼았을 정도로요. 그런데 파니는 평생 자신의 이름으로 작품을 발표하지는 못했죠.

아니, 왜요? 부끄러움이 많았나요? 설마 여자라서 그런 건가요?

두 남매의 아버지는 멘델스존만큼이나 파니도 열심히 교육시키긴 했습니다. 그러나 딸이 직업 음악가로 진출하는 건 막았어요. 상류층 여성이 음악을 취미가 아닌 직업으로 삼는 게 흉이 되던 시절이었으니까요. 그럼에도 파니는 넘쳐나는 영감을 억제하지 못했는지 가곡, 피아노곡, 오케스트라곡, 칸타타를 가리지 않고 무려 460곡이 넘는 곡을 썼어요.

사랑의 음표가
오선에 담기다

작품으로 돈을 벌 수 없었다고 하셨잖아요. 그럼 그냥 취미 생활이었던 거예요?

그럴 뻔했죠. 작품을 출판하는 건 직업 음악가나 하던 일이었으니 말이에요. 그래서 남동생이 대신 누나의 작품을 자기 이름으로 출판합니다. 그래서 얼마 전까지도 멘델스존이 파니의 작품을 가로챘다고 오해하는 사람들이 꽤 있었어요. 알고 보니 누나의 작품이 사장되지 않도록 본인이 발 벗고 나선 거였지요.

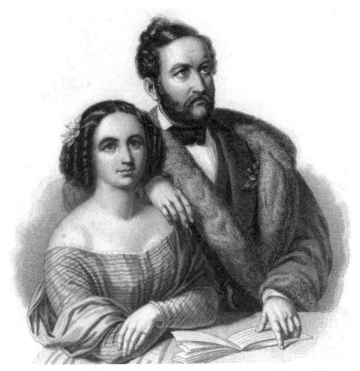

파니와 남편 빌헬름 헨젤의 초상, 1850년경
빌헬름 헨젤은 파니의 음악 활동에 대해
우호적이었다. 멘델스존 남매는 멀리 떨어져 지낼
때도 서신을 통해 음악적 영감을 나눴는데 빌헬름은
두 사람 사이에 자신이 절대 끼어들 수 없었다고
말하기도 했다.

작품을 남동생 이름으로밖에 낼 수 없었던 파니의 심정이 어땠을지…
여성의 사회 활동을 제약하는 건 동서양을 안 가리는 거 같아요.

37 1970년에 〈이스터 소나타 A장조〉가 발견되었을 때도 많은 이들이 멘
델스존의 작품이라고 추측했어요. 악보에 펠릭스 멘델스존이라고 적
혀 있기도 했고요. 하지만 2010년에 전문가들이 파니의 작품이란 걸
밝혀냈죠. 이런 이야기가 있어설까요? 이 작품은 2017년 3월 8일 여
성의 날에 BBC에서 처음으로 생중계되기도 했습니다.

이 사랑의 색채

아헨에서 음악 축제를 즐긴 후 쇼팽과 멘델스존은 천재끼리 통한 건
지 같이 뒤셀도르프와 쾰른까지 여행해요. 그러고는 1835년 드레스덴
에 잠시 들렀는데 거기서 아
버지의 제자였던 펠릭스 보
진스키와 그 가족을 만납
니다. 이때 쇼팽은 오랜만에
만난 친구 펠릭스보다 펠릭
스의 여동생인 마리아 보진
스카에게 마음을 빼앗기고
말아요.

한 명은 보진스키, 한 명은

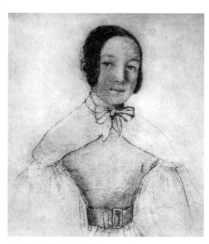

마리아 보진스카, 자화상, 1836년

보진스카… 왜 남매인데 성이 다른가요?

성별 체계 없음
통성/중성
남성/여성
남성/여성/중성

폴란드어는 명사마다 각각의 성별이 정해져 있고 형용사는 그 명사의 성별에 따라 변하기 때문이지요. 특이한 건 사람의 성씨도 이름을 꾸미는 형용사처럼 여긴다는 사실입니다. 즉 이름의 주인이 남성이냐 여성이냐에 따라 성씨가 변하는 거죠.

유럽 국가의 문법적 성별 구조
각각의 언어가 단어마다 지정하는 문법적 성은 통속적인 규칙을 따르지 않고 임의적이다. 예를 들어 '달'은 폴란드에서는 남성형, 프랑스에서는 여성형 명사다.

그래서 펠릭스는 보진스키, 마리아는 보진스카가 된 거군요?

맞아요. 폴란드뿐 아니라 러시아와 같은 슬라브어권에서는 흔히 그런 것 같아요. 러시아의 첫 대통령이었던 보리스 옐친의 부인 이름이 라이나 옐치나였던 게 생각납니다. 아무튼 청년이 되어 만난 쇼팽과 마리아 보진스카는 금세 사랑에 빠졌습니다.

쇼팽을 소심하다고만 생각했는데 금방 열정이 불붙기도 하네요.

제 추측입니다만 서로 말이 잘 통했을 거예요. 마리아도 예술가 기질이 다분했거든요. 학교에서 그림을 공부했는데 피아노도 잘 쳤다지요. 19세기 폴란드 문학을 대표하는 시인 율리우시 스워바츠키와도 친분이 있어서 스워바츠키가 마리아에게 시를 바친 적도 있고요. 오른쪽이 마리아가 그린 쇼팽의 초상입니다. 가만히 들여다보고 있으면 쇼팽의 다른 초상화와는 좀 다른 느낌을 줘요. 연인을 바라보는 쇼팽의 눈빛에서 사랑이 느껴지지 않나요? 그리고 그를 마주보는 화가의 마음도 전해오는 듯하죠.

〈발라드 1번 g단조〉, 감각의 집약

열띤 심정이 음악 활동에 영향을 준 걸까요? 쇼팽은 5년 가까이 구상만 하던 〈**발라드 1번 g단조**〉 Op.23를 이 해에 완성합니다. 마리아와 잠시 떨어져 파리로 돌아가는 길에 슈만에게 들러 곡을 들려줬더니 슈만은 이렇게 평가했대요. "당신의 천재성을 가장 잘 담은 작품입니다. 당신의 모든 작품 중 가장 훌륭해요". 그러자 쇼팽 역시 자신의 작품 중 제일 마음에 든다고 답했고요.

지금까지 들은 쇼팽의 곡과는 느낌이 좀 달라요. 빨라졌다가 느려지고, 우울했다가 갑자기 폭풍우처럼 변하고….

제대로 들은 겁니다. 쇼팽은 이 곡에서 완전히 새롭고 자유로운 형식을 사용했으니까요. 고전 전통과 폴란드의 향토적인 스타일 어떤 것도

마리아 보진스카, 쇼팽의 초상, 1836년

따르지 않았어요. 굳이 따지자면 자유로운 소나타 형식이라고 할 수는 있겠지요.

이 곡을 연주하는 데는 무엇보다 연주자의 감성이 중요합니다. 주선율은 g단조건 한데, 시작 부분에선 아예 조성을 파악할 수 없도록 흘러가요. 정해진 패턴대로 가지 않고 쇼팽만의 감각으로 적어나간 거죠. 이 곡이야말로 '피아노로 쓴 시'라는 표현에 딱 어울립니다. 아마추어와 프로를 가릴 것 없이 피아니스트의 꿈같은 곡이에요.

피아니스트라면 누구나 연주하고 싶은 욕심이 나겠어요.

몇 년 전 그런 동경이 잘 느껴지는 책을 읽었어요. 영국의 일간지 「가디언」에서 20년 동안 편집국장으로 일했던 앨런 러스브리저의 『다시, 피아노』라는 책입니다. 매일같이 세계적인 특종이 터져 바쁜 가운데 〈발라드 1번 g단조〉를 무대에서 꼭 한 번 연주하겠다고 마음먹은 러스브리저가 시간을 쪼개어 연습한 16개월간의 일기를 담았어요. '서툰 아마추어 피아니스트의 쇼팽 도전기'죠.

단 한 곡을 연주해보겠다고 1년 넘게 고생하다니….

사람마다 피아노를 치는 이유도, 이 작품에 도전하는 이유도 다를 겁니다. 러스브리저의 경우에는 단기 피아노 클래스에서 만난 친구 게리가 〈발라드 1번 g단조〉를 수준급으로 연주하는 모습을 본 게 계기가 되었다는군요. 누구나 가질 수 있는 평범한 동기에서 시작했지만, 아무나 할 수 없는 긴 노력 끝에 무대에 오른 감상은 남달랐을 거예요. 아래 글을 보면 아마추어일 뿐인 러스브리저가 피아노로 무엇을 하고 싶었는지 짐작할 수 있어요.

그런데 피아노 앞에 앉으니 묘하게도 마음이 착 가라앉는다. 어차피 완벽한 연주란 불가능하다. 나는 그저 음악을 통해 이야기를 하고 싶을 뿐이다. 1년 넘게 매달려온 개인의 탐험이 맺은 결실을 친구들과 나누고 싶을 뿐이

사랑의 음표가
오선에 담기다

피아노를 연주하는 앨런 러스브리저
러스브리저는 1995년부터 2014년까지 「가디언」의
편집국장으로 일했다. 현재는 옥스퍼드 대학 레이디
마거릿 홀 칼리지의 교장으로 재직 중이다.

> 다. 깊이 심호흡을 하고 엄지와 검지를 그러쥔 뒤 옥타브 C를 내리친다. 갑자기 관객의 존재는 내 머리에서 사라진다. 나의 인식 세계는 여든여덟 개의 건반으로 한정되는 좁고 익숙한 공간으로 줄어든다. 그 한 점 집중의 공간 안에 있는 무의식의 영역에서부터 음표들이 샘솟기 시작한다.

『다시, 피아노』(앨런 러스브리저 저, 이석호 역, 포노출판사)에서 발췌했습니다.

음… 알 듯 말 듯하지만 오랜 시간 목표를 향해 노력하는 모습이나 음악을 통해 이야기한다는 표현은 멋있네요.

조지 버나드 쇼는 아마추어 음악가의 중요성에 대해 이런 말을 남겼어요. "걸작은 극장이나 콘서트홀이 아니라 음악 애호가들의 피아노를 통해 그 생명을 이어갈 것이다". 우리의 서툰 손가락이 걸작을 살아 있게 하는 데 도움이 된다면 참 기쁠 것 같지 않나요?

이별, 나의 슬픔

쇼팽은 평생 건강 탓에 고통받습니다. 병약한 몸이 이번에는 사랑마저 방해했어요. 분명 1835년에 쇼팽과 마리아가 막 사귀었을 무렵에는 긍정적인 반응을 보였던 마리아의 부모는 쇼팽의 건강이 나빠지자 슬슬 둘 사이를 걱정하기 시작합니다.

갑자기 몸이 안 좋아지기라도 했나요?

전부터 좋지 않았던 기관지가 점점 더 말썽을 부렸죠. 죽었다는 소문까지 날 정도로 증세가 심각했어요. 1836년 9월에는 마리아에게 청혼하지만 마리아의 부모가 반대해 결국 이뤄지지 못해요. 쇼팽처럼 몸이 약한 남자에게 딸을 줄 수 없다고요. 쇼팽은 반발하지 않고 순순히 물러났어요. 그저 조용히 그간 마리아에게 받은 편지와 선물을 모아 꾸러미를 만들고 그 위에 '모야 비에다'라고 적었을 뿐이죠. 폴란드어로 '나의 슬픔'이라는 뜻이에요.

'나의 슬픔'이라… 너무 짠해요.

1835년에 작곡한 쇼팽의 〈왈츠 A♭장조〉 Op.69 No.1가 헤어지면서
39

'나의 슬픔'이라 적힌 꾸러미
쇼팽과 결별한 마리아 보진스카는 몇 년 후
스카르베크 백작의 아들과 결혼했으나 얼마 안 되어
이혼했다.

마리아에게 선물한 곡입니다. 그래서 후대 사람들이 '이별의 왈츠'라고 부르지요. 쇼팽은 세상을 떠나는 순간까지 이 곡을 출판하지 않고 간직했어요. 마리아 역시 이 악보를 소중하게 보관했답니다.

마리아와 헤어지지 않았거나 실연의 상처가 크지 않았다면 쇼팽의 삶은 어떻게 달라졌을까요? 이런 상상을 하게 되는 이유는 이때 공허한 마음을 달래주며 쇼팽의 삶으로 훅 들어온 여인이 있었기 때문이에요. 쇼팽과 세기의 연인으로 불린 상드가 드디어 등장한 겁니다.

조르주 상드와 얽히다

소설가 조르주 상드는 19세기 파리 문학계를 논할 때 절대 빠지지 않는 인물입니다. 상드 본인도, 상드의 작품도 워낙 인기가 많았어요. 그 시기에는 빅토르 위고보다 뛰어나다는 말까지 들을 정도였으니까요. 당연히 쇼팽보다 훨씬 유명한 인사였고요.

조르주 상드라는 이름은 필명인데 이름만 봐도 굉장히 도발적입니다. 조르주는 남

외젠 들라크루아, 조르주 상드의 초상, 1834년
조르주 상드는 평생 2천 명이 넘는 유명 인사들과 활발히 교류하며 방대한 서신을 남겼다.
상드와 친분이 있던 인물로는 귀스타브 플로베르, 외젠 들라크루아, 카를 마르크스 등이 있다.

사랑의 음표가
오선에 담기다

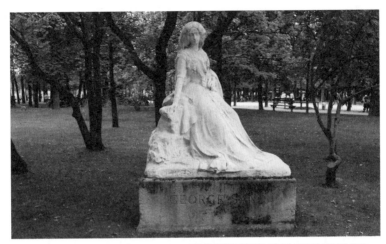

파리 뤽상부르 공원에 세워진 조르주 상드의 동상
조르주 상드가 교류했던 작가의 면면을 들여다보면
당대 상드의 사회문화적 영향력을 알 수 있다.
예를 들어 표도르 도스토옙스키는 상드의 작품을
번역했고, 엘리자베스 배럿 브라우닝은 상드에게
시를 헌정했다. 월트 휘트먼의 시구에서도 상드의
영향이 드러난다.

자들이 쓰는 이름인 데다 상드의 애인이었던 쥘 상도의 성에서 일부
를 딴 거였거든요.

왜 그런 필명을 지은 걸까요?

정확한 이유는 알 수 없지만, 사회의 고정 관념에 대한 일종의 저항이
었을 거예요. 상드가 세간의 시선이나 험담을 전혀 의식하지 않았던
건 확실합니다. 1800년대 초반 유럽에서는 여성이 남자 옷을 입으려
면 허가증을 받아야 했어요. 그런데 상드는 허가증 없이 남장을 했죠.
여자가 담배를 피우는 것 역시 금기시되었음에도 아랑곳하지 않고 거

리에서 남자 예술가들과 어울려 흡연을 했습니다. 소설에선 대담하고 선정적인 표현을 써서 늘 논란을 일으켰고, 현실 정치에서는 급진적인 사회주의자였어요.

쇼팽은 유약한 이미지인데… 상드는 스타일이 전혀 다르네요.

프랑스의 시인이자 비평가였던 앙드레 쉬아레스는 이 커플을 이렇게 비꼬았습니다. "풍채 좋고 사람 좋은 조르주 상드는 별 어려움 없이 이 한 쌍에서 남자 역할을 한다. 쇼팽이 징징 짜면 조르주 상드는 파이프 담배를 피우며 그의 눈물을 닦아준다".

모리스 상드, 프란츠 리스트와 조르주 상드, 1832년
조르주 상드는 리스트와 마리 다구 커플과 오랜
친분을 유지했다.

사랑의 음표가
오선에 담기다

상드의 아들 모리스가 그린 왼쪽 그림을 보세요. 1832년 리스트가 상드를 만나러 상드의 거처인 노앙에 왔을 때 그린 거예요. 상드는 치마를 입었지만 당대의 평범한 여성처럼 보이진 않죠? 리스트 자리에 쇼팽을 대신 앉혀도 비슷한 광경이었을 겁니다.

담배를 문 엄마와 비쩍 마른 피아니스트 아저씨… 아이 눈에도 이상해 보였나 봐요.

쇼팽을 만났을 당시 상드는 카시미르 뒤드방 남작과 이혼한 상태였어요. 뒤드방 남작과 결별하는 과정에서 상드가 주도적으로 이혼 소송을 벌인 것 역시 당대에는 파격적인 일이었다고 합니다. 상드는 남작과 결혼해 모리스와 솔랑주라는 남매를 뒀는데 사실 솔랑주는 뒤드방 남작의 아이가 아니라 상드가 어린 시절의 친구와 저지른 외도로 가진 아이였죠. 이혼 후 상드는 자유연애를 하며 살았어요. 쇼팽을 만나기 전까지 말이에요.

쇼팽은 어떻게 하다 상드를 만난 건가요?

1836년 살롱에서 리스트와 마리 다구가 처음 이 둘을 소개해줬어요. 이후 쇼팽의 집에서 열린 파티에 초대받지도 않은 상드를 데려가서 한 번 더 만나게 했고요. 그때는 쇼팽이 상드에게 호감을 가지지 않았죠. 그런데 1838년에 마리아와 헤어진 후 상드를 만났을 땐 달랐습니다. 상드가 다정하게 토닥이며 쇼팽의 상처받은 마음을 위로해줬거든요.

결국 파리 시민이 모두 아는 자유연애주의자였던 상드는 쇼팽과 연인 관계로 발전합니다. 그리고 쇼팽 인생에서 오랫동안 중요한 동반자이자 보호자의 역할을 맡게 되지요.

이제 리스트 커플과 쇼팽 커플이 함께 어울려 놀았겠어요.

금이 간 우정

두 사람을 만나게 해준 게 리스트와 마리 다구였으니 그랬을 것 같죠? 하지만 쇼팽과 상드가 연인이 되었을 즈음에 리스트와 쇼팽의 우정은 이미 금이 간 상태였습니다. 원인 제공은 리스트가 했죠.

어떤 일이 있었는데요?

리스트의 사생활이 화근이었어요. 1835년 초 마리 플레옐이라는 피아니스트와 잠시 비밀 연애를 하던 리스트가 밀회를 위해 허락 없이 쇼팽의 빈 아파트를 이용했답니다.

아니, 그건 정말 매너가 없네요?

아무리 몇 해 전까지 어깨동무하고 다니던 친구라지만 좀 심했죠. 한술 더 떠 1835년은 이미 리스트가 2년째 공식적으로 마리 다구와 연애하고 있던 때예요. 스위스로 떠나는 것도 이 해 여름이고요.

친한 사이였어도 원래 리스트의 성정을 그다지 좋아하지 않았고 보수적인 가치관의 쇼팽으로서는 정말 아연실색했을 거예요. 이런 일을 벌인 리스트를 용서하지 못했습니다.

심지어 바람을 피운 거라고요? 따져보면 마리 다구와도 불륜 관계지만….

요제프 크리후버, 마리 플레옐의 초상, 1839년
1830년대에 가장 주목받는 피아니스트 중 한 명이었던 마리 모크는 후에 피아노 제작자 카미유 플레옐과 결혼하면서 마리 플레옐로 불렸다.

네. 게다가 마리 플레옐도 결혼한 상태였어요. 그뿐이게요? 결혼 전 마리는 두 사람의 친구인 베를리오즈와 약혼한 적도 있었습니다. 잠시 베를리오즈가 파리를 비운 사이 파혼하고 피아노 제작자 카미유 플레옐과 결혼해 베를리오즈를 배신했던 거죠. 분노한 베를리오즈는 플레옐 부부를 살해한 다음 자기도 죽겠다며 소동을 벌였고요. 리스트는 그 마리 플레옐과 밀회를 한 겁니다. 그런 데다가 쇼팽은 카미유 플레옐의 피아노를 애용하기도 했어요.

정말 얽히고설켰네요. 어쨌든 큰 잘못은 리스트가 저지른 것 같아요.

그래서 리스트는 이 사건 이후 상드의 살롱에도 맘 놓고 드나들지 못

해요. 미안함 때문인지 계속 쇼팽을 아끼고 존경한다는 말을 하고 다녔죠. 이에 쇼팽은 콧방귀도 뀌지 않았지만요. 그래도 리스트의 이런 행동이 쇼팽 사후에도 수십 년 동안 이어진 걸 보면 진심이었던 것 같아요.

리스트는 그런 일을 저지르고 마리 다구와 스위스로 떠났던 거네요.

그렇죠. 어쨌든 스위스에서 보낸 '도피 기간'이 그리 길진 않았습니다. 리스트, 마리 다구, 어린 딸 블랑딘까지 세 가족이 함께 파리로 돌아온 게 1836년이니 약 1년간 떠나 있었던 거죠.
호랑이 없는 곳에선 여우가 왕 노릇 한다는 이야기가 있죠? 그 짧은 공백기 동안 리스트의 빈 자리를 지기스문트 탈베르크라는 피아니스트가 차지합니다.

세 개의 손을 가진 탈베르크

앞에서 기억해두라고 말씀하셨던 그 젊은 피아니스트죠?

기억하고 있었군요. 지기스문트 탈베르크는 스위스 출신의 피아니스트이자 작곡가예요. 원래는 외교관이 되려고 했는데 피아노를 워낙 잘 쳐서 음악으로 진로를 틀었지요.

그래도 기교는 리스트를 따라올 수 없었겠죠?

지금은 들을 수 없어 알 방도는 없지만 탈베르크도 당대 최고의 비르투오소 중 하나로 여겨졌던 건 확실합니다. 특히 탈베르크의 마스코트라고 할 만한 기술은 '세 개의 손' 효과죠.

안드레아스 슈타우프, 지기스문트 탈베르크의 초상, 1830년경
탈베르크는 1850년대부터는 아메리카 대륙에도 진출해 활발한 연주 활동을 벌였다.

이름만으로도 대충 무슨 기술인지는 알 것 같아요.

말 그대로 피아노를 두 손이 아니라 세 개의 손으로 치는 듯한 연주입니다. 다음 페이지의 악보를 보며 한번 들어볼까요? 탈베르크의 〈모세 환상곡〉에서 '세 개의 손' 효과가 드러나는 부분입니다.

왜 이렇게 손이 세 개인 효과를 내려는 거죠?

가수가 둘밖에 없는 상황에서 세 명이 노래하는 무대를 꾸미고 싶었던 거지요. 이 곡을 가만히 들어보면 왼손은 저음역, 오른손은 고음역에서 화음을 쭉 이어서 연주하고 있어요. 그런데 중간 성부에서 선명하게 멜로디가 들려요. 이건 무슨 손으로 칠까요? 두 손은 이미 펼친

탈베르크의 <모세 환상곡> 중 일부

화음을 바쁘게 오가고 있으니 양손의 가운데에 있는 두 엄지손가락
이 연주합니다.

안 그래도 잘 안 움직여지는 엄지손가락인데… 연습을 엄청 많이 해
야겠어요.

네. 듣기에도 그렇지만 연주도 절대 쉽지 않죠. 다른 손가락과 독립된
또 하나의 손처럼 엄지손가락으로 전혀 다른 선율과 음색을 내야 하
니 말입니다. 나중에 리스트도 이 효과를 많이 썼어요.

무대에서 결투를 펼치는 피아니스트들

리스트가 스위스에서 돌아오자 파리의 청중들은 기다렸다는 듯이 탈베르크와 싸움을 붙여요. 언론과 평론가까지 가세해 경쟁을 부추겼죠. 사람들은 리스트 파와 탈베르크 파로 완전히 양분되었고요. 리스트는 처음엔 별 신경 안 쓰는 것 같다가 곧 탈베르크의 연주를 신랄하게 비판해요. 두 음악가 사이의 경쟁이 시작된 겁니다. 결국 두 사람은 연주 시합을 받아들입니다.

어떤 식으로 우열을 가렸나요? 연주회에 온 청중 수를 세나요?

그런 평화로운 방법으로는 사람들이 만족할 리 없지요. 아예 링을 차려놓고 두 연주자가 싸우는 걸 지켜봤어요. 1837년 3월 다음 페이지의 그림 속 크리스티나 트리불지오 디 벨조이오소 공주가 결투 자리를 만들었습니다. 연주회 이름 자체가 '결투'(duel)였어요. 무대 위에서 각자의 곡을 교대로 연주했죠. 리스트는 〈니오베 환상곡〉 S.419, 탈베르크는 〈모세

피아니스트 레이먼드 르언솔의 앨범 재킷
20세기 미국 피아니스트 레이먼드 르언솔이 리스트와 탈베르크의 환상곡을 연주한 앨범이다. 1975년에 발매됐다. 둘 사이의 경쟁 구도를 묘사한 일러스트로 커버를 장식해 눈길을 끈다.

41

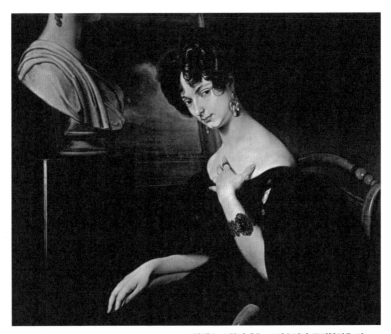

프란체스코 하이에츠, 크리스티나 트리불지오 디 벨조이오소 공주의 초상, 1832년
크리스티나는 파리에 망명한 이탈리아의 공주였다. 이탈리아 통일과 독립을 지원했으며, 많은 예술가의 모임을 주최하고 후원했다.

환상곡〉을 연주했다고 합니다.

승자는 누구였나요?

리스트의 전기를 쓴 작가들은 리스트가 완승했다고 주장해요. 정설은 두 사람의 무대가 다 너무나 훌륭해서 누구도 패배하지 않았다는 거지요. 다만 벨조이오소 공주는 이렇게 말했다네요. "탈베르크는 세상에서 제일가는 피아니스트지만, 리스트는 세상에 단 하나밖에 없는 피

아니스트다". 아마 리스트에게 근소한 차이로 승리를 선언해준 게 아닐까요?

리스트야 말할 것도 없고 탈베르크도 막 손이 세 개인 것처럼 연주했을 테니 칼을 들고 싸우는 것만큼이나 흥미진진한 결투였을 것 같아요.

여담이지만 벨조이오소 공주는 패러프레이즈를 아주 좋아해서 여러 음악가에게 패러프레이즈를 의뢰했던 걸로 알려져 있어요. 앞서 원래 있던 작품을 재해석하는 걸 패러프레이즈라 한다고 했었죠. 패러프레이즈가 유럽 전역에서 크게 유행하고 있었으니 그렇게 독특한 일은 아니었습니다.

리스트도 패러프레이즈를 여러 편 썼어요. 그 가운데 1855년 작곡했다고 추정되는 **〈리골레토 연주회용 패러프레이즈〉 S.434**의 기교는 압권이에요. 베르디의 오페라 〈리골레토〉를 피아노로 화려하게 재탄생시켰습니다.

리골레토로 분한 배우 티타 루포, 1917년
〈리골레토〉는 빅토르 위고의 희곡을 기초로 만들어진 3막짜리 오페라다. 광대인 주인공 리골레토는 딸 질다를 만토바 공작으로부터 지키기 위해 노력하지만 실패한다.

두 번째 순례, 그리고 아이들

탈베르크와의 대결을 마무리한 리스트는 마리 다구와 딸 블랑딘을 데리고 두 번째 순례를 떠납니다. 목적지는 이탈리아였죠. 이 경험을 바탕으로 《순례의 해》 2권 '두 번째 해, 이탈리아' S.161를 썼고요. 목가적이고 서정적인 분위기였던 1권에 비해 2권은 강렬한 태양이 내리쬐는 이탈리아의 분위기가 잘 느껴지는 곡집입니다.

사진이나 그림도 아닌데 음악으로 여행지의 분위기까지 담아냈다니 정말 대단한데요?

2권은 여러모로 굉장히 풍성합니다. 오늘날에는 〈페트라르카의 소네
트 104번〉이 제일 사랑받는 것 같아요. 르네상스 초기 시인 페트라르
카의 글에서 영감을 얻어 쓴 곡이지요.

2권의 마지막 곡인 〈단테를 읽고, 소나타 풍의 환상곡〉의 경우엔 작
품성도 뛰어나고, 드라마도 있어요. 리스트의 작품 중에서 연주하기
힘든 곡으로 꼽히는 난곡 중의 난곡입니다.

베를리오즈처럼 단테의 작품에서 영향을 받았나 봐요.

맞아요. 『신곡』을 독파하고 그 감상을 녹여낸 작품이죠. 코모 호수 기슭
에서 지내며 둘째 아이가 태어나기를 기다리던 시기에 작곡했습니다.

이탈리아의 코모 호수
리스트는 "행복한 연인에 대한 이야기를 써야 한다면 코모 호수의 둑을 배경으로 삼아라"라는 말을
남기기도 했다.

둘째 아이요?

1837년 12월 24일 마리 다구와의 사이에서 둘째 코지마가 태어났거든요. 자식이 둘이나 되니 이제 어엿한 가장이 된 겁니다. 처음엔 다들 금방 끝날 관계라고 생각했는데 아이를 둘이나 낳고도 관계가 의외로 길게 지속되었죠. 결과적으론 1839년에 태어나는 다니엘까지 총 삼남매를 둬요.

혼외 관계에서 아이를 셋이나 만들다니 좀 대담한 거 아닌가요?

법적으로 결혼하지는 않았지만 보통의 부부 관계나 다름없었지요. 게다가 리스트는 기본적으로 사람을 좋아했습니다. 특히 자기보다 어린

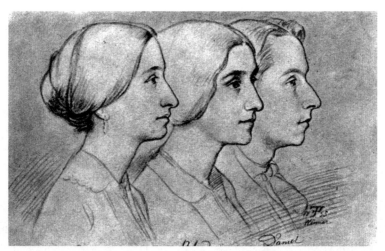

리스트의 세 자녀, 1855년
왼쪽부터 둘째 코지마, 첫째 블랑딘, 막내
다니엘이다.

사랑의 음표가
오선에 담기다

사람들에게 강한 애정을 보였어요. 아이들에 대해서도 마찬가지였죠. 죽을 때까지 세 남매에 대한 의무를 저버리지 않아요. 나중에 자식과 갈등이 생기고 나서도 어떻게든 챙기려 애씁니다. 물론 인간관계라는 건 언제나 그렇듯이 한 사람의 뜻대로 쉽게 흘러가지는 않았지만 말입니다.

사랑의 증발

리스트와 마리 다구는 뜨겁게 사랑을 했어도 그다지 성향이 잘 맞는 커플은 아니었어요. 마리는 리스트의 창작과 연주 활동에 관심이 거의 없었죠. 오히려 연인이 음악 때문에 자기에게서 멀어진다고 생각하고 스스로를 연민하기만 했어요.

그럼 둘이 음악으로 교감하는 일은 거의 없었던 건가요?

전무했다고 봐도 무방합니다. 마리는 창작에 있어서만큼은 리스트에게 어떤 영감도 줄 수 없었지요. 그런 데다가 계속 리스트의 가난했던 어린 시절을 들먹이면서 하층 계급 출신이라고 무시했어요.

아… 서로 쌓인 게 많았겠는데요.

가뜩이나 감정이 상해가던 와중에 1838년부터는 리스트가 자선 연주회에 다닐 일이 많아져요. 우선 그 해엔 고국 헝가리의 페스트 지역

이 크게 수해를 입어 이재민을 위해 자선 공연을 펼쳤습니다. 이듬해에는 또 독일에서 베토벤 기념사업 기금을 마련하기 위한 공연이 예정돼 있었고요.

그런데 마리는 리스트가 자기를 아이들과 남겨둔 채 돌아다니는 걸 정말 싫어했죠. 이게 결정적인 갈등의 씨앗이 돼요. 결국 리스트에게 연주하고 싶으면 혼자 실컷 하라며 아이 셋과 파리로 돌아가 버리거든요.

이런 얘길 들으면 역사 속 예술가들도 그냥 보통 사람처럼 사랑싸움 하는구나 싶어요.

오해하면 안 되는 게 리스트가 제멋대로였거나 자기 일만 생각하는 이기적인 사람이었던 건 절대 아니었어요. 리스트도 마리와의 불화로 스트레스를 많이 받았습니다. 의사에게 약을 처방받은 기록도 남아 있고, 연주회 도중 손을 사시나무처럼 떠는 등 불안 증세를 보인 적도 있다고 해요. 그래도 연주회는 매번 성공적이었죠. 특히 헝가리에서 사람들의 열렬한 환호를 받아요.

국제적으로 널리 알려진 스타 피아니스트가 고국의 이재민을 위해 자선 공연을 했으니 그럴 법도 한 것 같아요.

자선 공연을 한 1838년으로부터 한 해 뒤 다시 헝가리에 초청을 받아 갔더니 군악대와 함께 엄청난 군중이 나와 환영식을 열어줬답니다.

현재의 부다페스트 지역을 흐르는 다뉴브강
헝가리의 수도 부다페스트는 다뉴브강을 경계로 서쪽은 부다, 동쪽은 페스트라 부르다가 근대 이후
한 도시로 묶어 지금에 이른다. 부다 지역에는 유네스코 세계문화유산인 부다 성이 자리하고 있다면
대부분이 평원 지대인 페스트 지역에는 야경으로 유명한 헝가리 국회의사당 등이 있다.

1840년 헝가리 국립 극장에서 가진 독주회도 대박이 났을 뿐 아니라 '영광의 검'이라는 이름의 선물까지 받아 굉장히 감격했다는군요. 소감을 말해야 하는데 헝가리어를 못해서 하는 수 없이 프랑스어로 했다는 해프닝이 전해옵니다.

그래도 사람들은 다 이해해줬겠죠.

이때부터 리스트는 헝가리를 조국으로 여기기 시작해요. 앞에서 들었던 〈헝가리 랩소디〉가 기억나나요? 이런 일이 없었다면 만들어지지 않았을 곡인지도 모릅니다.

요제프 단하우저, 피아노를 치는 리스트, 1840년
피아노 제작자 콘라드 그라프의 의뢰를 받아 제작된
일종의 상상화다. 앉아 있는 사람은 좌측부터
알렉상드르 뒤마, 조르주 상드, 리스트,
마리 다구이며, 서 있는 사람 중 왼쪽 첫 인물은
엑토르 베를리오즈 혹은 빅토르 위고라고 추정된다.
그 옆은 니콜로 파가니니, 조아키노 로시니다.

사랑의 음표가
오선에 담기다

기교의 꼭대기를 향해

피아노의 파가니니가 되겠다며 초인적인 연습을 반복하던 리스트는 이 시기에 《12개의 대연습곡》을 작곡해요. 리스트의 연습곡집 중 어렵기로 악명이 높죠. 1839년에 출판된 이 연습곡집은 결국 1851년에 좀 쉽게 칠 수 있도록 《초절기교 연습곡》으로 개정되어 나옵니다. 지금 학생들은 대부분 《초절기교 연습곡》을 연주해요.

아, 아까 잠깐 나왔던 곡집이네요. 근데 얼마나 어려웠길래 다시 내기까지 했을까요?

유명한 표현이 있죠. "두 개의 손이 아니라 열 개의 손가락으로 연주해야 하는 연습곡이다". 슈만이 《12개의 대연습곡》을 제대로 연주할 수 있는 사람은 전 세계에 열 명밖에 없을 거라고 말했을 정도입니다.

두 손이나 열 손가락이나 똑같은 것 아닌가요…?

앞에서 각 손가락을 독립적으로 움직이기가 쉽지 않다고 했죠? 보통 피아노를 연주할 땐 두 손이 역할을 나눠 가져요. 한 손으로는 선율을, 다른 한 손으로는 반주를 치죠. 하지만 리스트의 연습곡을 연주하려면 더 나아가 하나하나의 손가락이 각자의 역할을 다해야 합니다.
물론 리스트 본인이야 손가락부터 타고났으니까 어렵지 않았겠지요. 리스트의 손은 가늘고 길었던 데다 손가락 사이에는 유난히 살이 없

리스트의 연습곡에선 각자 할 일이 많아!

어 굉장히 잘 벌어졌다고 해요. 그런데 모두가 그런 손을 가진 건 아니
잖아요?

오른쪽 악보는《12개의 대연습곡》가운데서도 어려운 축에 속하는
5번 연습곡입니다. 이 곡을 학생들이 '빨래판'이라고 부르는 걸 들은
적이 있어요. 피아노 전공생이 제일 미워하는 작곡가를 투표하면 분명
리스트가 1위를 하리라 봅니다. 그래서인지 종종 리스트의 곡에 짓궂
은 제목을 붙여 부르기도 하더라고요.

악보가 진짜 올록볼록한 빨래판처럼 생기긴 했네요.

악보의 모양 때문이라기보다 이 곡을 연주하며 격렬하게 움직이는 손
이 꼭 빨래판에서 빨래를 비비는 모습 같아서일 거예요.

사랑의 음표가
오선에 담기다

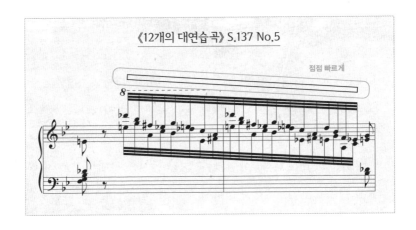

《12개의 대연습곡》 S.137 No.5

점점 빠르게

이 악보를 자세히 보면 신기한 부분이 하나 있어요. 가장 위에 있는 옆으로 기다란 네모를 어디서 본 적 있나요? 이건 다른 작곡가는 안 쓰는 악상 기호입니다. 리스트가 고안한 거죠.

왜 새로운 기호를 만들었는데요?

이 기호는 '점점 빠르게'라는 뜻입니다. 같은 뜻의 '아첼레란도'라는 기호가 이미 있긴 하지만 그걸로 만족이 안 되니 기존의 아첼레란도보다 정도를 더하라는 거지요.

'점점 세게'나 '점점 여리게'도 오른쪽처럼 새롭게 만들어 표기했어요.

점점 세게

점점 여리게

그렇다고 굳이 기호를 새로 만들다니….

리스트는 하루 10~12시간 연습했다고 해요. 웬만한 연습곡으론 성이 안 찼을 겁니다. 그렇다고 '연주만 잘하는 기계'인 건 아니었어요. 본인 역시 예술적 주관성을 중요하게 생각하는 연주자였거든요. 예를 들어 존경하는 베토벤의 작품이라도 정해진 박자대로가 아니라 자신만의 스타일로 독특하게 연주했어요. 리스트의 제자인 한스 폰 뷜로는 스승의 베토벤 연주에 대해 "예상할 수 없는 동시에 절대 게으르지 않았다"고 평했죠. 리스트가 현대까지 이어지는 피아니스트의 전형을 만든 인물이라는 건 이런 이유를 포함하고 있습니다. 리스트 덕에 전체 피아니스트의 위상이 달라졌다고 할 수 있지요.

그러면 쇼팽보다 리스트가 더 뛰어난 음악가인가요?

정말 어려운 질문이네요. 지향하는 스타일이 아주 많이 다른 두 음악가를 하나의 기준으로 평가하는 것 자체가 무리일지도 모르니 그 질문의 답은 일단 미루어두겠습니다.
그럼 한창 조르주 상드와 연애 중인 쇼팽에게로 돌아가 볼까요? 제삼자로선 아무리 봐도 신기하고 독특한 사랑이 막 피어나고 있었습니다.

두 젊은 음악가는 사랑하는 사람을 만나며 그 감상을 곡으로 표현했다. 리스트가 마리 다구와 만나 제네바로 도피해 타국에서 느낀 정감을 곡으로 옮겼다면 쇼팽은 마리아 보진스카와의 사랑과 이별에 대한 감정을 음악에 담았다.

리스트의 사랑	**마리 다구** 불륜 관계에서 아이가 생기자 제네바로 도피. 제네바에서 느꼈던 감흥을 여행기를 쓰듯 음악으로 승화. 신앙심이 컸던 리스트는 이 모음곡집의 이름을 '순례의 해'라 함. **참고** 《여행자의 앨범》 S.156, 《순례의 해》 1권 '첫 번째 해, 스위스' S.160
쇼팽의 사랑	**마리아 보진스카** 멘델스존과 함께 여행하던 중 우연히 다시 만나 사랑에 빠짐. 쇼팽은 이때 느낀 사랑의 열정과 좌절을 곡으로 표현. **참고** 〈발라드 1번 g단조〉 Op.23, 〈왈츠 A♭장조〉 Op.69 No.1(이별의 왈츠) **조르주 상드** 파리의 예술가와 폭넓게 교류한 인물. 보진스카와 헤어져 상심한 쇼팽을 위로해줌. 대담한 성품을 가져 자유연애주의자로 살았으나 쇼팽과 연인 관계로 발전해 오랫동안 쇼팽의 보호자가 됨.
금이 간 우정	리스트가 밀회를 위해 쇼팽의 아파트를 사용한 것에 쇼팽은 크게 분노.
리스트의 라이벌	리스트가 제네바로 도피하자 파리에서는 지기스문트 탈베르크가 최고의 피아니스트로 등극. 리스트가 탈베르크와 피아노 연주 '결투'를 벌임. 막상막하의 대결이었다고 평가됨.
이후의 리스트는	이탈리아로 떠난 여행에서 영감을 받아 《순례의 해》 두 번째 권을 작곡. **참고** 《순례의 해》 2권 '두 번째 해, 이탈리아' S.161 마리 다구와 세 아이를 낳았으나 관계가 틀어지기 시작함. 헝가리에서 펼친 자선 연주회에서 큰 감흥을 받아 헝가리를 조국으로 여기기 시작. 기교를 위해 초인적인 연습을 반복했고 이를 위한 연습곡을 작곡. **참고** 《12개의 대연습곡》, 《초절기교 연습곡》

고요함 속에 사랑은 꽃피네

우연히 얻었던 병은 아름다운 곡을 탄생시킨다.
햇빛 찬란한 마요르카를 떠나 비가 내리는 발데모사의 차분한 공기 속에서,
조르주 상드와 쇼팽, 두 사람은 서로의 사랑을 단단히 한다.
사랑하는 사람의 보살핌은 쇼팽의 음악을 새로운 경지로 이끈다.

아무도 침범치 않는 곳
깊은 바다 곁, 그 함성의 음악에 사귐이 있다.

- 조지 고든 바이런

02

에덴의 정원에서
써 내려간 음악

#발데모사 #프렐류드 #바흐의 영향

1838년 11월, 막 연애를 시작한 쇼팽과 상드는 모리스와 솔랑주까지 데리고 긴 여행을 떠납니다. 당시 쇼팽은 물론 모리스 역시 몸이 좋지 않았기 때문에 지중해 한가운데 있는 따뜻한 스페인의 마요르카섬으로 목적지를 정했어요.

마요르카섬의 해변
스페인에서 가장 큰 섬으로 오늘날에는 한 해에
1천만 명에 달하는 관광객이 찾는 주요 휴양지이며
마요르카에 위치한 국제공항은 스페인에서 매우
붐비는 공항 중 하나다.

쇼팽이 마요르카까지 가기 위해 지나간 경유지

하지만 지금처럼 비행기를 타고 갈 수 있는 시대가 아니라 여정은 길고 험난했지요. 위 지도를 보면 거리가 잘 느껴질 거예요. 일단 파리에서 승합마차로 나흘 밤을 이동해 피레네산맥 직전에 위치한 해변 도시 페르피냥에 도착했습니다. 하필 스페인 본토에서 한창 내전이 벌어질 때라 경유지인 바르셀로나까지는 육로로 못 가고 배를 타야 했어요. 거기서 구식 증기선으로 갈아탄 다음 마요르카까지 또 며칠을 이동했죠.

아니… 가다가 지쳐 나가떨어질 것 같은데요.

여기까지의 여정만으로도 약체였던 쇼팽의 체력이 다 소진되었을 게 충분히 상상되죠? 그렇게 꾸역꾸역 마요르카섬의 중심 도시 팔마에 도착해 비로소 쉬려 하는데 진짜 문제가 터집니다.

무슨 문제요?

마요르카가 속한 스페인은 가톨릭의 교리를 엄격하게 따르는 지역이었거든요. 그곳 사람들에게 독신 음악가 쇼팽과 뒤드방 부인이었던 상드, 그리고 어린 남매 둘의 조합이 어떻게 보였겠어요? 법적인 혼인 관계가 아니었던 쇼팽과 상드는 스페인 기준으론 자기 집에 재울 수 없이 문란한 관계였던 겁니다.

파리랑은 분위기가 완전 달랐군요.

쇼팽 일행은 팔마에 도착한 후 머무를 숙소를 구하지 못한 채 여기저기를 전전해요. 그러다 일주일 만에 다음 페이지의 그림 속 '바람의 집'이란 곳에 간신히 묵게 됩니다. 그런데 쇼팽의 기관지가 말썽을 부리기 시작하죠. 심한 기침이 끝없이 이어지고 낫질 않았습니다.

그래도 지중해 섬이니 날씨는 따뜻했을 텐데….

날씨가 온화하기로 유명한 마요르카였지만 이때는 몹시 추워지더니 강풍마저 불었답니다. 상드가 부른 의사들은 모두 쇼팽에게 폐결핵

모리스 상드, 바람의 집, 1842년경
조르주 상드의 아들인 모리스는 상드와 쇼팽이 얽힌
일화들을 여러 점 그림으로 남겼다.
1838년 마요르카로 여행을 떠났을 때 모리스는
열다섯, 솔랑주는 열 살이었다.

진단을 내려요. 곧 죽을 거라고까지 했지요. 앞에서도 언급했지만 당시 폐결핵은 전염성이 강하고 치사율도 높아서 정말 큰 병이었습니다. 쇼팽의 병이 알려지자 집주인은 네 여행자를 매몰차게 내쫓아요.

옮을까 봐 무서워서 그랬겠지만 참 무정하네요.

결국 팔마에서는 더 이상 묵을 데를 찾을 수 없었기에 넷은 팔마 근교의 작은 마을인 발데모사로 이동해요. 거기서 가까스로 카르투하라는 아주 외진 가톨릭 수도원에 찾아 들어갔어요.
지금도 그때 묵었던 방이 남아 있어요. 다다음 페이지의 사진처럼 기

념관으로 보존되어 있죠. 그런데 이 모습은 쇼팽의 발자취를 좇는 관광객을 위해 보수를 거친 거예요. 당시엔 훨씬 춥고 좁았다고 합니다. 오죽하면 쇼팽이 이곳을 두고 '관'이라고 표현했을까요.

사진을 보니 그래도 피아노가 있긴 했나 봐요.

쇼팽이 긴 휴양 기간을 피아노 없이 보낼 수는 없었으니까요. 카르투하 수도원에 자리를 잡은 후 따로 파리에서 피아노를 전달받았어요. 사진의 피아노가 그때 실제로 쓴 피아노는 아니지만요.

아픈 와중에도 그 몸을 이끌고 피아노 앞에 앉는 쇼팽을 상상해보세요. 분명 따스하게 빛나는 태양 아래서의 휴양을 기대하며 지중해까지 왔는데 할 수 있는 건 피아노 연주밖에 없었던 쇼팽을요. 그래도 그 덕에 우리가 지금부터 들을 쇼팽의 전주곡들이 탄생했죠.

빗방울이 떨어지는 수도원의 전주곡

전주곡이 뭔가요? 노래방에서 나오는 그 전주는 아는데….

같은 겁니다. 많은 분들이 노래방에 가서 간주 점프 기능을 이용해 중간 도입부 연주를 건너뛰곤 할 텐데요, 그렇게 본 노래가 시작되기 전에 도입부로 쓰이는 아주 짧은 악곡이 전주예요. '프렐류드'라고도 부르죠. 원래는 거창한 연주를 본격적으로 하기에 앞서서 분위기를 조성하며 악기도 조율할 겸 큰 무게를 두지 않고 즉흥적으로 연주하는

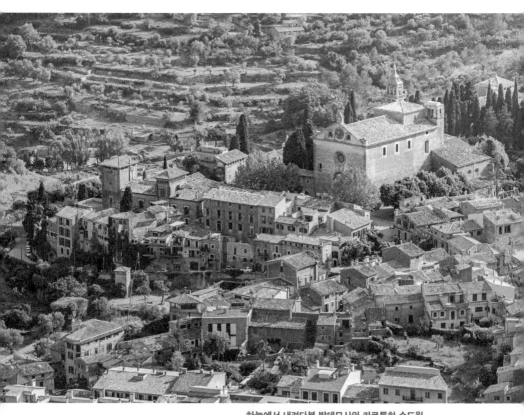

하늘에서 내려다본 발데모사와 카르투하 수도원
마요르카섬의 중심 도시 팔마에서 자동차로 30분
거리에 있는 도시로, 1930년부터 쇼팽을 기리는
의미에서 매년 쇼팽 페스티벌을 개최하고 있다.
오른쪽 위에 자리한 푸른 첨탑의 건물이 카르투하
수도원이다.

사랑의 음표가
오선에 담기다

(위)카르투하 수도원과 쇼팽의 동상
쇼팽과 상드가 숙소로 사용했던 수도원. 지금은 낡은
수도원을 보수한 뒤 쇼팽 기념관으로 꾸며 관광객을
맞이하고 있다.
(아래)수도원 내부의 쇼팽 기념관

에덴의 정원에서
써 내려간 음악

부분이었어요. 그러다 점점 독립된 하나의 장르로 발전하죠. 뒤에 이어질 곡을 염두에 두지 않으면서도 전주의 역할을 할 때처럼 짧은 길이 안에서 즉흥적인 악상을 자유롭게 펼치는 장르로요.

쇼팽은 발데모사의 수도원에서 전주곡을 24곡이나 작곡했습니다. 형식이 정해져 있지 않은 짧은 곡들로 정말 아름다워요. 아무래도 짧다 보니 하나의 모티프로 균일하고 통일성 있게 진행되어 듣기 쉽고요.

또 소품이네요. 에튀드도 그렇고 쇼팽은 작은 작품을 주로 썼군요?

거대한 규모의 음악을 손대지 않았다는 게 종종 쇼팽의 한계로 지적되긴 해요. 그런데 전주곡을 쓸 땐 오히려 장점이 됩니다. 짧다는 게 프렐류드, 즉 전주곡이란 장르의 가장 중요한 특징이거든요.

마요르카섬으로 떠나는 쇼팽의 짐 속에 바흐의《평균율 클라비어곡집》악보가 들어 있었다는 것도 잘 알려진 사실이죠. 24곡의 전주곡을 담은《프렐류드》Op.28는 의심할 여지 없이《평균율 클라비어곡집》을 모델로 삼은 작품입니다. 실제로 쇼팽은 이 전주곡에 대해 "바흐의《평균율 클라비어곡집》에 실린 48곡에 비하면 낙서에 불과하다"고 표현했어요. 그 시대 대다수 피아니스트들이 베토벤을 따라 하려고 애쓸 때 쇼팽은 바흐를 모범으로 삼았다는 게 특이하긴 합니다. 그랬던 데에는 아마도 어린 시절 지브니 선생님의 전통을 중시한 교육이 크게 작용했을 거고요.

두 작품이 많이 비슷한가요?

《평균율 클라비어곡집》은 쉽게 말해 모든 조성으로 작곡한 곡들의 모음이에요. 'C장조, c단조, C#장조, c#단조…' 하는 식으로요. 12개의 장조와 12개의 단조로 작곡된 24개의 곡이 1, 2권에 각각 실려 있어요. 마찬가지로 쇼팽의 《프렐류드》에도 12개 장조, 12개 단조로 만든 곡이 들어 있지요. 둘 다 모든 조성의 곡을 만드는 실험을 했다는 점은 같습니다. 그런데 바흐가 조성을 반음씩 올라가는 식으로 배치한 것과 달리 쇼팽은 복잡한 순서대로 나열했죠. 다음 페이지의 표를 보면 바흐와 쇼팽이 어떤 순서로 곡집을 구성했는지 알 수 있어요.

바흐는 알겠는데 쇼팽의 순서는 이해가 안 가요.

악보의 맨 앞에 붙는 플랫과 샵을 조표라고 해요. 그 조표가 하나도

없는 C장조, 샵이 하나 붙은 G장조, 두 개 붙은 D장조 하는 순입니다. 장조 다음에 이어지는 단조는 그 장조와 같은 조표를 사용하는 단조고요. C장조와 a단조, G장조와 e단조, D장조와 b단조처럼요. 피아노를 생각하면 더 쉬워요. 플랫이든 샵이든 붙으면 검은 건반을 눌러야 하잖아요? 그러니《프렐류드》를 첫 곡부터 치다 보면 앞에 점점 조표

바흐와 쇼팽의 곡 구성 비교

	곡 번호	조성		곡 번호	조성
	1	C장조		1	C장조
	2	c단조		2	a단조
	3	C#장조		3	G장조
	4	c#단조		4	e단조
	5	D장조		5	D장조
	6	d단조		6	b단조
	7	E♭장조		7	A장조
	8	e♭단소		8	f#단조
	9	E장조		9	E장조
바흐	10	e단조		10	c#단조
《평균율	11	F장조		11	B장조
클라비어	12	f단조	쇼팽	12	g#단조
곡집》	13	F#장조	《프렐류드》	13	F#장조
각 권	14	f#단조		14	e♭단조
(총 2권)	15	G장조		15	D♭장조
	16	g단조		16	b♭단조
	17	A♭장조		17	A♭장조
	18	a♭단조		18	f단조
	19	A장조		19	E♭장조
	20	a단조		20	c단조
	21	B♭장조		21	B♭장조
	22	b♭단조		22	g단조
	23	B장조		23	F장조
	24	b단조		24	d단조

가 많이 붙게 되니까 그만큼 검은 건반을 많이 누르게 되겠죠?

한마디로 말해 조금씩 어려워지는 거군요.

그렇죠. 요즘 피아니스트들은 이 24곡이나 되는 프렐류드 전곡을 처음부터 끝까지 이어서 연주하기도 해요. 완주까지 대략 49분쯤 걸리는데 점점 복잡한 조성으로 빨려 들어가는 재미를 느낄 수 있죠. 《프렐류드》중 가장 유명한 곡은 아마 〈**프렐류드 D♭장조**〉 **Op.28** **No.15**일 겁니다. '빗방울'이라는 별명으로도 불려요. 아래 악보를 보고 음악을 들으면 왜 그런 별명이 붙었는지 짐작할 수 있어요.

〈프렐류드 D♭장조〉의 일부

계속 똑같은 음이 많이 나오네요? 박자도 꽤 일정한 것 같고요.

같은 음을 계속 '똑똑똑똑' 두드리는 선율이 마치 빗방울 소리처럼 들리지 않나요? 그러니 별명도 '빗방울'인 거죠. 쇼팽이 이 곡을 발데모사의 수도원에서 빗소리를 들으며 작곡했다고들 하는데 사실인지는 알 수 없습니다.

노앙, 에덴의 정원에서

수도원에 머무는 두 달 동안 쇼팽의 건강은 차도가 없었습니다. 일행은 결국 마요르카를 떠나기로 하죠. 돌아가는 길도 만만치 않았어요. 폐결핵 환자라고 아무도 마차를 빌려주지 않아서 짐차에 실려 이동했고, 바다를 건널 때는 돼지를 운반하는 화물선 한쪽에 자리를 잡아야 했지요. 그렇게 간신히 마르세유 항에 상륙합니다.

마요르카로 올 땐 그래도 몸이 안 좋은 정도였는데 이번에는 진짜 아팠던 거잖아요….

그래서 도착 당시 쇼팽은 정말이지 언제 죽어도 이상하지 않은 상태였대요. 다행히 마르세유에서 치료를 받자 증세는 호전되죠. 쇼팽이 내내 얼마나 힘들어했는지 잘 드러나는 그림 하나를 볼까요? 모리스가 어렸을 적에 그린 그림인데 만화처럼 대사도 적혀 있습니다.

사랑의 음표가
오선에 담기다

모리스 상드가 그린 쇼팽의 캐리커처

조르주 상드: 얼른, 쇼팽! 6시 30분이야!

모리스: 얼른 와요! 우린 다 테이블에 앉았다고요.

솔랑주: 아, 정말! 맨날 기다려야 해!

쇼팽: 난 안 돼, 안 돼, 안 돼.

계단도 빨리 올라가지 못하고 쩔쩔매는 사람이 쇼팽인 거죠?

네, 상상해보면 어쩐지 좀 짠하기도 합니다. 어쨌든 상태가 많이 나아
지자 쇼팽은 1839년 6월에 상드의 영지인 노앙으로 옮겨 가요. 상드
가 에덴의 정원이라 묘사하던 곳이죠. 쇼팽 역시 이곳의 자연을 마음
에 들어 했다는 기록이 남아 있어요.

사진만 봐도 평화로워 보여요.

여기서 상드와 쇼팽은 각자의 창작 작업에 몰두합니다. 물론 둘의 라이프 스타일은 정반대였어요. 상드는 밤에 집필하고 낮에 잤는데, 쇼팽은 반대로 낮에 작곡하고 밤에 잤다고 해요. 이 시기부터 상드는 점점 연인이라기보다는 보호자 같은 존재가 됩니다. 쇼팽은 생활에 필요한 모든 것을 상드에게 의존했지요.

상드가 쇼팽에게는 의외로 다정했네요?

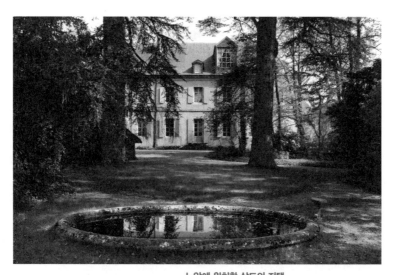

노앙에 위치한 상드의 저택
노앙에 머물며 걸작을 작곡해낸 쇼팽처럼 상드도
『마의 늪』과 같은 자신의 주요 작품을 이곳에서
완성했다. 상드의 저택은 상드 사후 모리스에게
상속되었다가 오늘날은 프랑스 국립중앙박물관에서
관리하고 있다.

사랑의 음표가
오선에 담기다

맞습니다. 상드가 이렇게 아이를 다루듯 보살핀 연인은 쇼팽뿐이었죠. 노앙에서 몸과 마음이 안정되니 쇼팽의 열 손가락을 타고 최고의 선율이 흘러나오기 시작해요. 겨우 넉 달 동안 여러 곡을 작곡했죠. 낭만주의 시대를 대표하는 걸작 〈피아노 소나타 2번 b♭단조〉 Op.35도 이 시기에 거의 완성했습니다. 특히 '장송 행진곡'이라 불리는 3악장이 잘 알려져 있어요.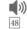

들어보니 악장마다 분위기가 다 달라요. 1악장과 2악장은 격정적이에요. 3악장은 부제 때문인지 장중하고 우울한 느낌이고… 4악장은 정확히 표현하기는 힘들지만 어지러워요.

훌륭한 평입니다. 이 곡의 구조는 좀 특이해요. 원래 소나타는 정해놓은 주제 선율을 차츰 발전시키는 굉장히 유기적인 구조예요. 그런데 이 곡에선 그게 아니라 각 악장마다 즉흥적인 악상을 풀어냅니다. 매우 이질적인 선율들을 붙여놓거나, 중간에 다른 작곡가는 잘 안 쓰는 방식으로 조바꿈을 했죠.

그뿐만 아니라 음의 진행도 독특해요. 보통 올라가든 내려가든 '도레미…'처럼 조금씩 음이 진행돼야 안정적이거든요. '도솔도' 하는 식으로 갑자기 음이 높아졌다 낮아졌다 하면 다이내믹해지고요. 이런 널 뛰는 진행을 음악 용어로 '도약'이라고 합니다. 쇼팽은 이 곡에서 도약을 많이 사용했습니다. 채 2분이 안 되는 아주 짧고 혼란스러운 **4악장** 같은 경우엔 쇼팽의 의도가 무엇이었는지 의견이 지금도 분분합니다.

듣는 사람 맘대로 해석하겠네요. 쇼팽이 피아노의 시인이라 불린다고 하셨던 게 생각나요. 시도 사람마다 해석이 많이 달라지잖아요.

슈만은 "이 작품을 소나타라고 부르려 했다는 건 농담까진 아닐지 몰라도 일시적인 충동이었을 것이다. 난폭한 네 아이를 도저히 한데 묶을 수 없어서 소나타란 동아줄로 대충 엮어놓은 모양새기 때문이다"라고 했어요. 물론 슈만의 말 자체는 이 곡이 소나타 형식 고유의 유기적인 구성이 부족하다고 비판한 것이지만 반대로 생각해볼 수도 있지 않을까요? 슈만이 지적한 바로 그 점이 없었더라면 이 곡에서 쇼팽만의 독창성이 드러나지 않았을 겁니다. 슈만 역시 이후에는 이 소나타가 낭만주의 시대의 새로운 답이란 걸 인정했다고 해요.

파리로 돌아가다

노앙의 안정된 환경 속에서 건강을 되찾고 걸작도 써낸 쇼팽이었습니다만 교외의 조용한 생활에 곧 싫증을 느낍니다. 노앙에 도착한 지 겨우 넉 달 만에 넷은 함께 파리로 돌아오죠.

몸이 약한 쇼팽에겐 전원생활이 어울리는 것 같은데….

모르긴 몰라도 사람들의 인정에 목말랐던 게 아닐까 싶어요. 대도시 파리에서는 많은 사람들과 교류할 수 있는데 시골인 노앙에서는 그럴 수 없었으니까요. 쇼팽은 안 그런 척 했어도 남의 시선을 엄청 의식했

사랑의 음표가
오선에 담기다

외젠 들라크루아, 쇼팽과 상드, 1837년
현재는 두 사람의 초상화가 분할되어 쇼팽은 프랑스 파리 루브르박물관에, 상드는 덴마크 코펜하겐 오르드룹고르박물관에 각각 소장되어 있다.

지요. 타인의 찬사와 인정 없이는 살 수 없는 사람이었습니다. 파리로 다시 돌아와 묵을 집을 구할 때도 그런 성격을 엿볼 수 있어요. 오롯이 쇼팽의 결정으로 쇼팽과 상드는 굳이 서로 다른 아파트를 잡았죠.

대체 왜 그런 건가요? 상드 없이는 생활도 힘들 정도로 건강이 안 좋았다면서요.

쇼팽은 평생 결벽한 사람이고자 했거든요. 결혼하지 않은 채 동거한다는 시선을 받는 게 싫었을 겁니다. 상드와 평범한 연인이라기보단 예술적 동지라는 환상도 있었을 테고요. 그런데 아파트는 따로 잡아놓고 사실은 같이 살다시피 했어요. 오른쪽 지도에서 보다시피 두 집은 아주 가깝습니다.

쇼팽의 거처와 상드의 아파트를 오가는 현재의 경로

이 거리면 같은 동네 주민인데요?

잠도 거의 상드의 집에서 잤다고 합니다. 지금은 상드가 거처하던 피갈가 20번지에 "쇼팽과 상드가 1839년부터 1842년까지 함께 살던 건물이 여기 있었다"라고 쓰인 표지판이 있는데 저는 실수처럼 읽히지 않더라고요.

그럴 거면 그냥 한곳에 살지….

둘 다 자기 세계가 확고한 사람이었으니 각자의 집이 있는 게 편했을지도 모릅니다.

사랑의 음표가
오선에 담기다

쇼팽의 계승자

두 사람은 파리에서 바쁜 일상을 보내요. 상드는 연극 각본을 써서 무대에 올리기도 하고 살롱도 활발히 열었죠. 쇼팽의 경우 파리에 복귀했다는 소문이 퍼지자마자 학생들이 몰려들어 레슨을 소화해내느라 정신없었고요. 밀러라는 제자가 이런 기록을 남기기도 했어요. "선생님은 몸이 약하고 얼굴이 창백하며 기침을 많이 했다. 종종 아편 방울에 설탕을 타서 마시거나 고무나무 수액을 마시기도 하고 향수로 이마를 문질렀는데 그러면서도 끈기 있게 열심히 가르쳤다".

너무 무리한 것 같은데요? 그래도 쇼팽이 제자를 키워서 그 음악이 전해진다고 생각하면 중요한 일이긴 하지만요.

안타깝게도 쇼팽은 자기를 계승할 제자를 키우지는 못했습니다. 아까 언급했듯이 당시의 여성들은 직업 음악가로 진출하는 길이 막혀 있었잖아요? 레슨은 많이 했지만 제자의 대부분은 귀족 여성들이었으니 후대로 그 스타일이 전해지기가 힘든 환경이었던 거예요. 그래서 리스트의 연주 스타일은 계보가 쭉 이어지는 반면 쇼팽의 연주 스타일은 사후 완전히 끊깁니다.

쇼팽의 뒤를 이을 만한 제자가 한 명 있긴 했어요. 루마니아 출신의 카를 필치라는 신동이었죠. 쇼팽은 "세상에 이 아이처럼 연주하는 사람은 나를 빼놓고는 아무도 없을 것"이라고 찬사를 보내기도 했습니다. 하지만 필치는 열다섯 살의 나이에 폐결핵으로 요절하고 말아요.

피아노 신동인 것도, 폐병을 앓는 것도 스승과 닮았네요….

악상이 솟아나는 곳, 노앙

쇼팽은 이후에도 여름만큼은 꼭 노앙에서 보냈습니다. 이 시기에는
레슨에 시간을 많이 뺏겼던 파리에서보다 노앙에서 훨씬 많은 곡을
썼어요.

1841년에는 여름 한 철을 노앙에서 나면서 〈타란텔라 춤곡 A♭장조〉
Op.43, 〈발라드 3번 A♭장조〉 Op.47, **〈녹턴 c단조〉 Op.48 No.1,**
〈환상곡 f단조〉 Op.49를 작곡했죠. 이듬해 여름에는 〈발라드 4번 f단
조〉 Op.52, 〈폴로네즈 A♭

장조〉, **〈스케르초 E장조〉**
Op.54를 썼고요. 역시나
다 피아노곡입니다.

약한 몸을 이끌고 많이도
작곡했네요.

쇼팽이 작곡하는 모습에 대
해선 여러 증언이 전해집니
다. 방금 나온 카를 필치의
동생 요제프도 쇼팽의 제자
였는데 부모에게 오른쪽과

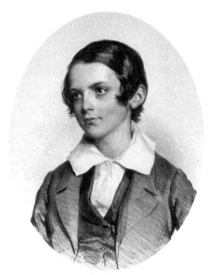

요제프 크리후버, 카를 필치의 초상, 1844년
루터교 목사였던 아버지에게 처음 피아노를 배운
카를 필치는 곧 신동으로 이름을 떨쳤다. 리스트
역시 필치의 연주를 매우 높이 평가했다.

같은 내용의 편지를 썼어요.

얼마 전 쇼팽 선생님이 즉흥적으로 곡을 지어내는 걸 들었는데 정말 놀라웠어요. 영감이 어찌나 즉각적이고도 완벽한지 망설임 없이 연주를 하더군요. 마치 곡이 그렇게 흘러가기로 미리 정해져 있기라도 한 듯이. 하지만 그걸 악보로 적으면서는 연주 때의 악상을 세세한 것까지 그대로 되살려내려고 며칠 동안 신경을 곤두세우며 필사적인 노력을 기울여요. 같은 악절을 끊임없이 고치고 또 다듬고… 마치 미친 사람처럼 위아래 층을 오르내리면서 말이죠.

이 내용을 상드의 증언과 비교해보면 재미있어요. "쇼팽은 한 페이지를 작곡하기 위해 6주를 보내지만 결국 초고로 돌아온다".

그만큼 공을 들였단 얘기인가요?

최초의 영감 자체가 그만큼 뛰어났다는 얘기지요. 다시 초고로 돌아오게 될 텐데 끝없이 수정했다는 걸 보면 쇼팽이 완벽주의자였다는 사실도 알 수 있고요. 그건 일찌감치 자신이 다루는 장르의 범위를 한정했다는 점에서도 잘 드러납니다. 자기가 잘할 수 있는 것 위주로 파고들었죠. 대신 정해진 장르의 규칙을 그대로 따라 하는 게 아니라 독창적으로 변형했어요. 앞서 슈만이 비판하기도 한 파격적인 피아노 소나타처럼 말입니다.

피아니스트들이 쇼팽을 특별히 사랑하는 이유가 있네요.

쇼팽만의 방식으로 피아노 음악의 가능성을 깊이 확장했다고 할 수
있습니다.

사랑의 음표가
오선에 담기다

첫 공공연주회를 열다

이 시기에 쇼팽은 상드의 보살핌을 받으며 작곡도 많이 했던 만큼 의외라고 생각할 수 있지만 사실 심한 우울증에 시달렸다고 합니다. 주로 살롱에서만 연주하고 많은 관중 앞에서 연주하지는 못하고 있었거든요. 쇼팽이 의식했다는 명확한 기록은 없지만 이때 리스트는 전 유럽을 돌아다니면서 명예를 누리는 건 기본이고 돈도 갈퀴로 긁어모으고 있었는데 말이죠. 쇼팽은 파리와 노앙에만 머무를 수밖에 없는 자신의 처지가 마음에 들지 않았을 겁니다.

체력이 약해서 리스트처럼 콘서트를 하기는 힘들었을 테고….

그래도 1841년 4월 26일 파리로 돌아온 지 2년 만에 첫 공공연주회를 열어요. 이전에 소소하게 연주회를 한 적은 있었어도 자신이 작곡한 곡만으로 프로그램을 꾸려 파리의 청중에게 제대로 평가를 받은 건 이게 처음이었습니다.

이때 연주회를 연 콘서트홀이 다음 페이지 사진의 살 플레옐이에요. 이름에서 알 수 있듯 플레옐 가문에서 지은 콘서트홀인데 당시엔 300명 정도를 수용했다고 합니다. 오늘날에도 그 자리에 남아 있어요. 증축과 개보수를 거친 끝에 2000명을 수용할 수 있는 규모가 되었죠.

그래도 사람들 앞에서 연주할 용기를 냈다니 쇼팽이 큰 맘 먹었네요.

에덴의 정원에서
써 내려간 음악

현재의 살 플레옐
원래 주로 클래식 공연이 열리던 콘서트홀이었지만
2015년 파리에 필하모닉 콘서트홀이 새로 생기며
클래식 공연의 중심지가 옮겨 간 결과 클래식 공연 외
다양한 장르의 음악 공연이 이루어지고 있다.

계기가 있어요. 이그나츠 모셸레스라는 체코 출신의 작곡가이자 피아
니스트를 만났거든요.

생소한 이름인데… 유명한 사람인가요?

쇼팽이 평소에 아주 존경했던 음악가로 19세기 유럽 음악계에서 잔
뼈가 굵은 원로였습니다. 프라하의 유대인 상인 집안에서 태어나
1808년 빈에 정착해 활동을 시작했죠. 그러다 베토벤의 인정을 받아
〈피델리오〉를 피아노로 편곡하는 일을 맡기도 했고요. 이후엔 런던에

서 주로 활동하다가 제자이자 동료인 멘델스존으로부터 권유받아 라이프치히 음악원의 피아노 교수로 말년을 보냈지요.

아무튼 그런 모셸레스가 파리에 와서 쇼팽의 연주를 듣고 '피아니스트 세계에서 유일무이한 사람'이라고 감탄한 거예요. 내내 의기소침해 있던 쇼팽으로서는 이 칭찬에 고무되지 않을 수가 없었죠.

칭찬은 고래도 춤추게 한다는 말이 틀리지 않네요.

누구에게 칭찬받느냐에 따라 좀 다르긴 했나 봅니다. 이 연주회가 끝나고 나서 리스트가 『가제트 뮈지칼』에 쇼팽의 실력을 극찬하는 글을 싣자 그때는 기분 나빠했다고 해요. 사이가 멀어진 친구가 진심도 아니면서 공연히 떠벌린다고 생각했다는군요.

어쨌든 공연이 성공적이었나 봐요.

맞아요. 그 기세를 몰아 1841년 말과 1842년에도 공공연주회를 성황리에 마쳤어요. 물론 리스트에 비하면 초라한 성공이었죠. 방금 살짝 이야기한 것처럼

펠릭스 모셸레스, 이그나츠 모셸레스의 초상, 1860년
이그나츠 모셸레스는 쇼팽뿐만 아니라 슈만에게도 큰 영향을 주고 동기를 부여한 걸로 알려져 있다. 클라라 슈만이나 탈베르크와도 함께 연주하곤 했다.

리스트는 이때 변방을 포함한 유럽 전역을 누비며 정력적으로 연주 여행을 다니고 있었거든요.

변방이라고 하면 어딘데요?

다음 장에서 리스트가 얼마나 바쁘게 곳곳을 누비고 다녔는지 그 뒤를 한번 쫓아가 보도록 합시다.

여행 중 병을 얻은 쇼팽은 수도원에서 요양하며 《프렐류드》를 작곡했다. 이후 연인인 조르주 상드의 영지이자 아름다운 자연환경을 자랑하는 노앙으로 거처를 옮겨 걸작으로 평가받는 작품을 썼다. 몸이 회복된 이후에는 파리에서 첫 공공연주회를 성공적으로 열기도 했다.

휴가지에서 탄생한 전주곡	마요르카로 떠난 여행에서 몸이 약한 쇼팽은 폐결핵 진단을 받음. 묵을 데를 찾지 못해 발데모사의 수도원에서 요양하게 됨. 이 기간 동안 24곡의 《프렐류드》 Op.28를 작곡. ⋯▸ 바흐의 《평균율 클라비어곡집》 영향을 받아 총 12개의 장조와 12개의 단조로 된 24개의 곡을 실었음. 예 〈프렐류드 D♭장조〉 Op.28 No.15(빗방울)
영감이 솟아나는 노앙	몸 상태가 호전되어 상드의 영지인 노앙으로 이동한 쇼팽은 이곳에서 많은 곡을 썼음. 〈피아노 소나타 2번 b♭단조〉 Op.35 낭만주의 시대를 대표하는 걸작. 파격적인 형식. ⋯▸ 쇼팽은 완벽주의적인 성향으로 순간순간 떠오르는 영감에 사로잡히는 경우가 많았으나 영감을 끊임없이 수정하며 작곡했음.
첫 공공연주회를 열다	쇼팽은 생계를 위해 많은 제자를 두었으나 자신을 계승할 만한 제자를 키우지 못했음. 건강 때문에 피아니스트로서 제대로 활동하지 못하다가 존경하던 이그나츠 모셸레스의 칭찬에 고무되어 연주회를 연달아 성공시킴.

새로운 음악의 시대로

피아니스트로서 리스트는 이전의 어떤 연주자보다 멀리 나아갔고
누구보다 많이 사랑받았지만, 연인과의 사랑은 지켜내지 못한다.
모든 삶을 연주에 바쳤던 젊은 천재 피아니스트는
이제 음악의 지평을 개척하기 위해 새로운 길을 떠난다.
그 옆에는 새로운 사랑이 함께한다.

일은 결코 지치지 아니하여,
느리게 창조하되 결코 파괴하지 않고
영원의 구조를 세우고자
모래알을 모래알로 쓰되 세월에 큰 빚을 지고
분, 날, 해를 지운다.

- 프리드리히 폰 실러

03

최고의 스타,
무대를 떠나다

#유럽 투어 #결별 #카롤리네 공녀

리스트는 1840년 초, 막 30대가 되었을 무렵 본격적으로 연주 여행을 시작해요. 그 전에 가장 활발하게 투어를 다닌 음악가가 파가니니입니다. 쇼팽은 바르샤바에서, 리스트는 파리에서 파가니니를 처음 봤다고 했죠? 시기와 장소가 모두 다른 걸 보면 파가니니가 얼마나 많은 곳을 다녔는지 알 수 있어요. 그런데 리스트는 그걸 뛰어넘어요.

파가니니와 리스트가 다닌 나라와 연주회 횟수를 다음 페이지의 지도로 정리해봤습니다. 위가 13년에 걸친 파가니니의 투어, 아래는 8년 동안 리스트가 다닌 투어예요. 더 오래 공연을 다닌 파가니니보다 리스트가 훨씬 어마어마합니다.

유럽 구석구석 안 간 곳이 없네요.

다른 연주자들은 갈 엄두를 못 냈던 포르투갈, 우크라이나, 터키 같은 곳까지 다녔어요. 유럽의 동서남북을 가리지 않았죠.

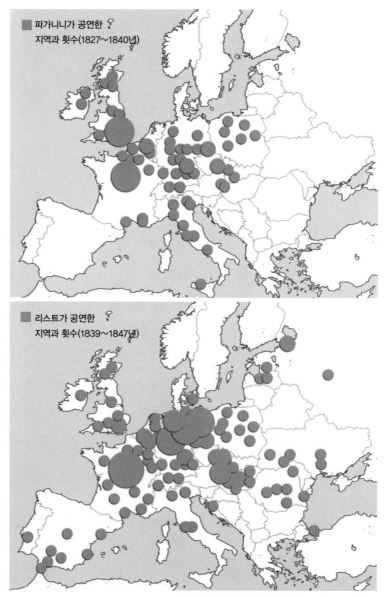

파가니니와 리스트의 월드 투어

숨 가쁜 유럽 투어를 시작하다

리스트는 일단 빈에서 출발해 프라하, 라이프치히, 드레스덴을 주요 무대로 삼았어요. 목표한 대로 프라하에서는 3월 5일 데뷔했고 드레스덴에선 같은 달 16일에 첫 연주회를 열었습니다.

처음부터 돌풍을 일으켰겠죠?

다른 데는 몰라도 라이프치히에서는 반응이 별로였어요. 라이프치히 사람들은 예술의 고장에 살고 있다는 자부심이 높았거든요. 그만큼 외부에서 온 음악가에게 배타적이었지요.

그렇게까지 자부심이 클 만한 이유가 있었나요?

바흐가 주름잡던 도시였으니까요. 이 시기로부터 약 십여 년 전 멘델스존이 잊혔던 바흐의 음악을 발견해 화려하게 부활시켜요. 그러면서 바흐 음악은 유럽 대륙을 한바탕 휩쓸었습니다. 그 열풍은 이때도 여전했어요. 라이프치히 사람들은 자기 도시의 문화적 우수성에 우쭐해하고 있었죠.

제아무리 인기가 많은 스타라도 쉽게 환호할 순 없다는 자존심 같은 게 있었군요.

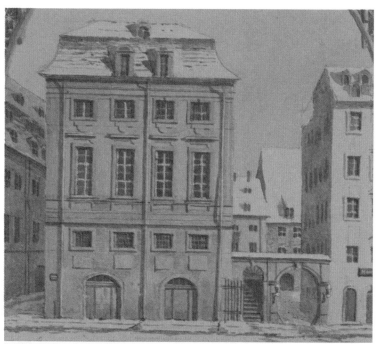

**(위)펠릭스 멘델스존, 라이프치히의 게반트하우스,
19세기**
(아래)오늘날의 게반트하우스
게반트하우스는 원래 직공회관을 의미하는 단어였다.
상인들이 직물 교육을 하던 건물에 음악가를 초빙해
공연하던 데서 시작되어 1781년에 전용 건물을
건립했다. 그 후 두 차례 재건축 과정을 거쳐 오늘날에
이른다.

게다가 리스트가 연주회를 가진 곳은 그야말로 라이프치히의 자긍심을 상징할 정도로 유서 깊은 콘서트홀이었어요. 바로 게반트하우스였거든요. 총괄 책임자였던 멘델스존의 주도 아래 바흐, 베토벤, 슈베르트의 음악이 줄줄이 새로운 생명력을 얻은 곳이었죠. 가뜩이나 연주회 장소도 부담스러웠을 텐데 투어가 워낙 고되었는지 고열까지 겹쳤어요. 결국 다음 날 일정을 취소할 수밖에 없었지요.

리스트는 쇼팽이 부러워할 정도로 체력이 좋았던 것 같은데 투어 일정이 어지간히 살인적이었나 봐요.

중요한 도시에서의 연주회를 실패해서 리스트는 속이 좀 쓰렸을 거예요. 그래도 멘델스존이 비공식적으로나마 다시 게반트하우스에서 음악회를 열도록 주선해주지요. 새로운 기회를 얻은 리스트는 이번에는 훌륭한 연주를 선보여 이전의 실패를 만회했습니다. 이 연주회에서는 멘델스존과 리스트, 힐러가 함께 바흐의 건반 악기 협주곡을 연주하기도 했다는군요. 슈만은 이 음악회를 호평하는 글을 발표해 리스트의 뒤를 받쳐줬고요.

정말 사이가 좋았네요.

그리고 나서 리스트는 바다 건너 영국으로 이동합니다. 영국에서의 활동이 아주 성공적이진 않았어요. 다만 역사적으로 중요한 일이 하나 있었습니다. 1840년 6월 9일 리스트가 런던의 하노버 스퀘어룸에서

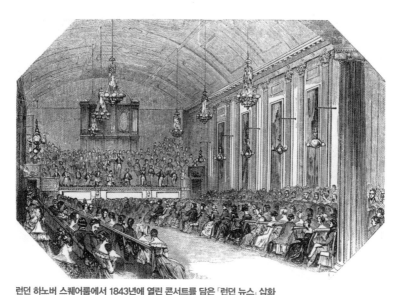

런던 하노버 스퀘어룸에서 1843년에 열린 콘서트를 담은 「런던 뉴스」 삽화
여왕의 콘서트홀이라고도 불렸던 하노버 스퀘어룸은 1774년에 세워졌는데, 설립 과정에 '런던 바흐'로
유명한 요한 크리스티안 바흐가 한몫을 담당했다. 이후 런던의 주요 클래식 연주회장으로서 런던 바흐는
물론 하이든, 모차르트, 멘델스존, 리스트 등 내로라하는 음악가들의 콘서트가 열렸다.
1900년에 허물어져 지금은 모습을 찾을 수 없지만 「런던 뉴스」에 실린 이 삽화를 통해서 1840년 당시
리스트 콘서트의 분위기를 엿볼 수 있다.

연 공연에 '피아노 리사이틀'이라 이름 붙인 겁니다. 앞서 리스트가 리
사이틀이라는 공연 형태를 처음 시도했으며 아예 리사이틀이란 말 자
체를 처음 만들었다고 이야기했었는데요, 이 런던 공연을 계기로 리
사이틀이라는 신조어가 유행하게 돼요. 오늘날에도 각 순서를 여러
연주자가 하나씩 나누어 맡지 않고 연주자 단독으로 꾸미는 콘서트
를 리사이틀이라고 하지요.

지금은 너무나 당연하게 쓰는 말을 처음 유행시킨 사람이 있다는 게
들을 때마다 참 신기해요.

사랑의 음표가
오선에 담기다

스타와 매니저라는 운명 공동체

이 투어가 너무 힘들었는지 리스트는 매니저의 필요성을 느껴요. 사실 요즘 연예인들은 음악가와 매니저가 한 쌍으로 운명 공동체처럼 활동하는 게 일반적이지만 당시에는 완전히 상상도 못 했던 방식이었어요. 매니저를 따로 두는 음악가 자체가 없었죠. 음악가 대부분이 지인이나 단순히 부모나 후원자의 소개로 어디 저택이나 궁전에 가서 연주하는 식으로 활동했으니 매니저가 필요하지도 않았고요. 하지만 시간이 지날수록 어떤 매니저를 만나는지가 음악가의 앞날을 좌지우지하게 됩니다.

리스트는 마리 다구의 추천을 받아 기에타노 벨로니라는 사람을 고용합니다. 원래 음악가였던 벨로니는 이후 리스트가 성공 가도를 달리는 데 혁혁한 공을 세웠습니다. 콘서트홀 결정이나 피아노 점검 같은 음악 관련 업무뿐 아니라 리스트의 세 아이를 돌보는 일까지 했답니다. 하인리히 하이네가 벨로니를 '리스트의 푸들'이라고 조롱할 정도였죠. 어쨌든 벨로니 덕분에 리스트는 온전히 연주에만 집중할 수 있었어요.

리스트는 새로운 기호부터 신조어에 시스템까지 만들었네요.

참고로 음악사에서 가장 유명한 매니저는 아마 비틀스의 매니저 브라이언 엡스타인일 거예요. 엡스타인은 멤버들의 절대적인 신뢰를 받았죠. 작은 클럽에서 비틀스를 발굴해 세계적인 대스타로 키워냈으니까

요. 멤버인 폴 매카트니는 엡스타인을 '다섯 번째 멤버'라고 표현했지요. 실제로 각자 강렬한 개성을 지녔던 멤버들을 어우러지게 이끌어주었던 엡스타인이 약물 과다 복용으로 사망한 후 비틀스는 빠른 속도로 조각납니다.

벨로니는 리스트와 계속 일했나요?

피아니스트로서의 리스트와는 쭉 함께했어요. 1847년에 리스트가 영

리스트 선생님,
오늘은 스케줄이 좀 빡빡합니다!

사랑의 음표가
오선에 담기다

브라이언 엡스타인(오른쪽)과 비틀스
비틀스가 성공한 이후 브라이언 엡스타인은
매니지먼트 회사를 차렸다. 이 회사는 비지스,
지미 헨드릭스, 크림 등 당대 최고의 록 스타들을 위한
매니지먼트를 맡았다.

리 목적의 리사이틀을 완전히 은퇴한다고 선언할 때까지 곁을 떠나지
않았죠.

리스토마니아의 등장

리스트가 투어 초기 라이프치히나 런던 등지에서 받은 초라한 성적
표를 단번에 뒤집은 곳이 바로 베를린입니다. 1841년 12월 27일 베를
린 무대에 데뷔하면서 그야말로 엄청난 폭풍을 불러일으켰거든요. 이
른바 '리스토마니아'가 생겨나기 시작한 겁니다.

리스토마니아요?

앞에서 몇 번 언급된 하인리히 하이네가 처음 만든 말이에요. 요즘으로 치면 아이돌 스타의 팬클럽 이름 같은 거죠. 리스트의 팬덤은 상상을 초월했습니다.

물론 베를린에서 리스트가 10주간 보여줬던 연주는 모두 두 눈으로 봤더라도 믿을 수 없는 경지긴 했어요. 총 21회 콘서트에서 연주한 곡을 합하면 80여 곡에 달했는데 전부 외워서 쳤다고 합니다.

그럼에도 베를린 청중이 다른 도시에서보다 훨씬 격렬한 반응을 보였던 건 분명해요. 리스트조차 어안이 벙벙해질 정도로요. 아예 혼절해 버리거나 비명을 지르며 리스트의 머리카락 한 가닥이라도 얻기 위해 달려드는 극성맞은 관객도 있었다고 합니다. 뿐만 아니라 베를린을 떠날 때 리스트의 뒤로 마차가 30여 대 줄지어 따라갔고 왕족들까지 배웅 나와 만세를 외쳤다는군요.

왜 유독 베를린에서 폭발적이었을까요?

억압적이었던 당시 베를린의 통치 체제에 대한 불만이 표출되었다는 분석이 있긴 한데 입증할 수 있는 설명은 아니에요.

어쨌든 "리스토마니아 현상은 독일 북부와 베를린 쪽에서만 산발적으로 일어나고 남부에선 벌어지지 않는 듯하니 걱정할 필요가 없다"라고 쓴 뮌헨에서의 기록을 보면 많은 이들이 전염병 같은 질환이라며 우려했다는 걸 알 수 있습니다. '리스트 열병'이란 신종 병명까지 생겼죠.

영화 〈리스토마니아〉의 한 장면
1975년 제작된 리스트의 전기 영화로 이 영화에서는
리스트를 현대적 팝 스타로 묘사했으며 마리 다구의
소설 『넬리다』에서 일부 내용을 가져오기도 했다.
록 밴드 더 후의 로저 돌트리(왼쪽)가 리스트를,
비틀스의 링고 스타(오른쪽)가 교황 역을 맡았다.

그 병이 걸리느냐 안 걸리느냐는 체질의 차이에서 온다고 믿었대요.

타임머신이 있다면 과거로 가서 리스트의 공연을 실제로 보고 싶네
요. 대체 어떻게 피아노를 치면 관객들이 그토록 이성을 잃고 흥분할
수가 있는 건가요?

리스트는 연주 자체도 잘했지만 퍼포먼스에 능했어요. 장갑을 던지거
나 머리를 흔드는 건 기본에다 기절하는 연기까지 했다고 합니다. 지금
의 록 스타 같은 느낌이었겠죠.

최고의 스타,
무대를 떠나다

러시아와 이베리아반도에 발도장을 찍다

1842년 4월 8일 서른한 살의 리스트가 상트페테르부르크에 도착합니다. 이땐 모스크바가 아니라 상트페테르부르크가 러시아 수도였죠. 이 시기 러시아와 헝가리 사이가 좋지 않았기 때문에 러시아의 황제였던 니콜라이 1세는 리스트에게 묘하게 신경질적으로 굴었답니다. 그래도 연주회 흥행에는 문제가 되지 않았어요. 리스트를 보러 3천 명이나 되는 관객이 왔으니까요. 오케스트라도 아니고 단 한 명의 피아니스트를 보기 위해 그 정도 관객이 몰려든다는 건 상트페테르부르크에서는 상상조차 하기 어려운 일이었죠.

지금과는 달리 당시의 러시아는 유럽 음악계에서 황무지라 여겨질 만

상트페테르부르크 전경
러시아의 북서쪽에 위치한 상트페테르부르크는 네바강의 하구에 있는 섬들을 연결해 지은 도시로, 한때 레닌그라드라고 불리기도 했다. 1713년부터 1918년까지 러시아의 수도였으며 지금도 모스크바 다음가는 도시다. 과거 로마노프 왕조의 겨울궁전 건물을 사용하고 있는 예르미타시미술관이 자리하는 등 러시아 문화예술의 중심으로 손꼽힌다.

큰 소외되어 있던 지역이에
요. 그런 러시아 음악계에
리스트의 방문은 큰 자극
을 줍니다. 리스트의 유럽
투어 중 가장 놀라운 성과
라고 할 수 있죠.

세계적으로 유명한 가수가
내한 공연을 오면 난리가
나듯 말이죠?

리스트의 첫 사진, 1843년
리스트가 한창 활동하던 이 시기는 카메라가
처음으로 발명되고 따라서 사진 기술이 발전하던
시기기도 했다. 리스트 또한 당대 내로라하던
예술가들처럼 평생에 걸쳐 여러 장의 사진을 남겼는데
이 사진은 리스트가 처음으로 찍었던 사진이다.

맞아요. 리스트 역시 관객
의 기대에 부응하고자 이전
에는 전혀 없던 형태의 무
대를 섬세하게 설계했습니
다. 작은 무대가 연주회장 가운데 섬처럼 솟아올라 있었고, 서로 마주
보는 구도로 피아노 두 대를 놓았지요. 연주할 때에는 계속 각각의 곡
에 더 잘 어울리는 소리가 나는 피아노로 자리를 옮겼대요.
게다가 어려운 처지의 러시아 사람들을 위해 연주회에서 번 돈을 기
부하기까지 했어요. 러시아 대중이 사랑할 수밖에 없었겠죠. 그래서인
지 이후에도 여러 번 더 러시아에 초청받아요.
리스트는 러시아 이외에도 다른 연주자가 잘 가지 않던 곳까지 갔습
니다. 예로, 1844년 10월부터 1845년 1월까지는 포르투갈과 스페인

지역을 순회해요. 리스트 같은 거장이 유럽의 남쪽으로 내려온 건 아마 최초였을 거예요. 리스본에선 콘서트를 12회 했는데 지역 신문은 '피아노의 신', '포르투갈에서 가장 경이로운 일'이라며 찬사를 아끼지 않았습니다. 포르투갈 여왕인 마리아 2세는 다이아몬드가 박힌 귀중품을 하사하기도 했고요.

리스트는 러시아에서처럼 여기서도 사람들을 도우려고 고아원 자선 공연을 개최해요. 심지어 중간 수수료 때문에 실제 고아원에 전달할 금액이 너무 적어지자 사비를 털어 보충했다고 합니다.

관계가 끝으로 치닫다

그런데 이렇게 투어를 다니는 동안 가족과는 내내 떨어져 지냈겠어요.

오랫동안 같이 있어주진 못해도 세 아이에게 아버지로서 충실하려고 노력했어요. 다만 마리 다구와의 관계는 끝을 향해 치닫고 있었지요. 둘 사이가 완전히 멀어진 건 1844년 마리가 다니엘 스턴이라는 필명으로 소설 『넬리다』를 발표했을 때입니다. 누가 봐도 리스트와의 이야기를 바탕으로 쓴 소설이었죠.

어떤 내용이었는데요?

줄거리는 이래요. 주인공 넬리다는 교양 있고 젊은 상속녀입니다. 어린 시절 소꿉친구로 지낸 구만이란 남자아이와 커서 다시 마주하게

리스본의 전경
포르투갈의 수도인 리스본은 포르투갈어로는
리스보아라 불린다. 포르투갈 최대의 항구 도시로 15세
기에 바스코 다가마의 인도 항로 개척과 함께
번영했다. 리스본의 바스코 다가마 다리는 유럽에서
가장 긴 다리라 전해진다. 이렇게 발전한 도시였음에도
19세기에는 파리나 빈의 명망 있는 음악가의 공연은
거의 이루어지지 못했다.

최고의 스타,
무대를 떠나다

되죠. 인기 있는 화가로 자란 구만은 어렸을 때부터 넬리다를 사랑했다고 고백해요. 하지만 넬리다는 다른 구혼자인 백작과 결혼하고 맙니다. 사랑이 없는 관계였기 때문일까요? 결혼은 파경에 이르죠. 혼자가 된 넬리다에게 구만이 다시 찾아옵니다. 둘 사이에 사랑이 싹트고 결국 함께 도피를 택하죠.

리스트가 이혼한 마리 다구와 제네바로 도망갔던 것과 똑같네요.

소설 속에서도 행복은 오래가지 않아요. 구만은 점점 넬리다를 화가로서의 성공을 가로막는 장애물처럼 대하기 시작합니다. 바람도 피우고요. 마침내 둘은 결별에 이릅니다. 그런데 넬리다만 없으면 커리어를 맘껏 쌓을 수 있을 거라 생각했던 구만은 결별 후 난관에 봉착해요. 넬리다 없이 그림을 전혀 그릴 수 없는 거예요. 괴로워하던 구만의 심신은 완전히 무너져버리죠. 끝내는 큰 병에 걸려 넬리다의 품에서 숨을 거둡니다.

줄거리를 보니 마리 다구가 리스트의 음악 활동을 지지하지 않았다고 말씀하셨던 게 생각나요.

맞아요. 그러면서도 리스트에게 음악적 영감을 주는 여자들에겐 열등감을 가졌습니다. 리스트를 둘러싼 가십 기사들을 날짜순으로 스크랩하며 괴로워했지요. 그 고통을 소설로나마 복수한 겁니다.
비평가들은 『넬리다』를 신랄하게 비판했지만, 대중의 반응은 달랐습

니다. 큰 인기를 끌어 베스트셀러로 등극하지요. 여러 언어로 번역까지 돼요. 물론 리스트와 마리 다구의 실화를 바탕으로 했다는 점이 인기의 원인이었죠. 리스트는 자신이 구만의 모델이라는 사실을 부인하며 이 소설을 '바보 같은 창작물'이라 일갈했지만요.

원수지간으로 변해버린 것 같네요.

1845년 둘은 관계를 완전히 정리합니다. 리스트는 변호사를 선임해 세 자녀의 양육권을 포함한 친권을 모조리 가져와요. 엄마인 마리가 아이들과 한자리에 있는 것조차 아이들에겐 악영향을 끼친다 보고 아예 못 만나게 하려고 애썼죠.
사실 마리는 줄곧 아이들에게 무심해 제대로 챙기지 않았다고 합니

바쁘지만 좋은 아버지가 되어야지...

다. 막내아들 다니엘을 제대로 먹이지 않아 죽일 뻔한 적도 있었으니까요. 그럼에도 격노한 마리는 리스트가 아이들을 엄마 없이 불행하게 만든다고 공개적으로 비난했어요.

좋은 부모가 되려 노력한 리스트였는데… 상처를 많이 받았겠어요.

둘이 갈라서던 때 블랑딘, 코지마, 다니엘은 각각 겨우 열 살, 여덟 살, 여섯 살이었으니 정말 속이 상했을 겁니다.

상처만 남은 베토벤 축제

이 시기 리스트는 공적인 일로도 많이 힘들었어요. 첫 번째 난관은 베토벤 탄생 75주년을 기념해 본에서 1845년 열릴 예정이었던 축제입니다. 지금도 베토벤의 출생지인 본에서 매년 9월마다 개최되는 베토벤 페스티벌은 바로 이 해에 시작됐어요. 지금이야 본을 대표하는 축제지만 처음엔 아주 엉망진창이었습니다. 불행히도 축제 준비위원회가 무능 그 자체였거든요. 준비 자체는 10년 전부터 했다는데 축제 4주 전까지 콘서트홀 하나 제대로 건립된 게 없었다고 해요. 이를 보다 못한 리스트가 막판에 뛰어들어 간신히 회생시켜놓긴 합니다. 그래도 시간이 턱없이 부족했기 때문에 준비가 완전하지 않은 불안한 상태로 축제를 시작해야 했죠.

10년이나 시간이 있었는데 제대로 준비하지 못한 사람들을 데리고 무

베토벤 페스티벌이 열리는 독일 본
본은 베토벤의 출생지로 매해 베토벤 페스티벌이
개최된다. 페스티벌은 1845년에 일회성 행사로
시작되었으나 현재는 정기적으로 열린다.

사히 축제를 진행하고 마무리하는 게 가능했을까요?

당연히 불가능했죠. 축제가 열리자 사람들이 구름 떼처럼 몰려드는
와중에 모든 시설이 열악하기 그지없었습니다. 베토벤 생가는 페인트
칠조차 되지 않은 폐가 같은 모양새였고요. 설상가상으로 폭염까지
기승을 부렸습니다.

오늘날 본에서 가장 눈에 띄는 상징물인 베토벤 동상은 특별히 축제
개막식에서 공개하려고 만든 거였죠. 그런데 개막식 때마저 실소를 금
치 못할 사건이 생깁니다. 런던의 한 신문사에서 그 사건을 보도했을
때 같이 실린 다음 페이지 위의 삽화를 봐주세요.

(위)「런던 뉴스」에 실린 베토벤 동상 개막 당시의 모습
(아래)본에 위치한 베토벤의 동상
본은 베토벤을 기리기 위해 전용 박물관, 콘서트홀,
오케스트라 등을 운영하고 있는 '베토벤 도시'다.

사랑의 음표가
오선에 담기다

어떤 사건이었길래요?

오늘날의 사진에서 볼 수 있듯 베토벤 동상은 건물을 등진 모양새입니다. 그런데 위원회가 동상이 건물을 바라보는 방향으로 만들어졌다고 착각해 사람들을 건물과 동상 사이에 모은 거예요. 군중이 환호하는 가운데 동상에 덮인 하얀 천을 내렸더니 사람들로부터 등을 돌린채 서 있는 동상이 나타난 거지요. 거기 모인 사람들이 얼마나 황당했을지 상상되나요? 졸속 행정의 끝을 보여준 일이었죠.

언론은 '하층민을 위한 공공무도회'라는 말로 축제를 조롱했습니다. 비난의 화살은 온통 리스트를 향해요. 혼자 주목받으려고 원맨쇼를 하다가 축제를 망쳤다는 등 근거 없는 비방이 난무했죠. 심지어 힐러, 멘델스존, 슈만 같은 친구들조차 축제를 비판했습니다. 리스트는 엄청난 스트레스를 받으면서도 아무런 변명을 하지 않았고요.

늪에서 구원하다

축제의 실패가 아니었더라도 리스트는 거의 한계에 도달해 있었어요. 트란실바니아나 터키처럼 먼 나라까지 무리하게 연주 여행을 다닌 끝에 육체와 정신의 에너지가 바닥나버린 겁니다. 고통을 잊기 위해 아편이나 담배, 술에 과도하게 의존하게 되었지요.

왜 그렇게 무리한 걸까요? 이젠 궁금하지도 않잖아요?

글쎄요. 확실친 않지만, 그냥 멈추지 못한 게 아닐까 싶습니다. 리스트는 워낙 자신에게 주어진 일에 열심인 사람이었잖아요? 연주 역시 자신이 맡은 의무이니 응당 최선을 다해야 한다고 스스로를 채찍질했던 것 같아요.

그래도 지친 기색을 숨길 수는 없었나 봅니다. 누군가 힘들어하는 리스트에게 도움의 손길을 뻗어와요. 1847년 1월 러시아로 세 번째 연주 여행을 갔을 때의 일이었지요. 러시아의 카롤리네 공녀가 리스트에게 은퇴를 권유합니다.

카롤리네 공녀는 현재 기준으로 우크라이나 지역에 있는 광활한 영토를 가진 영주이자 직접 영지를 관리하는 사업가였어요. 소유한 농노의 수가 3만 명을 넘을 정도로 부유했죠.

네? 무슨 자격으로 은퇴를 권유했나요?

리스트는 카롤리네와 곧 연인 사이가 되거든요. 마리 다구와 헤어진 리스트야 자유로운 상태였고, 카롤리네에겐 니콜라스라는 남편이 있었지만 결혼한 지 1년 만에 별거에 들어간 상태였습니다. 연애를 시작하며 카롤

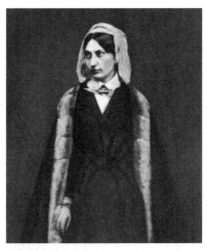

카롤리네 공녀
카롤리네 공녀는 많은 수필을 쓴 작가기도 했다. 그중에선 가톨릭교회의 병폐를 지적해 금서가 된 저작들도 있다.

마클로시 바라바시, 리스트의 초상, 1847년
헝가리의 민족 복장 차림이며 보면대 위에 있는 악보는
〈헝가리 랩소디〉의 필사본이다. 리스트는 1846년부터
2년 동안 헝가리에서 많은 시간을 보냈다.

리네는 리스트에게 금전적 지원을 약속해요. 하고 싶은 음악 하면서
살도록 해줄 테니 몸과 마음을 해치는 리사이틀은 그만두라고 권유
하면서요. 마치 누군가 그렇게 말해주길 바랐던 것처럼 리스트는 그
말을 받아들여요. 1847년 9월 영리 목적의 공개 리사이틀은 더 하지
않겠다고 공식 발표합니다.

피아노 연주를 하지 않는 리스트는 상상할 수 없어요.

당시 사람들은 아쉬웠겠지만 후대 사람들은 현명한 결정이었다고 평가합니다. 워낙 과로하고 있었으니까요. 피아니스트의 삶을 포기하는 대신, 인간 리스트는 살아남을 수 있었죠. 덤으로 작곡가로서 인생의 2막을 열게 되었고요.

공연이 끝나고 난 뒤

생각해보면 쇼비즈니스계는 항상 그랬어요. 너무나 많은 사람이 망가져왔습니다. 현대로 올수록 더욱 심해졌지요.

무대에서 보여주는 화려한 모습 뒤엔 의외로 고충이 많은 것 같아요.

흔히 엘비스 프레슬리를 현대 대중음악 산업의 첫 번째 희생자로 꼽습니다. 로큰롤의 제왕이라고 추앙받은 엘비스 프레슬리는 가난한 집안에서 태어나 눈부신 성공을 거둔 인물이죠.
하지만 쉬는 날 없이 빡빡한 스케줄에 시달렸던 건 물론 인기를 얻으면서 팬만큼이나 안티팬이 늘어났어요. 이런 상황이 이어지자 점차 우울증의 늪에 빠져 약물과 설탕에 의존하며 살다 겨우 마흔둘의 나이에 심장마비로 사망했습니다.
엘비스 프레슬리까지 거슬러 올라가지 않아도 여전히 수많은 대중 스타들이 똑같은 길을 가고 있어요.

왜 그런 일이 벌어질까요?

가장 큰 요인은 아무래도
돈이겠죠. 음악 산업은 자
본이 엄청나게 들어가기 때
문에 연예인이 끊임없이 일
해야 투자금을 회수하고 흑
자로 전환할 수 있는 구조
거든요. 요새 우리나라 아
이돌 그룹 하나가 데뷔하기
까지 최소 30억 원 정도 든
다고들 해요. 그런데 투자

엘비스 프레슬리
엘비스 프레슬리는 1954년에 데뷔해 1956년 첫 앨범을
발표했다. 이 사진은 첫 앨범을 내기 몇 개월 전인
1956년 1월 모습이다.

한다고 전부 빛을 보는 게 아니잖아요? 어쩌다 한 그룹이 대박을 터뜨
리면 그 그룹으로 몇백 배를 뽑아내야 다음 그룹을 만들어낼 돈이 나
오는 거예요. 그러니 결국 노예같이 일을 시키게 돼요. 사실상 '최초의
아이돌 스타'나 마찬가지였던 리스트도 쇼비즈니스에 함몰당하기 일
보직전이었던 거고요.

카롤리네 공녀가 잘 도운 거군요.

그렇죠. 이후에 리스트는 다시는 쇼비즈니스의 세계로 돌아가지 않았
어요. 굉장히 단호하게 결단했던 겁니다.

리스트가 새로운 삶에 잘 적응했을지 걱정되네요. 지금까지의 명성이 사라지는 걸 견딜 수 있었을까요?

걱정하지 않아도 됩니다. 앞으로 전혀 다른 길을 훌륭하게 개척해나가는 리스트를 보게 될 테니까요. 그러기에 앞서 쇼팽에게로 돌아가 봅시다. 쇼팽의 삶에도 큰일이 연이어 일어납니다.

유럽 전역에서 공연을 펼친 리스트는 열정적인 팬 '리스토마니아'를 얻었다. 그러나 사적으로는 마리 다구와 파경을 맞고 공적으로는 베토벤 축제에서 혹평을 받아 지칠 대로 지쳐 있었다. 그러던 중 카롤리네 공녀의 원조를 받아들이고 연주자로서 은퇴한다.

숨 가쁜 유럽 투어	포르투갈에서 러시아까지 다른 연주자들은 갈 엄두도 내지 못한 곳에서도 자주 공연을 열었음.
	리스토마니아 베를린에서 폭발적인 인기를 얻으면서 생긴 열성 팬. 시인 하이네가 리스트의 팬을 리스토마니아라 명명함.
힘에 겨운 시절	**사적인 위기** 마리 다구가 소설 『넬리다』를 발표하면서 둘의 사이는 완전히 소원해짐. 자식들의 친권은 리스트가 가짐.
	공적인 위기 본에서 처음으로 개최되는 베토벤 축제를 준비했으나 최악의 평가를 받음. ⋯▶ 체력적으로나 정신적으로나 한계에 부딪힌 리스트는 아편, 술, 마약에 중독됨.
리스트, 쇼에서 은퇴하다	**카롤리네 공녀** 현재의 우크라이나 땅을 소유했던 영주이자 사업가. 리스트의 연인이 됨. ⋯▶ 카롤리네가 금전적 지원을 약속하며 은퇴를 권유하자 리스트는 영리 목적의 리사이틀을 더 이상 하지 않겠다고 발표함. ⋯▶ 이후 작곡가로서의 길을 걷게 됨.

V

별은 지고 별자리가 되다

– 두 거장의 최후와 영향력

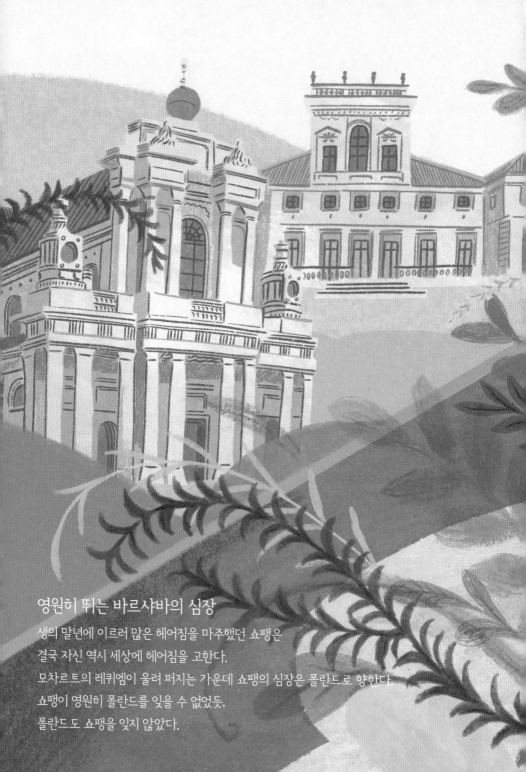

영원히 뛰는 바르샤바의 심장

생의 말년에 이르러 많은 헤어짐을 마주했던 쇼팽은
결국 자신 역시 세상에 헤어짐을 고한다.
모차르트의 레퀴엠이 울려 퍼지는 가운데 쇼팽의 심장은 폴란드로 향한다.
쇼팽이 영원히 폴란드를 잊을 수 없었듯,
폴란드도 쇼팽을 잊지 않았다.

우리는 다시 본다.
어떻게 절망이 희망 속으로 행군해가는가

- 최승자

01
쇼팽을 위한 장송곡

#제인 스털링 #마지막 연주 여행
#폴란드의 사랑

굳이 음악가가 아니더라도 너무 일찍 세상을 떠난 대가를 보면 이런 생각이 들지 않나요? "저 사람이 조금만 더 오래 살았다면 얼마나 많은 것들이 바뀌었을까?" 하는 상상 말입니다.

저도 의미 없는 줄 알면서도 가끔 그런 상상을 해요.

쇼팽과 리스트는 한 살 차이로 태어났지만 살아간 기간은 거의 두 배 차이가 납니다. 안타깝지만 쇼팽은 서른아홉 살에 세상을 떠나요. 그런데 리스트는 일흔다섯까지 살거든요. 두 사람의 삶만큼이나 작품 수도 차이가 많이 나죠. 그러니 자꾸만 상상하게 됩니다. 쇼팽이 리스트만큼 살았다면 어땠을까 하고요. 계속 피아노만 탐구했을까요? 아니면 리스트처럼 창작의 방향을 아예 새로운 길로 틀었을까요? 답은 끝까지 알 수 없겠지만요.

아버지의 별세

1844년 5월 12일에 쇼팽의
아버지 미코와이가 세상을
떠납니다. 미코와이는 바르
샤바에, 쇼팽은 파리에 있
어 임종도 못 지켰는데 소식
마저 9일이나 늦게 전달받
지요. 크게 충격을 받은 쇼
팽은 며칠 동안 두문불출
하며 누구와도 말을 나누지
않았다고 합니다.

쇼팽의 부모가 합장된 무덤
바르샤바의 포바즈키 묘지에 자리 잡고 있다.

하긴 당시엔 소식도 느리고 교통수단도 변변치 못했으니….

너무 비통한 나머지 부친상을 어디에도 알리지 않았어요. 그런데 리
스트가 어떻게 알았는지 혼자 찾아와 조의를 표했습니다. 파리에서
쇼팽을 위로하러 찾아온 사람은 리스트가 유일했죠.

리스트는 한결같이 사람을 잘 챙기네요.

사실 리스트는 이미 미코와이와 한 번 안면을 튼 사이였어요. 바르샤
바에서 연주회를 열었을 때 쇼팽의 부모를 초대한 적이 있었거든요.

리스트에게 신세를 졌으니 보답을 하라는 내용을 담은 미코와이의 편지가 남아 있어요. 이런 일이 있었으니 아무리 사이가 틀어졌어도 쇼팽은 리스트에게 내심 고마운 마음이 있었겠지요.

쇼팽은 아버지를 떠나보낸 그해 7월에 누나 루드비카를 파리로 초청해요. 가족과 슬픔을 나누려 한 거죠. 그러고는 누나와 함께 노앙에 있는 상드의 집에 갑니다.

상드의 입장에서 말하자면 뒤늦게 시누이를 만난 거네요.

그런 셈이죠. 의외로 상드가 루드비카와 죽이 잘 맞았던 덕분에 쇼팽도 둘 사이에서 즐거운 시간을 보냈다고 해요. 쇼팽은 세 달 후에 파리로 돌아왔는데 루드비카와 상드는 노앙에 더 머무릅니다. 이게 쇼팽과 상드의 사이가 좋았던 마지막 시기일 거예요.

둘의 사이가 틀어지나요? 쇼팽을 보살피던 상드가 지친 걸까요?

갈등의 불씨는 아마 가치관 차이였을 겁니다.

좁혀지지 않는 차이

쇼팽은 굉장히 보수적인 사람이었어요. 계급 사회를 적극 찬성했고 로마 가톨릭에 신실했습니다. 당시의 예술가들과는 좀 달랐죠. 상드는 예술가 중에서도 급진파라 평등 사회와 종교의 자유를 부르짖었어요.

개혁을 원하는 사회주의자로서 제2공화국 임시정부의 일원으로 참여해요. 앞서 7월혁명을 통해 루이 필리프를 왕으로 세웠잖아요? 그런데 1848년 시민들이 귀족 중심으로 돌아가는 7월혁명 정부에 대항해 또다시 혁명을 일으켜요. 이 혁명을 2월혁명이라 하는데 상드가 바로 그 두 번째 정부의 일원이었죠. 이런 근본적인 가치관의 차이를 이전에는 둘 다 애정으로 덮었지만 시간이 지날수록 견디기가 어려워집니다.

오히려 그렇게 다른 가치관을 가진 사람들이 지금껏 연인이었단 게 신기한데요.

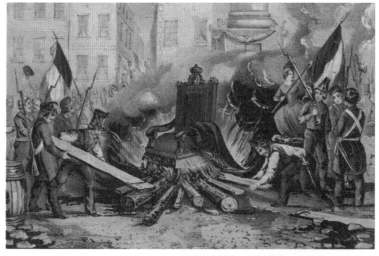

왕좌를 불태우는 파리 시민들, 1848년
1789년 프랑스혁명 이후 프랑스는 1830년 7월혁명과 1848년 2월혁명을 추가로 겪는다. 넓은 의미에서 프랑스혁명은 세 혁명을 묶어 이르는 말이기도 하다. 이 그림은 2월혁명 당시 루이 필리프의 왕좌를 불태운 사건을 담고 있는데 실제로 이 왕좌를 불태운 곳은 바스티유였다.

가치관이 달랐던 게 갈등의 불씨였다면 상드의 두 자녀 모리스와 솔 랑주의 문제가 그걸 부채질했어요. 넷의 관계는 정말 이상하고 복잡 했죠. 상드가 모리스는 예뻐했지만 솔랑주는 눈에 띄게 차별했습니다. 거의 증오하는 수준이었지요. 딸을 불행의 씨앗이라고 여겼던 것 같 아요. 그러다 보니 하인들까지도 솔랑주를 구박했답니다. 오죽하면 전 남편 뒤드방이 친딸이 아닌데도 솔랑주를 키우겠다고 했을까요? 하지 만 상드는 그 제안을 거절하고 자기 밑에 둔 채 계속 괴롭혔어요.

맙소사… 솔랑주가 너무 힘들었을 것 같아요.

상드와 달리 쇼팽은 피 한 방울 섞이지 않은 솔랑주를 친딸처럼 보살 폈어요. 나름대로 이 집안에서 믿음직한 가장의 역할을 하려고 노력 했습니다. 실제로 솔랑주에게는 아주 든든한 버팀목이 되어주었지요. 둘 사이에 오간 편지를 통해 이를 확인할 수 있고요.
반면 모리스와는 좋은 관계를 만들지 못했습니다. 모리스는 사사건건 쇼팽을 이기려 들면서 자기가 노앙의 주인임을 어필하려 했어요.

친아버지가 아닌 사람이 집안에서 자신보다 더 많은 영향력을 가질 까 봐 두려웠던 거군요.

그렇죠. 노앙에서의 주도권을 증명하려는 듯 쇼팽이 아꼈던 하인을 멋 대로 해고하기도 했습니다. 모리스가 해고한 사람은 유일하게 폴란드 어로 소통이 가능한 하인이었기 때문에 쇼팽의 충격이 컸죠.

이 와중에 상드는 집에 수양딸을 들입니다. 솔랑주보다 네 살 많은 오귀스틴 브로라는 이름의 먼 친척이었죠. 상드는 오귀스틴을 훨씬 편애해서 솔랑주를 더욱 괴롭게 만들었어요. 발칙하게도 오귀스틴은 의붓오빠인 모리스와 연애까지 했답니다.

이 정도면 가정이 쑥대밭이라 할 수 있겠네요.

솔랑주는 집을 벗어나기 위해 급하게 약혼합니다. 차라리 그 약혼이 결혼으로 이어졌다면 좀 나았을 텐데 이마저도 방해하는 사람이 등장해요. 오귀스트 클레쟁제라는 조각가였습니다.

(왼쪽)조제핀 로셰트, 모리스의 초상, 1845년
(오른쪽)오귀스트 클레쟁제, 솔랑주의 초상, 1849년

딸과 연인, 모두를 잃다

상드는 딸의 결혼 기념으로 예전부터 친분이 있었던 클레쟁제에게 솔랑주와 자신의 흉상 제작을 의뢰했어요. 그런데 클레쟁제가 예비 신부인 솔랑주를 유혹하는 데 성공합니다. 빚쟁이에 알코올 중독자였고, 당시 임신한 동거 여성까지 있었는데도 말이에요.

상드가 격분했겠는데요.

정반대예요. 다른 사람들이 우려를 표하든 말든 상드는 막무가내로 클레쟁제를 '제2의 미켈란젤로'라며 극찬하고 두둔했다고 합니다. 결국 솔랑주는 원래의 약혼자가 아니라 클레쟁제와 결혼하게 돼요. 잘못된 선택이었죠. 신혼여행에서 돌아오자마자 클레쟁제가 본색을 드러냅니다. 결혼 지참금 문제로 논쟁을 벌이다 육탄전으로까지 이어졌다는군요.

오귀스트 클레쟁제
조각가인 아버지에게 미술 교육을 받은 후 가업을 이었다. 쇼팽 사후에 쇼팽의 얼굴과 손을 본떠 남겼다.

완전히 아침드라마 같아요. 솔랑주를 아꼈던 쇼팽의 속이 탔겠어요.

쇼팽은 솔랑주가 결혼한 걸 아예 몰랐어요. 나중에 신문 기사를 통해 알았죠. 소식을 전해주지조차 않았다는 사실에 큰 상처를 받아 "나도 가족인 줄 알았는데 수십 년 일하다 쫓겨난 늙은 하인일 뿐이었다"고 말했답니다. 어떤 심정일지 상상이 가죠?

상드는 왜 이런 집안의 경사를 말해주지 않았나요?

둘 사이 갈등의 골이 한창 깊어지고 있었거든요. 당시 상드가 쓴 『루크레치아 플로리아니』라는 소설을 보면 상드의 감정을 엿볼 수 있어요. 누가 봐도 쇼팽을 모티브로 한 인물이 이렇게 묘사되지요. "애인의

오귀스트 클레쟁제, 뱀에 물린 여자, 1848년
막 공개됐을 당시에는 지나치게 외설적이라는
이유로 파리 예술계에서 큰 논란을 일으켰지만
결국 작품성이 인정돼 클레쟁제는 레지옹 도뇌르
슈발리에 훈장을 받았다. 그러나 영국에서 전시됐을
땐 비평가들의 혹평이 쏟아졌다.

머리카락 한 올도 건드리지 않고 가슴을 찢어놓는 그의 예민함보다는 차라리 아내를 두드려 패는 질투심 많은 농부의 상스러움이 낫다".

둘이 갈라선 결정적인 계기는 쇼팽이 솔랑주와 상드가 대립각을 세울 때마다 솔랑주 편을 들었다는 거예요. 상드는 그걸 배신이라 생각해 크게 분노했죠.

쇼팽만은 자기편이 되어주길 원했나 봐요.

마침내 1847년 6월 28일 상드는 쇼팽에게 결별을 통보하는 마지막 편지를 보냅니다. 자신은 딸과 쇼팽 모두에게 배신당했다고 썼죠. 쇼팽과 주고받은 편지를 다 없애곤 지인들에게 10년 가까이 얽매여 있던

(왼쪽)1849년의 쇼팽
생전에 남긴 두 장의 사진 중 하나다.
(오른쪽)1845년경의 조르주 상드

속박을 벗게 되어 후련하다는 투로 이야기하고 다녔어요. 매정한 상드와 달리 쇼팽은 상드의 편지를 다 간직했습니다. 일기장 맨 뒤에 상드의 머리카락까지 보관했지요.

쇼팽에게 자신의 모든 걸 내어줄 것 같던 상드였는데, 자기 딸 편든다고 관계를 끝내다니 믿을 수 없어요.

조르주 상드, 작곡에 몰두 중인 쇼팽, 1841년
쇼팽이 작곡하고 있는 모습을 포착한 조르주 상드의 연필화로, 오늘날 폴란드 바르샤바의 프레데리크 쇼팽박물관이 소장하고 있다. 1838년에 시작된 쇼팽과 상드의 관계는 1847년에 이르러 완전히 파국을 맞이하는데, 이 그림은 둘의 관계가 온전하던 1841년에 그려졌다.

상드의 애정이나 인내심이 바닥났던 거겠죠. 사실 관계 자체는 이미 허물어진 지 오래였어요. 솔랑주와의 일은 쇼팽과 끝낼 구실이 되어준 거고요. 솔랑주는 나중에 클레쟁제와 좋지 않게 끝나고 아이마저 어린 나이에 떠나보내요. 결국 우려가 현실이 된 겁니다. 그러나 모든 게 돌이킬 수 없는 일이었습니다.

제인 스털링과의 마지막 연주 여행

상드가 떠났지만 이후의 쇼팽이 혼자는 아니었어요. 레슨을 통해 만난 제자 중에서 쇼팽의 마지막을 지켜준 사람이 있습니다. 바로 스코

틀랜드 출신의 아마추어 피아니스트 제인 스털링이에요. 쇼팽과 연인이었다는 증거가 전혀 없는데도 흔히 '쇼팽의 미망인'이라는 별명으로 불립니다.

스털링이 쇼팽에게서 처음 레슨을 받기 시작한 건 1842~1843년 사이예요. 실력도 좋았지만 무엇보다 스승에 대한 존경심과 사랑이 극진했답니다. 시간이 갈수록 스털링은 마치 쇼팽의 비서 같은 존재가 됩니다. 공연장 점검, 악보 편찬, 스케줄 관리까지 도맡았어요. 쇼팽도 자신의 진짜 생년월일을 아는 사람은 스털링뿐이라고 말하며 신뢰감을 표현했죠.

스털링은 스승에게 왜 그렇게까지 헌신적이었을까요?

정확한 이유가 기록으로 남아 있진 않아요. 진실이야 어찌되었든 세간에서는 쇼팽과 스털링이 곧 약혼할 거라고 쑥덕거렸죠. 정작 쇼팽은 "나와 결혼하느니 죽음과 결혼하는 게 더 나을 것"이라며 소문을 일축했다고 합니다.

상드와 결별한 이듬해인

아실 드베리아, 제인 스털링의 초상, 1840년경
제인 스털링은 스코틀랜드 귀족 가문에서 태어나 일찍 부모를 여의고 많은 유산을 물려받아 평생 유복했다. 이런 상황 덕에 수많은 청혼을 받았지만 평생 결혼하지 않았다. 꽤 실력 있는 피아니스트로 쇼팽은 자신이 작곡한 〈녹턴〉 Op.55을 헌정했으며, 스털링의 연주에 대한 글을 남기기도 했다.

1848년 앞에서 말씀드린 2월혁명이 일어나요. 이 사건은 쇼팽의 생활을 크게 뒤흔듭니다. 이 혁명으로 파리 전체가 혼란에 휩싸였거든요. 연주회도 전혀 열리지 않았고 사람들이 피아노 레슨을 받을 여력도 없었습니다. 안정적인 생활을 영위할 수 없을 정도로 쇼팽의 수입은 곤두박질쳤죠. 그러자 스털링이 쇼팽에게 연주 여행을 제안합니다. 목적지는 영국이었어요. 스털링은 스코틀랜드 귀족 가문 출신이었으니 고국에 가면 쇼팽이 연주할 기회를 쉽게 만들 수 있었으니까요.

스승을 진심으로 위했나 봐요.

그렇긴 해도 안 가는 게 더 나았을지 모릅니다. 이때 쇼팽의 몸이 너무 쇠약해져서 낯선 외국을 돌아다닐 상태가 아니었어요. 그런 몸으로 무대에서 연주를 한다는 건 더 무리였고요. 물론 영국 대중은 열광했지만 쇼팽에게는 독이나 마찬가지였죠. 스털링이 영국 여기저기에 쇼팽을 끌고 다닌 게 거장을 소유하고자 했던 욕심 때문이 아니냐는 의심을 받는 이유예요. 연주회뿐 아니라 온갖 살롱에 쇼팽을 대동한 걸 보면 심증이 굳어집

MONSIEUR CHOPIN.

MONSIEUR CHOPIN has the honour to announce that he will give a
SOIREE MUSICALE
IN THE HOPETOUN ROOMS,
THIS EVENING,
WEDNESDAY the 4th of October,
When he will Perform the following Compositions :—
1. Andante et impromptu, - - - *Chopin.*
2. Etudes, - - - - *Chopin.*
3. Nocturnes et Berceuse, - - *Chopin.*
4. Grand Valse Brillante, - - *Chopin.*
5. Andante précédé d'un Lango, - *Chopin.*
6. Prelude, Ballade, Mazourkas et Valses, *Chopin.*
To commence at Half-past Eight.
Tickets, limited in number, 10s. 6d. each, may be had of Wood & Co., No. 12 Waterloo Place.

쇼팽의 연주회를 알리는 「스코츠맨」 신문 기사
이 기사에서는 쇼팽을 '무슈 쇼팽'으로 소개하고 있어 영국 사람들이 프랑스에서 활동하던 쇼팽을 프랑스인이라 생각했다는 걸 엿볼 수 있다. 그 아래로는 당시 공연한 곡들이 적혀 있다. 이 공연에서는 〈즉흥곡〉, 〈에튀드〉, 〈녹턴〉, 〈왈츠〉, 〈프렐류드〉, 〈발라드〉, 〈마주르카〉 등을 연주했던 걸로 보인다.

니다.

쇼팽은 1848년 4월부터 11월까지 런던과 스코틀랜드를 돌았어요. 마지막 연주회는 11월 16일 런던의 길드홀에서 열렸습니다. 이날도 몸이 아주 아픈 상태에서 연주를 강행했어요. 파리로 돌아갈 즈음 쇼팽이 솔랑주에게 쓴 편지에는 자신이 기어가기도 힘든 형편이라며 "신은 왜 나를 단번에 해치우지 않고 조금씩 죽여가는 걸까?"라고 한탄하는 내용이 나옵니다.

죽음을 예감했군요.

이듬해인 1849년 자신에게 살 날이 별로 남지 않았다는 걸 깨닫고 누나를 부릅니다. 그러곤 자신이 쓰러지면 정말 확실하게 죽은 게 맞는지 확인한 후 묻어달라고 간곡하게 부탁해요. 쇼팽은 단순히 죽는 것뿐 아니라 말 그대로 산 채로 묻히는 것에 대한 공포심이 매우 컸다는군요. 그 외에도 여러 유언들을 남겼어요. 미완성 악보를 파기할 것, 장례식에서는 모차르트의 〈레퀴엠〉을 연주할 것, 자신의 심장을 적출해 바르샤바로 보내달라는 것 등이었죠.

심장을 들어내 달라고 했다고요?

죽을 때까지 조국 폴란드를 잊지 못했던 쇼팽의 마음이 고스란히 느껴지죠? 그걸 잘 알았던 스털링은 나중에 파리에 묻힌 쇼팽의 무덤에 바르샤바의 흙을 뿌려주었다고 합니다.

별의 심장을 품에 안고

쇼팽이 사망한 건 1849년 10월 17일 새벽이었어요. 서른아홉의 나이였습니다. 그 옆을 제인 스털링을 비롯한 몇몇 지인과 누나 루드비카가 지켰어요. 쇼팽의 죽음을 그린 아래 그림에서 피아노 앞에 서 있는 여성은 델피나 포토츠카라는 성악가예요. 운명 직전 쇼팽에게 헨델의 오라토리오 〈테 데움〉에 나오는 아리아 **'디그나레 도미네'**를 불러줬다고 합니다.

심장을 적출한 지 2주가 지난 10월 30일 파리의 마들렌 대성당에서 쇼팽의 장례식이 거행되었어요. 장례식에서 모차르트의 〈레퀴엠〉이

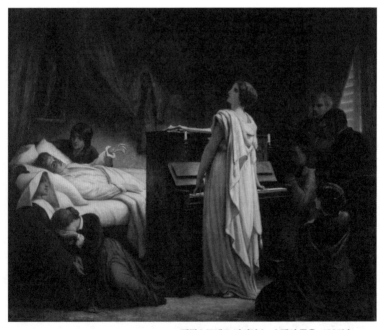

펠릭스조제프 바리아스, 쇼팽의 죽음, 1885년

파리의 마들렌 대성당
그리스 아테네의 파르테논을 본따 만들어졌으며
1828년에 완공되었다. 마들렌이란 프랑스어로
막달레나 마리아를 가리킨다. 이 성당에서 쇼팽의
장례식이 거행되었고 후일 음악가 카미유 생상스가
여기서 음악 감독으로 일하기도 했다.

흐르길 바란다는 유언을 지키려다 보니 식이 조금 늦어졌지요. 이 곡
엔 여성 가수가 필요한 합창이 들어가는데 당시 마들렌 대성당에서
는 여전히 여성이 노래 부르는 걸 금지하고 있었거든요. 결국 가림막
을 설치하고 그 뒤에서 부르기로 타협해 무사히 〈레퀴엠〉 공연을 할
수 있었죠. 쇼팽 자신의 〈피아노 소나타 2번 b♭단조〉 3악장도 연주되
었고요. '장송 행진곡'이라 불리는 그 곡 말입니다.

마들렌 대성당에서부터 많은 예술가의 안식처인 페르 라셰즈 묘지까
지 수천 명이 5킬로미터나 되는 거리를 걸어서 쇼팽의 마지막 가는 길
을 동행했다고 해요.

리스트는 이런 글로 쇼팽의 죽음을 애도했어요. "불멸의 월계관을 써

(위)쇼팽의 심장이 보관된 바르샤바 성 십자가 교회의 기념비

(아래)파리 페르 라셰즈 묘지에 있는 쇼팽의 비석

파리 시에서 가장 큰 공동묘지로, 음악가뿐만 아니라 작가, 미술가, 과학자, 정치인 등 수많은 유명 인사가 이곳에 묻혔다. 지금도 쇼팽의 비석 앞에는 꽃이 늘 놓여 있다.

야 할 이들에게 한낱 꽃다발이 가당키나 한가? 훨씬 더 온전히 영광 받아야 할 이의 무덤 앞에서 덧없는 공감, 지나가듯 던지는 찬사는 넣어두라. 쇼팽의 작품들은 머나먼 나라들과 아득한 후세에까지 전해질 운명이다. 지구상의 어느 곳에서 어느 시대를 살아가든, 고결한 성품의 소유자들이라면 그의 작품을 통해 연대를 이룰 것이다".

리스트는 끝까지 친구를 존경했군요. 쇼팽의 심장은 폴란드로 잘 보내졌나요?

누나인 루드비카가 심장이 썩지 않도록 술과 함께 병에 넣어 폴란드로 밀반입했다고 전해집니다. 심장은 바르샤바의 성 십자가 교회에 안치되었죠. 쇼팽의 심장을 간직하고 있기에 성 십자가 교회가 이후 폴란드 민족주의자들의 성지가 됐을 정도예요. 폴란드인들에게 쇼팽이 얼마나 중요한 의미를 가지는지 알 수 있지요. 그래서 2차 세계대전 당시 나치는 쇼팽의 음악을 연주하는 것도 금지하고 쇼팽의 심장을 빼앗아 가기까지 해요. 다행히 지금은 돌려받았습니다.

쇼팽의 음악이 폴란드인들에게 민족 감정을 불러일으킬 거라는 걸 잘 알았나 보네요.

바르샤바 구시가지를 가보면 폴란드 사람들이 얼마나 쇼팽을 사랑하는지가 온몸으로 느껴집니다. 쇼팽과 관련 있는 장소마다 돌로 된 벤치들이 줄지어 있는데 여기에 있는 버튼을 누르면 벤치마다 다른 쇼

바르샤바 구시가지의 쇼팽 벤치

팽의 곡이 흘러나오죠. 각 벤치에 붙은 동판에는 해당 곡에 대한 정보가 새겨져 있고요. 사실상 거리 전체가 쇼팽을 기념하고 있는 셈이에요. 쇼팽박물관 역시 정말 공들여 만들어놓았습니다.

언젠가 저도 그 벤치에 앉아 쇼팽의 음악을 들어보고 싶네요.

가치관이 달랐던 쇼팽과 상드의 관계는 결국 끝이 난다. 이듬해 파리에서 혁명이 일어나 생계가 곤란해진 쇼팽은 영국으로 투어를 떠난다. 그 과정에서 몸 상태가 크게 악화되어 서른아홉의 젊은 나이에 생을 마감한다. 쇼팽의 유언대로 심장은 폴란드에 묻힌다.

상드와 헤어지다	약 10년 동안 연인 관계를 이어오던 상드와 쇼팽은 정치적으로 전혀 다른 가치관을 가지고 있었음.
	상드와 상드의 딸 솔랑주는 사이가 좋지 않았음. 상드는 솔랑주의 편을 든 쇼팽에게 실망함. ⋯▶ 갈등 끝에 결국 두 사람은 헤어지게 됨.
마지막 연주회	상드를 떠나보낸 쇼팽의 곁에 제자인 제인 스털링이 남아 비서 역할을 함.
	파리에 2월혁명이 일어나자 도시 전체가 혼란에 휩싸여 쇼팽은 생계에 곤란을 겪음.
	스코틀랜드 귀족 출신이었던 스털링이 영국으로 연주 여행을 제안하고 쇼팽은 이를 받아들임. ⋯▶ 투어에서 몸이 크게 상한 쇼팽은 1849년 10월 17일에 생을 마감.
조국 폴란드로	유언에 따라 쇼팽의 심장은 따로 적출되어 폴란드 바르샤바로 보내짐.
	쇼팽이 묻힌 성 십자가 교회는 폴란드 민족주의자들에게 상징적인 장소.
	아직까지도 폴란드의 도시 곳곳에서 쇼팽을 기념하고 있음.

커다란 손이 써 내려가는 이야기
리스트는 피아니스트로서의 삶을 마무리하고
작지만 아름다운 도시 바이마르에서
이전까지의 음악과는 다른 음악을 꿈꾼다.
그리하여 그곳은 새로운 음악을 추구하는
많은 예술가들의 새로운 아테네로 자리 잡는다.

봄날의 대지에서 많은 것이 움터 나오고
땅속에서 그 뿌리들이 자양분을 듬뿍 빨아들인다.
축복해주지 않을 여름철이 오더라도
그것에 굴복하지 않기 위하여.

- 요한 볼프강 폰 괴테

02
음악이 미래의 문을 두드리고

#바이마르 #바그너 #표제음악 #교향시

1849년 경쟁자면서 동시에 동료이자 친구였던 쇼팽을 떠나보낸 리스트는 이때 어떤 시간을 통과하고 있었을까요? 리스트가 피아니스트로서 은퇴를 선언한 게 1847년, 서른여섯 살 때의 일이었죠. 이듬해인 1848년 리스트는 카롤리네 공녀와 함께 파리를 떠나 독일 중부 지역의 바이마르로 이주해요. 이 바이마르에서 지금까지와 전혀 다른 길을 가게 됩니다. 리스트의 음악 인생 2막이 열린 거지요.

바이마르에 특별한 연고가 있었나요?

그런 건 아니고 바이마르에서 몇 년 전부터 리스트에게 카펠마이스터 자리를 제안하고 있었어요. 카펠마이스터는 도시의 음악가 중 가장 높은 자리죠. 그렇지만 리스트는 그 지위보다 바이마르라는 도시에 끌렸던 것 같아요. 작지만 문화예술이 굉장히 발달한 곳이거든요.

바이마르에 정착하다

바이마르는 음악으로는 바흐, 문학으로는 괴테를 품은 도시입니다. 바흐가 18세기 초반에 9년간 머물렀고 괴테는 18세기 중반에 정착했죠. 괴테와 함께 독일 고전주의 문학의 양대 산맥으로 일컬어지는 프리드리히 실러 역시 18세기 말에 바이마르로 이주합니다. 그러면서 바이마르는 독일 문화의 중심지로서 영향력이 더욱 커졌고요.

시간이 흘러 19세기가 되자 문화의 도시라는 명성도 슬슬 빛이 바래요. 그래서 바이마르 쪽에서 당시 최고로 인기 있는 음악가였던 리스

아나 아말리아 도서관의 내부 파노라마
바이마르 공작 에른스트 아우구스트 2세의 부인인
아나 아말리아는 1761년 자기 거주지를 도서관으로
개조하도록 했다. 유네스코 세계문화유산으로 지정된
이 도서관은 셰익스피어, 괴테, 마르틴 루터 등의
컬렉션으로 유명하다.

트를 원하게 된 거예요. 마침 리스트는 청년 시절 괴테와 실러의 문학
에 깊이 빠진 적이 있었으니 은퇴하고 새로운 삶을 설계하기에 바이마
르만 한 곳이 없다고 생각했을 겁니다.

예전에 제가 바이마르를 갔을 때 그곳 사람들이 얼마나 문화를 중요
시하는지 들은 이야기가 있어요. 위 사진은 바이마르에 있는 아나 아
말리아 도서관의 내부입니다. 18세기 중반에 도서관으로 만들어져 오

화염에 휩싸인 아나 아말리아 도서관

래된 데다가 귀중한 소장본이 많은 중요한 유적인데, 2004년 이 건물
에 불이 나요.

아니… 사진을 보니 정말 큰불인데요. 책은 불에 잘 타니 손실이 너무
나 컸을 것 같아요.

이때 시민들이 너도나도 화재 현장으로 뛰어들어 장서를 밖으로 꺼내
는 데 손을 보탰대요. 소방관에게만 맡겨두었다면 귀중한 책들이 훨
씬 많이 불타버렸겠죠. 화재 후에는 복구를 위한 모금 활동도 활발히
펼쳤고요. 이 같은 비극적인 사고에 바이마르 시민들이 어떻게 대처했
는지를 보면 얼마나 자신들의 문화를 소중히 생각하는지 알 수 있습
니다.

알텐부르크, 아테네를 꿈꾸다

바이마르에 자리를 잡은 리스트는 자기 저택의 이름을 알텐부르크라고 지어요. 그리고 그 저택을 새로운 아테네로 만들고 싶어 했습니다. 고대 그리스처럼 예술가가 모여 서로에게 영감을 주는 곳으로요. 그래서인지 집을 꾸미는 데 돈을 아끼지 않았어요. 자기가 존경하던 거장들의 물건을 사서 진열해두었죠. 베토벤이 직접 쓰던 피아노는 물론 죽은 직후 얼굴을 그대로 옮긴 데스마스크, 모차르트가 가지고 있던 스피넷과 오르간 등 건반 악기를 구해왔어요.

이렇게 정성 들여 꾸민 공간은 이후 10년 동안 독일 낭만주의 음악가의 집결지가 됩니다. 수많은 예술가들이 여기 모여 서로 지식을 교환하고 토론했지요.

리스트가 살던 알텐부르크
바이마르 광장 한가운데에 있다. 현재는 리스트
음악 대학의 부속 건물로 사용된다.

집에 많은 사람이 오가는 게 불편했을 법도 한데 카롤리네는 이것도 응원해준 거죠?

카롤리네야 처음부터 리스트에게 지원을 아끼지 않았으니까요. 카롤리네 자신이 집을 자주 비웠기 때문에 아무래도 불편함을 덜 느끼기도 했을 거예요. 영지를 관리하느라 1년 중 1/3 정도는 다른 곳에서 지냈거든요.

두 사람은 바이마르로 이주하고 나서부터 13년간 사실혼 관계로 살았습니다. 엄밀히 따지면 결혼한 상태였던 카롤리네는 이혼을 원했지만 딸의 상속, 두 집안의 부동산, 부부 양측의 국가 관계까지 얽힌 문제가 많았어요. 그러니 원한 건 아니었어도 리스트와 카롤리네는 함께하던 내내 불륜 커플로 산 셈이죠. 둘 다 신앙심이 두터웠던 만큼 심적으로 아주 힘들었을 겁니다.

그래도 마리 다구와 달리 카롤리네가 리스트의 활동을 지지해주어서 다행이에요.

알텐부르크의 개혁가들

수많은 이들이 리스트에게 음악을 배우고자 알텐부르크를 찾았어요. 그 수가 점점 많아지자 일종의 사단이 되었지요. 낭만주의 신독일악파라는 이름까지 붙었습니다. 이제 리스트의 성격을 파악하셨을 텐데, 리스트는 언제나 진보적인 사람이었어요. 연주자로서의 삶을 정리한

이 시점에는 작곡으로 음악의 진보를 이루려 합니다. 젊은 시절과 분리되는 새로운 음악으로의 도약이 바이마르에서 시작되지요. 이에 관해서는 이따가 자세히 이야기할게요. 어쨌든 바이마르는 개혁파였던 리스트와 제자들 덕에 급진적인 현대음악의 메카로 거듭나죠.

리스트의 여러 제자 가운데 한스 폰 뷜로는 눈여겨볼 만해요. 뷜로는 19세기의 손꼽히는 지휘자이자 피아니스트예요. 최초로 베토벤 피아

훌륭한 음악가가 될 재목인걸...

노 소나타 전곡을 연주했고, 미국 순회 연주를 떠난 첫 번째 유럽인 피아니스트기도 하지요. 사장될 뻔한 차이콥스키의 〈**피아노 협주곡 1번**〉을 초연해 재평가받도록 한 장본인이고요. 당연히 작곡도 했어요. 부모는 법대에 진학하는 걸 바랐지만 리스트를 만난 후 뷜로는 음악으로 삶의 방향을 정합니다. 리스트에게 피아노를 배우면서 하루에 최소 8시간씩 혹독한 연습을 했대요. "뷜로는 손가락의 살을 십자가에 못박았다"라는 비유가 나올 정도였죠. 나중에는 리스트의 둘째 딸 코지마와 결혼합니다.

리스트가 딸의 결혼을 허락하다니 제자들과 가까웠긴 가까웠나 봐요.

리스트는 동료와 후배 음악가에게 굉장한 헌신을 보였어요. 당시 음악가 중 몇몇은 리스트가 없었다면 아마 활동을 일찍 접어야 했을 겁니다.

어떻게 도움을 주었나요?

리스트는 나이를 먹을수록

한스 폰 뷜로

별은 지고
별자리가 되다

마치 성직자처럼 제자들을 가르쳤어요. 음악의 발전을 위해서라면 말 그대로 몸을 바쳤지요.

일단 레슨의 대가를 전혀 받지 않았습니다. 또한 제자들을 가족의 일원으로 여겨서 '아들'이라고 불렀죠. 그러다 보니 권위적인 사제 관계가 아니라 자유롭고 유연한 분위기가 형성되었습니다. 그 덕에 학생들 사이에서도 평생 이어질 우정이 싹틀 수 있었고요.

리스트 같은 스승을 만나는 건 축복이네요.

제자 대부분은 스승의 은혜에 감사해했지만 극소수긴 해도 스승을 이용해 먹으려고만 하는 경우도 있었죠. 대표적인 예로는 요아힘 라프가 있습니다. 두 사람의 인연은 1845년 취리히에서 시작되었어요. 장대비를 뚫고 리스트의 연주회에 도착한 라프가 매진된 표 때문에 쩔쩔매고 있었대요. 그때 그 모습을 본 사람 좋은 리스트는 이 가난한 작곡가를 무대에 앉혀 연주회를 볼 수 있도록 배려해주었습니다. 그다음엔 빚도 탕감해준 데다 투어에 데리고 다니며 일거리를 소개해줬어요. 피아노뿐 아니라 악보, 잉크 같은 비품까지 지원했지요.

그 은혜를 갚았어야 할 텐데 왠지 아닐 것 같네요….

오히려 라프는 분수를 모르고 무례하게 굴었대요. 마치 리스트와 동등한 위치인 것처럼 스승의 작품에 필요 이상으로 관여했죠. 심지어는 리스트 작품인 〈피아노 협주곡 E♭장조〉의 관현악 파트를 자기가

썼다는 유언비어까지 퍼뜨렸고요.

정작 리스트가 괘념치 않자 주변 사람들이 더 분통을 터뜨렸답니다.
카롤리네만 해도 평생 리스트의 제자들에 대해 별다른 언급을 하지
않았지만 라프에 대해서만큼은 아주 날카롭게 비난을 했대요.

그런 사람에게도 관대했다니 리스트 본인의 의도대로 정말 음악의 성
직자가 된 것 같아요.

제자가 아니더라도 저택에 워낙 많은 사람이 오가다 보니 이런 일화
도 있습니다. 1853년, 스무
살이었던 브람스가 알텐부
르크에 방문한 적이 있어요.
리스트가 브람스한테 작곡
한 작품을 쳐보라고 했죠.
소심하고 사회성이 부족해
당황한 나머지 꼼짝을 못하
는 브람스에게 리스트는 자
신의 악보를 대신 줄 테니
초견 연주를 해보라고 상냥
하게 제안해요.

요하네스 브람스
낭만주의 음악의 대표 주자. 뷜로는 바흐, 베토벤,
브람스를 일컬어 '3B'라고 칭했다. 클라라 슈만을
평생 연모했으며 클라라가 남편을 잃은 후 그 가족을
헌신적으로 돌보았다. 토머스 에디슨의 제안으로
최초의 녹음본을 남긴 음악가이기도 하다.

자기 곡이 아니니 좀 덜 부
끄러워 할 거라고 생각했던

모양이군요.

다행히 브람스는 훌륭하게 초견 연주를 해냈습니다. 그러자 그 자리에 있던 제자 중 하나가 리스트에게도 한 곡 연주를 해달라고 청해요. 리스트는 〈피아노 소나타 b단조〉 S.178를 연주해줬지요.

연주를 선보인 방문객에 대한 답가 같은 거네요.

그런데 웃지 못할 일이 벌어졌습니다. 브람스가 리스트의 연주를 듣다가 잠들어버린 거예요. 호의를 베풀고 있는 대가 앞에서 엄청난 결례를 저지른 거죠. 다른 제자들은 직접 연주를 들려주는 스승의 마음에 완전히 감복했을 텐데 말이에요.

아무리 성자 같은 리스트라도 기분이 나빴을 법한데요.

이 사건 때문인지는 확실히 알 수 없긴 해도 브람스와 리스트는 그 후 어떤 교류도 나누지 않았습니다. 브람스는 나중에 이 일에 대해 여행하느라 너무 피곤했다며 변명 같은 해명을 했어요.

비르투오소를 넘어

그런데 바이마르에서 제자들은 리스트에게 뭘 주로 배운 건가요? 피아노였나요?

음악이 미래의 문을
두드리고

피아노는 물론 작곡 면에서도 배울 게 많았을 겁니다. 리스트가 진정한 작곡가로 거듭난 뒤였으니까요.

바이마르의 리스트는 더 이상 자기 기교를 과시하기 위해 안달하며 곡을 쓰던 비르투오소가 아니었어요. 이 시기에 작곡한 작품 가운데 가장 유명한 게 1850년 발표한 《사랑의 꿈》 S.541이에요. 부제는 '세 개의 녹턴'인데, 그중 3번인 **〈사랑할 수 있는 한 사랑하라〉 S.541 No.3**가 주로 연주되고요. 들어보면 리스트의 곡이 이전과는 달라졌다는 걸 곧바로 알아차릴 수 있어요.

녹턴이라는 부제 때문인지 몰라도 전에 들었던 리스트의 곡보다 촉촉한데요?

후반부로 갈수록 리스트답게 어려운 기교가 나오긴 해요. 그렇지만 이 시점부터는 곡에서 빠르기에 대한 강박보다 섬세한 감성이 더 두드러집니다.

비슷한 시기에 쓴 피아노 소품 6곡을 모은 《위로》 S.172에서도 그런 경향이 보입니다. 쇼팽을 애도하는 마음을 담은 모음곡 《위로》는 누가 들어도 '쇼팽스럽다'는 인상을 받을 수 있어요. 빨라지지 않고 끝까지 부드럽게 끝나죠. 오른쪽의 두 악보를 비교해봐도 음표의 흐름이나 패턴이 비슷하지 않나요? **〈위로〉 S.172 No.3**와 쇼팽의 **〈녹턴 Db장조〉 Op.27 No.2**를 연달아 들은 후 "무엇이 쇼팽 곡이냐"고 물으면 대부분 두 곡 다 쇼팽 같다고 대답할 거예요.

리스트의 <위로> S.172 No.3

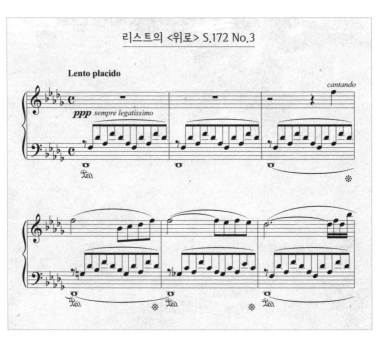

쇼팽의 <녹턴 D♭장조> Op.27 No.2

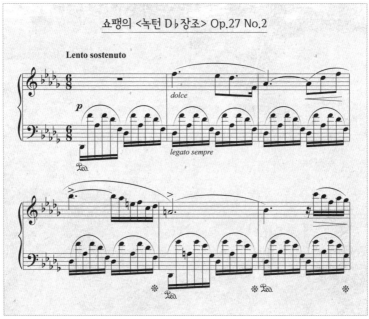

음악이 미래의 문을
두드리고

쇼팽에 대한 리스트의 마음이 느껴지는 것 같아요.

〈위로〉를 들으면 리스트가 젊은 시절의 자신을 완전히 뛰어넘었다는 것을 알 수 있어요. 이전이라면 해내지 못했을 스타일까지 모두 흡수해 자기 것으로 소화한 거죠. 많은 사람들이 리스트란 음악가에 대해 피아노를 잘 치던 비르투오소라고만 규정하는데 리스트는 그보다 훨씬 높은 평가를 받아야 해요. 어느 한곳에 안주하지 않고 끝없이 앞을 개척해나갔으니까요. 이런 리스트의 새로운 길에 좋든 나쁘든 큰 영향을 미친 사람이 있어요. 바로 리하르트 바그너지요.

리스트와 바그너, 음악의 새 시대를 꿈꾸다

리스트가 서른한 살, 바그너는 스물아홉 살이던 1842년 파리에서 두 사람은 스치듯 연을 맺은 적이 있었어요. 그렇지만 본격적인 관계는 1840년대 후반 즈음부터 시작됩니다.

당시 독일의 드레스덴에서 활동하며 오페라를 쓰던 바그너는 단순히 음악가로 머물지 않고 혁명에 주도적으로 참여했어요. 결과적으로는 그 혁명이 실패로 끝나는 바람에 드레스덴에서 추방당하죠. 그 후 11년 동안이나 독일 땅에 발을 붙이지 못한 데다 범죄자라며 오페라조차 무대에 올릴 수 없게 돼요. 평소 리스트는 바그너의 음악을 아주 높이 평가했기에 바그너를 돕기 위해 팔을 걷어붙입니다.

너무 오지랖이 넓은 거 아닌가요?

아마 '팬심'이 있었을 거예요. 리스트가 바이마르를 아테네처럼 만들고 싶어 했다고 했잖아요?

그런데 바그너도 고대 그리스 예술의 부활을 집요하게 추구했거든요. 고대 그리스의 예술가들은 음악, 문학, 철학 같은 요소를 하나로 결합했는데, 바그너는 이런 형태의 음악극을 '종합예술작품'이라고 이름 붙인 후 완벽히 구현해내려는 욕

케자르 빌리히, 리하르트 바그너의 초상, 1862년경
19세기 독일 오페라를 대표하는 거장으로 '바그네리안'이라는 이름의 숭배자들을 거느렸다. 하지만 급진주의와 반유대주의적 행보로 논란의 중심에 서곤 했다.

망을 품었어요. 그를 위해 작곡뿐 아니라 오페라 대본은 물론 『미래의 예술 작품』을 비롯해 저서를 여러 권 씁니다. 바그너에 대해선 다음 수업에서 소개할 예정이니 기대해주세요.

리스트가 아꼈을 법하네요. 문학도 사랑하고, 음악의 혁신을 꿈꿨다는 점도 그렇고 성취욕까지 닮았으니까요.

리스트는 바이마르에 도착한 다음 해인 1849년 바그너의 장대한 작품인 〈탄호이저〉를 공연하기 위해 애썼어요. 하노버, 라이프치히, 고다 등의 무대에 바그너의 작품을 올리려고 열심히 돌아다녔지요. 독일

내에서 바그너 오페라 공연이 금지되었으니 대신 피아노로 편곡하거나 바그너가 스위스로 안전하게 도망칠 수 있도록 도와주기도 합니다. 바이마르 대공에게 지속적으로 바그너의 사면을 요청하는 한편 스위스의 취리히나 바젤까지 직접 만나러 가서 계속 용기를 북돋워줬고요. 리스트가 바그너에게 쓴 편지만 무려 300통이 넘어요.

정말 끔찍히도 아꼈나 봐요.

바그너가 감사하는 마음을 가졌더라면 얼마나 좋았을까요? 하지만 바그너는 놀랍도록 자기중심적이어서 리스트를 돈줄로 봤어요. 너무 빈번하게 돈을 요구하자 참다못한 리스트가 불편한 속내를 드러낸 적도 있는데 바그너 본인은 아랑곳하지 않았다고 합니다.

런던에서 공연된 〈탄호이저〉 실황
독일 고대 전설에서 아이디어를 얻은 〈탄호이저〉는
민족주의가 깊게 뿌리내린 아이제나흐의 성에서
중세 음유시인들이 벌이는 대결을 다룬 오페라다.

보수 대 개혁, 파벌의 형성

젊었을 때는 멘델스존, 슈만, 힐러, 베를리오즈, 쇼팽과 리스트가 모두 친했잖아요? 이들은 30대를 넘기며 각자 다른 길을 가게 됩니다. 자연스럽게 사이도 멀어졌죠. 음악가도 인간이라 그 과정에서 감정적인 문제가 많이 발생했어요.

나이가 드니까 서로 옳다고 생각하는 음악이 달라진 거군요.

리스트는 옛날에 함께했던 동료들의 음악을 보수적이고 발전이 없다 폄하하고 대신 바그너를 치켜세웁니다. 친구들은 감정이 상할 수밖에 없었죠. 7년 전만 해도 리스트에게 호의 어린 평을 쓰던 슈만은 이 시기 공개적으로 적대감을 드러냈어요. 힐러 역시 리스트에게 '고루한 지휘'라는 혹평을 듣고 몹시 언짢아했지요. 멘델스존은 아예 라이프치히를 중심으로 한 보수파의 수장 격이 되어 대립각을 세웠고요. 생각해보세요. "네가 하는 음악은 낡고 멈춰 있어!"라는 말을 오랜 친구에게 듣고 기분 나빠하지 않을 사람이 얼마나 있을까요?

갑자기 감정 이입이 되네요. 친구들에게 리스트가 좀 너무했던 게 아닌가요?

자신과 바이마르 동료들의 음악을 '미래의 음악'이라고 지칭하면서 친구들의 반감은 더욱 심해집니다. 사실 리스트의 이 같은 행보에 일반

청중도 마찬가지로 당황해요. 리스트의 본거지였던 바이마르에서나 환호를 받았지 다른 도시의 청중들은 거부감을 감추지 못합니다.

예를 들어 1855년 베를린에서 가진 연주회가 그랬습니다. 만석이었지만 분위기는 싸늘했어요. 마치 "그래, 네가 얼마나 잘난 음악을 하는지 들어나 보자!" 같이 날 선 느낌이었죠. 사람들은 아직 '미래의 음악'을 맞이할 채비가 안 됐던 겁니다.

표제음악과 교향시

베를리오즈의 〈환상교향곡〉이 기억나나요?

자신을 거절한 여인을 계속 떠올리는 그 교향곡 맞죠? 고정 악상이 반복되는….

맞아요. 베를리오즈가 처음 〈환상교향곡〉을 작곡했을 때만 해도 다들 표제 교향곡이라는 형식이 새롭다며 난리법석을 피웠죠. 표제 교향곡을 포함해 문학을 기반으로 한 음악 장르를 표제음악이라고 해요. 표제라는 말이 낯설게 느껴질 수 있지만 표제란 결국 제목을 의미해요. 음악에 제목을 붙이면서 줄거리가 있는 문학적 내용을 담는 거예요. 그게 표제음악입니다. 리스트를 필두로 한 개혁파는 이 형식을 더 발전시킵니다. 표제음악의 반대편에는 얘기 없이 음악적인 내용만 담아내는 절대음악이 있고요.

개혁파는 표제음악을 들고 나온 반면 보수파에서는 절대음악을 비호

했어요. 그렇게 음악의 형식을 가지고 주도권 싸움이 일어납니다. 이 싸움의 쟁점은 절대음악과 표제음악 중 무엇이 더 우월하냐는 거였습니다.

예를 들어 절대음악을 신봉하던 에두아르트 한슬릭과 같은 음악평론가는 "음악은 그 내적 구조만 가지고 이해해야지 문학을 끌어들이면

테오 차셰, 브람스에게 향을 바치는 한슬릭의 캐리커처, 1890년
오스트리아 출신의 평론가였던 한슬릭은 동시대 음악 중 절대음악의 최고봉으로 브람스의 작품을 꼽았다.

결국 도구로 전락하게 된다"라는 말로 리스트와 바그너를 비난했죠. 순수한 음악은 감정을 표현하는 '언어'가 아니며 다른 예술 장르와 연결시킬 수 없기 때문에 애초에 여러 예술의 통합을 논하는 것 자체가 오류라 주장했고요. 그러면서 베토벤의 소나타를 완벽한 절대음악으로 제시합니다.

그럼 개혁파는 어떻게 맞서 싸웠나요?

리스트가 표제 교향곡보다 더 발전한 '교향시'를 만들어냈죠. 이름 그대로 교향곡과 시를 결합한 거예요. 대부분 한 악장으로 이루어져 있는데, 이야기를 생생하게 표현한 경우도 있고 추상적인 대상을 그려내기도 했어요. 바그너는 교향시를 일컬어 베토벤 이후 기악음악의 가장 중요한 발전이라며 극찬합니다.

교향곡과 시를 결합했다는 게 잘 와닿지 않아요.

막상 들어보면 의외로 간단합니다. 잘 알려진 교향시 두 곡만 소개할게요. 우선 카미유 생상스가 1874년 발표한 〈**죽음의 무도 g단조**〉입니다. 어디서 많이 들어본 제목 아닌가요? 오른쪽 사진을 보면 기억하는 데 도움이 될 것 같아요.

김연아 선수의 프로그램 제목이었나요?

맞아요. 김연아 선수가 생상스의 곡을 짧게 편곡해 쇼트프로그램에 썼죠. 생중계로 보면서 어찌나 감탄했는지 몰라요. 의상부터 안무, 표정 연기까지 생상스의 교향시를 제대로 표현했거든요.

〈죽음의 무도 g단조〉는 19세기에 활동했던 시인 앙리 카잘리스의 시 「죽음의 무도」를 한 악장짜리 교향곡으로 만든 작품입니다.

김연아가 공연한 〈죽음의 무도〉
2009년 국제빙상연맹 피겨스케이팅 선수권대회에서 생상스의 〈죽음의 무도〉에 맞춰 공연한 김연아는 세계 신기록을 경신하며 1위를 차지했다.

시의 내용은 이렇습니다. 어느 자정, 안개가 자욱이 깔린 묘지에서 악마가 깨어나 죽음의 춤을 춥니다. 그렇게 광란의 도가니를 이루다가 닭이 우는 새벽이 되자 도망을 치지요. 이런 줄거리를 7분가량의 곡으로 만들었습니다. 내용을 미리 알고 음악을 들으면 각 부분이 무엇을 표현하는 건지 파악할 수 있어요. 예를 들어 바이올린이 두 현을 한 번에 그어 소리내는 더블 스토핑 주법은 악마가 깨어나는 걸 표현하죠. 뿐만 아니라 짧은 음을 날카롭게 끊으며 연주하는 걸 들으면 자기도 모르게 '아, 악마적인 소리구나'라고 생각하게 돼요.

죽음의 춤, 18세기경
죽음의 춤이라는 소재는 중세 말부터 크게 인기를 끌었다. 당시 흑사병으로 셀 수 없이 사람들이 죽어나가자 누구에게든 죽음이 찾아온다는 생각이 팽배했고 예술 다방면에 반영됐다. 이 그림에서도 왕관을 쓴 왕족, 화려한 옷을 입은 귀족, 평민에 이르는 다양한 신분의 사람이 어우러져 죽음은 모든 이에게 평등하다는 메시지를 담고 있다.

시의 내용을 음악으로 표현한 게 리스트가 처음인가요?

엄밀히 따지면 아주 오래전부터 있었어요. 이보다 훨씬 앞서 작곡된
비발디의 《사계》도 시를 바탕으로 만들어진 곡이긴 합니다. 하지만 교
향시와는 결정적인 차이가 있어요. 《사계》가 시의 장면들을 연상시킬
수 있는 소리를 흉내 내는 데 그쳤다면 교향시는 그걸 훌쩍 뛰어넘습
니다. 꼭 주인공이 존재하고 기승전결이 있는 문학 작품처럼 더 구체
적으로 곡을 풀어나가지요.

교향시의 예를 하나 더 들어볼까요? 괴테의 시 「마법사의 제자」를 토
대로 폴 뒤카가 1897년 작곡한 교향시 **〈마법사의 제자 f단조〉**입니다.
이 곡은 1940년에 나온 디즈니의 애니메이션으로 유명해졌어요. 다음
페이지 사진의 미키마우스와 움직이는 빗자루가 주인공인데 미키마
우스가 스승의 마법 모자를 탐냈다가 물난리를 일으키는 이야기지요.
디즈니가 뒤카의 교향시에 맞춰 애니메이션의 장면을 만든 거죠.

개인적인 견해입니다만 저는 100퍼센트의 절대음악도, 100퍼센트의
표제음악도 없다고 생각해요. 음악을 들을 때마다 무언가를 상상하
게 되는 건 당연한 일이니까요. 작곡가가 자기 곡이 아무것도 표상하
지 않는 절대음악이라고 주장해도 말입니다. 아무리 인상적인 이야
기가 동반된 표제음악이라 해도 음악적으로 탄탄하지 않다면 기억에
남을 만한 작품이 될 수 없고요. 작곡가나 청중이 원한다고 둘 중 하
나를 선택할 수 있는 문제는 아닙니다. 그러니 19세기 유럽 음악계의
주도권 경쟁에서 나온 논쟁을 지금 우리가 너무 신경 쓸 필요는 없을
것 같아요.

〈마법사의 제자〉에 등장하는 캐릭터
1940년 개봉한 장편 애니메이션 〈판타지아〉에 실린
에피소드다. 〈판타지아〉는 폴 뒤카 외에도 차이콥스키,
스트라빈스키, 베토벤 등의 곡을 기반으로 제작됐다.
2000년에 〈판타지아 2000〉이라는 후속작이
나오기도 했다.

익숙할 법한 교향시 작품을 먼저 소개해보았는데요, 이제 우리의 주
인공에게 돌아갑시다. 리스트의 교향시 중 가장 유명한 작품은 아마
1856년 출판된 〈프렐류드〉 S.97일 겁니다.

🔊
60

이건 무슨 줄거리인가요?

앞서 두 교향시와는 접근이 조금 다릅니다. 〈프렐류드〉는 일정한 줄거
리를 따라가는 게 아니라 그 자체가 시 한 편을 의미하죠. 그래서 더
추상적이고 철학적이에요.

〈프렐류드〉의 경우 프랑스의 시인 알퐁스 드 라마르틴의 "인생은 죽음에 의해서 시작되는 미지의 세계의 전주곡이다"라는 시 구절을 음악으로 만들었습니다. 삶의 고난을 이겨내고 도달하는 초월의 상태를 표현하려고 했던 거 같아요.

리스트가 이 시기에 쓴 표제음악으로는 이외에도 **〈파우스트 교향곡, 괴테에 의한 세 가지 초상〉 S.108**이나 **〈단테의 신곡에 붙인 교향곡〉 S.109** 등이 있어요. 연주 시간이 각각 75분과 45분에 달하는 대곡인데, 여러 악장으로 되어 있어 교향시보다 교향곡으로 분류되는 작품들입니다. 보통 간단히 〈파우스트 교향곡〉, 〈단테 교향곡〉이라고 부릅니다. 제목만 봐도 무슨 내용일지 알 수 있죠?

하여간 『파우스트』니, 『신곡』이니 리스트가 괴테와 단테를 엄청 좋아하긴 했나 봐요. 괴테가 살았던 도시라는 이유로 바이마르에 살기도 했고… 단테의 영향을 받아 쓴 다른 작품도 있지 않았나요?

《순례의 해》에 그런 곡이 있었지요. 그때도 단테의 『신곡』을 바탕으로 삼았고요. 〈단테 교향곡〉은 작곡 과정에서 바그너의 입김이 들어갔다고 알려져 있어요. 리스트는 스위스에 있던 바그너를 방문해 이 곡을 피아노로 들려주고 조언을 구했다고 합니다. 원래는 단테의 원작 구성과 같이 지옥, 연옥, 천국 3악장을 쓰려고 했다죠. 그런데 바그너가 "누구도 천국을 음악으로 온전히 표현할 수 없다"고 해 두 개 악장만 남겼다는군요.

지휘자의 연단을 높이다

리스트는 지휘자로도 활약했어요. 제자인 뷜로를 최초의 전문 지휘자로 키워냈는데 이 비결은 자신의 지휘 경험이었습니다. 지휘자로서의 리스트 역시 퍽 소신 있고 철저했다고 해요. 자기 작품을 연주하는 오케스트라 앞에 서서 메트로놈처럼 박자나 맞춰주던 이전의 지휘를 '풍차'라고 부르면서 본인은 그런 지휘를 하지 않으려 노력했죠.

기존 지휘자들과 많이 달랐던 건가요?

지휘자의 역할과 책임을 더 높게 끌어올렸습니다. 표현력을 강화하기 위해 자기 신체의 모든 부분을 사용했죠. 특히 다양한 표정을 도구 삼아 오케스트라를 이끌었어요.

요즘 클래식 지휘자를 상상했을 때 떠오르는 모습이네요.

맞아요. 보통 베를리오즈, 리하르트 슈트라우스, 리스트 세 사람이 지휘자의 지평을 넓혔다고 이야기해요. 모두 유명 지휘자로 활약했을 뿐 아니라 지휘자의 역량이 중요한 관현악곡을 많이 작곡했지요. 다만 리스트는 지휘자로서 잘 알려져 있지 않습니다. 현대음악을 주로 다루는 바람에 대중의 흥미를 못 끈 것도 있지만 피아니스트로서의 명성이 너무 높았던 게 더 큰 원인일 거예요. 리스트 하면 피아노의 비르투오소라는 이미지가 강력했으니 지휘자로 이름나기 힘들었죠.

이제 지휘자도 달라져야한다고!

평론의 권리는 누구에게 있는가

음악가를 사랑하고 아꼈던 리스트지만 평론가만큼은 굉장히 싫어했습니다. 정확히 이야기하자면 음악을 하지 않는 평론가 말이죠. 슈만, 베를리오즈, 바그너 같은 작곡가에게만 진정한 평론가가 될 자격이 있다고 봤어요. 창작은 신이 준 숙명인데 평론은 그렇지 않다고 여겼던 거 같습니다. "누가 당신이 평론할 권리를 준 건가?"라는 질문을 던지곤 했던 걸 보면요.

좀 이해가 안 가요. 음악 작품을 직접 만들 순 없어도 충분히 자기 의견을 가질 수 있는 거 아닌가요?

음악이 미래의 문을
두드리고

물론이죠. 리스트가 지나치게 날을 세웠다고 할 수 있습니다. 하지만 저 역시 음악을 공부한 사람으로서 리스트의 말에 일리는 있다고 생각해요. 피아노 연주를 아무리 많이 들어도 피아노를 쳐보지 않은 사람은 분명 어떤 지점에 이르면 온전히 평하기 힘들 때가 있을 거예요. 직접 해본 사람이 할 수 있는 말이 있기 마련이지요. 그 말의 깊이도 다를 거고요. 예를 들어 쇼팽의 《에튀드》를 떠올려보세요. 각각의 곡이 어떤 테크닉을 연습시키는지 아는 연주자에게는 적어도 그저 빠르고 복잡한 피아노곡 이상의 의미를 지니겠지요.

그렇긴 하네요. 그래도 여기저기 다 비판하고 다녔으니 적이 꽤 많이 생겼을 것 같아요.

그럴수록 확신을 가지고 따르는 사람도 늘어났습니다. 리스트는 혁신적인 음악을 하는 젊은 음악가들에게 그늘이 되어주었죠.

바이마르에 정착한 리스트는 자신을 따르는 제자들과 함께 사단을 이루며 작곡가로서 인생 2막을 시작한다. 리스트는 평생 동료, 제자를 위해 헌신하며 음악의 새 시대를 열고자 했다. 리스트, 바그너를 필두로 한 개혁파는 교향시라는 파격적인 형식을 발전시켰다.

아테네를 꿈꾸다	리스트는 카롤리네 공녀와 바이마르로 이주. 자신이 살던 알텐부르크를 예술가들이 자유롭게 교류하는 새로운 음악의 중심지로 만들고 싶어 했음.
	⋯▸ 이후 제자들이 많아지면서 낭만주의 신독일악파라는 이름의 사단이 됨. 덕분에 바이마르는 급진적인 현대음악의 메카로 거듭남.
	바이마르에서의 리스트는 더 이상 기교에 치중하지 않고 섬세한 감성을 채운 곡들도 작곡함.
	[예] 《사랑의 꿈》 S.541, 《위로》 S.172
리스트가 교류한 음악가들	**한스 폰 뷜로** 리스트가 가장 아낀 제자로 최초의 전문 지휘자. 리스트의 둘째 코지마와 결혼했음.
	요아힘 라프 리스트의 제자로 리스트가 많은 도움을 주었으나 무례하게 행동함.
	요하네스 브람스 연주를 들려준 브람스에게 보답으로 리스트가 답가를 연주해주었으나 브람스는 잠들어버림.
	리하르트 바그너 음악, 문학, 철학 등이 결합된 종합예술작품으로서 음악극을 추구했다는 점에서 높이 평가. 리스트는 독일에서 추방당한 바그너를 물심양면으로 지원했음.
표제음악과 절대음악	개혁적인 음악에 대한 신념을 가지게 되면서 이전에 친하게 지냈던 음악가들과 멀어짐. 리스트를 필두로 한 개혁파는 표제음악을 발전시킴.

	개혁파	보수파
특징	문학을 기반으로 함(표제음악)	음악의 내적 구조를 중요시
작곡가	리스트, 바그너, 생상스	멘델스존, 브람스
중심 도시	바이마르	라이프치히
작품 예시	〈죽음의 무도 g단조〉, 〈마법사의 제자 f단조〉, 〈프렐류드〉 S.97, 〈파우스트 교향곡〉, 〈단테 교향곡〉	제목 없이 번호로만 불리는 거의 모든 교향곡, 소나타 등

누구보다 낮은 곳에서 시선은 늘 위를 향하며

리스트는 수도원에서 지내면서
누구보다 겸손한 자세로 많은 제자를 가르쳤다.
음악을 위해 자신의 삶을 바친 리스트는
위대한 거장이자 따뜻한 선생이었지만 자신의 연인, 딸과는 좋은 끝을 맺지 못했다.
딸과의 불화 속에서 리스트는 조용히 신의 품으로 향한다.

지상에는 아무 소망이 없으니
지고의 심판자에게 피 토하는 심정으로 기도할 수밖에.

– 프란츠 리스트

03
수도복을 입고
신의 곁으로

#코지마 #종교 귀의 #위대한 스승

리스트는 시간이 지날수록 음악계에서 더 큰 존경을 받았어요. 중년에 이르러서는 누구와도 비교할 수 없는 거장으로 자리를 잡았고요. 그러나 안타깝게도 가족 내의 문제가 끊이지 않았습니다. 누구의 탓이라기보단 리스트를 둘러싼 상황이 복잡했어요.

카롤리네와도 문제가 생기나요?

마리 다구와 만날 때처럼 마음이 식거나 다툰 건 아니었어요. 십여 년 넘게 합법적인 부부가 아니었던 게 발목을 잡았죠. 리스트와 카롤리네 모두 카롤리네의 이혼을 갈망했음에도 많은 장애물이 있었습니다.

결혼식을 올릴 수 없던 이유

1860년 카롤리네와 리스트는 이 문제를 해결하기 위해 바티칸의 교황에게 면담을 요청합니다. 재산부터 출신 국가의 정치 상황까지 여

러 요소가 복잡하게 얽힌 혼인 관계였기 때문에 교황이라도 나서지 않으면 결판이 안 나는 문제였으니까요. 수차례의 탄원 끝에 1861년 1월, 교황으로부터 그토록 원하던 혼인 무효 선언을 받아냅니다.

그러면 이제 문제가 해결된 것 아닌가요?

이번에는 남편 쪽에서 러시아 황제까지 대동해 이 선언을 무효화하려는 공작을 폅니다. 아무것도 몰랐던 리스트와 카롤리네는 그 해 10월 로마에서 결혼식을 하기로 날짜까지 잡고 8월에 알텐부르크를 정리한 후 로마로 떠나요. 그런데 결혼식 전날, 교황으로부터 카롤리네의 첫 혼인을 깨지 말라는 충격적인 통보를 받습니다.

결혼식 전날에요? 교황이 그렇게 결정을 뒤집어도 되나요?

집안의 강압에 의한 결혼이었다는 카롤리네의 주장이 받아들여져 나온 무효 처분이었거든요. 남편 측에서 그건 사실이 아니라며 반박한 겁니다. 카롤리네의 남편을 총애하던 러시아 황제는 카롤리네가 경제적 능력을 잃으면 남편을 거역하지 못할 거라 보고 영지까지 뺏으려 듭니다. 게다가 카롤리네에게는 딸이 있었어요. 엄마가 미혼으로 돌아갈 경우 딸은 사생아로 취급되어 사회적 지위가 박탈된다는 사실도 내내 마음을 짓눌렀겠죠. 사면초가의 상황에 놓인 카롤리네는 결국 이혼도, 리스트와의 결혼도 포기합니다.

남편이라곤 해도 실제로는 남이나 다름없었던 거 같은데…. 가진 게 많으니 이혼도 어렵네요.

합법적인 부부가 되리라는 희망이 사라지자 카롤리네는 리스트와의 동거 생활도 끝냅니다. 이후 두 사람은 평생을 독신으로 살며 맺어지지 못한 과거의 연인으로 서로를 기억하게 되죠. 애틋한 마음은 사라지지 않고 남았던 건지 서로에 대한 염려와 사랑이 담긴 편지를 계속 주고받았고요.

우크라이나에 위치한 기념비
리스트가 손님으로서 카롤리네를 처음 만났던 장소에 세워졌다. 왼쪽 그림 속 카롤리네의 품에 안긴 아이가 딸인 마리다.

리스트와 너무 닮은 딸

리스트는 마리 다구와의 사이에서 낳은 세 남매와도 문제가 많았습니다. 일단 양육권을 갖곤 있었지만 스스로 키우기에는 너무 바빴어요. 몇 년 동안이나 얼굴을 보지 못한 적도 많았죠. 세 아이가 어렸을 땐 파리에서 리스트의 어머니인 아나가 돌보다가 나중에는 카롤리네가 가정교사를 붙여줍니다. 그러다 첫째인 블랑딘과 둘째인 코지마가 10대 후반이 되자 수제자였던 한스 폰 뷜로의 어머니 집에 맡겨요. 막내 다니엘은 베네치아에서 유모가 기르도록 했고요. 그러나 안타깝게도 블랑딘과 다니엘이 각각 스물일곱 살, 스무 살의 나이로 아버지보다 먼저 세상을 떠납니다. 남은 건 아버지와 크게 대립하며 사사건건 반항했던 오른쪽 사진 속의 딸 코지마 하나뿐이었어요.

사진을 보니 둘이 많이 닮았네요.

앞서 잠깐 이야기했듯 1855년 코지마는 뷜로와 연인 사이가 됩니다. 지휘를 맡았던 연주회에서 관객들의 외면을 받아 크게 상심한 뷜로를 코지마가 위로해주면서 서로 감정이 싹텄지요. 스무 살 코지마는 뷜로와 결혼하려 합니다. 그런데 리스트는 뷜로를 수제자로 생각했어도 맘에 드는 사윗감으로 여기지는 않았어요.

제자와 사위는 완전히 다를 테니까요.

리스트와 코지마

가까이서 오래 봤으니 리스트는 뷜로의 조울증 병력을 잘 알고 있었습니다. 자존감이 낮은 것도 마음에 안들어 했죠. 뷜로는 허약한 체질과 외모 콤플렉스, 그리고 부모의 이혼으로 말미암은 마음의 상처가 커 말투가 굉장히 거칠고 신랄했다고 해요.

리스트는 코지마가 어리다며 계속 결혼을 반대했지만 결국 뷜로와 코

지마는 1857년에 부부의 연을 맺습니다.

이왕 결혼했으니 잘 살았다면 좋았을 텐데 사진을 보면서 느낄 수 있는 거처럼 안타깝게도 코지마는 리스트와 너무나 닮은 딸이었어요. 성격, 재능, 심지어 이성 편력까지 말이에요. 자격지심이 심하고 우울한 성격의 뷜로에게 곧 싫증을 느낀 코지마는 동경할 만한 새로운 연인을 찾아냅니다. 바로 아버지 또래인 바그너였죠.

바그너요? 이런 식으로 연결될 줄은….

이 사건은 리스트에게 큰 배신감을 안겨줬습니다. 자기가 열렬히 지지하던 동료 작곡가와 딸이 불륜을 저지른 거니 당연하겠지요.

바그너는 거의 모든 사람과 불화했다고 봐도 될 정도로 안하무인에 아집이 강했어요. 코지마의 남편인 뷜로를 포함해 바이마르에 있던 리스트의 제자들이 자신에게 엄청 호의적이었는데도 바그너는 다른 음악가를 거의다 존중하지 않았어요. 물론 코지마는 바그너의 천재

코지마와 바그너

성에 완전히 매료되어 그에 아랑곳하지 않았습니다. 이런 점마저 아버지와 똑같지 않나요? 리스트도 바그너를 추종하고 어떻게든 보호하려 노력했잖아요.

아무리 그래도 아버지로서 리스트가 가만히 있었을까요?

코지마, 리스트에게 맞서다

1864년에 코지마는 아버지에게 바그너와의 관계를 고백해요. 리스트는 딸을 단념시키려 노력했지만 실패로 돌아갔죠. 코지마가 무조건 바그너의 편을 들며 아버지와 맞서는 바람에 부녀 관계는 걷잡을 수 없이 틀어지게 됩니다. 이듬해 코지마와 바그너 사이에서 이졸데라는 이름의 딸이 태어나기까지 해요. 뷜로와의 사이에서 자식이 둘 있었으니 코지마로서는 셋째 아이였죠.

뷜로가 이혼하자고 난리를 쳤겠네요.

이혼은커녕 이 둘의 관계를 알고 있었는지도 확실치 않습니다. 이후에도 몇 년간 뷜로는 바그너와 관계를 유지했으니까요. 바그너의 추천을 받아 뮌헨의 궁정 피아니스트가 된 데다 바그너가 쓴 오페라 〈트리스탄과 이졸데〉의 초연을 지휘하기도 했어요. 어쩌면 불륜 사실을 알았어도 존경해 마지않는 바그너와 아내의 사이를 인정할 수가 없어 모르는 척한 걸 수도 있죠.

허버트 제임스 드레이퍼, 트리스탄과 이졸데, 1901년
〈트리스탄과 이졸데〉는 바그너의 3막짜리 오페라다.
독일 시인 고트프리트 폰 슈트라스부르크가 쓴 장편
서사시 「트리스탄」을 바탕으로 제작되었다.

아무리 그래도 뷜로 입장에서 이걸 어떻게 견뎠을까요?

리스트도 마음 고생이 만만치 않았습니다. 1865년에 수도사가 되기
로 마음먹고 머리를 깎아요. 그 전에도 수도원에 가끔씩 살긴 했지만
이때 정식으로 입회합니다. 이후 독일 남부에 위치한 가톨릭 수도원으
로 들어가요. 미사를 집전하진 않았고 아침 미사를 보조하는 봉사를
하며 주로 신학 공부를 했습니다. 그 뒤론 무대에 모습을 드러내야 할
때마다 수도복을 입고 연주했다는군요.

그렇게 주목받기 좋아했던 리스트가 속세를 떠난 거네요.

코지마는 리스트의 입장은 전혀 신경쓰지 않고 바그너와의 관계를 이어갔어요. 몇 년 후 뷜로가 이혼을 해주자 바그너와 결혼하면서도 아버지에게 전혀 귀띔조차 하지 않았다고 해요. 리스트는 딸의 결혼 소식을 신문을 보고서야 알았죠.

피아노를 연주하는 리스트, 1869년경
사진이 촬영된 1869년은 리스트가 수도사가 된 지 4년이 지난 무렵으로 이때부터 정기적으로 바이마르를 방문해 수업을 했다고 전해진다. 이후 부다페스트에서도 같은 식으로 제자를 가르쳤다.

저라면 절대 용서하지 못할 거예요.

처음에는 리스트 역시 딸과 절연을 선언했습니다. 그러다 5년 정도 지나자 점점 마음이 풀렸는지 딸 부부와의 관계를 개선하기 위해 노력했어요. 바그너 쪽에서는 영 떨떠름한 반응을 보였지만 리스트의 오라토리오 〈크리스투스〉 S.3의 초연에 참여하는 등 화해를 아예 거부하진 않았고요.

63

공격받는 미래의 음악

60대가 된 1870년대 말까지도 리스트는 유럽을 종횡무진하며 도통 일을 쉬지 않았습니다. 모두 자선과 교육 활동이었죠. 기차를 타고 이

빌라 데스테
추기경이던 구스타프 폰 호헨로헤의 주관으로
수도사가 된 리스트는 이 시기에 독일 남부의
가톨릭 수도원과 이탈리아 로마 근교 티볼리의 빌라
데스테를 오가는 생활을 했다. 당시
구스타프 폰 호헨로헤의 소유였던 빌라 데스테는
오늘날 르네상스식 정원을 엿볼 수 있는 드문 곳으로,
유네스코 세계문화유산에 지정됐다.

400

동할 땐 하인들을 1등 칸에 태우고 자신은 2등 칸에 앉았대요. 자기는 수도사라 호사를 누려서는 안 된다면서요. 나이가 들어도 연주 실력은 녹슬지 않아서 예순여섯 살이던 1877년에는 손가락 하나에 부상을 입은 채 베토벤 사후 50주년 기념행사 무대에 올라야 했는데, 아홉 손가락만으로 베토벤의 〈피아노 협주곡 5번〉 '황제'를 완벽하게 연주해냈습니다.

사람들이 점점 더 리스트를 존경하게 되었을 것 같아요.

그럴 것 같죠? 그런데 기대와 다르게 이때 언론은 리스트에게 매우 적대적이었어요. 아마 리스트가 당시 만들었던 음악이 너무나 혁신적이었기 때문에 대중은 배반당했다고 느꼈을 거예요. 하지만 리스트의 작품들은 새로운 화성을 실험하며 다양한 양식과 장르를 넘나들었던 그야말로 '미래 음악'이었죠.

어떻게 혁신적인데요?

일단 이 시기의 대표작인 **〈회색 구름〉 S.199**를 들어보면 "이게 리스트라고?" 하는 물음을 던질 수밖에 없을 겁니다.

왠지 음산한 느낌인데요.

이 곡엔 'C장조', 'a단조' 하는 조성이 아예 없어요. 이런 음악을 조성

이 없다는 뜻에서 무조 음악이라고 해요. 시간이 흐른 20세기 초에 많이 작곡되고 또 크게 주목받은 음악이죠. 그래서 리스트가 무조 음악의 흐름을 예견했다고 평가받는 거고요.

〈회색 구름〉은 음계에 구애받지 않고 선율을 진행하는 것뿐만 아니라 갑작스러운 단선율이나 침묵을 이용해 의도적으로 어두운 분위기를 만들어요. 〈회색 구름〉이나 〈불운〉 같은 리스트의 후기 작품을 보면

〈회색 구름〉 S.199

별은 지고
별자리가 되다

지나온 과거를 생각하는 사람이 떠오릅니다. 고통과 절망, 죽음 등의 심상이 가득하죠.

리스트가 정말 여러모로 많이 힘들어했다는 게 느껴지네요….

이 시기 리스트의 음악에 대해서 "리스트는 미래의 땅에 창을 던졌고, 후대의 작곡가 쇤베르크와 버르토크가 그걸 주웠다"란 말이 있어요. 쇤베르크나 버르토크는 20세기 초반 음악의 모더니즘을 주도했던 사람들입니다. 리스트도 그렇고 이후에 무조 음악으로 이름을 날리는 쇤베르크도 그렇고 모두 기존에 있던 전통적인 조성에 도전한 겁니다. 그러니 리스트가 근대적 음악의 토대를 다졌다고 할 수 있겠죠? 사실 이런 평가는 지금이니까 할 수 있는 거지요. 당시 리스트가 썼던 음악은 제대로 이해받지 못했어요.

그때는 비판을 많이 받았나 보군요.

네, 리스트도 자신이 살아생전 작곡가로서 인정받지 못할 거라고 확신할 정도였죠. 모두가 끝없이 자신을 적대하며 오해한다고 여겼어요. 극심한 스트레스를 받으며 다시 우울증과 알코올 의존증도 겪고요. 그러면서도 계속 이런 미래의 음악들을 써내요.

사람들은 리스트를 엄청 사랑하기도 하고 미워하기도 하네요. 스타의 숙명 같은 건가 봐요.

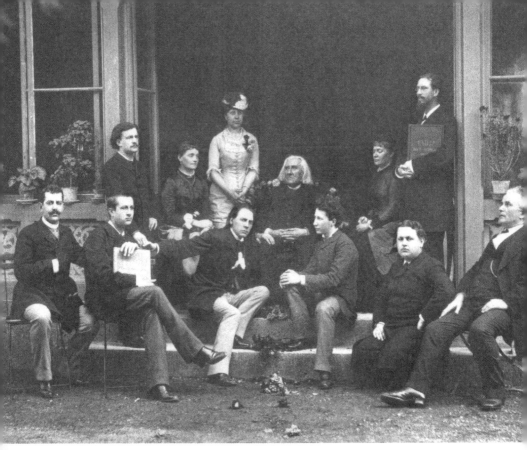

리스트와 제자들, 1884년

위대한 선생님

어쨌든 새로운 작품이 대중의 지지를 받지 못했을 뿐이지 리스트가 거장임은 변함없었어요.

가르침을 받고자 하는 학생들이 여전히 많았나요?

그렇습니다. 리스트는 일주일에 사흘이나 공개 수업을 진행했어요. 지

금 유명 교수들이 여는 마스터 클래스의 원조지요. 학생들이 각자 악보를 피아노 위에 쌓아놓으면 맘대로 하나를 쓱 뽑아 가르치는 방식으로 수업을 진행했다는군요. 꽉 막힌 계획에 따르기보다는 제자들에게 영감을 주는 방식으로 가르치길 좋아했거든요.

한편 리스트는 여전히 제자에게 허물없는 선생이기도 했습니다. 당시에는 정말 흔치 않은 스승이었죠. 호텔이나 카페, 거리 등지에서 학생 무리와 격의 없이 잡담하고 공놀이까지 같이 했대요. 학생들로서는 얼마나 가슴 벅찼겠어요? 이토록 소탈한 거장에게 교육을 받을 수 있었다니 부러울 뿐입니다.

애달픈 마지막

미우나 고우나 사위였는데, 바그너는 1883년에 리스트보다 먼저 세상을 떠났습니다. 당시 리스트는 일흔두 살이었죠. 슬픔에 젖은 코지마는 바그너 기념관을 만들기 위해 아버지에게 바그너에 대한 자료를 요구해요. 그런데 리스트가 그걸 넘겨주지 않습니다.

개인적으로 소장하고 싶었던 걸까요?

정확한 이유는 알 수 없습니다. 어쨌든 이 일로 코지마는 죽을 때까지 리스트를 용서하지 않아요. 심지어 아버지가 죽고 나서도 말입니다. 바그너가 죽고 3년이 흐른 1886년 코지마는 딸인 다니엘라의 결혼식에 리스트를 초청했죠. 이때 코지마는 독일의 바이로이트에 머물고 있

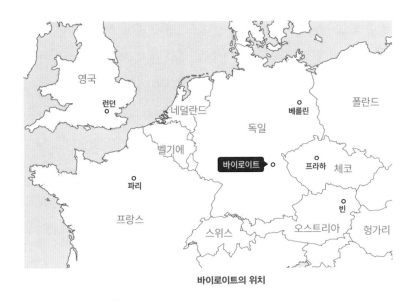

바이로이트의 위치

었어요. 코지마와 바그너 두 사람은 결혼하고 얼마 지나지 않아 바이로이트에 터를 잡았거든요. 코지마는 바그너가 죽은 뒤에도 바그너의 본거지였던 바이로이트를 떠나지 않았고요. 결혼식에 참석하기 위해 나이 든 리스트는 영국에서 프랑스로 가던 와중에 먼 길을 돌아 바이로이트로 향합니다. 그런데 그렇게 힘들게 도착한 리스트에게 코지마는 작정하고 불만을 표출하기 시작해요.

어떤 일이 있었는데요?

공교롭게도 시기가 바이로이트 음악 축제 기간과 딱 겹쳤거든요. 바그너가 자기 음악극을 무대에 올리기 위해 처음 시작한 바이로이트 축제는 오늘날까지 매년 열리고 있는 명실공히 세계 최고의 축제입니다.

그해에 코지마는 스타인 리스트의 방문으로 인해 남편 바그너에게 돌아가야 할 축제 주인공 자리를 빼앗길까 우려해 아버지를 자기 집에 묵지도 못하게 해요. 여독이 쌓인 상태에서 변변찮은 숙소에서 지내다 보니 리스트의 건강이 급격히 나빠집니다. 그런데도 간호조차 제대로 하지 않았죠. 급기야 리스트가 환각까지 보며 괴로워하는데도 돌보지 않았습니다.

아, 너무한데요. 리스트의 나이도 정말 많았을 거 아니에요?

일흔다섯 살이었죠. 아무리 젊은 시절 좋은 체력을 자랑했던 리스트라도 버티지 못했어요. 결국 1886년 7월 31일 손녀의 결혼을 축하하러 간 타지에서 딸에게 냉대받고 고통에 시달리다 숨을 거둡니다.

황망해요. 쇼팽은 그래도 자기를 사랑하는 사람들에게 둘러싸여서 세상을 떠났는데….

더 기가 막힌 건 그다음의 일이에요. 코지마는 아버지를 냉대했을 때와 같은 이유로, 그러니까 바그너의 바이로이트 음악 축제가 리스트의 장례식으로 변질되어서는 안 된다며 장례식을 아주 초라하게 치렀으니까요. 제자들이 조문하려 들자 못 하게 방해했습니다. 심지어 리스트의 무덤은 아직까지도 아무런 연고도 없는 바이로이트에 그대로 있어요. 일설에 따르면 헝가리에 묻어달라고 유언을 남겼지만 코지마가 따르지 않았다고 합니다.

바이로이트 시립 공동묘지에 안치된 리스트의 무덤

그토록 음악에 헌신했던 거장의 마지막이 이렇게 쓸쓸할 수가… 제자
들도 너무나 비통했을 것 같아요.

모든 인간의 죽음은 다 쓸쓸하고 허무할 테지만 리스트의 마지막 길
은 유달리 고독해 보입니다. 누구보다 뜨겁게 사랑하고 치열하게 살았
기에 더 그런 걸까요? 아쉽지만 두 위대한 피아니스트이자 작곡가의
삶에 대한 이야기는 여기서 마쳐야겠습니다.

중년의 리스트는 관계에서 실패를 경험하고 종교에 귀의해 수도사가 된다. 그러나 제자들에게는 격의 없는 선생으로, 역사에 기록될 미래 음악을 작곡한 음악가로 누구도 부정할 수 없는 거장의 삶을 살았다.

관계의 문제	**연인과의 관계** 결혼식 전날, 카롤리네는 결국 교황에게 명목상의 남편과 혼인을 유지하라는 통보를 받고 리스트와 헤어짐.
	자식과의 관계 리스트의 삼 남매 중 두 명은 어린 나이에 세상을 떠남. 둘째인 코지마는 리스트의 애제자인 뷜로와 결혼. 이후 뷜로와의 혼인 중에 리스트의 동료였던 바그너와 불륜 관계를 맺음.
수도사가 된 리스트	절망감을 느낀 리스트는 수도사가 되지만 제자 교육과 작곡 활동을 쉬지 않음.
	〈회색 구름〉 S.199 조성이 없는 무조 음악. 후대에 재평가가 이루어진 실험적 작품. 20세기에 주목받는 무조 음악의 흐름을 예견할 정도의 '미래 음악'으로 평가됨. ⋯� 후기 리스트의 작품에 대한 당대 여론은 좋지 않았음. 이때의 작품들은 어둡고 고립된 분위기를 풍기는 곡이 많음.
소탈한 거장의 최후	누구에게나 인정받는 당대의 거장이지만 또한 격의 없는 스승으로서 제자와 어울렸음.
	손녀의 결혼식에 참석하기 위해 들른 바이로이트에서 코지마와의 관계가 개선되지 않아 쓸쓸하게 죽음을 맞음.

끝없이 이어지는 건반은 찬란히 빛난다

피아노라는 우주에 찬란하게 빛나는 두 커다란 별.
많은 피아니스트들은 두 별을 이어 별자리를 만들고 있다.
별자리는 우리의 머리 위에서 길잡이가 되어줄 것이다.

피아노는 나무와 금속과 공기를 떨리게 해
가장 미묘한 우주의 진실을 전해준다.

- 케네스 밀러

04

건반 위에서
영원히 기억되다

#라흐마니노프 #호로비츠 #루빈시테인

이렇게 피아니스트의 양대 산맥 쇼팽과 리스트는 어떤 것보다도 빛나는 음악을 남겼어요. 그러니 마지막으로 그 유산을 갈고닦은 후배들의 이야기를 해보려 합니다. 이들 덕분에 두 사람이 만든 선율은 여전히 우리 곁을 맴돌고 있으니까요. 그럼 함께 후배 피아니스트들의 길을 따라가 봅시다.

피아노를 배워보고 싶어졌어요. 언젠가 쇼팽의 에튀드를 칠 수 있으려나요?

쇼팽의 또 다른 제자가 탄생하겠군요. 쇼팽 같은 경우 자신의 대를 이을 후계자를 직접 남기지는 못했지만 후대 음악가들에게 많은 사랑을 받고 있어요. 그런 존경이 잘 느껴지는 그리그의 〈**쇼팽을 그리며**〉 와 슈만의 《카니발》에 나오는 〈**쇼팽, 아지타토**〉는 언젠가 들어보길 권합니다.

아름다운 피아노 음악을 만들어낸 작곡가의 이름 앞에 마치 명예로

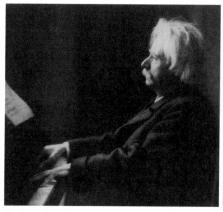

(왼쪽)에드바르 그리그
노르웨이의 작곡가이자 피아노 연주자로 헨리크 입센의 극에 음악을 붙인 《페르 귄트 모음곡》이
대표작이다. 민족주의 성향이 강했다는 점에서 쇼팽과 유사하다.
(오른쪽)이삭 알베니스
스페인의 피아니스트이자 작곡가, 지휘자로 스페인 민속음악을 차용한 피아노곡을 많이 썼다.
드뷔시, 라벨 등에게 영향을 줬으며 클래식 기타 곡을 쓴 적은 없지만 현대 클래식 기타리스트들이
편곡된 그의 작품을 즐겨 연주한다.

운 훈장을 수여하듯 쇼팽의 이름을 붙인 걸 보신 분도 있을 거예요.
예컨대 에드바르 그리그는 북구의 쇼팽, 이삭 알베니스는 스페인의 쇼
팽이라 불리는 식입니다.

리스트의 후계자들

리스트는 쇼팽과 다르게 직접 키운 제자가 많았죠? 앞서 나온 한스
폰 뷜로 외에 보헤미아 왕국, 즉 지금의 체코 출신인 베드르지흐 스메
타나가 꽤 유명합니다.
사실 스메타나는 피아노 연주보다 작곡으로 리스트를 계승했다고 보
는 게 맞아요. 어렸을 때부터 리스트를 너무나 흠모해 실제로 만나기

도 전에 자신의 첫 번째 작
품을 헌정했는데 나중엔 리
스트에게 직접 인정을 받았
다지요.

성공한 팬이네요.

스메타나는 리스트의 교향
시를 계승했을 뿐만 아니
라 더 대중적으로 발전시켰
습니다. 〈나의 조국〉이라는

얀 빌리메크, 베드르지흐 스메타나의 초상, 19세기

교향시가 잘 알려져 있죠. 보헤미아 민족 음악의 대부로 평가받는 것
도 리스트와 비슷해요.

그럼 피아니스트로서 리스트를 계승한 제자는 없나요?

엄밀히 말해 제자는 아니지만 리스트와 비슷한 경력을 이어간 피아니
스트인 러시아 출신의 안톤 루빈시테인을 꼽을 수 있습니다. 미국에
진출한 유럽 피아니스트 1세대로 연주도 잘했지만 주로 리스트의 충
격적인 쇼맨십을 계승했죠. 베토벤과 똑 닮은 외모에 신경질적인 쇼맨
십이 더해지면서, 리스트뿐 아니라 베토벤이 현신했다는 말을 들으며
인기를 끌었습니다.

루빈시테인이 러시아 음악계에 남긴 가장 큰 공헌은 1862년에 상트페

테르부르크 음악원을 설립
했다는 거예요. 덕분에 클
래식 음악계의 불모지였던
러시아에서도 뛰어난 음악
가들이 부상하기 시작해요.
차이콥스키, 라흐마니노프,
프로코피예프, 쇼스타코비
치가 모두 상트페테르부르
크 음악원 출신입니다.

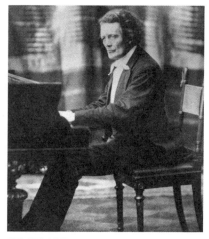

안톤 루빈시테인

듣고 보니 후학 양성에 신경 썼다는 점도 리스트랑 비슷하네요.

거장이 나오기까지

20세기는 몇몇 피아니스트가 커다란 존재감을 드러낸 시기입니다. 그
런데 그런 거장이 나오기 전에 먼저 바탕이 되는 땅을 다진 사람들이
있었습니다. 저는 본격적으로 20세기 피아니스트 이야기를 들려드리
기에 앞서 이그나치 얀 파데레프스키와 알프레드 코르토를 소개하고
싶군요.

파데레프스키라는 이름이 낯설죠? 하지만 피아노 치는 사람들에게
는 의외로 익숙한 이름이에요. 이 음악가가 편집한 '파데레프스키 판
쇼팽 악보'를 매일 들고 다니니까요.

편집했다는 게 뭔가요?

쉽게 설명하자면 이런 겁니
다. 쇼팽이 방금 어떤 곡을
작곡했다고 상상해볼게요.
악보가 완전해 보일 테지만
연주자들에겐 그렇지 않습
니다. 이 부분을 몇 번째 손
가락으로 연주할지, 어디서
쉬어갈지 등 결정되지 않은

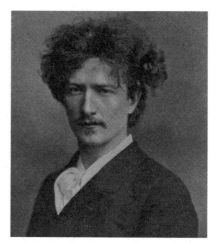

이그나치 얀 파데레프스키

부분이 한두 가지가 아니거든요. 편집자는 이런 걸 정하는 사람입니
다. 그러니 음악을, 피아노를, 그리고 쇼팽의 작품 세계를 빠삭하게 알
아야만 편집자 역할을 제대로 해낼 수 있어요. 실제로 파데레프스키
는 쇼팽 연주의 최고 권위자였습니다.

그리고 파데레프스키에게는 피아니스트 출신으로서 정말 이례적인 경
력이 하나 있어요. 1919년에 독립한 폴란드 공화국의 초대 총리라는
경력이지요.

피아니스트가 총리라고요?

폴란드에서 피아니스트가 어느 정도의 위상을 갖는지 느껴지죠?
또 한 사람, 알프레드 코르토도 파데레프스키가 폴란드에서 그랬던
것처럼 20세기 프랑스에서 강력한 영향력을 자랑했어요. 프랑스의 음

악계와 관련된 각종 제도를
체계적으로 재정립한 사람
이죠. 피아니스트들에게 손
꼽히는 명문 중 하나인 에
콜 노르말 음악원을 설립했
고요. 음악적으로는 바그너
에게 영향을 많이 받았는데
바그너의 작품에 드러나는
독일 특유의 정신을 프랑스
식으로 재해석했다고 평가

알프레드 코르토

됩니다. 프랑스의 피아니스트들에게 큰 영향을 주었지요.

🔊
[69] 코르토는 **1925년 세계 최초의 전기 녹음 방식으로 상업 음반**을 남
긴 음악가로도 알려져 있습니다. 그 음반에는 역시 쇼팽과 리스트의
곡이 수록됐고요.

라흐마니노프, 누구도 부인할 수 없는 거장

20세기 초반의 피아니스트 중 딱 한 명만 꼽으라면 누구나 이 사람을
말할 수밖에 없습니다. 바로 세르게이 라흐마니노프죠.

라흐마니노프는 저도 알아요. 작곡가 아닌가요?

작곡가기도 하죠. 우리나라 클래식 애호가들에겐 〈피아노 협주곡

세르게이 라흐마니노프

2번〉이 정말 인기가 많아요. 이 곡은 20세기인 1901년에 발표되었지만 19세기 낭만주의 스타일로 작곡된 점이 독특하지요.

지금은 많은 분들이 보통 작곡가로 알지만 라흐마니노프는 당대엔 피아니스트로서 더 독보적이었습니다. 출신은 러시아긴 한데 러시아혁명 이후 미국으로 건너가 1918년부터 뉴욕을 중심으로 활동했어요. 지금도 **당시의 녹음**이 남아 있어서 라흐마니노프의 연주가 어땠는지 직접 들어볼 수 있어요. 열악한 음질이 전혀 문제 되지 않을 정도로 압권입니다.

어떻게 연주했길래 독보적이라고 하나요?

일단 내려치는 파워가 굉장해요. 그러면서도 과장하거나 과시하는 게
아니라 선명한 소리를 내죠. 다른 연주자에 비해 페달을 덜 사용했기
때문에 더 그런 느낌이 드는 것 같아요. 이 같은 특징에서 "라흐마니
노프의 손이 닿으면 가장 단순한 멜로디도 본연의 의미를 찾게 된다"
는 말이 나왔겠지요.
외양을 고려하면 라흐마니노프가 이렇게 절제해 연주할 수 있던 게
좀 신기하게 느껴져요. 체격도 거구였고 무엇보다 손의 크기가 어마
어마했거든요.

체구와 절제가 무슨 연관이 있길래요?

체구가 크면 강렬하고 폭발적인 음향을 내기가 쉬우니 자칫 연주가
과해질 수 있거든요. 라흐마니노프는 그 넘치는 힘을 적절하게 조절
할 능력을 갖췄던 거예요.
물론 손이 큰 건 연주에 아주 유리합니다. 전해지는 말에 의하면 라흐
마니노프의 왼손은 '도'에 5번 손가락을 놓았을 때 1번 손가락이 다
음 옥타브 '솔' 건반까지 닿을 정도로 컸다고 해요.

저는 고작 한 옥타브 정도일 듯한데… 정말 크네요.

왼손이 커버할 수 있는 영역이 넓으니 오른손은 그만큼 자유롭고 민

라흐마니노프의 손
라흐마니노프의 곡은 그의 손 크기에 맞추어
작곡되었기 때문에 연주하기 어려운 걸로 유명하다.

첩하게 노래할 수 있었죠. 그러니까 라흐마니노프는 타고난 피아니스트였던 겁니다.

사실 신체 조건은 연주력을 결정짓는 중요한 요인 중 하나입니다. 고전주의 시대 곡, 예를 들어 모차르트의 작품을 칠 때야 크게 문제되지 않아요. 그 시대에는 건반의 개수도 적고 피아노라는 악기 자체의 완성도도 떨어질 때라 체력을 소진할 만큼의 기교를 사용하는 곡이 없었으니까요. 하지만 리스트의 곡을 칠 땐 상황이 달라집니다. 신체를 한계까지 몰아붙여야 해요. 연주는 결국 몸으로 하는 거니까 운동과 비슷한 거죠.

굳이 피아노가 아니더라도 마찬가지입니다. 첼로 같은 현악기는 손가

락이 현의 장력을 견디며 짚는 힘이 음의 선명함을 좌우해요. 당연히 악력이 센 사람이 유리할 수밖에 없죠.

호로비츠, 신경과민의 러시아인

20세기 초반의 일인자가 라흐마니노프였다면 20세기 중반의 일인자는 1903년에 우크라이나에서 태어난 블라디미르 호로비츠입니다. 20세기 중반부터 피아노의 대중화에 따라 어마어마하게 많이 쏟아져 나온 피아니스트 가운데서도 혼자 우뚝 솟아 있죠.

뭐가 그렇게 특별한가요?

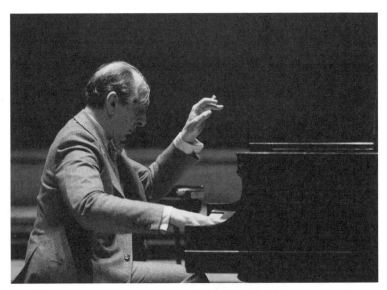

블라디미르 호로비츠

호로비츠를 '신경과민의 러시아인'이라고 표현하는 걸 들은 적이 있어요. 그 표현처럼 호로비츠는 모든 곡을 굉장히 자극적으로 해석했습니다. 작은 요소요소를 한없이 과장해서 나타냈죠. 그래서 호로비츠를 듣다가 다른 사람의 연주를 들으면 너무나 밋밋하게 느껴질 정도랍니다. 호로비츠는 이런 연주를 위해 미세한 손길에도 빠르고 격하게 반응하도록 뜯어고친 전용 피아노로 연습을 했다고 해요. 자기 말을 잘 듣는 피아노였지요.

그럼 호불호도 좀 갈렸겠어요.

호로비츠가 활동하던 시대는 지금과 달라요. 녹음 기술이 발명되었다곤 해도 그다지 음질이 좋지 않았으니까요. 실제로 듣는 것과 녹음된 것을 듣는 것 사이엔 상당한 차이가 있었죠. 녹음 매체와 음향 기기가 대중화되지도 않았었고요. 호로비츠의 연주를 평생 한 번 들을까 말까 한 거예요. 상상해보세요. 이런 대담한 연주를 현장에서 듣는 게 얼마나 대단한 경험이었겠어요? 질리고 말고 할 게 없어요. 그냥 빠져버릴 수밖에 없죠. 그 자리에서 우는 청중들도 많았대요.

20세기라고 해서 막연히 전보다 연주를 자주 들을 수 있게 된 줄 알았는데 아니었군요.

아직 시간이 좀 더 흘러야 합니다. 그래서 저는 내심 듣고 싶은 음악을 언제 어디서든 들을 수 있게 된 지금이 클래식을 듣기에 가장 좋은

듣고 싶을 때마다 들으니 더 좋은데?

시대구나 생각할 때가 있답니다.

호로비츠가 특히 독보적이었던 이유가 또 있어요. 20세기에는 뛰어난 피아니스트가 이전보다 눈에 띄게 늘어났거든요. 리스트의 곡이 아무리 어려워도 매일 그것만 치는 사람이 많아졌으니 그 테크닉을 소화한다는 것 자체는 더 이상 신기한 일이 아니었죠. 그러다 보니 기교가 아닌 '표현력'에서 연주자의 우열이 가려져요. 바로 그 사람만이 소리내는 방식 말입니다. 호로비츠는 놀라운 표현력을 자랑하는 피아니스트였고요.

듣고 보니 정말 시대의 변화에 따라 음악에도 많은 변화가 있네요.

호로비츠는 냉전 시대의 아이콘이기도 해요. 아까 러시아 출신이라고

했죠? 정확히 말하면 소련에 속하던 우크라이나 출신이에요. 1925년 호로비츠는 서방 세계로 망명을 해버립니다. 이듬해에 열릴 첫 쇼팽 콩쿠르에서 이미 소련 대표로 지정되어 있었는데도요. 결국 소련에 미운털이 박혀 수십 년간 고국 땅을 밟을 수 없었지요.

망명이 그렇게 심각한 행동인가요?

냉전 시대의 음악가들은 두 진영을 대신해 전쟁을 치른 거나 마찬가지였어요. 스포츠나 우주과학 등과 똑같이 콩쿠르에서 미국 대표가 이기냐, 소련 대표가 이기냐에 모두의 이목이 집중됐죠. 그러니 소련으로서는 나라를 버린 호로비츠가 얼마나 눈엣가시였겠어요?
그러다 냉전이 종식될 즈음인 1986년에야 호로비츠는 여든셋의 나이로 고국에 다시 갈 수 있게 됩니다. 세상을 떠나기 겨우 3년 전의 일이었습니다. 그때 **모스크바에서 가진 연주회 실황 녹음본**을 들어보면 울컥할 수밖에 없어요. 「뉴욕 타임스」가 "피아노 건반에서 연기가 났다"라고 표현한 게 뭔지 느낄 수 있죠. 힘은 전성기보다 떨어지지만 거장의 벅찬 마음이 연주에서 고스란히 전해와 저도 덩달아 벅차더라고요. 80대의 나이에 그렇게 칠 수 있다면 젊어서는 얼마나 잘 쳤던 걸까 궁금해지기도 하면서요.

망명했어도 그리움이 남아 있었나 봐요.

그럼요. 호로비츠 자신도 대중 앞에서 울면서 인터뷰했지요. 호로비츠

의 삶이 평탄했던 것도 아니라 회한이 많았을 거예요. 최고의 유명 인사가 되긴 했지만 아들이 교통사고의 후유증을 못 견뎌 스스로 목숨을 끊는 일도 있었고 본인도 우울증이나 알코올 의존증을 겪으며 고생했죠. 연주 활동을 중단했던 시기도 굉장히 깁니다.

시대의 아픔을 딛고 만들어낸 아름다운 연주네요.

루빈시테인, 모범적인 교과서

폴란드 출신의 아르투르 루빈시테인은 연주 스타일 면에서 호로비츠의 대척점에 있는 대표적인 피아니스트예요. 피아노 전공자들은 호로비츠보다 루빈시테인을 더 좋아할지도 모르겠네요.

정반대라면 과장하지 않는단 거군요.

정말 교과서적이라 할 수 있는 아주 차분하고도 지적인 연주를 했죠. 굉장히 합리적인 운지법을 사용한 데다 과하게 감정적이지 않아요. 그러면서 절대 무미건조한 건 아니고요. 루빈시테인의 연주를 잘 표현하는 말은 '따뜻함'이에요. 청중을 위로하는 연주라고 할까요? 루빈시테인의 딸이 "아버지의 사랑을 느끼고 싶으면 연주회장에 가서 피아노를 연주하는 걸 지켜봤다"고 회고할 정도였습니다. 쇼팽의 폴로네즈를 **호로비츠 버전과 루빈시테인 버전**으로 각각 들어봐도 이 둘의 연주만큼은 구별할 수 있을 겁니다.

🔊
72

아르투르 루빈시테인

건반 위에서
영원히 기억되다

쇼팽이 이들을 만났다면 누구의 연주를 더 마음에 들어 했을까요?

알 수 없는 일이지만 어쩐지 성격상 루빈시테인을 더 좋아했을 것 같군요. 루빈시테인이 쇼팽에 대한 대중의 선입견을 바꿔놓는 데 결정적인 공헌을 했기 때문에 그런 생각이 드는지도 모르겠습니다. 루빈시테인 이전까지만 해도 사람들은 보통 쇼팽을 감상적이라고 여겼죠. 특히 녹턴 같은 곡은 별 생각 없이 치면 감정이 과잉되어 통속적으로 흐르기 쉬우니까요.

쇼팽이 처음부터 존경받은 건 아니었군요…!

사람들은 감정을 절제하는 루빈시테인의 연주를 들으면서 쇼팽을 재평가할 수 있었습니다. 쇼팽의 곡에 충실한 내용이 들어 있으면서 사색적이고 진지하다는 걸 느끼게끔 해줬거든요.

피아노, 더 멀리 더 높이

20세기 후반부터 지금에 이르기까지 피아노 음악계는 춘추전국시대나 다름없어요. 콩쿠르와 레이블이 우후죽순 등장하면서 더 이상 이전처럼 한 피아니스트가 그 시대를 대표할 수 없게 되었지요. 자본이 대거 투입되며 상업화하고 있고요.

그런 경향이 좋은 걸까요?

사람마다 의견은 많이 다를 겁니다. 어떻게 변하든 클래식 음악 팬들의 마음은 모두 같은 쪽을 바라보고 있지 않을까요? 나를 더 감동하게 만드는 음악, 더 삶을 살 만하게 만들어주는 음악, 내 마음을 더 위로해주는 음악을 만나고 싶다고 말입니다.

다시 이 수업을 시작했을 때로 돌아가 볼까요. 피아노는 어디서나 쉽게 찾아볼 수 있고 그렇기에 많은 이로 하여금 음악에 쉽게 닿을 수 있도록 합니다. 어릴 적 기억 속에, 지나다니는 길가 학원에, 거리에, 어쩌면 우리 가장 가까이에 있는 악기라고 할 수 있겠지요. 이 수업을 들은 여러분이 그동안 수많은 음악가가 이 악기를 깊이 사랑해왔고 그 뿌리에 쇼팽과 리스트가 있었다는 걸 기억해준다면 좋겠습니다. 그렇게 우리가 기억하고 사랑할수록 피아노라는 숲은 더 멀리 더 높이

피아노 소리가 세상에서 제일 좋아요!

올라가 이윽고 영원히 울창해질 테지요.

앞으로도 많은 사람들이 쇼팽과 리스트의 음악에 자기 영혼을 담아 해석하고 연주하겠죠? 계속 다양한 연주를 들어보고 싶어요.

그 마음이 바로 음악이 시작되는 순간이 아닐까 생각합니다. 그러다 어느 순간 내 손으로 음악을 빚어내고 싶다는 열망이 피어날 수도 있겠지요. 그때가 오면 용기를 내 직접 손가락으로 건반을 누르고 발로 페달을 밟아보는 건 어떨까요? 우리가 피아노 앞에서 마주칠 그날을 기대하며 긴 수업을 마치겠습니다.

쇼팽과 리스트는 자기들이 직접 가르친 제자들뿐만 아니라 그들의 작품을 연주하고 사랑하는 후대의 모든 피아니스트에게 빛나는 유산을 물려주었다.

피아노 문화를 완성한 두 사람	쇼팽과 리스트는 현시대까지 이어지는 피아노 문화의 기초를 만들었음. 리스트의 경우 많은 제자를 남겼음. **리스트의 계승자** ❶ 베드르지흐 스메타나 교향시를 계승해 대중적으로 발전시킴. ❷ 안톤 루빈시테인 쇼맨십을 계승. 상트페테르부르크 음악원을 설립.
작지만 큰 피아니스트	**이그나치 얀 파데레프스키** 쇼팽 연주의 권위자로 그가 편집한 악보가 널리 사용됨. 폴란드 공화국 초대 총리. **알프레드 코르토** 바그너에게 영향을 받아 독일 정신을 프랑스적으로 재해석함. 이후 프랑스 음악에 큰 영향을 주었음. 세계 최초로 전기 녹음된 상업 음반을 남김.
20세기 초반의 거장	**세르게이 라흐마니노프** 20세기 초반의 독보적 피아니스트. 과장되지 않으나 파워풀한 연주 스타일을 자랑함. 참고 〈피아노 협주곡 2번〉은 우리나라에서 큰 사랑을 받는 곡.
20세기 중반의 거장	**블라디미르 호로비츠** 대담한 스타일의 해석으로 유명. 소련 출신으로 젊었을 때 서방으로 망명해 냉전 시대의 아이콘이 됨. **아르투르 루빈시테인** 차분하고 지적인 스타일로 연주함. 쇼팽에 대한 재평가를 이끌었음.

부록: 쇼팽과 리스트의 음악이 흘러나오는 영화 작품

1 〈피아니스트〉 (로만 폴란스키, 2002)
쇼팽 〈녹턴 20번 c#단조〉, 〈안단테 스피아나토와 대
폴로네즈〉 Op.22, 〈발라드 1번 g단조〉 Op.23

2 〈프로메테우스〉 (리들리 스콧, 2012)
쇼팽 〈프렐류드 D♭장조〉 Op.28 No.15

3 〈데몰리션〉 (장 마크 발레, 2015)
쇼팽 〈녹턴 E♭장조〉 Op.9 No.2

4 〈그린 북〉 (피터 파렐리, 2018)
쇼팽 〈에튀드 a단조〉 Op.25 No.11

5 〈플로렌스〉 (스테판 프리어스, 2016)
쇼팽 〈프렐류드 e단조〉 Op.28 No.4
리스트 〈헝가리 랩소디〉 S.244 No.2

6 〈밀양〉 (이창동, 2007)
리스트 〈3개의 연주회용 연습곡〉 중 '탄식' S.144 No.3

7 〈샤인〉 (스콧 힉스, 1996)
쇼팽 〈폴로네즈 A♭장조〉 Op.53

8 〈비투스〉 (프레디 M. 뮤러, 2006)
리스트 〈헝가리 랩소디 D장조〉 S.359 No.6

9 〈작은 아씨들〉 (그레타 거윅, 2019)
쇼팽 〈녹턴 F#장조〉 Op.15 No.2

10 〈아이즈 와이드 셧〉 (스탠리 큐브릭, 1999)
리스트 〈회색 구름〉 S.199

쇼팽 작품 목록

책에서 언급된 쇼팽의 작품 목록입니다.

리스트 작품 목록

책에서 언급된 리스트의 작품 목록입니다.

사진 제공

1부

거리에 놓인 피아노를 연주하는 사람 ⓒKnicL

피아노를 치는 아이 ⓒBretwa

그랜드 피아노 철제 프레임 ⓒKassander der Minoer

현을 교차해 배치한 스타인웨이 피아노 ⓒAlamy Stock Photo−Granger Historical Picture Archive

『내 친구 쇼팽』의 영문판 표지 ⓒYUL

2015년 쇼팽 콩쿠르 우승자 조성진 ⓒEPA / 연합뉴스

리스트가 바꾼 피아노의 방향 ⓒRobert Douglass

2부

마리 퀴리 ⓒTekniska museet

바르샤바 구시가지 ⓒalefbet / Shutterstock.com

젤라조바 볼라에 있는 쇼팽의 생가 ⓒZbigniew Rutkowski

〈폴로네즈 g단조〉의 악보 표지 ⓒAlamy Stock Photo−Lebrecht Music & Arts

바르샤바 쇼팽 국제공항 ⓒMarcin Latka

마주르카를 추는 사람들 ⓒPrzykuta

크라코비아크를 추는 사람들 ⓒSilar

아나 리스트의 초상 ⓒ게티이미지코리아−DEA / A. DAGLI ORTI

리스트 생가와 프란츠 리스트 콘서트홀 ⓒAlamy−Stock Photo−volkerpreusser

열 살 무렵 리스트의 초상 ⓒAlamy−Stock Photo−Lebrecht Music & Arts

3부

무대에서 피아노를 치는 어린이 ⓒMIKI Yoshihito

오늘날의 바르샤바 음악원 ©Adrian Grycuk

『알게마이네 무지칼리셰 차이퉁』에서 슈만이 쇼팽에 대해 쓴 평론 ©YUL

연기하는 바이올리니스트 콘이 파가니니로 분한 뮤지컬 〈파가니니〉의 한 장면 ©HJ컬처

아디다스에서 출시한 랑랑 기념 스니커즈 ©adifansnet

쇼팽 콘서트를 즐기는 바르샤바 시민들 ©게티이미지코리아—Marcus Lindstrom

쇼팽이 바르샤바에서 마지막으로 거주한 곳을 기념하는 표지판 ©Adrian Grycuk

빈 신년음악회 ©EPA/연합뉴스

왈츠를 즐기는 빈 시민들 ©Rick Phillips

오늘날의 파리 음악원 건물 ©Beckton Beach

리스트의 초상 ©Stefano Bianchetti / Bridgeman Images

젊은 피아니스트 ©Alamy—Stock Photo—Lebrecht Music & Arts

베토벤의 머리카락 ©JaGa

아이라 브릴리언트 센터의 내부 ©JaGa

해리 포터와 헤드위그 ©Alamy Stock Photo—RGR Collection

잉글리시 호른 ©Hustvedt

4부

영화 〈송 위다웃 엔드〉의 한 장면 ©Alamy Stock Photo—Moviestore Collection Ltd

피아노를 연주하는 앨런 러스브리저 ©게티이미지코리아—Amy T. Zielinski

'나의 슬픔'이라고 적힌 꾸러미 ©Alamy—Stock Photo—Lebrecht Music & Arts

프란츠 리스트와 조르주 상드 ©게티이미지코리아—DEA / G. DAGLI ORTI

피아니스트 레이먼드 르언솔의 앨범 재킷 ©김화명

리스트의 세 자녀 ©Alamy—Stock Photo—Lebrecht Music & Arts

현재의 페스트 지역을 흐르는 다뉴브강 ©Dennis Jarvis

카르투하 수도원과 쇼팽의 동상 ©Dawid K Photography / Shutterstock.com

모리스 상드가 그린 쇼팽 캐리커처 ©2017moncarnetgeorgesand

노앙에 위치한 상드의 저택 ©Alamy Stock Photo—Frédéric VIELCANET

현재의 살 플레옐 ©Pline

오늘날의 게반트하우스 ©lchwarsnur

런던 하노버 스퀘어룸에서 1843년에 열린 콘서트를 담은 「런던 뉴스」 삽화 ©게티이미지
코리아—Mansell / The LIFE Picture Collection via Getty Images

브라이언 엡스타인과 비틀스 ©게티이미지코리아—John Rodgers

영화 〈리스토마니아〉의 한 장면 ©Alamy Stock Photo—Allstar Picture Library Ltd.

리스본의 전경 ©Deensel

베토벤 페스티벌이 열리는 본 ©Alamy Stock Photo—Agencja Fotograficzna Caro

「런던 뉴스」에 실린 베토벤 동상 개막 당시의 모습 ©Alamy Stock Photo—Antiqua Print
Gallery

본에 위치한 베토벤의 동상 ©saiko3p / Shutterstock.com

엘비스 프레슬리 ©게티이미지코리아—Michael Ochs Archives

5부

쇼팽의 부모가 합장된 무덤 ©Mathiasrex Maciej Szczepańczyk

쇼팽의 연주회를 알리는 「스코츠맨」 신문 기사 ©National Library of Scotland

쇼팽의 심장이 보관된 바르샤바 성 십자가 교회의 기념비 ©Mathiasrex Maciej
Szczepańczyk

파리 페르 라셰즈 묘지에 있는 쇼팽의 비석 ©dimakig / Shutterstock.com

바르샤바 구시가지 내의 쇼팽 벤치 ©Alamy Stock Photo—Juha Puikkonen

아나 아말리아 도서관의 내부 파노라마 ©Raimond Spekking

화염에 휩싸인 아나 아말리아 도서관 ©게티이미지코리아—ullstein bild

리스트가 살던 알텐부르크 ©AlphaLeonis

런던에서 공연된 〈탄호이저〉 실황 ©게티이미지코리아—Robbie Jack

김연아가 공연한 〈죽음의 무도〉 ©연합뉴스

〈마법사의 제자〉에 등장하는 캐릭터 ©Loren Javier

우크라이나에 위치한 기념비 ⓒKaravanni zynt

리스트와 코지마 ⓒAlamy Stock Photo-Lebrecht Music & Arts

빌라 데스테 ⓒTiago Pestana / Shutterstock.com

라흐마니노프의 손 ⓒAlamy Stock Photo-Lebrecht Music & Arts

부록

〈피아니스트〉 ⓒAlamy Stock Photo-AF archive

〈프로메테우스〉 ⓒAlamy Stock Photo-PictureLux / The Hollywood Archive

〈데몰리션〉 ⓒAlamy Stock Photo-AF archive

〈그린 북〉 ⓒAlamy Stock Photo-AF archive

〈플로렌스〉 ⓒAlamy Stock Photo-Allstar Picture Library Ltd.

〈밀양〉 ⓒAlamy Stock Photo-AF archive

〈샤인〉 ⓒAlamy Stock Photo-AF archive

〈비투스〉 ⓒAlamy Stock Photo-Photo 12

〈작은 아씨들〉 ⓒAlamy Stock Photo-PictureLux / The Hollywood Archive

〈아이즈 와이드 셧〉 ⓒAlamy Stock Photo-AF archive

※ 수록된 사진들 중 일부는 노력에도 불구하고 저작권자를 확인하지 못하고 출간했습니
다. 확인되는 대로 적절한 가격을 협의하겠습니다.
※ 저작권을 기재할 필요가 없는 도판은 따로 표기하지 않았습니다.